本书为国家社会科学基金项目"元明戏曲剧本形态研究"
（批准号：19CZW036）阶段性成果

车王府藏曲本新论

龙赛州◎著

·广州·

版权所有　翻印必究

图书在版编目（CIP）数据

车王府藏曲本新论/龙赛州著. —广州：中山大学出版社，2020.8
ISBN 978-7-306-06930-6

Ⅰ. ①车… Ⅱ. ①龙… Ⅲ. ①古代戏曲—研究—中国—清代 Ⅳ. ①J809.249

中国版本图书馆 CIP 数据核字（2020）第 153603 号

出 版 人：王天琪
责任编辑：刘丽丽　裴大泉
封面设计：林绵华
责任校对：赵　婷
责任技编：何雅涛
出版发行：中山大学出版社
电　　话：编辑部 020-84110283，84111997，84110779，84113349
　　　　　发行部 020-84111998，84111981，84111160
地　　址：广州市新港西路 135 号
邮　　编：510275　　　传　真：020-84036565
网　　址：http://www.zsup.com.cn　E-mail:zdcbs@mail.sysu.edu.cn
印 刷 者：佛山家联印刷有限公司
规　　格：787mm×1092mm　1/16　16.25 印张　272 千字
版次印次：2020 年 8 月第 1 版　2020 年 8 月第 1 次印刷
定　　价：78.00 元

如发现本书因印装质量影响阅读，请与出版社发行部联系调换

目　录

绪　论 ·· 1

第一章　车王府沿革与戏曲活动 ·· 9
　第一节　清代爵制与车王府沿革 ·· 9
　第二节　车王府演剧与曲本收藏 ·· 16
　第三节　小结 ·· 23

第二章　车王府藏曲本的整理与校勘 ·· 25
　第一节　《清车王府藏戏曲全编》的体例与编辑论略 ·· 26
　第二节　《清车王府藏戏曲全编》的校勘特点及意义 ·· 37
　第三节　《清车王府藏戏曲全编》校记解惑 ··· 46
　第四节　小结 ·· 52

第三章　车王府藏曲本与晚清戏曲版本流传 ··· 53
　第一节　《香莲帕》剧本嬗变考 ·· 53
　第二节　论《蝴蝶梦》故事戏在清代的演出 ·· 78
　第三节　羊角哀、左伯桃故事的流传与戏曲演绎 ·· 88

第四节　《连环记》传奇版本考 ……………………………… 98
　　第五节　《一种情》传奇清抄本考 …………………………… 111
　　第六节　小结 …………………………………………………… 126

第四章　车王府藏乐调本与戏曲音乐 ……………………………… 127
　　第一节　车王府藏乐调本研究 ………………………………… 128
　　第二节　【点绛唇】曲牌流变考 ……………………………… 144
　　第三节　【粉蝶儿】曲牌考 …………………………………… 158
　　第四节　小结 …………………………………………………… 166

第五章　车王府藏曲本与晚清戏曲发展 …………………………… 167
　　第一节　"风搅雪"现象与剧种融合 ………………………… 167
　　第二节　论戏剧分场形式的发展 ……………………………… 178
　　第三节　论曲牌体到板腔体的戏曲改编 ……………………… 192
　　第四节　戏曲剧名正误 ………………………………………… 204
　　第五节　小结 …………………………………………………… 214

结　语 ………………………………………………………………… 215

附　录
　　中山大学图书馆藏戏剧石雕剧目再探 ………………………… 219
　　"飞熊入梦"考 ………………………………………………… 231

参考文献 ……………………………………………………………… 239

后　记 ………………………………………………………………… 252

绪　　论

学术研究的推进离不开新材料的发现，20世纪20年代，清蒙古车王府藏曲本被披露于世，引起了许多学者的兴趣与关注。马廉、顾颉刚、傅惜华、长泽规矩也等学者对其进行了搜集、抄录、编目的工作。自20世纪80年代以来，其整理与研究取得了长足的进展，但重点依然在目录编写、源流考订以及剧本艺术价值的挖掘、审美特点的剖析，对这批文献所体现出来的戏曲史及文化史价值的挖掘则相对较浅。事实上，车王府藏曲本作为清代戏曲文献的资料库，尚有较大研究空间。从文本出发，可以理清清代戏曲及俗文学发展的有关问题，推进这一方面的研究。

一、选题来源

笔者自2012年10月开始参与黄仕忠教授主持的国家社科基金项目"清蒙古车王府藏曲本研究"，对车王府藏曲本中"三国戏""岳飞戏"及部分影戏进行校核、编审，篇幅占《清车王府藏戏曲全编》（全二十册）的四分之一。整理过程中，笔者发现在俗文学校勘、曲种分类、源流考订、同题材不同剧种之曲本等方面均存在不同程度的问题，这些问题涉及声腔、体裁、母题等，进而扩展到清代戏曲文化，有较为广阔的研究空间，遂选择以车王府藏曲本为中心开展有关清代戏曲的研究。

车王府藏曲本为清代戏曲研究的一大资料库。在研究过程中，需要对比、梳理与曲本相关的内容，如本事来源、音乐源流、改编情况、校勘处理等。因此，本书

所涉及的内容略显混杂，但主要可以分为四个部分：校勘、版本、音乐、戏曲史。另外，由车王府藏曲本所引申出来的一些问题另立为一章节单独论述。

二、研究综述

关于车王府藏曲本的研究，自其发现之日起就已展开，对于它的皮藏源流、发现整理，马廉、顾颉刚、傅惜华、冯秉文等人均有关注。不过，早期的研究仅处在介绍、编目整理的阶段。20世纪60年代初，中山大学中文系曾组织人员对车王府藏曲本进行整理，但因政治原因而中断，至80年代在王季思的带领下又重新开始。随后出版了一系列整理研究成果，如《车王府曲本提要》（中山大学出版社，1989年）、《车王府曲本选》（中山大学出版社，1990年）、《车王府曲本菁华》（中山大学出版社，1991—1993年）、《清车王府抄藏曲本子弟书集》（江苏古籍出版社，1993年）等，此外还有不少单独整理出版的作品，如《刘公案》（人民文学出版社，1990年）、《封神榜》（人民文学出版社，1992年）、《说唱西游记》（新华出版社，1986年）等。首都图书馆也积极整理所藏的车王府曲本，并于1991年由北京古籍出版社石印出版《清蒙古车王府藏曲本》；2001年又以此为底本缩印，由学苑出版社出版《清蒙古车王府藏曲本》。黄仕忠主编的《清车王府藏戏曲全编》亦于2013年由广东人民出版社出版。学苑出版社于2017年出版了《未刊清车王府藏曲本（北京大学图书馆藏）》。

随着车王府曲本文献的整理出版，相关研究也随之深入展开。有关车王府曲本的研究专著目前有三本，一是郭精锐《车王府曲本与京剧的形成》（汕头大学出版社，1999年），此书是作者在博士学位论文的基础上修改而成，主要研究京剧在乱弹中脱颖而出的背景和原因。二是刘烈茂、郭精锐等《车王府曲本研究》（广东人民出版社，2000年），此书为论文集，是中山大学中文系师生整理车王府藏曲本的阶段性成果，分文化价值篇、抄藏版本篇、戏目漫评篇、词语特色篇和作者考证篇，从各个方面展开对车王府藏曲本的研究。三是刘烈茂《车王府曲本》（春风文艺出版社，1999年），这是"插图本中国文学小丛书"中的一种，有助于了解车王府藏曲本的基本情况。除此之外，中山大学丁春华的博士学位论文《车王府藏曲本

专题研究》（2008年）梳理了车王府藏曲本的来源、购藏传抄等情况，重点探讨了顾颉刚在整理车王府藏曲本时所做的工作及车王府藏弹词的基本情况。

除研究专著外，关于车王府藏曲本的研究还有不少单篇论文，以下分收藏源流、文体研究、文本研究、语言研究、文化研究等方面展开综述。

1. 收藏源流

车王府藏曲本之来源、藏者一直为学界所关注，加之车王府藏曲本数量庞大，购藏传抄情况复杂，因此，对于这批曲本的源流考证成为车王府藏曲本研究首先关注的问题。

郭精锐《"车王府曲本"及其版本》（《古籍整理研究学刊》1989年第4期）阐述了北京大学、首都图书馆、中山大学版本的收藏来源、版本特点，首都图书馆、中山大学所藏版本虽为过录本，但三个本子可以互相校勘辨误。文中在谈及车王府藏曲本的版本时，忽略了台北傅斯年图书馆、日本东京大学东洋文化研究所双红堂文库（简称"日本双红堂文库"）等地藏有的车王府曲本的原本或过录本。仇江《〈清蒙古车王府藏曲本〉遗珠（一）——日本双红堂文库所藏车王府曲本简介》[《中山大学学报（社会科学版）》1998年第6期]一文对双红堂文库中的22个戏以及莲花落、扒山调等曲艺部分的剧本作了介绍。丁春华《中国艺术研究院藏车王府曲本真伪探析》[《海南师范大学学报（社会科学版）》2013年第3期]则考证了中国艺术研究院所藏车王府曲本的真伪。

车王府藏曲本最早由孔德学校购得，顾颉刚对其进行了编目整理。丁春华《顾颉刚与孔德学校的车王府藏曲本》（《文化遗产》2009年第4期）对顾颉刚在整理车王府藏曲本目录方面所做的工作进行了审视。她的另外一篇文章《中山大学车王府藏曲本考略》（《图书馆理论与实践》2013年第3期）考证了中山大学藏车王府曲本的抄写时间、经过、人员、曲目。晏闻《〈清蒙古车王府藏曲本〉遗珠（二）——中山大学图书馆藏车王府曲本漫谈》[《中山大学学报（社会科学版）》1998年第6期]则介绍了中山大学图书馆的特色藏曲。

各个馆藏车王府曲本情况的明晰，有助于目录的撰写和研究工作的进一步展开。郭精锐《车王府曲本"子弟书"编目梗要》（《古籍整理研究学刊》1986年第

4期）主要是部分子弟书内容梗概整理编次的选登。仇江《车王府曲本总目》[《中山大学学报（社会科学版）》2000年第4期]是了解车王府曲本的具体曲目的简明目录。文中按类别、朝代对车王府曲本依次罗列，并注明了馆藏地点，有助于查询检索。不过，具体曲目的归类仍有可商榷之处，如归于不明朝代的《冥勘》实为明代沈璟《坠钗记》中的一出，《屠牛报》《同胞案》等实为清代余治创作的戏曲，等等。丁春华、倪莉《车王府藏曲本目录发展评述与前瞻》（《图书馆建设》2013年第4期）对车王府藏曲本自发现以来不同阶段的不同目录整理特点进行了分析，并提出重视曲本的发掘和考辨、编纂综合目录、编写曲本解题等进一步推进车王府藏曲本整理的方向。

关于车王府藏曲本的发现和收藏的经过，雷梦水《车王府抄藏曲本的发现和收藏》（《学林漫录》第九辑，中华书局1984年）一文作了介绍，关德栋《石印〈清蒙古车王府藏曲本〉序》（《文史哲》1993年第2期）论及车王府曲本的基本情况。苫怀明《北京车王府戏曲文献的发现、整理与研究》（《北京社会科学》2002年第2期）亦梳理了车王府藏曲本的发现、整理情况。在谈到车王府曲本文献研究时，此文指出了研究的不足，即研究的深度和广度与庞大的曲本数量之间的差异。黄仕忠《车王府曲本收藏源流考》（《文化艺术研究》2008年第1期）对车王府藏曲本的由来、流向和转抄本、来源以及车王车登巴咱尔的世系等进行了考证。王政尧《〈车王府曲本〉的流失与鄂公府本事考》（《历史档案》2010年第1期）则认为"车王府"实为"鄂公府"，由于鄂多台掌管车林巴布王府事务，又为其子取名"车林"，混淆了视听，因此才将鄂公府当成"车王府"。这一论文为车王府究竟是谁以及车王府藏曲本的收藏来源、流失提供了新的解释。

除此之外，还有一部分关于车王府藏曲本的抄录年代及藏本数量与分布情况的相关介绍，如郭精锐《车王府曲本的抄录年代》、仇江《车王府曲本藏本数量及分布》、田仲一成《关于车王府曲本》，三者并见于《中国文化报》2000年7月13日第3版。在论及清代文献时，车王府藏曲本亦被纳入研究视野，如刘水云、车锡伦《清代说唱文学文献》（《文献》2003年第3期），李舜华《清代戏曲文献简述》（《广州大学学报》2006年第2期），昝红宇《清代子弟书编撰出版述评》（《太原师范学院学报》2010年第4期）均谈到车王府藏曲本的文献价值。

2. 文体研究

车王府藏曲本分戏曲和说唱两大部分，戏曲部分有昆曲、皮黄、乱弹、高腔、影戏等，说唱部分包括子弟书、鼓词、杂曲三类。针对车王府藏曲本中某一文体展开研究亦是将研究细致化、类别化的一个趋势。

关于子弟书的研究。自《清蒙古车王府藏子弟书》（北京市民族古籍整理出版规划小组辑校，国际文化出版公司1994年）出版，子弟书的研究就成为热点。书评即有耿瑛《满汉民族的曲艺遗产——读〈清蒙古车王府藏子弟书〉》（《中国图书评论》1995年第6期），宜尔根《满族说唱艺术的瑰宝——读〈清蒙古车王府藏子弟书〉》（《民族文学研究》1995年第4期），皮光裕《民族古籍〈清蒙古车王府藏子弟书〉问世》（《民族文学研究》1994年第4期），陈祖荫、郑更新《读〈清蒙古车王府藏子弟书〉》（《北京工业大学学报》2001年第3期）等。刘烈茂、郭精锐《车王府曲本子弟书评述》（《学术研究》1992年第4期）对子弟书的基本情况作了评述，对其艺术特色进行了分析，尤其指出它在保存已佚名作及优于现时刊行的曲本方面的价值。刘烈茂《论车王府抄藏曲本子弟书的文学价值》［《中山大学学报（社会科学版）》1998年第6期］从史诗、题材、反映的时代等角度论述了车王府藏曲本子弟书的文学价值。陈锦钊《论〈清蒙古车王府藏曲本〉及近年大陆所出版有关子弟书的资料》（《民族艺术》1998年第4期）对子弟书曲种、书名、作者等问题进行了分析。他的另外一篇文章《论子弟书的整理与研究》（《满族研究》2003年第4期）则侧重于讨论子弟书的整理情况。黄仕忠、李芳《子弟书研究之回顾与前瞻》（台北《中国文哲研究通讯》2007年第1期）则对子弟书的研究情况作综述，并提出子弟书研究的方向。

关于鼓词的研究。贾广瑞《车王府曲本〈三国志鼓词〉中除暴母题的文化蕴涵》（《沧桑》2009年第3期）从创作主体、接受主体和文化功能三个方面分析了除暴母题选择的文化蕴涵。《三国志鼓词》反映了不同于文人创作的民间创作思路，体现了异于文人层次的思想观念及审美需求。这有助于了解俗文学的创作心理和创作特点。崔蕴华《从说唱到小说：侠义公案文学的流变研究》（《明清小说研究》2008年第3期）以车王府藏曲本中的鼓词为例，探讨由鼓词到小说的流变情况。中

山大学"车王府曲本"整理组《"车王府曲本"中的史诗式作品——〈封神演义〉》[《中山大学学报（社会科学版）》1990年第2期]分析了具有史诗特征的鼓词《封神演义》及其所反映的民族意识和心理，但其毕竟只是"史诗式"，而不是真正的史诗，文中如能进一步分析它与真正史诗的创作差距，则能加深对创作特点的认识。王晓梅《清代〈二度梅〉鼓词与小说之比较研究》、杨小兰《清代刘公案系列鼓词刘墉形像之演变》（以上二文为山西大学2007年硕士学位论文）均为研究车王府藏鼓词特点的文章。谭美芳《车王府鼓词〈西游记〉述评》（《魅力中国》2009年第22期）主要着眼于鼓词对小说《西游记》的改编和抄者书写方面的问题。孙英芳《清蒙古车王府曲本〈三国志〉略考》（《沧桑》2008年第6期）即探讨了《三国志》鼓词与小说对比改编的基本情况。日本学者后藤裕也在《车王府鼓词〈三国志〉の成立过程について——〈三国志演义〉との关系を中心に》（《关西大学中国文学会纪要》27卷，2006年）一文中指出毛宗岗本《三国演义》对鼓词《三国志》的影响。

除鼓词与子弟书外，还有关于八角鼓岔曲的研究。卫亭绒《车王府藏子弟八角鼓岔曲研究》是陕西师范大学2011级的硕士学位论文，文章从八角鼓岔曲的历史文化背景、基本情况概述、与其他曲艺形式的比较以及在当代的存在状况四个方面探讨八角鼓岔曲的情况，属于车王府藏曲本中特殊文体的研究。

3. 文本研究

车王府藏曲本数量庞大，对曲本中的人物形象、思想内容等进行分析的文章也有不少。中山大学"车王府曲本"整理组在整理车王府藏曲本的过程中发现了一系列问题，《中山大学学报（社会科学版）》1988年第3期发表了几位作者联合撰写的《"车王府曲本"笔谈》，对《蝴蝶杯》等几个传统戏、虚构的历史剧《忠义侠》、包公戏《普天乐》、不同于《三国演义》的三国戏以及车王府曲本语言学方面的价值展开讨论，揭示了车王府藏曲本的一些特色。因篇幅均较短，有些问题并不是很深入，如不同于《三国演义》的三国戏除文中所提到的之外，还有《斩貂蝉》《探营》《姜维推碑》等，这说明在已经形成文字并付刻印之后的"定本"《三国演义》之外仍有一个不同于《三国演义》的口述系统。苏寰中、刘烈茂、郭精

锐《车王府曲本"管窥"》[《中山大学学报（社会科学版）》1988年第3期］亦是中山大学"车王府曲本"整理组的研究成果，此文披露了车王府藏曲本的基本情况，如车王府的所指、馆藏、其中有特色的剧本等。欧阳世昌《"车王府曲本"〈梅玉配〉》[《中山大学学报（社会科学版）》1990年第2期］用传统的文本分析方法对《梅玉配》的主题思想、人物形象进行了分析。石育良《〈车王府曲本〉与民众的人生理想》[《中山大学学报（社会科学版）》1999年第6期］将剧本中的角色分为三个层次，分析了民众的看戏心理及人生理想。佘芄琥《车王府曲本〈奇冤报〉》[《中山大学学报（社会科学版）》1986年第1期］对不同于《中国戏曲曲艺词典》的《奇冤报》的情节、人物进行分析。王亚静《浅析车王府曲本〈铁弓缘〉中陈秀英人物形象》[《北方文学（下半月）》2012年第6期］通过对花木兰和陈秀英两个人物形象的比较，探索了以陈秀英为代表的明清时期同类型人物在创作背景和主题上的时代性衍变。石继昌《说车王府本〈刘公案〉》（《读书》1995年第5期）通过文本信息判断《刘公案》的创作时间以及其语言、文学特色。丁春华《〈琼林宴〉故事流变考》（《宁波工程学院学报》2009年第1期）从车王府藏曲本入手，对《琼林宴》的各本著录及流变情况进行了分析。张红《〈五彩舆〉连台本戏研究》（《中山大学研究生学刊》2007年第3期）以车王府藏乱弹戏《五彩舆总讲》为底本，探索了《五彩舆》连台本戏的源流、演出状况及作者。于曼玲《宝瓶〈玉堂春〉——谈"车王府"一曲本》[《中山大学学报（社会科学版）》1991年第4期］分析了不同于主人公苏三的《玉堂春》，考释了其人物形象、作者等。

4. 语言研究

车王府藏曲本中使用了大量清中晚期的语言词汇。陈伟武在这方面已取得不少成果，如《车王府曲本语词选释》（《古籍整理研究学刊》1989年第4期）、《车王府曲本札零》[《中山大学学报（社会科学版）》1990年第4期]、《车王府曲本中的清代汉语若干语法成分》（《语文研究》1996年第1期）等，对车王府藏曲本中所反映的与现代汉语有异的清代汉语的词义、语法等进行了分析。

王美雨《车王府藏子弟书满语词研究》（《绥化学院学报》2012年第5期）分析了车王府藏子弟书中满语词的两种类型，一是音译词，二是音译后加注汉语语素，即满汉融合词。该作者的另一篇文章《车王府藏子弟书满语词意义范畴研究》

(《芒种》2012年第4期)则对官职名称、一般称谓、满族习俗等词语的意义范畴进行了分析。

杨世花《〈清蒙古车王府藏子弟书〉在汉语词汇史上的研究价值》(《文教资料》2008年第13期)认为车王府藏子弟书记录了清代大量的新词新义,另外,在方言词、满语词的运用方面也值得注意。

5. 文化研究

作为京剧形成初期重要的文献资料,车王府藏曲本为探究京剧史、花雅之争的真实面貌等问题提供了条件。关于这方面的研究,除了上文所提到的郭精锐《车王府戏曲与京剧的形成》一书外,刘烈茂《车王府戏曲与花部乱弹的兴盛》(《中国文化报》2000年7月13日第3版)亦探讨了这批曲本与花部乱弹之间的关系,认为花部乱弹戏有"化史为戏、化常为奇、化悲为喜、化旧为新、戏要有戏"五个特点。王安祈《关于京剧剧本来源的几点考察——以车王府曲本为实证》(《中华戏曲》2002年第2期)通过车王府所藏几个京剧剧本与楚曲、传奇的比照,研究其改编的具体情况,从而认清京剧与其前身楚曲、汉剧以及昆曲之间的关系。康保成、黎国韬《晚清北京剧坛的昆乱消长与昆乱交融——以车王府曲本为中心》(中国戏曲学院编《京剧的历史、现状与未来》,中国戏剧出版社2006年)通过对车王府藏曲本唱腔分布情况的统计和对具有代表性的《梅玉配》等作品的分析,探究了晚清北京剧坛的昆乱演出情况。

除上文所说的几种研究类型外,车王府藏曲本已成为一个研究的材料库,其中的文本材料不断被研究者发掘,运用到相关领域的研究中。如刘海燕《〈鼎峙春秋〉与早期京剧中的关羽形象》(《萍乡高等专科学校学报》2004年第3期)、郝成文《京剧〈四郎探母〉与〈雁门关〉之关系辨》(《戏曲艺术》2012年第1期)、伊藤晋太郎《关羽与貂蝉》[《成都大学学报(社科版)》2005年第2期]、李玫《民歌在清代花部小戏中的作用——从〈小放牛〉谈起》(《文史知识》2006年第9期)、海震《清抄本二簧腔工尺谱及道光时期的二簧腔研究》[杜长胜编《京剧与现代中国社会——第三届京剧学国际学术研讨会论文集(下)》,文化艺术出版社2010年]、海震《稀见乐谱中的早期京剧唱腔——清抄本西皮腔工尺谱研究》(杜长胜编《京剧与中国文化传统——第二届京剧学国际学术研讨会论文集》,文化艺术出版社2008年)等均引用了车王府藏曲本中的材料对某一具体问题展开分析。

第一章　车王府沿革与戏曲活动

20世纪20年代，车王府流出了一批旧抄曲本，被北京孔德学校收购，随后顾颉刚整理了这批曲本，公布了相关目录，车王府藏曲本渐为世人所关注。车王府当时被称为那王府，其主人为那彦图亲王（车王之孙）。车王府（那王府）位于北京钟鼓楼的东北侧，宝钞胡同北口路西，现名国兴胡同与国祥胡同的两条小胡同之间。王府遗址现在是鼓楼中学，原有建筑仅存北房五间及西厢房三间。府后的花园现保存下两个完整的大院落，中有戏台。① 如今在北京仅能看到两座王府戏台，一为恭王府花园戏台，一为那王府的戏台。戏台的留存说明那王府曾经有戏剧演出活动，而大批戏曲俗曲抄本的收藏，更是直接说明王府对戏曲的热衷。对车王府藏曲本的研究，首先需要弄清其"源"，即车王府的沿革及具体的戏曲活动，进而才能对这批曲本的历史与文献价值进行较为明确的定位。

第一节　清代爵制与车王府沿革

车王府藏曲本是清代北京蒙古车登巴咱尔王府所藏戏曲曲艺手抄稿本的总称，包括戏曲、杂曲、鼓词、子弟书等。20世纪20年代，车王府收藏的曲本被孔德学

① 参见杨乃济《那王府的历史沿革与现状》，杨乃济著《紫禁城行走漫笔》，紫禁城出版社2005年，第106页。

校等在北京市场上分两批购得，共 1600 余种，4400 余册。这些曲本大多为实际演出本，反映了晚清北京戏曲俗曲的演出情况。这批曲本的收藏者车登巴咱尔亲王一系，从他的高祖父策棱到他的孙子那彦图，在清代都是显赫一时的。正是亲王承袭的延续性，保证了曲本搜集、收藏的稳定。

一、清代爵制

天聪十年（1636），皇太极建国号曰大清，改元崇德。随后，皇太极"分叙诸兄弟子侄军功。册封：大贝勒代善为和硕礼亲王，贝勒济尔哈朗为和硕郑亲王，墨尔根戴青贝勒多尔衮为和硕睿亲王，额尔克楚虎尔贝勒多铎为和硕豫亲王，贝勒豪格为和硕肃亲王，岳托为和硕成亲王，阿济格为多罗武英郡王，杜度为多罗安平贝勒，阿巴泰为多罗饶余贝勒，各锡银两有差"①。亲王、郡王爵位从此正式定制。清统治者总结历代分封之弊端，没有封藩建国，而是实行封爵制度，分封诸王，不设郡国，把诸王留在京城，赐建府邸，形成了封王设府的特点。《大清会典·工部》记载："凡亲王、郡王、世子、贝勒、贝子、镇国公、辅国公的住所，均称为府。"其中，亲王、郡王的住宅称为王府。凡王府台基高低、房间多寡、瓦漆装饰等均有定制。② 为了防止对皇权的威胁，清统治者对于王爵的册封非常谨慎，爵位亦多世降一级。"旧例，亲王嫡子封郡王，郡王以下嫡子，皆递降一等封。亲王众子封辅国公，亲王庶子封辅国将军，郡王以下递降同。"③ 至康熙时，因宗禄繁重，除了八个"铁帽子王"世袭罔替、永不降级外，其他亲王无论嫡子、庶子皆封辅国公，郡王以下递为减等。

除了分爵宗室贵族以外，清初统治者为了扩大势力，巩固统治，还大力拉拢另外一个民族——蒙古族。元朝时期，蒙古铁骑横扫欧亚，所向披靡，有着强大的战斗力。在与明朝对抗时，努尔哈赤和皇太极十分重视满蒙的关系，因为与蒙古的关

① 《清太宗文皇帝实录》第二十八卷，清华大学藏，第 50 页下。
② 参见允禄等《大清会典》（雍正朝）卷 297，《近代中国史料丛刊三编》第 79 辑，文海出版社 1996 年，第 13287 页。
③ 昭梿撰：《啸亭杂录》卷七，中华书局 1980 年，第 204 页。

系直接影响着后金的发展。如天命四年（1619）七月二十五日，努尔哈赤攻取铁岭，战胜入城，"是夜，蒙古胯儿胯部宰赛、扎伦卫巴格、与巴牙里兔歹青色蚌诸台吉等约二十人，共领兵万余，星夜而来，伏于禾地内"①。蒙古族支援明廷，与后金交战，牵制了后金的兵力。因此，如能拉拢蒙古，化敌为友，则能摆脱腹背受敌的局面。对于归顺前来的蒙古族，后金往往予以优待。如天命六年（1621），"蒙古胯儿胯部内古里布什台吉、蟒古儿台吉，率民六百四十五户并牲畜叛来。帝升殿，二台吉拜见毕，设大宴，各赐貂裘三领，猞猁狲裘二领，虎裘二领，貉裘二领，狐裘一领，镶边獭裘二领，镶边青鼠裘三领，蟒衣九件，蟒缎六匹，绸缎三十五匹，布五百匹，金十两，银五百两，雕鞍一副，沙鱼皮鞍七副，镀金撒袋一副，又撒袋八副，弓矢俱全，盔甲十副，奴仆、牛马、房田，凡应用之物皆备。以聪古兔公主妻古里布什，赐名青着里革兔，拨满洲一牛禄三百人，并蒙古一牛禄，共二牛禄，升为总兵。其蟒古儿，以宗弟白里杜吉胡女妻之，亦升为总兵。"② 可以看出，努尔哈赤对归顺的蒙古族给予了大量封赏，并进行政治联姻，以公主妻之，且升其官衔，大力拉拢。此外，还有减免处分等优待政策，如"念天意合并，蒙古国的诸贝勒犯各种死罪，也不处死"③。

厚赏、免罪、妻女、封官是后金争取蒙古贵族的几大策略。其后的统治者亦沿袭这一政策。蒙古族作战力量虽强，内部却并不团结，弱小的部落多寻求政治依附以求生存。满蒙两族相互需求，车王的先祖即在这种情况下进入清朝统治者的视野并受封。

二、车王府沿革

关于车王府的主人，一开始并不明晰，学术界曾有多方猜测。最早整理车王府曲本的学者顾颉刚曾写作《车王府剧曲》一则：

① 《清太祖武皇帝实录》卷三，潘喆、李鸿彬、孙方明编《清入关前史料选辑》（第一辑），中国人民大学出版社1984年。
② 《清太祖武皇帝实录》卷三，潘喆、李鸿彬、孙方明编《清入关前史料选辑》（第一辑），中国人民大学出版社1984年。
③ 《重译满文老档·太祖朝》第三分册卷57，辽宁大学历史系1978年，第83页。

忆一九二五年，北京孔德学校买得蒙古车王府散出剧曲写本，马隅卿先生廉嘱我整理，曾为编出一目，载《孔德旬刊》（按，实为《孔德月刊》）。其后予至中山大学任教，兼管图书馆中文书，曾向孔德学校借抄一份。前年中大中文系来函，谓拟将此抄件选编一书出版，以供治民间文学者之参考，因询予车王府历史，予答以当时未作调查，无法作具体之答复。推想清道、咸或咸、同间，蒙古有一车王爱听剧曲，因大量搜集脚本，储藏府中，此一车王亦未稔为谁，或是外蒙车臣图汗之某一王。外蒙革命后，废黜王公，其北京府中人员无法维持其生活，遂将什物、图书尽行变卖。此剧曲抄本已以废纸称斤出售，为书店所见，知隅卿爱好剧曲，故送至孔德学校也。今年又得首都图书馆丁宜中来书，谓"馆中藏有大量车王府说唱本，正在清编中。闻先生曾为某机关编过车王府图书目录，对于车王府情形自然熟悉，首都当事者亟愿得知彼府历史及有关收藏戏剧图书原委，嘱向先生请教。"然彼府历史，我实不知，即孔德当时亦不能知，以其已经历数手也。孔德书前闻归北大，而车王府说唱本今藏首都图书馆，不审其为一耶，二耶？①

顾颉刚在当时未能得知车王府的具体情形，而后"车王"有外蒙古车臣汗王（《大百科全书》）、车布登扎布（蒙古超勇襄亲王策棱次子，见关德栋《清车王府藏曲本·序》）、车林巴布（史树青）等几种说法。而现在为学界所接受的说法是，车王应为车登巴咱尔王，清代喀尔喀蒙古赛因诺颜部人，成吉思汗直系子孙，这一说法最早为郭精锐提出。

据《清史稿》卷二百十《藩部世表二》所列喀尔喀赛因诺颜部（扎萨克和硕亲王）世系如下："策棱—成衮扎布—拉旺多尔济—巴彦济尔噶勒—车登巴咱尔—达尔玛—那彦图。"②

车登巴咱尔王先祖策棱在清初曾立下赫赫战功。康熙三十一年（1692），策棱随祖母归附清朝，即被康熙授予三等阿达哈哈番，同时赐居京师，命策棱入内廷教养。康熙四十五年（1706），策棱尚和硕纯悫公主，授和硕额驸，赐贝子品级，然

① 顾颉刚著，印永清辑，魏得良校：《顾颉刚书话》，浙江人民出版社1998年，第167页。
② 《清史稿》卷二百十，中华书局1977年，第8575页。

并未留寓京师，而令其归牧于塔密尔。康熙五十四年（1715），策棱始从军。康熙五十九年（1720）征准噶尔获胜。雍正元年（1723）诏封多罗郡王。雍正二年（1724）进京入觐时追授副将军。雍正九年（1731），从靖边大将军顺承郡王锡保讨伐噶尔丹策零获胜，进封和硕亲王，授喀尔喀大扎萨克。雍正十年（1732），再破噶尔丹策零后，赐号超勇，并进封固伦额驸（时纯悫公主已薨，追赠固伦①长公主）。雍正十一年（1733），诏策棱佩定边左副将军印，进屯科布多，之后授盟长。乾隆元年（1736），策棱驻乌里雅苏台。乾隆十五年（1750）二月，策棱病死于领地塔密尔，遗言请与纯悫公主合葬。丧至京师，乾隆帝亲临祭奠，命配享太庙，谥曰襄，御制诗挽之。《清史稿》卷四百四谓："有清藩部建大勋者，惟僧格林沁及策棱二人，同膺侑庙旷典，后先辉映，旗常增色矣。"②

策棱雄征漠北，战功显赫，屡受加封，而亲王之位，遂得"世袭罔替"。其所获得的荣誉在清代是相当高的。第一，赐封号。清代外藩、郡王王号之上并无封号，只冠以领地之旗名。平时则以名字的第一字为称，唯独策棱获得"超勇"二字封号，这是清史上的破格孤例。第二，与公主合葬。为加强与蒙古族的联系，清代公主多下嫁蒙古王公，但公主死后多葬于京郊园寝，额驸则归葬本旗。策棱死后却被批准与公主合葬。第三，配享太庙。配享太庙者多为宗室、外藩亲王或有功大臣，策棱因军功卓著而获此殊荣。

策棱有子八，乾隆十五年（1750），长子成衮扎布袭扎萨克亲王兼盟长，授定边左副将军。乾隆十九年（1754），奉命移军乌里雅苏台。其后，屡破准噶尔及回部之乱。乾隆三十六年（1771），成衮扎布卒。

策棱和成衮扎布长年征战在外，虽赐王爵，但并没有留京任职。策棱从其祖母来归时，"赐居京师"，但是"入内廷教养"，且当时为三等男，不得有王府府第。后尚和硕纯悫公主，但当年即归牧塔密尔。成衮扎布则多驻乌里雅苏台，王府始建亦可能不在这一时期，而极有可能是下一代拉旺多尔济亲王时。

拉旺多尔济，乾隆二十九年（1764）封为世子。尚固伦和静公主，授固伦额

① "固伦"为满语"天下、国家、尊贵"之意，是清代公主的最高等级，一般为皇后所出，亦有因政治原因或皇帝偏爱而加封庶出公主为固伦公主。
② 《清史稿》卷四百四，第11905页。

驸。乾隆三十六年（1771）袭封超勇亲王。乾隆四十年授领侍卫内大臣，寻兼统都。领侍卫内大臣是皇帝贴身侍卫的指挥、调度人。嘉庆八年（1803），嘉庆帝遇刺，拉旺多尔济救驾，将刺客陈德当场拿获。随后嘉庆帝木兰秋猎时，与熊搏斗，拉旺多尔济再次救驾。拉王在嘉庆帝时极得皇宠，且在京师为近臣，以亲王之尊，当在京城建有府第。

拉旺多尔济无子，以族人巴彦济尔噶勒为嗣子。嘉庆八年，巴彦济尔噶因拉旺多尔济救驾得封辅国公，嘉庆二十一年袭位，次年即去世。其子为车登巴咱尔。

车登巴咱尔生于嘉庆二十二年（1817），尚在襁褓之中即袭封亲王。幼居北京，养于内廷。道光帝特命自己的姐夫科尔沁郡王索特纳木多布斋、妹夫土默特贝子玛呢巴达喇"照管训导"车登巴咱尔，"俟其稍长，即善为指教清语、骑射"①。

车登巴咱尔通蒙语、汉语、满语，精于骑射，亦善文辞、丹青。道光十三年（1833），与宗室、文学家奕绘之女成婚。奕绘及侧福晋顾太清皆擅诗词、字画，对这位女婿也颇为喜爱。奕绘的诗《采蘋歌》《示女孟文》均表达了对这门亲事的满意②。顾太清的词集《东海渔歌》之五中有《藩王杏庄婿以塞上景团扇属题》，车登巴咱尔别号杏庄，即词中"藩王杏庄婿"，此词为车登巴咱尔所绘塞外风景而作。尔后两家诗词往来唱和，交往十分频繁。

《钦定续纂外藩蒙古回部王公表传》卷八传第八（清咸丰内府刻本）中"扎萨克和硕亲王"条有关于车登巴咱尔的基本生平：

> 初封策凌，至第四次仍袭扎萨克和硕亲王车登巴咱尔。四次袭车登巴咱尔，袭其父巴彦济尔噶勒之扎萨克和硕亲王爵，嘉庆二十二年袭。道光元年，赏戴三眼花翎。八年，命在御前行走。十九年，赏穿黄马褂，命管理向导处事务。二十二年，授正红旗蒙古都统。二十四年，赏黄缰。八月，管理善扑营事务。二十五年，授正白旗领侍卫大臣，管理黏杆处事务。二十六年，丁母忧，赏银三百两治丧。二十七年，命总理行营事务。咸丰元年三月，命管理骑射差使。二年薨逝。谕曰：喀尔喀亲王车登巴咱尔，在御前行走多年，一切差使，

① 《清宣宗实录》卷二九，道光二年二月乙卯条，第 2～3 页。
② 参见张璋《顾太清奕绘诗词合集》，上海古籍出版社1998年，第 527～528 页、567 页。

尚属勤慎奋勉，兹闻溘逝，朕深悯恻。着加恩赏，给陀罗经被。派惇郡王奕誴带领侍卫十员，前往奠酹。由广储司赏银一千两经理丧事。任内一切处分，悉予开复。应得恤典，该衙门察例具奏。伊子达尔玛，业已七岁，俟百日孝满，即着承袭王爵。毋庸带领引见，以示朕慈爱蒙古世仆至意。①

据此，车登巴咱尔卒于咸丰二年（1852），年仅35岁。其子达尔玛袭扎萨克亲王，在京供职。

达尔玛于同治元年（1862）任御前行走，次年娶怡亲王载垣之女，同治十年（1871）六月卒，子那彦图（年八岁）袭扎萨克亲王，长住京城。

那彦图幼年为光绪帝侍读。光绪九年（1883），那彦图被任为御前行走，次年娶权臣庆亲王奕劻长女。为限制外蒙的势力，慈禧重用那彦图，除御前行走外，他前后出任领侍卫内大臣、都统、崇文门税关监督等官职。民国后，被袁世凯派任乌里雅苏台将军（未到任），同时在溥仪的"小朝廷"中担任领侍卫内大臣和銮仪卫大臣。后因军阀混战，年俸停发，外蒙的经济来源亦断绝，王府入不敷出，靠变卖与借债以资弥补。先是古玩字画，后连王府府第也因还不起高利贷而变卖。至于变卖王府所藏的戏曲小说，已经是经济极为困顿，到了山穷水尽之时了。

那彦图之子祺诚武、祺克坦都在光绪末年任乾清宫侍卫，祺诚武在光绪三十年娶镇国将军毓长第六女；其女嫁与肃亲王善耆长子宪章。② 进入民国以后，王府便渐渐没落了。

从策棱至那彦图，共历七代，一直与皇家宗室结亲，保持着相当大的权势③：策棱（娶康熙帝第十女纯悫公主）—成衮扎布—拉旺多尔济（娶乾隆帝第七女和静公主）—巴彦济尔噶—车登巴咱尔（娶贝勒奕绘女，再娶镇国公敬敦女）—达尔玛（娶怡亲王载垣女）—那彦图（娶庆亲王奕劻女）。

① 《钦定续纂外藩古回部王公传》卷八，北京大学藏，第4～5页。
② 有关那王府的相关见闻叙述见祺克泰、孟永升《蒙古亲王那彦图的政治活动及生活纪略》（《文史资料选辑》第99辑，文史资料出版社1984年）；曹宽述、张炳如记《那王府四十年的沧桑回忆》（《晚清宫廷生活见闻》，文史资料出版社1982年）；孟克布音《蒙古那王府邸历史生活纪实》（《内蒙古大学学报（哲学社会科学版）》1991年第4期）。
③ 详见杜家骥《清朝满蒙联姻研究》（上），故宫出版社2013年，第163页。

策棱一系的七代亲王，从康熙年间即为皇室效力，约于乾隆年间在京建造王府，一直到民国时期，几乎与整个清王朝同寿。策棱以军功受封亲王，为清朝的巩固和发展做出了重大贡献，至那彦图时期仍作为牵制外蒙古的力量，一直维护着清朝皇权。这是车王府曲本得以保存的重要原因。王府能购买大批戏曲曲本，甚至有专门的戏班演出，除了有足够的财力外，这种长时间的稳定也为王府搜集、保存曲本提供了良好的环境。

第二节 车王府演剧与曲本收藏

满族统治者入主中原以后，对当时最主要的娱乐文化活动——戏曲演出产生了浓厚的兴趣。康熙年间，清宫成立了南府和景山等衙署，专门管理演剧事宜。同时，作为政治活动的一种，皇帝看戏时，王公大臣往往陪侍左右。一些养于内廷的世子、贝勒更是耳濡目染，从小养成了看戏的习惯。进入王府以后，这一喜好仍有所保持。王应奎《柳南随笔》卷六载："诸亲王及阁部大臣，凡有宴会，必演此剧（按，指《长生殿》），而缠头之赏，其数悉如御赐，先后所获殆不赀。"① 而当时王公大臣不能到民间听戏，于是王府多自养戏班。周明泰编《道咸以来梨园系年小录》中较为简略地记载醇贤亲王王府戏班之始末："时王公大臣不得入戏馆听戏，故王府巨第多自养戏班以相娱乐，除在邸中演唱而外，有时亦在外间戏馆演出。王薨后，戏班停止，其伶人散归故乡，传授子弟与本地梆子相混合，此高阳土班能演昆弋所由来也。"王府多养戏班以供自娱酬宾，戏班演戏之底本则或多或少保留在王府中。

一、车王府的演剧活动

车登巴咱尔亲王从小养于内廷，对当时的戏曲演出耳濡目染。作为亲王，观剧

① 王应奎：《柳南随笔 续笔》，中华书局1983年，第123页。

亦是政务活动。道光二十二年（1842）八月初八日、初十日，有车登巴咱尔在同乐园陪侍观剧的记载：

> 进同乐园听戏，王、大臣七月杪派出。
> 东边：睿亲王（照料）、恩桂。惠亲王、睿亲王、端亲王、成亲王（一间）。穆彰阿、潘世恩、祁寯藻、何汝霖（一间）。赛尚阿奉命以钦差大臣防堵天津海口，故未与。敬徵、恩桂（一间）。张芾、何桂清（一间）。
> 西边：车登巴咱尔（照料）、裕诚。定郡王、怡亲王、僧格林沁（一间）。车登巴咱尔、那逊巴图、济克默特、德勒克包楞、德木楚克扎布、玻多欢、忠山（一间）。裕诚、阿灵阿、琔珠（一间）。①

同乐园内有圆明三园最大的戏台——清音阁，是圆明园每年正月及佳辰令节演唱大戏、举办宫市的地方，亦是皇帝宴赏王公大臣、外藩王公和外国使臣之所。② 戏台北面为观戏楼，上下两层，楼上外檐挂"同乐园"匾。在同乐园听戏时，皇帝坐一楼殿内，皇太后、嫔妃坐楼上。戏楼两旁的配楼则是王公大臣、外国使臣看戏之处。记录这次观戏的为当时入值军机处的大臣祁寯藻（1793—1866），坐于东边配楼。车登巴咱尔则坐于西边配楼，且与睿亲王（爱新觉罗·仁寿）同标"照料"，当是受到特殊关照。

车登巴咱尔之子达尔玛咸丰二年（1852）袭爵，同治十年（1871）即离世，年仅28。暂未发现有关达尔玛的观剧材料。

车登巴咱尔之孙那彦图在清末亦属风云人物，多次在万寿节恩赐观剧，如光绪十四年六月二十七日③、光绪三十二年七月初三、光绪帝三十五岁万寿恩赐听戏④。《翁同龢日记》记录了那王于光绪十九年十月十三日、光绪二十一年十月初九参与恩赏观剧。⑤ 宫中观剧多是奉旨恩赐，这是宗室与皇帝、太后接触的主要渠道之一。

① 祁寯藻：《枢廷载笔》，《〈青鹤〉笔记九种》，中华书局2007年，第9~10页。
② 参见圆明园管理处编《圆明园百景图志》，中国大百科全书出版社2010年，第275~278页。
③ 参见傅谨主编《京剧历史文献汇编·清代卷·申报》，凤凰出版社2011年，第313页。
④ 参见傅谨主编《京剧历史文献汇编·清代卷·申报》，第557页。
⑤ 参见傅谨主编《京剧历史文献汇编·清代卷·日记》，第89、94页。

那彦图作为御前大臣，出入宫中观剧，与皇室不断增强联系，亦是参与重要的政务活动。

除了在宫中陪侍观剧外，那王府中设有戏台，王府中亦有戏剧演出。据末代睿亲王之子金寄水（1915—1987）说："在我童年时代，常到其他王府参加过生日的活动，在记忆中，看过一场难以忘怀的好戏。1923年农历十一月初七，到那王府，为蒙古亲王那彦图祝寿。戏码有：余叔岩主演的《盗宗卷》，尚小云、王长林和王又宸合演的《打渔杀家》，程砚秋主演的《玉堂春》，时慧宝、侯喜瑞、尚小云、三长林合演的《法门寺大审》，茹富兰、韩富信、侯喜瑞合演的《战濮阳》。茹富兰还加演了两出：①《武文华》，②《清风寨》（侯喜瑞饰李逵）。大轴戏是九阵风、侯喜瑞合演的《扈家庄》。从戏码即可看出，众多的名演员各演二至三出名戏，已有演四出的，可说是洋洋大观，丰富多彩，是日至深夜始散。"① 除了戏班演戏之外，王府成员还能粉墨登场，在1910年那王府的一次堂会戏中，那王的第四子祺克坦还在听戏过程中"票一出"，与方连元合演了一出《打瓜园》②。黄仕忠谓"这里所列的剧目，除《扈家庄》外，在今存车王府藏曲本中都可以看到"③，而《扈家庄》一名《夺锦标》，车王府藏曲本虽无《扈家庄》，但有《夺锦标》一剧。

关于那王府的演剧，那王第九子祺克泰在回忆有关那王府的生活时特地提到王府唱戏的情况：

> 那王对于京戏并不内行，但喜欢，常看"戏考"，尤其喜欢昆曲。梅兰芳与陈德霖演的《上元夫人》是昆曲，他曾连听两天。那王每年生日都要唱戏，除去1924年及1925年因经济来源缺乏，没能唱戏。1926年是六十整寿，由蒙藏院贡王爷支持，办了一次规模很大的祝寿唱戏。戏楼中挂满了政界要人送的祝联贺幛，好不热闹！以后这个戏楼就空闲下来了。
>
> 由于那王府有戏楼，民国七八年间各王公贵族手中有钱，但又无事可做，就掀起了一股京戏热。他们有定期的在这里学唱过排。教师有俞振庭、迟月

① 金寄水、周沙尘著：《王府生活实录》，中国青年出版社1988年，第173页。
② 参见金寄水、周沙尘著《王府生活实录》，第175页。
③ 黄仕忠主编：《清车王府藏戏曲全编》第一册，广东人民出版社2013年，"前言"第56页。

亭、范宝亭等。每遇有喜庆之事，就在这里唱戏。我们看过《安天会》，由载涛饰齐天大圣，《八大锤》由载涛饰陆文龙，达竹湘（蒙古贝子）饰王佐，溥锐（庆王府）及祺克坦饰锤将，魁赞甫（公爵）饰金兀术。《打龙袍》由魁赞甫饰包公。《艳阳楼》由祺诚武饰高登，祺克坦、溥钟、溥锐等饰四豪杰。《蟠桃会》由溥钟饰猪婆龙，祺克诚饰二郎神，八仙由毓子良（怡王府）、麟公部（大公主府）等扮演。《金钱豹》由祺诚武饰金钱豹，迟月亭配孙悟空。《打瓜园》由祺克坦饰郑子明。还有世哲生（宗室）与林俊甫（票友）的《小放牛》，大家合唱的《天官赐福》及《双摇会》等，不胜枚举。①

这次参与演出的有不少王室宗亲。载涛，清醇亲王奕譞第七子，光绪帝载湉的胞弟，封贝勒，清末曾任陆军大臣。②溥钟、溥锐为庆亲王奕劻之孙，毓子良为怡亲王溥静之子，达竹湘为蒙古贝子，祺诚武为那王长子，祺克坦为那王第四子。参与人员还有大公主府及其他宗室的宗亲，他们均粉墨登场。

王公大臣亲自登台演出在清末已是常见现象，罗瘿公《菊部丛谈》载："肃亲王善耆，全家皆能演剧，常父子兄弟登台。"③侯玉山回忆贝勒载涛爱戏时说："他除在家里养着戏班，日必奏戏外，也不囿体统所限，经常面敷粉墨，亲登歌台，作优孟衣冠之嬉，这是大家都知道的。"④那彦图与肃亲王善耆是儿女亲家，贝勒载涛与那王的次子为连襟。这些宗室相互之间都有姻亲关系，且普遍有观剧的兴趣，每遇节庆、寿辰，便聚在一起赏剧，当戏剧修养达到一定程度时，便登台演剧，在当时已经成为潮流。

除了登台演剧外，这些宗亲亦作为组织者成立票房。那王第三子祺少疆就在民国十三年（1924）于安定门内的千佛寺成立了千佛寺票房，与克勤郡王的后裔于幻荪、于菊人等从事戏曲活动⑤。

① 祺克泰、孟允升：《蒙古亲王那彦图的政治活动及生活纪略》，《文史资料选辑》第99辑，文史资料出版社1984年，第175页。
② 参见吴丰培《红氍毹上的载涛和溥侗》，《文史资料选辑》第100辑，第242页。
③ 罗瘿公：《菊部丛谈》，张次溪编纂《清代燕都梨园史料》，中国戏剧出版社1988年，第792页。
④ 侯玉山口述，刘东升整理：《优孟衣冠八十年》，中国戏剧出版社1988年，第71～72页。
⑤ 参见刘文峰、周传家著《百年梨园春秋》，中国经济出版社2000年，第7页。

二、尚小云与那王府

那彦图对戏剧的喜爱不仅影响到他的儿子,对于晚清民国的京剧舞台亦有影响。四大名旦之一的尚小云与那彦图亲王就有着千丝万缕的关联。

尚小云(1900—1976),原名尚德泉,字绮霞,是清初南平王尚可喜的后裔。其父亲尚元照曾充任那王府大管家,其主要差事是为那王府购置书籍,车王府所收藏的大批曲本或均经其手。尚家早年家境尚可,然受义和团冲击而家道中落。尚元照心含悲愤,很快病故。从此,尚家生活更加艰难。据张次溪《燕都名伶传》,"时北京重声歌,鬻曲所入,骤可致富"。尚小云不忍母亲辛劳,遂辍学学戏。一得轩主在《现代名伶小史》"尚小云"条云:"绮霞以舞象之年,遽丁大故,变乱之余,支持益难,乃请于母,愿求师学艺,现身红氍毹上,藉博升斗,作菽水资。母初不许,经绮霞力请,哀其遇,嘉其志,颔之,是为绮霞投身剧界之始。"① 而另一条传说则言尚小云学戏与那王有关:

> ……等到小云长到十岁左右,长得虽然眉清目秀,可是生活越过越艰难,万般无奈,乃经人介绍,(尚老太太)就把小云典当给那王府当书僮了。
>
> 小云做事便捷伶俐,颇得那王府上下的欢心,可是他有个毛病,整天到晚喜欢哼哼唧唧唱个不停,那王看他是个唱戏的材料,于是把尚老太太找来,说明典价不要,把小云送到戏班学戏,问她愿意不愿意。尚老太太一琢磨,当王府书僮将来不见得有什么大出息,如果在戏班里唱红,他们母子可就有了出头之日了。不过她有个要求,就是小云身子赢弱,最好让他学武生,锻炼一下身体。戏班的学生,本来是由教师们量才器使,决定归那一工,现在由那王保荐指定学武生,当然照样无误。②

① 陈志明、王维贤选编:《〈立言画刊〉京剧资料选编》,学苑出版社2009年,第378页。原载《立言画刊》第68期第7页。
② 唐鲁孙:《故都梨园三大名妈》,于秉镪著《菊坛旧闻录》,中国戏剧出版社1995年,第510页。

这段话中的时间（尚小云学戏并非十岁）、情理（尚母不会很快答应小云学戏）、事实（小云学戏之初并非习武生，而是老生）与史实有所出入，李伶伶《尚小云全传》中已作辨明。① 以那王与尚家的关系，那王指示小云学戏，则并非讹传。那王出面保荐尚小云的戏班为李继良的"三乐班"，李继良是李莲英的嫡亲侄子，对那王的差遣全力以赴。尚小云在"三乐班"初学武生，后随孙怡云习旦角，后位列"四大名旦"。②

尚小云成名后，不忘那王爷的提携之恩，经常在那王府进行堂会演出。凡新排尚未出演的戏，都是在那王府先演。上文提到1923年那王寿辰即演出《打渔杀家》《法门寺大审》等戏，在那王六十大寿的堂会演出《玉堂春》，都是较为精彩的堂会戏。

三、车王府的曲本收藏

车王府另一个重要的戏曲活动是曲本收藏。车王府所收藏的戏曲俗曲剧本虽然在其孙那彦图时期才流散出来，但当时已被称之为"车王府曲本"，可知这批曲本当是由车登巴咱尔、达尔玛、那彦图三代所共同收藏的。黄仕忠在《清车王府藏戏曲全编》"前言"中列出了七条材料，这是确定车王府曲本的收藏时间的重要证明，兹列于下：

（一）凌景埏《弹词目录》所录车王府旧藏弹词，最早为乾隆时代的作品，大多出于嘉庆、道光间。一种可能是早在车登巴咱尔的父亲那一代，就已经喜欢这些俗曲了；另一种可能是车登巴咱尔本人所收藏，因为他在道光间收集嘉庆年间的刻本，仍是十分容易的事。

（二）子弟书部分，前文已证这些曲本基本上是按书坊目录成批购入的。所藏《红旗捷报》子弟书，叙平定回疆张格尔事，此事发生在道光七年（1827）。所藏《灵官庙》《续灵官庙》二篇，所叙事件，发生在道光十八年（1838）九月间，系广姑子于灵官庙招妓设赌，吸食鸦片烟，诱贵族诸子弟入

① 参见李伶伶《尚小云全传》，中国青年出版社2009年，第15页。
② 参见龙翔、泉明《最后的皇族 大清十二家"铁帽子王"逸事》，北京大学出版社2011年，第327页。

局。为御史所参,步军统领派弁往抄。庄亲王、喜公爷诸人,皆因之革职。好事者作为词曲,到处唱之。所藏二酉式《碧玉将军》子弟书,讥刺道光帝之侄儿奕经,事情发生在道光二十一年(1841)。再如车王府收录了奕赓所作子弟书多种,如《逛护国寺》篇叙及张格尔事,撰写已在道光中,《老侍卫叹》,则当作于其晚年。奕赓主要活动时间在道光至咸丰末。

(三)傅斯年图书馆藏过录本影词《泥马渡江》不部末记云:"道光廿九年三月十三日抄完"。然则原此为道光钞本。

(四)首图藏原抄曲本中见有记载的钞写时间为"咸丰五年"(1855)。其时车登巴咱尔已经去世。而应为达尔玛所藏。

(五)车王府收藏的大量皮黄曲本。其中有清余治所撰剧本的乱弹改本二十余种。余治所撰剧集,名《庶几堂今乐》,有光绪六年(1880)苏州刻本。其中部分剧本,以洪杨之乱为背景,其撰写当在同治年间。而今所见车王府藏本,明显可见源自刻本,故这批剧本为王府收藏,应在光绪中叶之后。其时达尔玛已经去世,应为那彦图所藏。

(六)车王府藏鼓词《封神榜》中说:"众公不必远比,现在同治爷手内的二件事,可作比样。"同治十三年(1874)达尔玛去世,那彦图袭爵。

(七)车王府藏《混元盒》第九本内有"这就是前者我与大爷提的那个新到角色汪桂芬"一语。汪桂芬(1860—1906),十八岁时倒嗓,为程长庚操琴。光绪六年(1880)程长庚死后,汪重新登台,大受欢迎,后与谭鑫培、孙菊仙并称京剧老生后三杰。这里所提到的"那个新到角色汪桂芬",当在光绪六年(1880)之后。①

除上文所举之外,关于车王府藏曲本中所反映的收藏年代,还可补充几条材料:
第一,《卖饼子全串贯》首行有旁注:"此发配是郭派的。"此处郭派指郭宝臣(1858—1918),艺名元元红。波多野乾一在《京剧二百年之历史》中有记述:"余于民国四、五年之交,始在北京王广福斜街民乐园听郭宝臣《摘星楼》一剧,惊其艺

① 黄仕忠主编:《清车王府藏戏曲全编》第一册,"前言"第56~58页。

术之超群；迩来，不时听彼之戏，深知中国剧之登峰造极见于郭宝臣，叹观止矣。"①郭宝臣主要活动时间在光绪之后，时达尔玛已经去世，此本应为那彦图所藏。

第二，《五彩舆》剧本最后标："此五舆乃是四喜班老戏，每年开连台，就唱至此完。"四喜班，为"四大徽班"之一，乾隆年间即活跃于北京剧坛，"约光绪中期散班。后有人复组四喜班，不久亦散"②。其剧本抄写时间当在乾隆至光绪之间。

第三，车王府收藏的皮黄《奇巧报》改编自刘清源（1797—1880）创作的鼓词《巧奇冤全传》。刘清源，字星桥，嘉庆二年（1797）生，19岁中秀才，道光二年（1822）中乡试举人，次年中进士，光绪六年（1880）去世。皮黄《奇巧报》的创作时间应在道光以后，收藏者为达尔玛或那彦图。

因此，车王府藏曲本包括车登巴咱尔、达尔玛、那彦图三代亲王的收藏。从曲本中所反映的内证来看，这批曲本的收藏时间应在道光至光绪年间。从空间上来讲，自车登巴咱尔亲王开始即常驻京师，对曲本的收搜主要集中于北京地区。可以说，车王府藏曲本汇集了自道光至光绪年间北京地区戏曲与俗曲的演出本。虽然王府在收藏时将书坊的印章、名字洗去，但曲本内容一般未作改动，保持了原始面貌，真实地反映了当时的演剧情况。因此，对车王府藏曲本进行整理、研究就别具意义。

第三节 小 结

车登巴咱尔家族在北京定居的清代中后期正是戏曲重心移至北方的时期。明代剧坛的主流为昆曲，而昆曲的起源、流传主要在南方。清初剧坛仍以昆曲为主。康熙帝南巡时，每次返回北京都带回江南昆腔戏班演员。而乾隆以后，花部诸腔在北京的流传逐渐引领戏曲潮流。先是京腔盛极一时，接下来是秦腔的流行，嗣后徽班进京。小铁笛道人在《日下看花记·自序》中表达了京师诸腔演剧繁盛的情况：

① 波多野乾一著，鹿原学人编译，洪珍白校对：《京剧二百年之历史》，顺天时报馆、东方日报馆1926年，第139页。
② 上海艺术研究所、中国戏剧家协会上海分会编：《中国戏曲曲艺辞典》，上海辞书出版社1981年，第410页。

"有明肇始昆腔，洋洋盈耳。而弋阳、梆子、琴、柳各腔，南北繁会，笙磬同音，歌咏升平，伶工荟萃，莫盛于京华。往者，六大班旗鼓相当，名优云集，一时称盛。嗣自川派擅场，蹈跷竞胜，坠髻争妍，如火如荼，目不暇给，风气一新。迩来徽部迭兴，踵事增华，人浮于剧，联络五方之音，合为一致，舞衣歌扇，风调又非卅年前矣。"① 清代中晚期，剧坛的主要特点是花部的兴盛。为了进入正统视野，提升自身格调，获得更广泛的观众认可，花部多借助入京表演这一契机，也就形成了清代中晚期剧坛一直以北京为中心的情况。不管是宫廷还是民间，演剧活动都如火如荼地开展着。可以说，把握住北京地区的演剧情况，也就大致把握了清代中晚期的演剧情况。

　　了解清中晚期北京地区的演剧情况，除了文人的记录、内廷的档案外，最直观的就是当时留存的剧本。剧本能反映出剧种比例、表演剧目、流传版本等信息，是重要的文献资料。车王府所藏的这批曲本，收藏时间在道光至光绪年间，且出自坊间，保留了剧本的原始面貌，能够较为真实地反映当时的演剧情况。

　　清代戏曲的重心由南方移到北方，大量民间社班在北京演出，坊间亦刻印、抄写剧本，为曲本收藏提供了条件，而车王府从乾隆年间一直到清末近三百年的时间里，保持了相对的稳定性，亦是大宗曲本能够流传下来的一个保障。此外，作为亲王，常陪侍皇帝看戏，世子贝勒们长于内廷，耳濡目染，保持了对戏曲俗曲的喜爱。从车登巴咱尔亲王至那彦图亲王，王府里不仅观剧、听戏，甚至演戏、组织票房，而对剧本的收藏也是应有之义。正是由于几代人对戏曲的喜爱，才大量搜集与留存这些曲本的。

① 小铁笛道人：《日下看花记》，张次溪编纂《清代燕都梨园史料》，中国戏剧出版社1988年，第55页。

第二章　车王府藏曲本的整理与校勘

车王府藏曲本多为抄本，出自坊间，未能细致校勘，中间存在不少讹误。对这批曲本进行整理校勘，以期为更多人所用是学界的目标。中山大学是最早展开车王府藏曲本整理研究的机构。中山大学中国古文献研究所的师生经过校勘整理，先后完成了《车王府曲本提要》（中山大学出版社，1989年）、《车王府曲本选》（中山大学出版社，1990年）、《车王府曲本菁华》（六卷，中山大学出版社，1993年）、《清蒙古车王府钞藏曲本·子弟书集》（江苏古籍出版社，1993年）、《封神榜》（人民文学出版社，1992年）等书。对车王府藏曲本部分最大的整理成果为《清车王府藏戏曲全编》（二十册，广东人民出版社，2013年），它的出版同时为俗文学的整理校勘提供了经验。

俗文学的点校整理与经史诗文均存在一定差异。由于经史诗文在一定程度上已经经典化，其校勘整理也有一套系统规范的程序。比如，在没有确凿证据的情况下，尽量不对原文进行改动。有疑问的地方，可在校记中提出，并作简单说明。与经史文献不同，俗文学的产生、流传中的不确定性因素增多，其抄录者、表演者大多文化水平不高，讹字、脱漏、同音互代的现象经常出现，因此，俗文学的校勘所遵循的原则与经史文献有所差异，其处理方式也更灵活多变。在校勘过程中，必须注意到俗文学的体裁特点及其所受方言俗字、历史文化等外部因素的影响；在编辑过程中又需注意到体例、分类等技术问题。本章即以《清车王府藏戏曲全编》的编纂为中心论述俗文学校勘，并对其校勘作出补正，对有疑问的地方进行释义。

第一节 《清车王府藏戏曲全编》的体例与编辑论略

《清车王府藏戏曲全编》（简称《全编》），是迄今为止规模最大的通俗曲本整理总集，2013年由广东人民出版社出版，共二十册，1175万字。从1995年中山大学文献所所长刘烈茂提出整理"车王府曲本八百种"的设想，到车王府藏戏曲曲本的最终出版，前后历时十八年。在此过程中，《全编》的体例几经修订，逐渐趋于完善。笔者在参与整理的过程中意识到，整理的标准、体例的确定，定需学术理念的支持，绝非简单的技术可解决。《全编》的整理出版，在吸收借鉴以往戏曲剧本整理经验的同时，也在体例、编校等方面确立了一些新的规范。

一、收录范围

车王府藏曲本的流传与收藏情况复杂，学者们对其进行了清查考索、归类整理①，现知其版本即有原抄本、过录本、影印本之别。车王府所藏原抄本，分藏于北京大学图书馆、首都图书馆、双红堂文库等处。中山大学图书馆、首都图书馆、台北傅斯年图书馆均藏有数量不等的过录本，《清车王府藏曲本》与《俗文学丛刊》影印了首都图书馆和傅斯年图书馆所藏。

对总集、全集类戏曲文本的编纂，"宁滥勿缺"是一个基本的要求②，但这种复杂的情况使得合成车王府藏曲本"全璧"的愿望难以成功③。车王府藏戏曲全编

① 这方面的成果参见仇江、张小莹《车王府曲本全目及藏本分布》（刘烈茂、郭精锐等《车王府曲本研究》，广东人民出版社2000年）、黄仕忠《车王府曲本收藏源流考》（《文化艺术研究》2008年第1期）等论文。

② 参见孙崇涛《戏曲文献学》，山西教育出版社2008年，第360页。

③ 1925年，孔德学校曾分两批收购过车王府藏曲本。抗日战争期间，经周作人作介，孔德学校图书馆将所藏车王府曲本大部分转交北京大学。1952年，孔德学校图书馆剩余之车王府曲本归首都图书馆。1960年代初，首都图书馆想以其所藏配以北京大学所藏，合成全份，遂与北京大学达成协定，派人将北京大学所藏摄制了十几卷胶片，余下的部分派人用毛楷工整抄录。但中间因故而并未全部抄完。参见黄仕忠《车王府曲本收藏源流考》（《文化艺术研究》2008年第1期）。

编委会选取了车王府藏的戏曲与影词两大类别的内容进行整理。① 因以上各收藏部门所藏原抄本及复抄本情况并不统一，且有部分复抄本的原本不存，所以要整理戏曲"全编"，需了解剧本的具体抄藏情况。现统计各部门收藏车王府旧藏戏曲剧本情况，见表1。

表1　车王府藏曲本种数及馆藏地　　　　　　　　　　　单位：种

类别	北京大学图书馆	首都图书馆	中山大学图书馆	北京中央艺术研究院戏曲研究所	台北傅斯年图书馆	日本双红堂文库
原抄本	783	17		20		22
复抄本		756	743	99	138	
复孤本		1	98	44		

注：根据仇江、张小莹《车王府曲本全目及藏本分布》（收入刘烈茂、郭精锐等著《车王府曲本研究》，广东人民出版社2000年）一文统计，复孤本指原抄本已不存的复抄本。

在这些曲本中，部分过录本未能在北京大学图书馆和首都图书馆找到相应的原抄本，其是否来自车王府，或存疑问，《全编》一概收录，在解题中说明据过录本校录，如《托梦》，即在其解题下写"据中山大学图书馆藏过录本校录"。除此之外，日本东京大学东洋文化研究所双红堂文库所藏的部分曲本是否为车王府旧藏亦有存疑处。仇江《〈清蒙古车王府藏曲本〉遗珠杂谈》引长泽规矩也在《家藏旧钞曲本目录·序言》（1935）中说："其年（1928年）所购得（的旧书）中，有已为孔德学校收藏的车王府藏曲本的散本二黄和俗曲钞本。这些都是一个姓高的书商强行塞给我的。"② 而这段话经乔秀岩订正之后，黄仕忠重译为"其年（1928年）所获，有一些二黄、俗曲钞本，似乎与后归孔德学校的车王府旧藏曲本是一批的。但

① 1995年，时任中山大学中国古文献研究所所长的刘烈茂提出整理"车王府曲本八百种"的设想，随后获得全国高校古籍整理研究工作委员会的立项资助。《清车王府藏戏曲全编》在此设想的基础上继续扩充，整理出车王府所藏的全部戏曲部分。车王府所藏曲本还包括子弟书、鼓词、快书、牌子曲、岔曲、莲花落、时调小曲等其他曲艺文本。

② 刘烈茂、郭精锐等著：《车王府曲本研究》，广东人民出版社2000年，第256页。

这也是高姓书估硬卖给我的。"① "似乎"二字体现出当时长泽规矩也对这批曲本是否确为车王府旧藏的怀疑。在长泽规矩也所藏的四十八册曲本中，二十六种莲花落等俗曲唱本为百本张抄本，这些抄本是否真的曾入藏车王府，则是让人生疑处。其余二十二种二十二册为二黄剧本，抄录之样式虽未详出于何种书坊，但与今所见车王府藏旧抄曲本相同，因此亦被纳入《全编》范围之内。

 车王府藏曲本流散进入各个机构后，基本每一个机构都给本处藏书做了一个目录，现知有关车王府藏曲本的几个重要的目录是了解曲本馆藏、数量、内容的重要线索，《全编》中均明确记载何种目录收录。第一个目录为顾颉刚整理的《北京孔德学校图书馆所藏蒙古车王府曲本分类目录》，刊于《孔德月刊》第三期（1926年12月15日）和第四期（1927年1月15日）。这一个目录并非孔德学校所藏车王府曲本全部。1989年，中山大学完成《车王府曲本提要》，对曲本的故事内容、馆藏作了说明。《全编》整理时，对部分藏于中山大学图书馆的过录本，而原抄本又不存在的曲本，以此著录为标准。除此之外，《东京大学东洋文化研究所双红堂分类目录》（1961年）中著录了所藏车王府旧藏原抄本的情况，《全编》中简称《双红堂分类目录》，部分曲本据以校录。

二、编排次序与分类

 《清蒙古车王府藏曲本》的编排是按照"乱弹""昆曲""高腔""子弟书"等分类，依作品内容所反映的时代为序，同时代作品再按剧目、曲目字顺排列；其他类剧目、曲目则按剧名、曲名首字笔画排列。② 2003年出版的《清车王府藏曲本》亦大致按此次序。戏剧故事题材所叙的时代往往与剧本所标时代有所差异，"如皮黄本《白水滩》，源出《通天犀》传奇，传奇以明末为背景，皮黄本则将主人公改为《水浒传》中人物之后人，并掺入《水浒后传》中人物，故今作为《水浒》故事归入宋代。也间有作例外处理者，如演晋代邓伯道故事的三个剧本，其中《寄子

① 黄仕忠主编：《清车王府藏戏曲全编》第一册，"前言"第18页。
② 金沛霖：《清蒙古车王府藏曲本·前言》，刘烈茂、郭精锐著《车王府曲本研究》，广东人民出版社2000年，第488页。

全串贯》，本事见《晋书》，然剧中却有'在唐室为臣''唐国为上，我国为下'等句，今则仍归晋代，但于解题内作说明。"①《全编》的编排次序，除了清人余治所撰剧本因数量多、题旨近，集中收录外，大体以剧本所演故事年代先后为序，不明朝代故事列于最后。

《全编》汇集了清蒙古车王府藏曲本中的戏曲，包括传统戏曲与影词两个部分。传统戏曲部分，依体裁分为昆腔（昆弋腔）、高腔、皮黄、乱弹四类。这四个种类，大部分与《俗文学丛刊》《清车王府藏曲本》所分的一致。然而，亦存在一些有分歧的地方，如《清车王府藏曲本》将戏剧部分划分为乱弹、昆曲、高腔、乐调本、影戏、某种戏词六大类。《全编》未收录乐调本，同时将影戏和某种戏词合并为一类。

在戏曲体裁分类中，最为复杂的是"乱弹"。与《清车王府藏曲本》相比，《全编》乱弹概念缩小，指剧本中有"吹腔""梆子腔"等无皮黄板式标记者。而有西皮、二黄、正板、倒板等板腔体式标记，或用板腔体而间杂昆弋腔（即"风搅雪"）剧本，亦归入皮黄。这一标准是从文本的角度出发，有皮黄板式标记的一概归入皮黄，其他没有板式标记的则归入乱弹。乱弹在不同的历史时期和不同的地区，其所指对象也不尽相同。一说为秦腔（陕西地方梆子腔）别称，因用弹拨乐器伴奏而名。清代刘献廷《广阳杂记》卷三载"秦优新声，有名乱弹者，其声甚散而哀"②。后亦以此称梆子腔系统的戏曲。一说乱弹为弋阳腔，清张际亮《金台残泪记》载："乱弹即弋阳腔。"③ 此外，还有梆子腔、皮黄腔亦用乱弹名之。如《缀白裘》第六集"凡例"："梆子乱弹腔，则简称乱弹腔。"刘豁公《歌场识小录》："乱弹者何？皮簧（西皮、二簧）之总称也。"④ 流传应用最广的是清李斗在《扬州画舫录》中的解释："两淮盐务例蓄花雅两部以备大戏。雅部即昆山腔。花部为京腔、秦腔、弋阳腔、梆子腔、罗罗腔、二簧调。统谓之乱弹。"⑤ 一般用乱弹作为昆腔以外各剧种的统称。《清蒙古车王府藏曲本》在分乱弹一类时作了如下考虑：

① 《清车王府藏戏曲全编》第一册，"凡例"第3页。
② 刘献廷：《广阳杂记》，中华书局1957年，第152页。
③ 张际亮：《金台残泪记》，张次溪编纂《清代燕都梨园史料》，中国戏剧出版社1988年，第250页。
④ 刘豁公：《歌场识小录》，《俗文学丛刊》第1册，（台北）新文丰出版公司2001年，第50页。
⑤ 李斗：《扬州画舫录》，中华书局1960年，第107页。

《曲本》产生于"昆乱不挡"时期,当时"昆、乱、高"并称,花部诸腔相互融合,这在《曲本》中有充分的反映,剧目中既有板腔体的"西皮""二簧",也有曲牌"山坡羊""银纽丝"等,兼有"吹腔""秦腔"……,唱腔纷呈。设类时应考虑到这一时代的特征。时有"乱弹"一称,泛指雅部以外诸腔,在呈报宫廷的戏单上亦有"乱弹戏"一说,设立"乱弹"类能如实反映出当时剧坛的变革情况,所以我们设置了"乱弹"这一类。和"昆曲""高腔"并列。①

《清车王府藏曲本》所用的"乱弹"为李斗所述范围。李斗为乾隆、嘉庆年间人,而在道光以后,皮黄在北方势力渐大。车王府所收录的大致为道光至光绪年间的戏曲作品,在848个戏曲剧本中,510个有皮黄板式标记。因此《全编》将皮黄单列一类,实际证明在这一时期,皮黄已渐趋成熟,可以成为单独的一个门类。从剧本的实际情况看,将有皮黄板式的作品都划分为皮黄,体现了不同时期人们的戏曲观念的变化。以《梅玉配》为例,现存的三个版本在内容上并没有太多出入,而在形式上,却分为传奇体(分出)、乱弹体(既分出又分场)、皮黄体(分场)三种形式。从音乐上看,这一个剧本既包含曲牌体昆弋腔,又有板腔体梆子腔、西皮等。虽是同一个剧目,但在不同时期可看成不同类别。在这一点上,因为戏剧演出有"风搅雪"的形式,不同的剧种戏班可以同台演出,因此,类似于这样的剧目的确可以用不同的标准来区分。

高腔剧本,以所存版本旁加高腔符号、滚白等为特征,《全编》在出版时没有保留高腔符号。对于这些符号的具体意义,日本双红堂文库所藏百本张抄本高腔《拷童》后附有一张刻印的纸页,对其作了详细的说明。全文如下:

唱句点是连着唱的。—〇—此一道带圈子者是打断的,落句帮去一字。〇竟圈此圈者也是打断的,落句满唱出来的不帮。————拦此道者是帮的腔,－－－－－拦此散道者是有帮的,有唱,有帮了又唱的。－－－－－〇拦此散

① 金沛霖:《清蒙古车王府藏曲本·前言》,刘烈茂、郭精锐《车王府曲本研究》,广东省人民出版社1988年,第488页。

道带圈者，也是有帮的，有唱的，有连帮带唱的，算帮一字。-----○此散道下单一圈者，也是有帮的有唱的，有连帮带唱的，算满唱出来的。-----○此散道带长道一圈者，全前一样，长整道拦在那里，那里帮去。-----此散道带长道勾者，同前散道带圈一样。-○-此一点又一圈一道者，是有连着唱的，有打断了的点挨句连着唱的，多圈，挨句打断了的多。○、此一圈一点也是一样。乚乚，此双拐是重一句。乚乚乚乚，此四拐是重两句。有跨小字批者，那字应唱，那了哪字应说，那里跨也可者，是有那们着的，有这们着的，按大字的多，按小字的少。句中有小见者是虚尖字。再有不明处，记来问。①

高腔音乐的外部形式特征为帮、打、唱。帮，指后台帮腔；打，指打击乐伴奏；唱，指除帮腔之外的脚色之唱。至于何处应帮，何处应唱，高腔曲本在曲辞旁作了详细的标识。这可以作为判断高腔剧本的一个标准。除了剧本中的帮腔符号外，滚唱也是高腔的一个明显特征。加入了滚唱之后，高腔突破了原有的南北曲曲牌格律限制，甚至有些与原曲牌格律完全对不上。高腔与昆腔一样，都是曲牌联套体，但在有无滚唱这一点上可以成为区分高腔与昆曲的一个标准。

将"影戏"与"某种戏词"合并而称为"影词"是依据剧本性质来确定的。晚清及民国初石印本多将影戏脚本题为"影词"，如清宣统二年奉天德和义石印本《绘图二度梅影词四卷》，民国元年上海书局印行的《说唱玉蝴蝶影词四卷》《说唱铁丘坟影词六卷》，上海茂记书庄印行的《说唱蕉叶扇影词四卷》等。首都图书馆《清车王府藏戏曲》所说的"某种戏词"实际指《英烈春秋》《双金印》《双胜传》三种戏词，其"影戏"则包括《三疑记》《大拜寿》《字差》《老妈开谤》《收青蛇》《金银探监》《岳玉英搬母》《路老道捉妖》八种。《全编》将这两种合并为"影词"，并增加了首都图书馆没有的其他车王府藏影词剧本，共十八种：《牛马灯》《西游》《定唐》《锁阳关》《对绫衫》《闵玉良》《群羊梦》《天门阵》《龙图案》《薄命图》《对菱花》《泥马渡江》《镇冤塔》《绣绫衫》《红梅阁》《金蝴蝶》

① 黄仕忠：《日本所藏中国戏曲文献研究》，高等教育出版社2011年，第148页。

《对金铃卷四》《大团山》。"影戏"和"某种戏词"均为艺人表演影戏的脚本,性质上一致,因此,将这二者归为一类。

对剧本进行分类,一方面有助于确定剧本性质,同时也有助于同名剧本的区分。戏曲在发展过程中,常出现不同剧种对同一剧目进行改编的情况。车王府所收藏的剧本类目繁多,其中有不少同名剧本,因此有必要区分属同一个戏曲还是不同的戏曲,并标明辨析。如同为《蝴蝶梦全串贯》,一为昆腔,一为皮黄,实际是两个不同的剧本。再如两个《蜈蚣岭全串贯》,一为乱弹,一为高腔;两个《乌盆记全串贯》,一为高腔,一为皮黄;两个《琼林宴全串贯》,一为高腔,一为皮黄。这在一定程度上反映了同一剧目在不同声腔剧种中的改编及演出情况。某些皮黄剧本的曲辞与高腔类似,可以判断两剧有承袭关系。比如改自传奇《金丸记》的《打御全串贯》,有高腔和皮黄两个剧种的版本,从宾白可以看出二者其实存在前后改编的关系:

(四太监喝噫,引贴旦上,贴唱)【引】数载尘埋,民事尽丢开。(念)思想昨朝事,(唱)已经上心怀。(白)奴本将心托明月,谁知明月照沟渠。哀家刘后,只因十年前李妃产生太子,是我心中不忿,命寇承御抱出宫去,用裙条勒死,丢在金水桥下,已经数载。昨日朝见我来的,看他好似李妃之子。是我问起他的生母,他又不知生母。我想那有不知生母之理?哦,也罢,不免将寇承御宣来,问个明白便了。(高腔《打御全串贯》)

(四监喝噫引旦上,旦唱)【引】珠帘高卷金钩挂,黄罗伞照定哀家。(白)风吹花烛浪幽幽,多少怀恨在心头。哀家若得愁眉展,李妃一死方罢休。哀家刘妃,只因十年前李娘娘产生一子,是哀家心中不忿,命寇承御抱出宫去,用裙条勒死,丢在金水桥下,无人知晓。昨日哀家在分宫楼前,观见楚王二殿下,好似吾主之像,哀家心中带疑,只恐承御遗留后患,不免宣他进宫问个明白。(皮黄《打御全串贯》)。①

① 《清车王府藏戏曲全编》第八册,第25、33页。

高腔《打御全串贯》改编自《金丸记》传奇第二十九出，皮黄又在传奇和高腔的基础上改编，其中主要情节和部分白文一致①。再如高腔《打番全串贯》，其唱词与昆腔《遣番全串贯》极为相似，经过细致比对后可以得出高腔本是在昆腔本的基础上改订而成的结论，因此亦在解题中说明。对剧本性质的判断，能够提供同名剧本之间的关系、时间先后顺序等线索。

《全编》在处理剧目收录情况时，除了"同名不同剧"外，还有一种"同剧不同名"的情况。某些同名剧本，因其性质一致，剧本情节也相差无几，在这种情况下，如果内容相同，则不另录，如果两剧本有一定差异，则两个剧本均收录于其中。车王府藏曲本中有《盘河战全串贯》，原抄本藏于北京大学图书馆。中山大学图书馆另藏《盘河战二连全串贯》，首都图书馆藏有过录本。两个剧本虽然名字不同，但在内容上仅略存差异，因此，《合编》选择《盘河战二连全串贯》作为《盘河战全串贯》的参校本，不再将其另录。《滚鼓山全串贯》，中山大学另藏有过录本《引胜关》，实与《滚鼓山全串贯》文字相同，《全编》用其作为参校本。再如皮黄《辞曹》，原抄本藏于北京大学图书馆，《清车王府藏曲本》第四册收录此剧之前本，第三册收录此剧之后本，题作"挑袍"。中山大学图书馆藏本有《挑袍》《霸桥》二种，实与《辞曹》同，因此也不另录。在车王府藏曲本中，另有情节相同的剧本其唱词不同，且用不同名的情况，如《金锁阵总讲》，其情节与《借云全串贯》同，二者均为皮黄，但或因不同时期不同社班所演，其具体内容有较大差异，《全编》两本均有收录。

三、解题的撰写

解题的体例，在戏曲文献整理中相当重要，它尽可能简洁扼要地对该剧本的基本情况作交代分析，能直观地把握剧本性质。因每一个细节都能反映出一定的学术观念，如何处理一个文本所包含的复杂的信息，成为编纂者首先要考虑的内容。然

① 关于这一故事的结局，高腔《打御全串贯》结局为寇承御触阶而死，与元杂剧《抱妆盒》一致；而皮黄则改为陈琳怕寇承御受刑不过，供出太子，遂一棍打死寇承御，以绝后患。在《金丸记》中，寇承御也是被打死，而非主动触阶而死。

而不同的总集编纂都会因对象的不同而采用相应的处理方式。作为戏曲整理本的《京剧汇编》《京剧丛刊》《国剧大成》等总集，仅简要说明了剧本来源及剧情内容。而《俗文学丛刊》在解题中提供的信息较多。以《湘江会》为例，《俗文学丛刊》的解题就作如下处理：

题名：湘江会

相关剧名：湘江大会

时代背景：周代

参考资料：明平话·余邵鱼《列国志传》、明小说·冯梦龙《新列国志》、清小说·蔡元放《东周列国志》、鼓词《英烈春秋》

提要：卫灵公不甘受齐国钟无艳欺压，特以书信约请燕子凌吴起（启、奇）、燕国驸马孙操、秦国千岁纪宴（颜）等三王侯，设下湘江大会，请齐王赴宴，商议共灭齐邦。吴起献计，于百步之外立一高杆，上悬金钱一面，马鞭一条，射响金钱即尊为盟主。钟无艳知此会凶多吉少，乃亲领兵马保驾，齐王并命田能、关素贞二人披挂领兵赴会。会上吴起与钟无艳比箭，吴起先射，两箭皆中金钱，第三箭射不中，钟射中两箭后心生一计，第三箭射死灵公。吴起与钟无艳两方人马交战，吴起等人大败，钟乃保齐王脱险回国。

备注：此目收录：

Pi081-0962-6 湘江会（钞本）。

Pi033-0361 湘江会总讲（别楚堂钞本）。1. 本书后半详记舞台走位动作。

Pi097-1103 湘江会总讲（史语所抄藏车王府曲本）。①

《俗文学丛刊》增加了相关剧名、时代背景、参考资料等信息，此外，因其所收录的为戏曲曲艺的影印本，每一个剧都收录有一个到几个不等的剧本，各版本之间的关系有时较为复杂，但又无法准确判断各自之间的关系，于是在解题中将收录的版本作备注说明。

① 《俗文学丛刊》第287册，第409页。

而《全编》的解题所包含的内容更为丰富，包括类别、著录、原抄本藏处、过录本情况、影印本收录册次、故事概要、本事来源、其他传本收录情况以及据以参校的别本等几个方面。每一项具体信息的处理都会牵涉到戏曲史及相关文化背景，因此具有学术研究的意义。

在《全编》解题中，没有著录戏剧别名的情况，这是一种较为谨慎的做法。在戏剧发展史上，很多剧目不止一个名称，如《牧羊圈》，又名《牧羊卷》《朱痕记》《牧羊山》《双槐树》《黄龙造反》等。一些戏曲整理本中将别名情况详列，方便读者检索及查找。但是，很多剧本的别名仅为世代言传，在没有文本材料证明的情况下，将别名收录会失之允当。在《全编》的解题中，说明了现存其他传本的情况，如果其他传本有本剧别名，则会附之如上。如《伍子胥过江全串贯》，《梨园集成》收录《鱼藏剑》，《伍子胥过江全串贯》即撷取其中一段改编而成，而《俗文学丛刊》第286册、《京剧汇编》第九七集、《国剧大成》第一集、《戏考》第五册所录均题《浣纱记》。这些情况均在解题的最后一段说明，虽然没有注明别名情况，但其实已经暗含在解题之中。

上文所提到的《京剧丛刊》《京剧汇编》《国剧大成》等戏曲总集中有一个共同的特点，即均在解题中撰写了故事概要。由于部分剧本很长，情节复杂，阅读故事概要是了解本剧情节的较为快捷的途径，除此之外，故事概要同时也有区分同名剧本的意义。如在车王府藏曲本中，有两个《小宴全串贯》，一个为三国戏，讲张辽领曹操之命，宴请关羽，赠金印、美女及黄金，以笼络关羽事；一为隋唐戏，演唐明皇与杨玉环于御花园中小宴，把酒赏秋之事。两剧虽然一为高腔，一为昆曲，但剧名相同，极易混淆。此外，在戏剧舞台上名《小宴》的，还有《连环记》中的一出，演王允宴请吕布，席中设美人计，让貂蝉相陪事。因此，撰写故事概要能让读者尽快把握剧本情节内容，区分同名异剧的戏曲。

《全编》解题中紧接着故事概要的，为剧本的本事来源。本事的撰写有助于读者了解戏剧来源及故事流传、改编情况。一般故事情节均来自史传、小说，但也有一些不见于史传小说，而仅采用史传中的人物形象而创作出新的故事。如《斩华雄》这一故事见于《三国演义》，但在《三国志》和《三国志平话》中都无关羽斩华雄的情节。可知这一故事产生于《三国志平话》之后，而在《三国演义》定型

前。此外，如《盘河战》所演赵云救公孙瓒的故事，亦不见于《三国志》，而出自《三国演义》第七回，再如《斩貂蝉》《探营》《姜维推碑》等不见于史传及小说，却在戏剧舞台上常演不衰。

此外，一些剧目虽源于正史，但对其中的人物作了改动。如《战北原全串贯》演诸葛亮行至北原，与魏军对峙。司马师派秦枚（按，底本作"祺"）诈降，伺机刺杀诸葛亮，诸葛亮早已知其计谋，杀了秦枚。故事见《三国演义》第 102 回，小说中诈降者为郑文，郑文所杀者为秦朗之弟秦明。此剧由《俗文学丛刊》第 298 册收录，情节与此剧差异甚大，乃系郑文诈降，秦朗假死。而在情节上紧接《战北原总讲》的为《出祁山总讲》，车王府亦有所收藏，其剧演郑文献诈降之计，假秦朗叫阵，郑文轻取其首级，与《三国演义》所述相符。在此剧中，秦琪早被关公所杀，剧中有"渡黄河斩秦琪血染宝刀"句，因此，《战北原全串贯》中的人物与小说相比有差距，而这一点造成了其后剧情的矛盾。这有可能是在实际演出中两剧并不一定接演，且所演出的为不同的社班所致。戏曲作品的一个特征即"曲无定本"，哪怕在小说《三国演义》演述故事纯熟的情况下，民间艺人依据人物形象的特点进行再创作，也易于被人们接受，如斩貂蝉的故事，凸显了关羽刚直的性格等。因此，类似于这样无史实记载或与史实不同的作品依然流传较广。

本事一般与史实相关，文学作品借用其中的人物形象或故事情节，其中虽有虚构、改编的成分，但是其故事情节或原委有历史依据。《全编》中，在分析情节来源时，除本事外，还有一个提法为"故事来源"。与本事来源不同的是，故事一般没有史实依据，其情节由文人虚构而成，而这些故事一旦流传，极易被相关的文学形式改编。如《四美图总讲》，所述故事见于清人小说《柳树春八美图》，此戏截其情节改编而成，人物姓名有小异。可知这一故事流传的时间并不长，在清代才开始出现。再如，《南天门全串贯》，其故事见于《后倭袍》弹词。其他改编自鼓词、宝卷的戏剧作品亦有不少，从故事来源可以看出，戏曲与清代盛行的其他说唱文学之间的关系十分密切。

四、结语

综上所述，戏曲总集的辨伪、分类、排序、解题撰写都会面临一系列问题，其

取舍安排体现着编纂者的戏曲史观念。本节着重考查《全编》的体例，作为戏曲总集的整理本，《全编》提供了一些新的范式：

第一，戏曲总集体例的丰富与规范。以往的戏曲总集整理本，提供的信息多为剧名、剧本来源、内容提要等几个方面。对于使用者，尤其对于研究者来说，这些信息仍显单薄。《全编》除了提供以上信息外，还有类别、版本、各收藏本情况、本事来源、现存其他传本情况等一系列信息，为读者提供了方便。同时，为了编排严谨，没有收录别名及其他剧种演出情况。这些为戏曲总集的编纂和解题的撰写提供了较为规范的标准。

第二，戏曲作品分类的新形式。对戏曲剧种的分类，最简单的为"昆""乱"二分法。而实际上，乱弹在发展过程中已分化为不同的系统，包括高腔系统、秦腔系统和皮黄系统等。①《全编》将秦腔系统的作品归入乱弹，秦腔在北京的盛行，大致在乾隆、嘉庆年间，车王府所藏曲本则多在道光以后，因此未将秦腔单列一类，而将其归入乱弹。至于将皮黄从乱弹中独立出来，单列一类，实际上提高了皮黄的地位，这与皮黄在道光以后的发展情况相吻合。

第三，车王府藏曲本是了解道光至清末北京地区演剧、风俗、文化的重要文献。《全编》汇集了现今散存世界各地的车王府旧藏戏曲文本，并广泛收罗同类剧本用作参校，从而提供了一个完善而便于阅读的文本。车王府旧藏的原抄本、复抄本及影印本，因收藏情况复杂、异体字俗体字众多，部分版式存在问题，因此主要供研究者查阅，而《全编》整理后，亦可供一般读者阅读了解，可以说极大提升了车王府藏曲本的使用率。

第二节　《清车王府藏戏曲全编》的校勘特点及意义

车王府藏曲本抄写过录时已有不少错讹，《全编》整理的目标是形成一个完善可读的文本。戏曲的校勘不同于传统诗文，不必有异必校，可以采取灵活的处理方

① 参见朱恒夫《论戏曲剧种的定义与明清以来的种剧》，《南大戏剧论丛》2014年第2期。

沄。正是部分灵活性的存在，使得每一种戏曲文本校勘都有各自的特点。黄仕忠在《全编》"前言"中阐述了校勘车王府藏曲本的方法及基本规则，《全编》凡例亦说明了"校勘原则""字词处理""曲白场次""人名地名"等内容。因校勘原则的确定，既要考虑到车王府藏曲本的俗文学特征，又要兼顾出版原则，加之车王府藏曲本类别复杂、内容繁复，在实际校勘过程中，所遇到的问题往往非"前言"及"凡例"所能全部概括，一些细节方面的处理更是经过编校组成员的反复商讨斟酌。《全编》作为最后的校勘成果，不能全部体现工作过程中的程序或步骤，兹略述如下。

一、底本及参校本的选择

清人段玉裁曾言："校书之难，非照本改字不讹不漏之难也，定其是非之难。是非有二。曰：底本之是非，曰：立说之是非。必先定其底本之是非，而后可断其立说之是非。"① 底本的确定对于校勘工作的开展至关重要。《全编》的目标是整理车王府藏的戏曲抄本，其底本最理想的选择是原抄本。但因大部分的原抄本藏于北京大学图书馆，在点校时没有影印面世，所以《全编》所使用的工作底本主要是中山大学藏过录本。关于车王府所藏原抄本与过录本的区别，《车王府曲本提要》"前言"通过比照《封神演义》中二者用字的差异得出，"从版本学来说，善本需具备多种因素，并非最早的本子便是善本。北京大学图书馆、首都图书馆、中山大学图书馆所藏本子何者为善本，于此不论，但就上列对照表已可看出，不论是原抄本还是复制本，虽同出一源，却形成可以互相校勘的三种本子。因此，也只有这三家图书馆的通力合作，才有可能在曲本的整理过程中，将其差错减少到最低限度。"② 传抄过录时，难免存在脱、讹、省、乙等情况，同时，具有较高文化素养的抄写者在过录时也识别、纠正了原抄本中的草字、错字、别字，与原本又有一定差异。因此，需参照其他过录本作校核。首都图书馆影印出版的《清蒙古车王府曲本》，为其所藏部分的原抄本及从北京大学抄录的过录本；台北傅斯年图书馆选编

① 段玉裁：《经韵楼集·与诸同志书论校书之难》，上海古籍出版社 2008 年，第 332～333 页。
② 郭精锐、陈伟武等著：《车王府曲本提要》，中山大学出版社 1989 年，"前言"第 5 页。

了其所藏曲本，分辑影印《俗文学丛刊》，其中就包括部分车王府藏曲本的过录本。将首都图书馆、台北傅斯年图书馆与中山大学图书馆所藏的过录本相比照，其中两者相同一者相异者则取其同，三者皆异者则用其他参校本择别，无别本可参校时，则依据点校经验，通过细致比对择别。

车王府所藏曲本，本为俗手抄录，多用俗写字，且并未校核，间有脱讹，需要据别本作参校。车王府所藏主要为道光至光绪年间的戏曲剧本，这一时期的戏曲剧本，除了车王府外，宫廷、其他王府、书坊、私人藏书家等处亦有不少剧本，近年来同时期的剧本或影印或整理出版，为车王府藏曲本的整理提供了数量可观的参校本。如果有多种参校本可用时，所依据的大型文献丛刊的择取序次大略为《俗文学丛刊》《故宫珍本丛刊》《京剧汇编》《国剧大成》《京剧丛刊》。

《俗文学丛刊》为台北傅斯年图书馆的珍藏，包括乾隆以后各个时期的戏曲曲本及曲艺唱本，其中的抄本大部分源于百本张等书坊，这类曲本与车王府藏曲本属于同源，相互间甚少出入，甚至相当部分曲本，除个别情况下存在脱讹笔误之外，可以说完全一致。① 《俗文学丛刊》所收录的曲本类型丰富，昆曲、高腔、京剧、梆子、影戏等都有数量不等的曲本，为校正车王府藏曲本带来了极大的方便。

《故宫珍本丛刊》为内廷演出本，收录了1600余种清代南府与昇平署剧本与档案。内廷因演出对象的特殊性，一般都会对剧本进行审查，因此其收藏的剧本都受到了不同程度的修订改造。部分《故宫珍本丛刊》所收录的剧本与车王府藏曲本相比，存在一定差异，但不能完全依此来改订车王府藏曲本的内容，只能作为一个参考。如《湘江会总讲》中有一段唱词车王府藏本作"三军与我战鼓起，鞍前马后要仔细。芦棚内坐定是齐王主，丑鬼，丑鬼保驾不敢远离"（《全编》第一册，524页），而《故宫珍本丛刊》所收录的《湘江会总本》作"呼三军与爷把战鼓起，鞍前马后看端地。龙棚内坐的是齐天子，无艳保驾不远离"②。两个版本虽字数不同，内容略异，但均可读通。内廷演出时对"王主""丑鬼"等词作了改动，显然是为

① 黄仕忠在《清车王府藏戏曲全编》"前言"中论及车王府曲本来源，从曲本中留下的诸如"言无二价/不对管换""百本张印记""百本刚记""仁利和记"等线索可以看出，车王府藏曲本主要买自书坊，既不是撰写者，也不是抄写者，纠正了学界以往对于车王府藏曲本来源的看法。

② 故宫博物院编：《故宫珍本丛刊》第676册，海南出版社2001年，第215～216页。

了适应不同的演出对象的需要，而这种改动并不能说明车王府藏本有误，因此，曲本在底本能读通的情况下，均按底本。

《京剧汇编》收录的均为20世纪50年代中期北京梨园界向国家贡献的清代以来的珍藏秘本，很多为马连良、李万春、郝寿臣等京剧表演艺术家的舞台演出本。其中部分版本源自北京大学图书馆，亦即车王府藏曲本。将中山大学过录本与之相校，可见其整理遇到文理不畅之处，据文意径加调整，而未能取他种传本作参考，因此既有改正讹误之处，亦有臆改而失当之处。

《国剧大成》所收录的剧本亦据以参校。如《双挂印总讲》唱词"俺焦赞也不过闲口讲谈，岂不知军威重国法难当。我是真心人出言莽戆"（《全编》第七册，589页），第三句仅九字，当缺一字，据《国剧大成》补为"我是个真心人出言莽戆"，则符合十字之数。又如同剧"谁知你南蛮子出言虚妄，辜负痴傻心肠"（《全编》第七册，587页），参《国剧大成》补为"到头来辜负我痴傻心肠"。如此种种，可改车王府藏曲本的错讹。

《京剧丛刊》共收剧本160多种，原据20世纪50年代演出本整理，已经是新的改编本，剧本中有重要改动的在解题中作了说明，如《辕门斩子》，在情节、词语方面都作了改动，前记中有说明："《辕门斩子》是由中国京剧团演员李和会与本院编辑处祁野云共同整理的。主要修改的地方：（一）原本为了突出穆桂英，过份地强调了杨延昭见到桂英而害怕，这样来刻画杨延昭这个英雄人物显然是很不恰当的，整理本恢复了杨延昭的主帅风度。（二）原本八贤王讲情不准，写杨延昭过于剑拔弩张，为了更合情合理，整理本把'刖马足'的情节改成了'交印'。（三）删去了把杨家将的爱国行为都归之于天意的'天书'。"因为作了如此改动，曲本已与清代演出时的面貌有一定差距，因此，在作为参校本时，《京剧丛刊》的顺序较后。它亦可以纠正车王府藏曲本的某些讹误，如《三岔口全串贯》底本"倒发界"（《全编》第七册，323页）意思不明，《京剧丛刊》本作"倒发解"，实即焦赞把配军的刑具给解差带上，因此叫"倒发解"。

除以上外，民国初年出版的《戏考》（后集中为《戏考大全》）中亦收录了大量皮黄剧本，在无别本可校时亦作为参校本订正。如《连营寨总讲》："【新水令】山河国事帝王师，统雄兵，正感旧。山川不泄尽，天地灵祈过。国事凝眸，多则。"

（《全编》第四册，368页）"多则"后原缺，后参《戏考》本补"名利锁紧迤逗"几字。

除以上参校本外，在实际操作时，编校组还参考了《缀白裘》《戏典》等戏曲剧本选集。另外还选相应的小说（如三国故事戏选《三国演义》、水浒故事戏选《水浒传》等）、说唱文学（如鼓词、弹词等）作为参校。对于化用诗文中的词语，亦取相应诗文作校勘，如《得意缘总讲》校记："容，原无，今补。按，商容执羽籥，见《韩诗外传》。"（《全编》第十册，793页）再如："向使当初身便死，原作'若当将身便死'，此处诗句，引自白居易《放言五首》，据改。"等等。

二、校勘原则

车王府藏的戏曲曲本主要分为昆曲、高腔、乱弹、皮黄、戏词几类（分类原则见上节）。昆曲、高腔和乱弹中的部分曲辞为曲牌体，需要依据曲牌的字格、韵脚进行校正。如有脱字衍字，即与字格不合。如【粉蝶儿】北曲一般为"四，七，七，三，三，四，四，七"的句式，且一般首句作叠（详见本书第四章第三节《【粉蝶儿】曲牌考》）。《双节烈》中有"怨海仇，填不了怨海仇山"句（《全编》第七册，807页），依下句唱词可知上句脱一"山"字，因此补为"怨海仇山"。高腔因有滚唱，部分曲子的字格已做出改变，不能完全依据曲牌，但是大部分高腔都依据杂剧传奇剧本改编而来，参照相应的杂剧传奇剧本，可以发现曲辞中的脱衍误倒处。如高腔《令公梦全串贯》（《全编》第七册）改编自元杂剧《昊天塔孟良盗骨》，清李玉《昊天塔》传奇第十八出所演故事亦与之同。将元杂剧与之相较，可发现其有误脱处。如"俺想一世雄，肯投降苟且自容？因此触荒碑一命终。至今草斑斑血染红，阴灵儿还怕恐"（《全编》第七册，635页），"投降"二字底本作"据际"，据元杂剧改；"今"字原脱，据元杂剧补足。

皮黄、影戏及乱弹中的梆子腔、秦腔部分，则大多五字或七字一句，且上下句相对，依照这一文体特点，可以检核出底本误漏处。如《芦花记全串贯》一句【紧板】："正在学中念书文，忽听人报晓杀人。哥哥山下放羊群，好叫闵文不放心。"（《全编》第一册，336页）"好叫"二字底本原无，此句上下均为七字句，

据参校本《俗文学丛刊》本补。再如《表功全串贯》一句唱词："下得帐来观黄骠，只见培楞二条。我只说恩人亡过了，谁知相逢在今朝。"（《全编》第五册，12页）按皮黄一般为七字句，"只见培楞二条"与此不符，根据上文唱词"豪杰生来怒气发，培楞双锏一百八"句，可"培楞"二字后漏"锏"字。

影词的词格与昆曲、皮黄有所不同，有些句式为影词特有，如"三赶七"，其字句格式为三三、四四、五五、六六、七七，此外还有"大金边"（句格为五五、三三、五五、七、三三三）、"小金边"（句格为五五、七、三三三）等。依据这些特征，对戏曲曲本进行点校整理，可以发现部分问题。

文献发生错误的类型一般有讹、脱、衍、倒几类。俗文学抄写者文化水平有限，其错误更甚，抄写时受方言、文化影响很大。

讹，亦称误，是文献中最常见的错误现象，亥豕鲁鱼的错讹已被人熟知。宋洪迈《容斋四笔》卷二《抄传文书之误》："周益公以《苏魏公集》付太平州镂版，亦先为勘校。其所作《东山长老语录序》云：'侧定政宗，无用所以为用；因蹄得免，忘言而后可言。'以上一句不明白，又与下不对，折简来问。予忆《庄子》曰：'地非不广且大也，人之所用容足尔。然而厕足而垫之致黄泉，知无用而后可以言用矣。'始验'侧定政宗'当是'厕足致泉'，正与下文相应，四字皆误也。又记曾纮所书陶渊明《读山海经》诗云：'形夭无千岁，猛志固常在。'疑上下文义若不贯，遂取《山海经》参校，则云：'刑天，兽名也，口中好衔干戚而舞。'乃知是'刑天舞干戚'，故与下句相应，五字皆讹。"① 这段话值得注意的有两点，一是经史文献在付刻之前都会进行校勘，以减少错误；二是传统经典著作所产生的讹误主要是形误。

对于俗文学文献来说，抄写过后大多未经校核或校勘不精，其产生的讹误比之诗文要多得多，其中形误是错误类型之一，如《打朝全串贯》："在灯儿下写一本平辽论，瞒天过海免君惊。"（《全编》第五册，394页）"免"，原作"兒"，二字字形相近，极易抄错。其他如"返照"抄作"追照"、"当（當）"抄作"富"、"公差"抄作"分差"、"氛"抄作"气（氣）"、"护（護）持"抄作"诱（誘）

① 洪迈著，穆公校点：《容斋随笔》，上海古籍出版社2015年，第359页。

特"、"海角"抄作"海伯"、"标致（標緻）"抄作"嫖妓"、"景致"抄作"影到"等等，不一而足。除此之外，作为语言表达艺术的一种，戏曲的演唱、传承方式对于文本也会有一定影响，这是与诗文校勘不一致的地方，即除了形近而误之外，还有一种类型——音近而误。《湘江会总讲》："燕国驸马听断敌"（《全编》第一册，524页），"断敌"其实为"端的"。《卖饼子全串贯》："走不动了，你一路爬过山岭"（《全编》第一册，532页），"路爬"底本作"乐趴"。如具单看底本，则十分难解，只有通过音近而订正，才便于理解。因戏曲底本记音的需要，很多字只用了同音字来表示，如《取帅印总讲》"狐假虎威"（《全编》第五册，303页），作"虎架虎威"。艺人们可以根据底本所记字音演唱而几无影响，但作为一个可读文本，需要对这些进行改订。也有一些音误经艺人创造性地发挥，形成了新的意思，由此所产生的异文并不一定是抄写者所致。如折子戏《折柳全串贯》原出自汤显祖《紫钗记》第二十五出《折柳阳关》，其中有白文："（旦白）玩赏落真魂，断云行雨时节。（贴白）声听玉钩残楼，近一声凄噎。"（《全编》第六册，235页）初读来似乎也并无任何不妥，但实际上《紫钗记》原作"（旦白）腕枕怯征魂，断云行雨时节。（贴白）忍听御沟残漏，迸一声凄咽"。再如《饭店全串贯》："几载苍蒙遇兵家，半生逃难各天涯。当时行路寻冰实，已作提园恋露花。"（《全编》第九册，490页）《六十种曲》本作"几载藏名鬻饼家，半生逃难客天涯。当时不遇孙宾石，几作啼痕怨落花"。原作的意思清晰明了，而改后的曲辞亦基本可通，因此在处理剧本时，仍按底本校录，仅在校记中列出异文，方便读者取舍理解，不再作订正。①

文献在传抄过程中还易发生的一类现象为脱文。脱字、脱简、脱页乃至脱篇脱卷往往有之。车王府藏曲本中有不少脱字，曲文的脱字可依据体裁特点进行校正，详见上文。白文则依据上下文文意进行补足，如《表功全串贯》："（生白）小人做捕头，不得不交他。"（《全编》第五册，9～15页）"头"字原无，在校勘时据文

① 戏曲在传抄演唱过程中会产生不少异文，如三国戏中诸葛亮草船借箭前所唱，车王府藏《借箭》作"赛轩辕造纸策去收峰"，《草船借箭全串贯》作"赛轩辕造纸策去把箭收"，《博望坡》第十本作"似轩辕造字册另有良谋"，马连良演出本作"学轩辕造指南车去破蚩尤"，类此种种，不能绝对地辨明孰是孰非，因此均按底本校录。

意补足。在抄写过程中，因抄者串行，而致脱句的情况也常有发生，如《蝴蝶杯总讲》"我说打死他兄，你就哭起来了。若是你二人见面"一句脱（《全编》第十三册，118页）。更有甚者，脱去一段，如《三进士全串贯》：

> （占白）是。（旦白）我今吩咐你，须要打点行。（老旦白）老奴知道。（旦白）唔。（旦、占下）（老旦白）哎，夫人吓。（唱）常府夫人好狠心，打得我四处无路寻。泪汪汪且转宅门上，看是那府送礼来。（末上白）奉命送礼来，是常府宅门，那位在？（老旦白）大叔是那里来的？（末白）朱府来。奉了夫人之命，送有几色礼物，与你家老爷上寿。（老旦白）大叔，我家夫人吩咐下来，受单不受礼。（末白）大嫂，别家礼物不受，倒还可以，我家礼物一定是要收的。（老旦白）你家礼物，怎么是要收的？（末白）我家老爷与你家老爷乃是同乡故里，又同榜高中，又是八拜之交，这礼物一定是要收的。请大嫂收下了。（老旦白）大叔所道，这是要收的？（末白）正是。（老旦白）请候一时，待我禀过夫人。（末白）在外面等候。（下）（老旦白）大姐快来。①

此处所漏，中山大学抄写者在过录时已意识到，并在旁注"此处似有脱漏，原本如是"，此处据《俗文学丛刊》本补。类似如此脱漏一段的情况在经史诗文中较为少见。产生这种情况的原因，有可能是原文某页脱漏，致抄写者亦无处可查；另外也有可能是抄写者为省工时而致。

衍文，诗文中衍一字或数字较为常见，至于衍一句或数句的，大多是把注释等当作了正文。如《史记·司马相如列传》云："扬雄以为靡丽之赋，劝百风一，犹驰骋郑卫之声，曲终而奏雅，不已亏乎？"这几句话实出自《汉书·司马相如传》末赞语，宋王应麟在《困学纪闻·考史》中已指出："《司马相如传赞》：扬雄以为劝百而风一。江氏（粲）曰：雄后于迁甚久，迁得引雄辞，何哉？盖后人以《汉书赞》附益之。"② 在车王府藏曲本中多衍一到两字，在抄写未经校核的情况下，部分为抄误，部分为重出。如《庆慈云总讲》中"他蒙神圣搭救在人世。（陈白）

① 《清车王府藏戏曲全编》第十三册，第33～34页。
② 王应麟：《困学纪闻》卷十一《考史》，上海古籍出版社2008年，第1377页。

奴婢打听明白"(《全编》第十册，165页)一句即重出。

倒指文本文字先后次序被弄颠倒的现象（又称为倒文），纠正则称为乙正或乙转。车王府藏曲本中，因抄录的关系，多出现这种情况。这些可以通过上下文顺序判断，部分曲文可根据其是否失韵判断。如《平顶山全串贯》："何须伊紧枷靠锁，我与你作相知，何必唠叨。"(《全编》第五册，626页)"靠锁"二字，与下文不押韵，当为倒文，改为"锁靠"，则与"叨"字同押"萧豪"韵。再如《四大庆总讲》【锦衣香】："月如环，波如练，酒如泉，桃如茜。仿佛舟泛晶宫，人登玉殿。愧无广乐奏钧天，棹歌杂沓，渔唱新鲜。"(《全编》第八册，310页)"奏钧天"，原作"钧奏天"。钧天，为"钧天广乐"简称，亦作"钧天乐""钧乐"，指天上的音乐，仙乐，此处倒文。再如《葫芦峪全串贯》底本司马懿上场白："两鬓白发似雪飞，胸中韬略生计妙。不是吾主爱武艺，到老阵前挂铁衣。"(《全编》第四册，506页)"计妙"二字失韵，显是倒文。对于这些倒文，在校勘过程中均进行了订正。不过，应该注意的是，戏曲中一些唱词故意颠倒语序，并不一定是倒文。如《卧虎关总讲》"二次我把雕翎放"(《全编》第一册，406页)，正常语序应是"我把雕翎二次放"，然而失却平仄，因此故意将主语置后。类似于这种情况，如"仿佛"用为"佛仿"、"饶恕"用为"恕饶"、"隐瞒"用为"瞒隐"等①，为适应全句押韵而将语序颠倒，不应将原文视为倒文，应按底本照录。

对于某些明知有误却没有参校本可供参考或参校本此句不同而无法改订的情况，只能疑其有误，亦出校记说明。如《饯沙桥全串贯》有一段【清水令】："心如风火只向西，那怕山遥路途蹊。任他灵山高万丈，一片丹心永不离。离却金决精祺见长虹起乱乳身黄铁奏长番宝界执之武齐翁众裙料身平九。"(《全编》第五册，567页)此段字格韵脚均不能与【清水令】曲牌相合，当有误字或漏字，但无他本可参校，只能存疑。

当然，虽然综合各本情况进行校勘，但仍可有商榷处。如《京遇缘总讲》："入眼天地宽，涛涛无人阻。我与同大飞，偏在湖泥土。"(《全编》第七册，726页)"我与同大飞"一句，《俗文学丛刊》收录的《京遇缘》作"我若上天飞"，

① 见《伐齐东》(《全编》第二册)"你比纣王心佛仿，激变诸侯各一方"（第77页）、"闯进宫闱裙衩找，国法条条不恕饶"（第90页）、"我爹娘问实信须要瞒隐，我来生仝哥弟再聚一营"（第103页）。

后经校核，改为"我欲同天飞"。"与""若""欲"三字字音相近，均可取，"大"应为"天"之误。此外，"同"应为"向"之形近而误，"上"与"向"字音相近。因此，最恰当的应改为"我欲向天飞"。

讹、脱、衍、倒等几种错误是文献中普遍出现的情况，而戏曲文献产生讹误的原因及具体的处理方法均存在与诗文校勘不一致的地方，其标准也可依据具体的情境有所调整。

第三节 《清车王府藏戏曲全编》校记解惑

《全编》的校勘已见上文所述，在校勘过程中，每个文本至少校核过五次，多者达八九次，但仍有部分存在疑问，校订者当时已经意识到这些问题，一些当时未能解决的暂时在校记或解题中标出。部分校记涉及传抄、避讳、改编、讹传、流派等内容，均是戏曲史发展过程中比较重要的问题，兹论述如下。

第一，《辕门射戟总讲》："（纪灵上，唱）奉命夺沛摆战场，好似蛟龙下长江。三军与我往前闯，休要放走刘关张。"下出注曰："'刘关张'，原作'刘孙张'，据《俗文学丛刊》本改。底本有数处科介'关'均作'孙'，今统改。"（《全编》第三册，128页）

按，本剧演纪灵受袁术派遣对战刘备，纪、刘二人皆向吕布示好，吕布遂出面约以射戟，调停两家。此句唱词中，纪灵上场曰"休要放走刘孙张"。《三国志·张邈传》叙及吕布出面调停刘备与纪灵事，但没有明晰刘备的随行人员[①]。据《三国演义》第十六回《吕奉先射戟辕门 曹孟德败师淯水》载："玄德闻布相请，即便欲往。关张曰：'兄长不可去，吕布必有异心。'玄德曰：'我待彼不薄，彼必不害我。'遂上马而行。关、张随往。"[②]《三国演义》所载为刘关张。戏曲虽据《三国演义》改编而成，但车王府藏底本为"刘孙张"。关于这个问题，陈墨香《京剧提要（续）》中言："剧则本之演义，故写及张飞耳。射戟无羽有飞，而多孙乾，

① 参见陈寿撰，裴松之注《三国志》卷七，中华书局1982年，第222～223页。
② 罗贯中著，毛宗岗评改：《三国演义》，上海古籍出版社1989年，第193页。

史所谓北海孙公祐即其人。今伶搬演,又并乾去之。吕布唱词,仍留刘孙张语,近于不去葛龚,可发一笑。"① 由此可知伶人在搬演此剧时,曾对剧本内容进行了改动,去掉了孙乾,但在唱词方面却仍有保留。车王府所藏曲本正是保留"刘孙张"之例。

第二,《博望坡》第二本,头场上场提示"四蓝大铠、关夫子、周将军。夫子改为关少爷,关平上",上场白为"某汉关平,寿亭侯关",二场上场提示"关少爷夫子上唱",而下文唱词全为关羽的经历。(《全编》第三册,528 页)

按,关羽的形象经历了由历史到艺术再到宗教的演变。两宋时期,统治者大力提倡,关羽不断受到加封,明清时期,关羽的地位亦不断被抬高。康熙初,曾颁诏禁止搬演孔子及诸贤,至雍正朝丁未年,关羽亦在其中。② 至乾隆时,关羽戏并不禁演,宫廷大戏《鼎峙春秋》中就有大量的关公戏。不过,为了表示对关羽的尊崇,演剧时一般对关羽的名称进行避讳。"晚清以降,扮演关公和关公的扮演,逐渐形成了一套虽不成文却极有约束力的章法。这套'章法',包含了前、后台演员及观众对于'关圣'的礼数。"③ 在搬演三国戏时,关羽自称"关某",对手戏演员也称其为"关公",更有用其子关平代替以避讳的情况。周寿昌《思益堂日札》载:"俗演《渭水河》《芦花被》等剧,文、武、周公之大圣,闽子之大贤,皆被俗伶妆点,俱在所当禁者。昔金章宗禁优人不得以前代帝王为戏及称万岁,最为得之。今都中演剧,不扮汉寿亭侯,或演三国传奇有交涉者,即以关将军平代之。则由人心敬畏,不烦法令者矣。"④ 周寿昌(1814—1884)文中所述时间在道光以后,而车王府藏曲本中确以关平代关羽,可证周氏所言不误,亦可从中得知关平代关羽之由。不过,这样处理虽然避讳,免去戏曲被禁之难,但转换剧中人物,上场者代之关平,而唱词口吻全是关羽,不免令今人诧异。

① 陈墨香:《京剧提要(续)》,《剧学月刊》第三卷第十期,中国戏曲音乐院研究所1934年。葛龚善为文奏,或有请龚奏以干人者,龚为作之,其写之忘自载其名,因并写龚名以进之。故时人为之语曰:"作奏虽工,宜去葛龚。"事见《笑林》,《文苑列传》注,《太平御览》卷496。
② 徐珂《清稗类抄》卷七十八"戏剧类·禁演戏贤之事":"优人演剧,每多亵渎圣贤。康熙初,圣祖颁诏,禁止装孔子及诸贤。至雍正丁未,世宗则并禁演关羽,从宣化总兵李如柏请也。"见《清稗类抄》,中华书局1986年,第5040页。
③ 么书仪著:《晚清戏曲的变革》,人民文学出版社2006年,第241页。
④ 周寿昌:《思益堂日札》,《三国演义资料汇编》,百花文艺出版社1983年,第720页。

另，清卢胜奎曾撰皮黄连台本戏《三国志》，共三十六本。车王府藏本《博望坡》或为其中一段。《博望坡》的头本，称关羽为"关夫子"、张飞为"张老爷"，亦是避讳一例。

第三，在皮黄《金锁阵总讲》中，赵云与中军有一句对白："令出山摇动，演法鬼神惊。"（《全编》第三册，74页）此句在赵云演习八门金锁阵之前，因此作"演法"。此句已经成为俗语，在戏曲小说中，上句"令出山摇动"一般一致，下句则多有不同，如"言出鬼神惊"（《战长江》）、"厌法鬼神惊"（《取冀州》）、"雁法鬼神惊"（《忠孝全全串贯》）、"言发鬼神惊"（《天水关》）、"严法鬼神惊"（《小五义》）等。这句多出现于皮黄剧本中，出于将帅之口，但众多版本，莫衷一是。

实际上，在传奇《千金记》第二十六折（《古本戏曲丛刊》本）中，即已出现此句，作"令行山岳动，言出鬼神惊。一朝权在手，定把令来行"。"令行"与"言出"相对，"山岳动"与"鬼神惊"相对，十分工整，则可知"山摇动"为"山岳动"之音误，而"言出"则讹成了"演法""厌法""严法"等多种形态。"言出"改为"言发"，亦可对仗工整。

与此相类似的情况还有谚语如"天上无云不下雨，手中无刀怎杀人"（《金锁阵》），此句还有很多版本，"天上无云不下雨"基本相同，而对句则作"地上无人事不成"（《歧路灯》第四十六回）、"地上无媒不成婚"（《杨家将》第八十四回）、"地上无土不生根"（《西藏歌谣》，第7页）、"地上无水不行船"（《中华谚语大辞典》，第1064页）、"地上无鬼不成灾"（《中国谚语集成·河南确山县卷》，第88页）、"地上无风不起尘"（《中国谚语集成·河南新乡县卷》，第194页）。不过，与"令出山岳动，言出鬼神惊"不同的是，"天上无云不下雨"的对句多是各地人民结合地方特色而创作出来的，并没有对错之分。而"令出山岳动"一句则多有在口耳相传的过程中产生的讹误。

第四，《下山相调全串贯》中有"林下晒衣嫌日暖，池边跃足恨鱼腥"句（〈全编〉第六册，376页），跃足，《故宫珍本丛刊》作"濯足"。

按，濯，本义为"洗"，《西厢记》第二本第一折杜将军上场诗云："林下晒衣嫌日淡，池边濯足恨鱼腥。"林下晒衣，因有树阴，所以日光微弱淡薄；池边濯足，因有鱼腥气而心生不满。可知车王府藏曲本"暖"原应作"淡"，"跃"原应作

"濯"。"躍""濯"二字当是形近所误。此外，车王府藏曲本"躍"字下音释为"说要"，即读"要"的音。《说文解字》"躍"为"以灼切"，"濯"为"直角切"。"要"为"于消切"，普通话中"濯"与"要"的音虽距较远，但在《说文解字》中，二者音相近，由此，车王府藏曲本（此本为高腔）特地标出其音释，以示与北方官话的区别。

第五，《苦肉计全串贯》中有"眼望旅钺起"句（《全编》第三册，779页），经校勘后改为"眼望旌捷旗"。

按，"眼望旌捷旗，耳听好消息"是古代小说戏曲常用的语句。从"旌捷旗"一句可知，此句原指两军作战，等候捷报。《苦肉计全串贯》中即用本义。后这句话多偏重于"耳听好消息"，如在《琵琶记》第十五出、第十六出、第二十三出、第三十二出中均有此句，表示主人公等待胜利结果的盼望之情，不再仅用于交代战争结果。

王骥德《曲律·论讹字第三十八》亦对此句进行了辨析："'眼望旌节旗，耳听好消息'，出元人杂剧，今皆讹作'旌捷旗'，然似不如'捷旌旗'与下'好消息'对，为的。"① 元杂剧如《冻苏秦衣锦还乡》楔子所用为"旌节旗"，而元杂剧《陈季卿误上竹叶舟》第三折、《洞庭湖柳毅传书》第一折作"旌旗捷"。王骥德所言"耳听好消息"为对最确切的"眼望捷旌旗"，南戏《张协状元》第二十出就已出现，明清戏曲小说中使用逐渐普遍，如《墨憨斋重定新灌园传奇》第二十四折、《长生殿》传奇第三出、《小忽雷》传奇第三十七出、话本小说《蒋兴哥重会珍珠衫》等所用均为"捷旌旗"。

"眼望"有部分文献亦作"眼观"，如《摩利支飞刀对箭》第一折、《李亚仙花酒曲江池》楔子、《醒世姻缘传》第六十三回等。对于这种现象，王骥德谓"戏曲有相传既久，致讹字间出，或系刻本之误，或为俗子所改，致撰人叫屈，识者贻噱，不一而足"。在戏曲抄写和传唱过程中字词的讹误是一种较为常见的情况。

第六，《琼林宴》第四出后标"抢贤"（《全编》第八册，208页），校勘时据下文改为"打围"。

按，高腔《琼林宴》共二十四出，在第四出后原标"四出完，下接抢贤"，而

① 王骥德：《曲律》，《中国古典戏曲论著集成》（四），中国戏剧出版社1959年，第146页。

第五出的出目为"打围"。此本前有《琼林宴头本目录》《琼林宴二本目录》，第五出亦标作"打围"。日本双红堂文库藏同名剧抄本，与此剧底本同。

第五出的故事分两个部分，一是葛登云带领众家将前往山中打虎；一是范仲禹与其妻玉贞行路时丢失盘缠，仲禹返回寻找，玉贞留守等候。葛登云路遇玉贞，见其貌美，抢回府中。可知"打围"为第一部分内容，"抢贤"为第二部分内容。第二部分为此出之主要戏剧冲突，应以"抢贤"为题为是。葛登云率众上山打虎情节可单独演出，因此另拟"打围"一题。下接出目写成"打围"并无不妥，只是在抄录时没有照顾到全本情节内容。

《琼林宴》后改为皮黄演出，车王府藏曲本中收录三个皮黄本，情节相似，唯将故事、唱词精简，未分出、场，均无小标题。

车王府藏曲本中标题上下不同的，还有《如意针全串贯》，其第四出出目为"求配"，此出结束后标"四出江边偶遇完，下接五出成亲"。第五出出名确为"成亲"，然第四出却有"求配""江边偶遇"两种剧名。《如意针全串贯》为昆曲剧本。部分昆曲剧本在名称上由四字出目改为二字出目（如《连环记》）。《如意针全串贯》的"江边偶配"为四字出目，其他均为二字出目。根据内容来看，两个剧名均可，当是沿用他本时产生的名字串入。

第七，《卖饼子全串贯》首行有旁注："此发配是郭派的。"（《全编》第一册，529页）

按，此剧为《宝莲灯》之散出，剧写因沉香打死秦官保逃走，魏虎受累下狱，被发配广东，魏虎发配途中与卖饼子的王三姐发生冲突一事。"发配"为头出出目，第二出出目为"卖饼子"。

"郭派"指郭宝臣一派。郭宝臣（1856—1918），艺名元元红[①]。波多野乾一在《京剧二百年史》中有记述："余于民国四、五年之交，始在北京王广福斜街民乐园听郭宝臣《摘星楼》一剧，惊其艺术之超群；迩来，不时听彼之戏，深知中国剧之登峰造极见于郭宝臣，叹观止矣。"[②] 郭宝臣因恪守母训，终生不留影像、不留

[①] 河北梆子演员魏连升艺名亦称元元红。
[②] 转引自刘沪生《誉满北京剧坛的郭宝臣》，傅仁杰、行乐贤《河东戏曲文物研究》，中国戏剧出版社1992年，第182~183页。

声音、不课徒授艺，因此留下的相关材料有限。刘沪生曾辑录有关郭宝臣的相关资料，撰有《誉满北京剧坛的郭宝臣》一文（见《河东戏曲文物研究》）①，总结了郭宝臣所主"义顺和"班的主要演出特色：一是绝大部分剧目是山西梆子的传统剧目，二是生、旦、净、丑，文戏和武戏，正戏和小戏，行当齐全，样式丰富，三是老生戏数量较多和突出。②《卖饼子全串贯》为郭派保留剧目，并在剧本上特意标明，当是有特殊的演出技巧。

与"郭派"相类似，车王府收藏的多个戏曲曲本均标明"江湖派"，如《赐环》题上注"此《连环记》是时调江湖派的"，《谢冠全串贯》注"此本是名班江湖派的"，《王英骂寨》注"此《颁寨》是时调江湖派的"，《叫关写书全串贯》注"此《叫关》中时调江湖派的"，《江东桥全串贯》注"此《江东桥》是时道江湖派的"，《挡谅全串贯》文后注"此《挡谅》是新排的，要别的江湖派的也有"，《马芳困城全串贯》注"此《困城》是时调江湖派的"，《下河南全串贯》注"此《下河南》是时道江湖派的"，《排王鉴全串贯》注"此《观鉴》是时道江湖派的"，《铁冠图全串贯》注"江湖名班大派"。标明"江湖派"的一为"时调江湖派"，一为"时道江湖派"，"调""道"音近，但无法确认"道"是否为"调"之误。

标明"江湖派"的剧本全部为皮黄。京剧以演员为中心，形成了多个表演流派，每一个流派都有自己擅长的剧目、行当。抄本上特地标明"江湖派"，当是与其他流派在演出、剧目等方面有所不同。

第八，《盘丁全串贯》中黄巢上唱："【江头金桂】实指望金标夺彩，上金銮，步玉阶。有谁知龙门点额，虎脱了鱼腮。"（《全编》第六册，607页）

按，"龙门点额"，见《水经注》卷四。每年三月，黄河鲤鱼上渡龙门，得渡者化为龙，否则点额而还。后以"龙门点额"喻指仕途上失意或科场落第。白居易《醉别程秀才》："五度龙门点额回，却缘多艺复多才。"

此剧出自明史槃《樱桃记》传奇第十出《装哑》。"虎脱了鱼腮"，《樱桃记》作"做了于□"。《元曲选·金水桥陈琳抱妆盒》中有"太子也，你便似钓竿头活脱了巨鳌腮"。此句《雍熙乐府》作"恰便似吞住针钩脱了鱼腮"。因此，《盘丁全

① 《河东戏曲文物研究》另载有卫世诚《郭宝臣剧坛纪事》一文，亦有不少郭宝臣的演剧史料。
② 参见傅仁杰、行乐贤《河东戏曲文物研究》，第181～182页。

串贯》中的"虎"应是"活"的音误,应作"活脱了鱼腮"。

第四节 小 结

对于古籍的校勘整理,郑振铎曾说:"这是不肯盲目地翻印古书的一种表现;这是要使一部分读者'得到比较可读的本子'——整理过的本子的一种努力;同时,这也是要节省无数'读者'耗费在'校勘'这个传统的工作之上的时与力的。"① 戏曲因同时具备文本与表演两种形态,且二者相互影响,未经校勘的文本错讹备出,影响了文献的使用效率。通过对戏曲文献的校勘整理,减少读者耗费在文本校勘方面的时与力,能推动相关研究,具有一定的文献价值和学术价值。

在戏曲校勘的过程中,不仅需要充分理解戏曲文体,包括各种文类的特点,还需要结合戏曲艺术实践与理论专业知识。仅就校勘中的异文来看,就涉及流传、抄录、避讳、改编、流派等内容。某一条异文可能反映出极为重要的戏曲史现象,为解释某些问题提供例证。因此,戏曲校勘不可谓不重要。

戏曲的点校整理,与经史诗文存在差异。经史诗文文献在一定程度上已经经典化,其校勘整理也有一套系统规范的程序。如在没有确凿证据的情况下,尽量不对原文进行改动。如有疑问,可在校记中提出,并作简单说明。而戏曲最大的特点就是"曲无定本",在演出过程中,曲本会经过一系列改动。戏曲文本只有退出舞台演出后才会被固化,形成"定本",否则,永远处于流动变化的状态。因此,戏曲文献的整理只能最大限度地还原戏曲创作与实践的原貌,恢复文本的原生形态,其致误原因与点校方式也与诗文有所不同。戏曲校勘"没有前人的经验总结可供参照,也没有一成不变的方法可作灵丹妙药"②。《全编》整理时所制定的一些规则或许不能适用于全部俗文学文献,但为整理俗文学文本提供了有益的探索,其部分原则也可为其他俗文学文献整理提供参考借鉴。

① 郑振铎:《再论翻印古书》,《郑振铎古典文学论文集》,上海古籍出版社1984年,第825页(原载《文学》六卷三号,1936年3月)。
② 孙崇涛:《戏曲文献学》,山西教育出版社2008年,第289页。

第三章 车王府藏曲本与晚清戏曲版本流传

中国传统戏曲一方面由于表演者、演出对象的不同，曲本往往呈现出多种形态；另一方面，剧种声腔在发展过程中需要有足够的剧本作支撑，因此会学习、借鉴已经发展成熟的剧种或其他艺术门类，从而存在大量的改编现象以及丰富的戏曲版本。剧本改编涉及剧种关系、演剧与社会文化关系等方面。本章以车王府藏戏曲版本为出发点，以个案分析的方式，探讨戏曲的本事来源与舞台演绎、传奇的流传和改编、京剧对传奇的借鉴和承袭等，了解晚清戏剧改编的情况。

第一节 《香莲帕》剧本嬗变考

车王府收藏了多个与《香莲帕》故事情节有关的剧本，计有皮黄《大保国全串贯》《叹皇陵全串贯》《叹灵》《小进宫全串贯》《二进宫全串贯》《马芳困城全串贯》和乱弹《香莲帕总讲》七种。其中，前六种为折子戏，第七种为总本戏。

《香莲帕》一剧，衍明万历间事，万历帝年幼登基，其母李太后执掌朝纲。李太后之父李良有谋篡之心，诬陷忠臣李太入狱。李太之子李佑奉母命进京寻父，路遇常遇春后人常士雄，两人结拜。李佑行经太行山，被强寇戈期所擒，戈期之妹戈红霞慕李佑英才，以香莲帕为信物私订终身，并放走李佑。戈期得知大怒，欲杀妹。戈红霞携婢乔装逃命。女扮男妆假称李佑的戈红霞被徐彦昭收留，并以女儿徐

金定相配。洞房之夜，徐金定识破戈红霞女儿身，二人约定共侍李佑。戈红霞后被封征西兵马大元帅，率常士雄等人平定外番作乱。李佑则施计保住太后、幼主，并与戈红霞里应外合，擒拿李良父子，李太后、幼主得以复位，加封众位忠臣勇士。此戏中有一批忠义之士保国，亦被称为《忠义传》。剧中李太或作李泰，徐彦昭或作徐延昭，杨波或作杨博，该剧情节较为复杂，支线频多，全本演出时间较长，属连台大戏。单折亦有精彩处，常演于舞台。此剧的剧本来源及形态颇有嬗变，兹论述如下。

一、《香莲帕》鼓词

《香莲帕》故事的传播，存在多种艺术形态，如鼓词、弹词、宝卷、戏曲等，鼓词相对产生较早且对其他艺术形态有所影响，姑先述之。

《中国鼓词总目》载《香莲帕说唱鼓词》，现存版本有：

1. 清刻本，1册，10行23字，白口。四周单边，线装。国图藏。又名《新刻香莲帕说唱鼓词》、《香莲帕说唱鼓词》。

2. 清泰山堂刻本。辽宁图藏（残）。又名《新刻香莲帕》。

3. 上海茂记书庄光绪三十四年（1908）石印本，袖珍本，线装，8册，8卷（4卷，续4卷）。又名《绣像香莲帕鼓词》。北师大图藏。

4. 上海大成书局、校经山房成记民国十年（1921）夏月石印本，32开，线装，8册。据山西大学文学院藏《大字足本双镰记鼓词》卷首、卷四末附《说唱鼓词小说100种目录》著录。又名《大字足本香莲帕鼓词》。辽宁图藏。

5. 上海江东茂记书局民国十八年（1929）石印本，袖珍本，线装，有函套。据山西大学文学院藏民国十八年（1929）《江东茂记书局图书目录》著录。

6. 上海江东茂记书局民国十八年（1929）石印本，六开大字足本，线装，有函套。据山西大学文学院藏民国十八年（1929）《江东茂记书局图书目录》著录。

7. 上海大成书局民国二十年（1931）石印本，袖珍本，线装，8 册。据山西大学文学院藏民国二十年（1931）《大成书局图书目录》著录。又名《绘图香莲帕鼓词》。

8. 上海大成书局民国石印本，袖珍本，线装，8 册，8 卷（正集 4 卷，续集 4 卷）。辽宁图藏。又名《绣像香莲帕》。①

上述所录版本因藏于各地区图书馆，不便利用。章禹纯点校整理的鼓词《香莲帕》（黑龙江人民出版社，1989 年），为读者获取资料及阅读带来方便。

除《香莲帕说唱鼓词外》，以戈红霞、李佑为主要线索的鼓词还有《红霞征北鼓词》《红霞传鼓词》，《中国鼓词总目》未见著录。《清代木刻鼓词小说考略》一书则较为详尽地著录了两者的版本、回目、卷首回首词及卷末回末语、内容梗概等情况，并对其作了考证。

《红霞征北鼓词》，现存清山东木刻本，6 册，6 卷，56 回。封面 15.5 厘米×9 厘米，板框 12 厘米×8.5 厘米，中缝上部"红霞征北"，中部单鱼尾、卷数、回数，下部页码，十行二十四字，四周单边，山西大学中国鼓词研究中心藏。此本鼓词从"戈红霞奉召征北"开始，实演《香莲帕》鼓词第 106 回之后内容。《红霞传鼓词》，现存清山东木刻本，线装，原卷数册数不详，封面 16.5 厘米×11 厘米，板框半叶 12.5 厘米×9.5 厘米，中缝上部标"红霞传"，中部单黑鱼尾，标卷数回数，下部标页码，又名《新刻红霞传》，山西大学中国鼓词研究中心藏一册（卷五第一回至第十回，卷六第一回至第十回）。

《清代木刻鼓词小说考略》一书在《红霞传鼓词》下有言："此本六卷系《红霞传》之中部结束，因在此本卷六末尾云：'红霞传中部完结，后有一部红霞下部，共六卷'。由此可知，《红霞传》凡三部，即上部、中部、下部，若按每部六卷，每卷五回计，全套《红霞传》当有三部十八卷九十回。又在此本卷六第六回末有'李状元一娶二妇，香莲帕结束完本'之句，那么，这本鼓词与香莲帕又有着联系。"②《红霞征北鼓词》与《红霞传鼓词》同以戈红霞为主要线索，二者在某些词

① 李豫、李雪梅、孙英芳、李巍编著：《中国鼓词总目》，山西古籍出版社 2006 年，第 450～451 页。
② 李豫、尚丽新、李雪梅、莫丽燕著：《清代木刻鼓词小说考略》，三晋出版社 2010 年，第 365 页。

句上有相似之处，如《红霞征北鼓词》第四十一回（卷五第一回）回首为："白也诗无敌，飘然思不群。清新庾开府，俊逸鲍参军。渭北春天树，江东日暮云。何时一樽酒，重与细论文。诗词勾开，书归上本。话说伯温老祖合戈红霞取了番王鞑靼的降书……"而《红霞传鼓词》卷五第二回亦用杜甫的《春日忆李白》一诗开场。不过诗后改为："闲言少叙，书归本传。话说万历皇爷隔帘吟诗二首，戈红霞听罢诗词……"由于《红霞征北鼓词》及《红霞传鼓词》笔者均未寓目，无法得知二者的内容及与《香莲帕鼓词》之确切关系，此问题暂时存疑。

二、昆弋本《香莲帕》

弹词、鼓词等说唱艺术在有清一代甚为繁荣，很多戏曲剧本即依据说唱文学改编而来。乾隆四十五年江苏巡抚闵鹗元奏折内言："臣查曲本流传昆腔之外，有石牌腔、秦腔、弋阳腔、楚腔，所演剧本大都本之弹词鼓儿词居多。"[①] 不仅乱弹剧本本之于此，一些昆弋腔也改编自弹词鼓词。从文本上看，昆弋腔《香莲帕》与《香莲帕》鼓词存在着较为明显的关系。现知昆弋腔《香莲帕》有两个版本，一是《故宫珍本丛刊》影印本，一是《俗文学丛刊》影印本。

《故宫珍本丛刊》第670册所收录《香莲帕》昆弋本戏（简称"故宫本"）目录如下：

> 二段忠义传、忠义传香莲帕（三本）、忠义传香莲帕（四本）、忠义传（九本）、忠义传（十本）、忠义传（十本）、忠义传（十三本）、忠义传（十四本）、忠义传（十五本）、忠义传（十六本）、忠义传（末本）。

此册所录题名并不统一，有"忠义传香莲帕""忠义传"等，据《清昇平署志略》载，《忠义传》系"《香莲帕》翻乱弹后之改称，共十七本"[②]，此戏自光绪十年六月初一日演起，十一年七月十日终场，"计演一次"。关于此剧的性质和演出时间，

① 傅谨主编：《京剧历史文献汇编·清代卷》（三），凤凰出版社2011年，第51页。
② 王芷章编：《清昇平署志略》，商务印书馆2006年，第88～89页。

剧本中间有标出，如第九本第四出后标"光绪十年十二月二十日立"。此外，《故宫珍本丛刊》第689册收录《忠义传》《香莲帕》曲谱若干，在"末本忠义传"第八出后标"光绪十年"（第163页）、"十本忠义传"第八出后标"光绪十一年正月二十八日午时吉立"（第206页），故宫本所收录的应该就是光绪十年至十一年的演出本。《清昇平署志略》载此戏共十七本，"忠义传（末本）"实为第十七本，与上文所引《清昇平署志略》相符，然此时题名并没有完全统一，《忠义传》《香莲帕》《忠义香莲帕》均有出现，且很多本在题目"香莲帕"旁添"忠义传"三字，很明显为后来所加。此外，从目录上看，此册所录为残本，然而检之剧本内容，昆弋本《香莲帕》并非如目录所示，中有未标出目、未区分段落、缺页等情况，现将其每出简要标明内容，重新整理如下。

（第294～310页）
《头段香莲帕》六、七、八、九出，总本，算四出
（按，此段目录中没有标明，当为遗漏。）

第一出：《奏征山寇》。叙李泰向皇上奏明征剿山寇事。（按，此出"第一"原作"第六"，后涂改，另，此出实仅存半叶，为残出。）

第二出：叙常士雄店中吃酒，银两不够，遇李佑慷慨相助，二人义结金兰。（按，此出接前一出上半叶，实为第二出之内容，残前半部分。）

第二出：（无出名）。李佑行经太行山，被山匪戈期擒住，吊在后寨剥皮亭。（按，此出原与上出连写，后于天头标"七出"，再涂去，标"二出"。）

第三出：（无出名）。戈期之妹戈红霞将李佑放下山，两人私定婚约，李佑赠香莲帕与戈红霞以为聘物。（按，此出原标"四出"，后涂去，改为"三出"。）

（第311～325页）
《二段忠义传》总本，代谱
第一出：《开宗遣虎》。元天上帝派黑虎星托生常德之家，与胡小香结为夫妇，协助李佑、戈红霞等剪灭李良。

第二出：《别母省亲》。李佑之母夜做噩梦，心中不安，担心丈夫李泰遭人排陷。李佑别母，往京师探望父亲李泰。

第三出：《士雄闹学》。常士雄不喜读书，被其父常德逼勒上学。先生依注讲解论语，被士雄抢白。

第四出：《元帝授枪》。士雄惹怒先生，欠钱酒保，不敢回家，夜宿真武庙，元天上帝于士雄梦中授其枪鞭之法。

第五出：《交纳劫财》。叙太行山匪戈期受各山头目交纳财物钱粮事。

（第326～347页）

第一出：《越墙遇救》。戈红霞与丫鬟玉梅被李良追捕，跳至徐彦超院墙内，化名李佑，被徐彦超救下。

第二出：《探监诉情》。徐文、徐禄带领戈红霞去狱中看望李泰，戈红霞告知李泰自己为女儿身及与李佑婚事。

第三出：《会审定罪》。杨博、钱世禄等人审问李泰勾结琉球国之事，定下谋逆之罪。杨博有心维护，将李泰发配闽南泉州。

第四出：《饯别联姻》。徐彦超与李泰临行饯别，商议两人子女联姻。

（第348～357页）

第一出：（无出名）。戈红霞夺得武举状元，皮雄、赵飞、马芳、康福宜等人亦皆中举，李良欲结交众人，纳入麾下，派家丁打听戈红霞来历。家丁得知戈红霞为徐彦超的女婿。

第二出：（无出名）。李佑得知父亲李泰被诬陷发配，意欲夺取功名，为父雪恨。李佑缺少盘缠，将衣典当，被李良爪牙富卜仁得知，欲捉拿李佑。

第三出：（无出名）。李佑为避富卜仁追赶，跳墙逃走。

（第358～368页）

《三本忠义传香莲帕》二、三、四出，总本，算三出

一二三出：（按，原作二三四出，无出名）。前半部分写李佑别母省亲之后

未见其父，心中苦闷。自第358页下半页开始，实为"头段香莲帕"第一出"奏征山寇"之内容。叙李泰上奏请兵征讨太行山寇戈期。戈期实为李良外应。李良百般阻挠未果，发密书通知戈期。

第二出：（原作第七出）《比武谏兄》。戈期收到李良密书，戈红霞劝兄长勿助纣为虐，戈期未听劝解。

第三出：（原作第八出）《进兵诱敌》。吕建功、张成虎奉命讨伐戈期，戈期早作陷阱，将其诱入山中。

第四出：（前写"改算九出"无出名。）吕建功、张成虎追至山中，遇伏大败。（按，此本自第358下半页后实应接"头段香莲帕"第一页，置于"二段香莲帕"之后。）

（第369～375页）

引：（无出名、出目。）李良得知琉球国使臣送礼物、书信给李泰，欲以此为机陷害李泰。

第七出：（无出名。）戈红霞与丫鬟玉梅逃下太行山，欲赶上李佑一同进京，却误投李良府中。李良家丁朱智得知李佑（戈红霞假扮）投入府中，意欲禀告李良，将其杀害。

第八出：（原天头标"出"，应为第八出，无出名。）李良得朱智报信，让众家丁持器械追杀戈红霞。戈红霞与玉梅惊觉，逾墙逃走。

（第376～380页）

第四出：（无出名）。富卜仁一伙人捉住李佑，魁星出现，吓死富卜仁。李佑与仆王忠逃往京师。

第五出：《羽檄求援》。李泰发配泉州，杨博命其子杨俊青好生照料。琉球国兵犯台州，台州总兵严寿灵不能抵御，向杨俊青求援。

（第380～384页）

第三出：《诚心赂结》。李佑化名傅酬赶往京师，应试已毕，留宿店中。李

良命家人送银封冠带，结交新状元李佑。（按，出前有"十三本三出加在此间"字样。）

第四出：《捷报登科》。李佑中状元，礼部执事请其游街赴宴。（按，此出"尾声"前有"第五出添上"字样，文末写及李佑赴宴，因此所补内容应为李佑中举赴宴事。）

第六出：《失州尽节》。台州总兵严寿灵抵御琉球海寇不过，战败尽节。

（第385～398页）
《四本忠义传香莲帕》五、六、七、八出，总本
五、六、七、八出：（无出名。）郎知县将贪赃得来的银钱运回京，路过太行山，被戈期抢劫。喽啰向戈期禀告戈红霞放走李佑事。

第六出：（无出名。）戈红霞将李佑放走后，被戈期盘问，戈红霞对以圣母曾言她与李佑有姻缘之分。戈期不念手足之情，逼红霞自尽，红霞与丫鬟玉梅改扮男装，逃下太行山。

第七出：（无出名。）李佑被戈红霞放下太行山之后，惊恐劳碌，致疾病缠身，派王忠请大夫医治，所请竟为庸医，看不出病情。

第八出：（无出名。）李良保举兵部侍郎苏泰为帅讨伐戈期，实则派其与戈期勾结。

（第399～406页）
《五本忠义传》一、二、三、四出，总草本
第一出：（无出名。）黎山老母教胡小香武艺，谓其与常士雄有姻缘之分，派其下山等候。胡小香路经中条山，遇寨主王英。二人比武，王英敌不过胡小香，让与胡小香做寨主。

第二出：（无出名。）常士雄过中条山，路遇王英，二人对打，王英败给士雄，请胡小香助战。

第三出：（无出名。）胡小香用激将法逼常士雄比拳，用神法拿住常士雄，又威逼利诱，与常士雄成亲。

第四出：（无出名。）李山、李海常以游猎为名，操演武艺。马芳于南山岗打猎，与李山、李海起冲突，被割左耳。

（第406～407页）

《六本忠义传》琉球国使臣拜见李泰，误入李良府中。李山、李海带使臣见李良。（按，此"六本忠义传"与上一本连写，五字用圈圈住，当是为突出其另属一本，但后文只抄一出。）

（第408～419页）

《八本忠义传》总本

第五出：《强招袒腹》。徐彦超强招假扮李佑的戈红霞为婿，戈红霞再三推托，又怕惹怒徐彦超，假意应充。

第六出：《空结同心》。新婚之夜，戈红霞向徐金定吐露实情。徐金定怜其经历，为其保密。

第七出：《兴兵泛海》。琉球国王尚浑得知使臣被李良害死，李泰又被其诬陷事，兴兵渡海攻取台州，欲捉拿李良。

第八出：《御敌辱师》。台州守将严寿灵与琉球海兵交战，大败，暂退隘口，并向杨俊青告急。

（第420～436页）

《九本忠义传》总本，曲（按，原作"由"，今改）谱

第一出：《海蛮逞戾》。台州守将兵败后，琉球士兵追赶严寿灵。严派兵躲在隘口后放箭，被藤牌挡住，严寿灵退守城中。

第二出：《杰士联交》。常士雄被喽啰骗至太行山，康福宜敬其忠义之心，二人一起逃下山。

第三出：《古庙救泰》。解子押送李泰至古庙，欲将其杀害。李泰被夜宿古庙的常士雄、康福宜二人救下。

第四出：《奏朝选贤》。李良奏请当朝选举贤臣良将，实欲充实自己势力。

（按，出后题"光绪十年十二月二十日立"。）

（第437～451页）

《十本忠义传》，总本，曲谱

第五出：《争舒侠谊》。马芳、赵飞、常士雄、康福宜路中相遇，一齐上京赴试。众人不放心李泰一人前往泉州，后议定常士雄让出健马，让赵飞护送李泰前往泉州。（按，第440页，上下倒。）

第六出：《逼试武科》。徐彦超逼戈红霞改名薛渊，去赴武试，夺取功名，为父雪冤。

第七出：《群英投店》。康福宜、常士雄、马芳投宿店中。赵飞护送李泰到泉州后亦赴京师，在店中与众人相遇。

第八出：《中举夺魁》。各武举人轮番比武，薛渊点为状元，常士雄点为先锋，其余人为四路救应。

（第452～480页）

《十本忠义传》总本（按，此本与上本文字一致。）

（第481～484页）

《十三本忠义传》总本，曲谱

第一出：《祭纛兴师》。戈红霞带领众将兴师，准备征剿海蛮。（按，第481页上半页抄了两遍。）

第二出：《士雄遇妻》。胡小香弃了山寨，下山寻找常士雄，在路中与其相遇，并答应助其灭蛮。

（第485～489页）

第五出：《陈兵劝谕》。杨俊青、李泰劝降琉球国王，琉球国王誓捉李良，打败杨俊青。

第六出：《杨博罹祸》。钱世禄在监审李泰时受了杨博之气，意欲报复。钱

世禄假告李泰、杨俊青在阵前与琉球国王叙礼，勾结海蛮，杨博被拘。

（第490～499页）

《十四本忠义传》总本，六出

第一出：《假意附从》。李佑改名傅酬中状元后，李良欲将其纳入麾下，李佑假意附从。

第二出：《王师抵境》。薛渊（戈红霞）率大军至台州助阵杨俊青，李泰识破戈红霞身份，但为大局，并未揭破。

第三出：《海蛮玩兵》。琉球国王起兵，率众迎对杨俊青大军。

第四出：《蛮寇败逃》。杨俊青大军与琉球国王交战，琉球国王败逃。

第五出：《分兵暗袭》。戈红霞等人追袭琉球国王。

第六出：《恢复台州》。琉球国王退回海门，台州恢复。

（第500～517页）

《十五本忠义传》总本

第一出：《捉拿俊青》。锦衣卫骑尉捉拿杨俊青、李泰进京。戈红霞等人商议联名具疏，以身家力保。

第二出：《投参起惑》。李佑拜访徐彦超，欲共诛李良。徐彦超初不识李佑的真实身份，以为他是投靠李良、趋炎附势的小人。后经李佑叙明，渐渐释怀，然心中疑惑，不知与女儿成亲者为谁。

第三出：《盘结陈情》。徐彦超盘问女儿徐金定，方知戈红霞男扮女装，假称李佑与女儿成亲。

第四出：《投太行山》。李良被傅酬（李佑）、徐彦超二人揭发，逃往太行山戈期处，始知李佑假传李良密信给戈期，让其毋得妄动。

第五出：《斩逆贼子》。戈红霞等人上太行山。康福宜游说戈期投降。马芳遇李山、李海，将二人杀死，报失耳之仇。

（第 518～530 页）

《十六本忠义传》总本，曲谱

第三出：《论战生擒》。戈红霞打下战书，邀戈期出战，暗自安排部下埋伏几路，后生擒戈期。

第四出：《规兄改正》。戈氏兄妹相认，戈红霞劝戈期擒住李良，献功赎罪。

第五出：《成功奏凯》。戈期拿住李良，戈红霞班师回朝。

（第 531～542 页）

《末本忠义传》总本

第六出：《奏敕赏军》。徐彦超与李佑奉皇命郊外犒赏戈红霞大军，戈红霞与李佑夫妻相认。

第七出：《陈情加爵》。徐彦超与李佑上奏本章，言明薛渊实为戈红霞女扮男装。众人朝见圣上，俱各受封。李良被处以斩首之刑。

第八出：《花烛团圆》。李佑与戈红霞、徐金定二人完婚。

可以看出，《故宫珍本丛刊》所收录的昆弋本《香莲帕》有重出、错简等情况，其中，每本四出左右，写于一处，较为连贯，本书以连续页码标出。按照情节的发展顺序，以页码为序，此本《香莲帕》实应调整如下：311～325、358～368、294～310、385～398、399～406、406～407、369～375、326～347、408～419、420～436、437～451/452～480、348～357、376～380、485～489、481～484、380～384、490～499、500～517、518～530、531～542。

故宫本《香莲帕》有较明显的修改迹象，如"三本忠义传香莲帕"原第七、八、九出改为二、三、四出；标题也有"二段忠义传""五本忠义传"之别。这可能与内廷演剧机制变化有关。传统传奇作品一剧分为若干"出"，后引入装订概念"本"，一本包含多出。至道光年间，内廷剧本改出为段，一段一般包含八出，演出时以段为基本单位。至光绪末年，又有剧本改段为出。如演薛丁山征西事的《征西异传》，内廷演出记录为"道光四年二月初六日演头段，十二月二十三日演十六

段""光绪十五年十月初一演头本,十九年十二月十六日演至二十四本",王芷章注明道光间演出的系外学的承应,而光绪年间的"系内学承应,原档案仍旧称,加府字以为说明,且又改段为本,与前亦异"①。虽未能确切得知光绪年间改段为本始末,但故宫本《香莲帕》已有改段为本的迹象,一段基本为八出,而改后的每本基本为四出,因此出现了"五六七八"改为"一二三四"的现象。

 与鼓词《香莲帕》相比,《故宫珍本丛刊》所收昆弋本《香莲帕》缺少某些重要人物及情节。重要人物如刘伯温,在鼓词中,他看透世情,弃职云游,修得不老长生,且能预知后事。他以仙道身份为李佑、戈红霞等人出谋划策,协助众义士击败鞑靼王,并使李良篡位奸计未成,起着至关重要的作用,而在故宫本中未见。重要情节如李太后之父李良存篡逆之心,带剑进宫,逼迫李太后,欲使幼主让位;李佑化名傅酬,向李太后献计,拖延时间,等待薛渊(戈红霞化名)等人的救援。《清昇平署志略》虽记录《忠义传》共十七本,与《故宫珍本丛刊》收录本数量上吻合,但故宫本人物情节有所缺失,有可能是《故宫珍本丛刊》所收录的并非全本。结合此本比较严重的错简情况来看,一方面可能是演出时并非完全按情节发展顺序;另一方面故宫藏的这类曲本,并非只有一本,仅戏班所用,就有总本、角本、提纲本、穿戴本等,有时同时抄写数本,且不同年月的抄本堆叠于一处,该批资料出版时即按所见排列,顺序与内容均未曾顾及。

 除《故宫珍本丛刊》之外,《俗文学丛刊》亦收录昆弋本《香莲帕》,与故宫本颇有不同,现叙之如下。

 《俗文学丛刊》所收录的包括头本、二本、四本、六本、七本三尺玉脚本,头本众云使脚本、"香莲帕·三、四本"、"香莲帕·五本至八本"的抄本。其中,"香莲帕·三、四本"第三本叙刘伯温扮作道人,遇常士雄,自叹忠良遇害,无法救助。常士雄怨其胡言乱语。刘伯温后遇马芳、赵飞,算定二人必建功立业,官高禄显。李良奉命开科选士,见英雄齐聚,心内暗喜。第四本叙三尺玉领兵攻克雁门关,国王赐红花羊酒犒军。太后接见众将,薛渊等人誓保当朝。薛渊饮酒兴师,兵赴雁门。薛渊率常士雄、马芳、赵飞、康宁等人与三尺玉交战。五本至八本为提纲

① 王芷章编:《清昇平署志略》,商务印书馆2006年,第85页。

本，仅录人物上下场情况及提示所唱相关曲牌，第七本、八本稍详细，有曲辞内容，第七本叙常士雄与番将交战情况，第八本叙众人拜见李太后。

从《俗文学丛刊》所收录的《香莲帕》第三、四本情况看，此本与故宫本在情节、内容上均有所不同，而与鼓词《香莲帕》更为接近。第三本叙刘伯温事，与鼓词《香莲帕》第五十六回"刘伯温讲说未来事"、第五十七回"马芳戈飞访道占卦"所叙略同。① 此外，《俗文学丛刊》所录本详述了众人与三尺玉交战的过程，这是比较热闹的武场戏，鼓词也用了十多回来叙述，而此情节在故宫本中相当简略。值得注意的是，昆弋本《香莲帕》第三本全为曲牌体，但在剧本中有"字字双□粗吹玉□□上△西皮邦子△二六△又慢倒板"② 等文字，这些字写于两行之间的空白处，显然为后来所加，可见其与皮黄梆子有关系。

三、乱弹本《香莲帕》

《香莲帕》的乱弹本出现之后，其在内廷演出的昆弋本改名为《忠义传》，可见其影响之大。至少在光绪十年之前，《香莲帕》的乱弹本已经出现。现知车王府藏曲本中有乱弹本《香莲帕》（简称"车王府藏本"），共十二本，每本一场至二十场不等。剧本中曲牌体与板腔体混杂，有较为明显的"风搅雪"特征。

乱弹本除了导致故宫本的名称改变外，实与内廷演出本关系不大，从内容上看，它与《俗文学丛刊》所收录的《香莲帕》有较大联系。《俗文学丛刊》收录了众云使及三尺玉脚本若干，昆曲三本、四本、五本至八本。其中所收录的三尺玉脚本，在车王府藏本中分别能找到相对应的场次，如头本三尺玉脚本实包含车王府藏本头本、二本的内容；二本三尺玉脚本实为车王府藏本三本第九场、第十二场之内容；四本三尺玉脚本实为车王府藏本六本第二场，七本头场、三场、四场、六场内容；七本三尺玉脚本实为车王府藏本第十本第七场、第九场内容，唯《俗文学丛刊》所录本六本三尺玉脚本未见车王府藏本相对应的场次。

① 按，向刘伯温求道占卦的人，鼓词《香莲帕》为马芳、戈飞，《俗文学丛刊》收录昆弋本《香莲帕》为马方、赵飞。此外昆弋本《香莲帕》"三尺玉"，章禹纯整理本鼓词《香莲帕》作"三尺王"，两本有所不同。

② 《俗文学丛刊》第330册，第579页。

除了脚本之外，《俗文学丛刊》所录三本、四本、五本至八本在情节上亦均能与车王府藏本对应，如《俗文学丛刊》收录本三本与车王府藏本五本第四场、第五场、第十一场情节相同；《俗文学丛刊》所录本第四本与车王府藏本六本头场、二场、三场、七场，七本头场情节相同；《俗文学丛刊》所录本七本与车王府藏本十本第五场、六场、十四场，十一本头场、二场、三场、五场、十场情节相同；《俗文学丛刊》所录本八本与车王府藏本十二本第九场情节相同。比较这两者的曲辞，可以明显看出车王府藏本对《俗文学丛刊》所录本的改编痕迹。以《俗文学丛刊》收录的《香莲帕》七本为例，几乎每一个曲牌都能找到与之相对应改编的板腔体，详见表3.1。

表3.1 《俗文学丛刊》所收昆弋本《香莲帕》与车王府藏乱弹本《香莲帕》比较

《俗文学丛刊》所收昆弋本《香莲帕》七本	车王府藏乱弹本《香莲帕》十本第五场
（赵飞上白）走遭也。【风入松】祖师严命敢消停，急忙忙去到番营，探听明白回军令。那时节定要成功，俺这小头遥望狼烟起杀气腾腾。（白）祖师便了	【西皮二六】要杀番邦心胆痛，要与皇家建奇功。探听明白交军令，那时定要把功成。急忙去把番营奔，祖师严命怎消停。遥望山头狼烟起，杀气腾腾令人惊
【急三枪】俺这里下山坡忙回报，见尊王师安排计能	【西皮摇板】俺这里下山坡忙回报信，见尊师必须要安排计行
【风入松】月轮只听鸦雀声，旌旗招展威风，多有苗兵红毛将，尽是一派妖兵	【西皮二六】耳轮只听鸦雀声，旌旗招展甚威风。多有苗兵杀气阵，尽是云雾杀气腾
【急三枪】你夫妻寻觅法宝见奇功，护身休去交锋。代明日两国敌去交锋，这磨难无路而行	【西皮摇板】你夫妻寻觅宝今建奇功，护身体去交锋可保安宁。【西皮摇板】待明日两国敌交锋军阵，方退去这魔难无路而行
【五岳朝天】贺圣朝一人有庆，雍熙四海乐升平。遍欢与君添雨露，到霞畅彩凤来临，果然是明扬际会，共杨王升道翔鸣。俱消夷万方归化，永万万一统长春。见霭代祥光缭绕，按云头不过西方	【西皮正板】圆圣明朝有余庆，雍熙四海乐升平。遍欢于君添雨露，到霞畅彩凤来临。果然明室杨际会，万方归化永长春。【西皮摇板】瑞霭祥光从空降，按落云头过西方

(续上表)

《俗文学丛刊》所收昆弋本《香莲帕》第七本	车王府藏乱弹本《香莲帕》第十本第五场
【醉花阴】天空旷野程途杳，望一代烟云笼罩。只见那山程水远似蓬蒿，观看那云霞飘杳。怎知俺英雄猛烈似英豪。（白）今日呵，抖威风独自荒郊，斩几个红毛兵要立功劳	【西皮二六板】天空旷野程途杳，一带烟云笼罩遥。观看云霞飘渺绕，山程水远似蓬蒿。要立功劳威风浩，单人独自走荒郊。一心要把红毛扫，英雄猛烈似英豪。那怕番奴兵山倒，一股擒拿把贼剿
【画眉序】哨聚似英豪，个个儿郎似勇骁。凭千军万马野锯无曹，怎挡俺猛烈刚强，刚犹狉威风精耀。（白）把守者，相持管叫魂惊落，弃戈矛无处奔逃	【二六】哨聚将士似英豪，各个儿郎真勇骁。任他千军万马到，扫除明将当儿曹。【西皮摇板】刚强犹狉威精耀，落叶戈矛无处逃
（常士雄上）【喜迁莺】行过了荒山古道，由湾湾幽径盘绕，崎么也跷，都只为名牵显姓，因此上晚夜奔驰不担劳。（白）俺看来，呀，听喧声闹，看阵真个奇妙，笑红毛枉自徒劳	【西皮二六】行过荒山古路道，田湾幽径盘绕跷。只为名牵显姓耀，夜晚奔驰不辞劳。【西皮摇板】观见阵中真奇妙，要杀红毛枉徒劳。耳傍又听喧声闹
（常士雄上）【四门子】抖威风要把这妖阵扫，方显俺是盖世英豪。番将甚勇，苗兵围绕，四下里冲杀锋蛇绕。料难成功，不能名标，呀，俺这里吁吁气渺	【西皮二六】抖搜威风把阵扫，方显士雄将英豪。忽听阵门放号炮。【二六】苗兵奋勇锋蛇绕，四下冲杀难敌剿。来在西门用目睄
（常士雄上）【水仙子】俺俺俺一人独挡苗兵将，杀杀杀的俺不能逞豪强，看看看山川广，客客客今日不能出罗网。（杀介）我我我今日独自交兵在疆场，平平平着俺手中这杆枪，恁恁恁可也急回营说分晓，到到到爽日成功，那时姓名标	【西皮摇板】俺一人怎挡苗兵将，杀的我不能逞豪强。看着一带山川广，苗将围绕无处藏。【西皮摇板】俺今不能出罗网，独自交兵在疆场。舍死忘生往前闯，凭俺手中鞭与枪。【西皮二六】即刻回营说分晓，来日成功姓名标。驾起祥云腾空绕，扫除妖兵一旦消

由曲牌体改为板腔体，在文本上即由长短句改为整齐划一的七字句或十字句。

在音乐上，曲牌体按照一定的顺序将曲牌组合成套，通过戏剧发展的内在节奏和板眼来表现乐调、速度的变化；板腔体则主要在上下乐句的基础上，通过单一乐调的变奏及不同板式的衔接来体现戏剧内容。由曲牌体改为板腔体，主要面临两个问题，一是字句结构的组合，二是音乐结构的组合。

由表3.1我们可以看到，在字句组合方面，原来曲牌体中为七字句的曲辞很多被直接移接到板腔体中，如"天空旷野程途杳""月轮只听鸦雀声""遍欢于君添雨露，到霞畅彩凤来临"。曲牌体曲辞一部分虽为七字句，但因下句不合韵，而在板腔体中改为与上句同一韵部的字，如"多有苗兵红毛将"改为"多有红毛杀气阵"，"那时节定要成功"改为"那时定要把功成"；超过七个字的曲辞则删去一部分，如"俺俺俺一人独挡苗兵将，杀杀杀的俺不能逞豪强"改为"俺一人怎挡苗兵将，杀的我不能逞豪强"；不足七字、十字的，则通过上下句的合并来完成，如"番将甚勇，苗兵围绕，四下里冲杀锋蛇绕"改为"苗兵奋勇锋蛇绕，四下冲杀难敌剿"，"俺这里下山坡忙回报，见尊王师安排计能"改为"俺这里下山坡忙回报信，见尊师必须要安排计行"。板腔体依据曲牌体曲辞亦步亦趋地进行改编，在一定程度上保留了该剧的原貌。同时也因为曲牌体作品一般为文人所作，文辞优美，有较高的艺术性，板腔体据此改编也能避免创作上的轻浮与无力。

音乐结构的组合方面，因板腔体每一板式有着相对的情感流露，虽不能如曲牌那样精妙地表达，但它通过板式的选择、节奏的变化等使得音乐与剧情相吻合。表3.1所选内容，有一段描绘刘伯温安排赵飞、常士雄等人探听戈红霞打入番营情况，两军交战的场面及常士雄等人急切的心理活动。皮黄本在这里多使用【二六板】，二六为十二之意。因开口以前，胡琴过门共有十二板，故以此名。【二六板】多表现愤怒怨望急切之情，用在此处，恰与人物心情一致。而众仙奉佛旨下凡敌退妖兵的唱词则用【西皮正板】，表现较为活泼欢快的场景。再如【喜迁莺】一曲被改为【西皮二六】与【西皮摇板】，一为赶山路的急切，一为观看敌情时的激动，音乐、唱词、情感三者都结合得十分妥当。

此外，乱弹在场次安排上更为自由，原为一出的内容被拆分于不同场次，如上文所录【四门子】曲，在昆弋腔中一共才三句，但被乱弹改编后分置于两场："五场【西皮二六】抖搜威风把阵扫，方显士雄将英豪。忽听阵门放号炮"，"七场

【二六】苗兵奋勇锋蛇绕,四下冲杀难敌剿。来在西门用目睄。"改编的自由度极高。

总之,《俗文学丛刊》所收录的昆弋本应是乱弹《香莲帕》改编的蓝本。在昆弋本的基础上,乱弹本在曲辞、音乐、场次等安排方面都进行了改编,改编之后的曲本既符合音乐要求,又在一定程度上保留了昆弋本文辞优美的特点。

四、皮黄《龙凤阁》(《大保国》《探皇陵》《二进宫》)

《大保国》《探皇陵》《二进宫》(简称《大·探·二》)是京剧的代表性剧目,生、旦、净均有繁重唱功,合称《忠保国》,亦称《龙凤阁》。吴晓铃认为"王瑶卿为王玉蓉重排"之后名《龙凤阁》。① 但其实焦循在《花部农谭》中就已提到"《龙凤阁》慷慨悲歌,此戏当出于明末"②。据文献记载,《龙凤阁》本事出于《香莲帕》鼓词。③ 然而对比两者,《龙凤阁》所述情节与《香莲帕》鼓词并不吻合。

《龙凤阁》主要叙明穆宗死后,太子年幼,其母李彦妃执掌朝政,妃父李良巧言相欺,图谋篡位,意欲使太子让位,候其成人,复还其位。满朝大臣均表同意,唯兵部侍郎杨波、定国公徐延昭谏阻,李彦妃执意不听(以上《大保国》)。徐延昭谏后无果,深夜至先帝陵前跪禀哀叹。忽听人马呐喊,以为是李良人马,持铜锤以备死战。后发现是杨波带领众儿郎前来保国,一行人准备进宫捉拿奸贼(以上《探皇陵》)。李良封锁昭阳宫,李彦妃遂知其父奸心,心生悔悟,修书请杨侍郎进宫商议。徐、杨二人二次进宫进谏,李彦妃以国事相托。后杨波发动人马,卒斩李良(以上《二进宫》)。然而在鼓词《香莲帕》中,亦出现徐延昭、杨波等人,分别见于"第二十四回 假李佑哄信徐千岁""第二十九回 老杨波智定充军罪""第三十六回 徐国公松林饯诤臣""第六十四回 假李佑难辞徐爷命""第九十六

① 吴晓铃:《从〈大、探、二〉说起》,《吴晓铃集》第3卷,河北教育出版社2006年,第62页。
② 焦循:《花部农谭》,《中国古典戏曲论著集成》(八),中国戏剧出版社1959年,第226页。
③ 如《中国曲学大辞典》(1997年)"大保国"条解释:"可见《香莲帕》鼓词。"《京剧知识辞典(增订版)》(2007年)亦载《大》《探》《二》三剧"故事见《香莲帕》鼓词";吴藕汀《戏文内外:吴藕汀作品集》(2008年)载《龙凤阁》"其本事采自鼓词《香莲帕》,未见全本情节"。

回　徐公府合家开庆宴""第一百七回　徐彦昭大义劝佳婿""第一百四十回　违期限杨波怒斩子"等。然而在鼓词中，李彦妃昭阳之围是由李佑假意拖延时间，戈红霞等人领兵解围的。虽有同一班人马及李良篡位、昭阳之围等事件，但鼓词与皮黄的情节并不完全相同。已有学者意识到，《香莲帕》只是《龙凤阁》一剧的本事来源，而"《香莲帕》与《大·探·二》之间的链条仍有一些缺环"①。《香莲帕》的昆弋本、乱弹本皆是沿鼓词情节，但皮黄《龙凤阁》却与鼓词相去较远。

　　《大·探·二》既然并非沿着鼓词—昆弋—皮黄一线发展而来，则另有渊源。《龙凤阁》中《二进宫》一戏，甘肃靖远清嘉庆古钟有铸目②，陕西、甘肃一带古为秦地，从演出地域及时间看，所演很可能为秦腔。"湖广、陕西，其戏文为七字句，或十字句（三字一句者二句，四字一句者一句，合为十字），流而为今之京二黄梆子腔也。"③皮黄的形成与秦腔有着十分密切的关系。与皮黄《龙凤阁》内容相近的有秦腔《黑叮本》一剧，共十场，依次为"叮本、封宫、盘门、上路、客厅、行兵、点子、午门、二进宫、登殿"。从李彦妃允诺李良代为执政开始，至徐杨登殿调兵，拿住李良问罪止。其内容包括《大保国》《探皇陵》《二进宫》相关情节，将抄录于道光至光绪年间的车王府藏《大保国》《探皇陵》《二进宫》三剧与秦腔《二进宫》④相比，曲辞确有相近之处（见表3.2）。然而，《黑叮本》第八场《午门》无徐延昭在先帝陵前哀叹一段唱词，与皮黄《探皇陵》有一定差异，当是经过一定的改编。

① 周靖波：《曲式的解放与戏剧性的增强——京剧〈大·探·二〉文本分析》，《大戏剧论坛》第二辑，北京广播学院出版社2004年，第81页。
② 参见陕西省艺术研究所《秦腔剧目初考》，陕西人民出版社1984年，第462页。
③ 严长明：《秦云撷英小谱》，《丛书集成续编》第38册，第751页。
④ 《黑叮本》，《陕西传统剧目汇编·秦腔》第8集。另有于炳年整理《二进宫》（长安书店1955年），标明板式变化，亦较少错讹。

表 3.2　车王府藏皮黄《大·探·二》与秦腔《二进宫》比较

车王府藏皮黄《大·探·二》	秦腔《二进宫》
（生白）千岁请。 （唱）千岁爷进寒宫休要慌忙， 　　　进宫门听学生细说个比方。 　　　昔日里有一个楚霸王， 　　　鸿门设宴要害高皇。 　　　张良卖铜把韩信访， 　　　九里山前摆战场。 　　　逼死霸王乌江丧， 　　　韩信官封三齐王。 　　　他朝中有一个萧何丞相， 　　　后宫内有一个吕后皇娘。 　　　他君臣定下了埋伏之计， 　　　三宣韩信进未央。 　　　九月十三霜雪齐降， 　　　韩信一命丧未央。 　　　千岁爷进宫去学生不往， 　　　怕只怕学韩信命丧未央， 　　　不得久长	（杨波唱）： 　　千岁进宫休要忙， 　　为臣与你说比方。 　　西汉驾前几员将， 　　英布彭越汉张良。 　　张良背剑把信访， 　　访来了韩信辅高皇。 　　他都与高祖爷家把业闯， 　　才扶刘邦坐咸阳。 　　南门外筑台曾拜将， 　　把韩信官封三齐王。 　　他朝里有个肖何相， 　　后宫有个吕娘娘。 　　他二人搭配定巧计， 　　三宣韩信入未央。 　　天上使的瞒天网， 　　地下芦席铺几张。 　　宫院里无有斩信将， 　　黄毛女子叫陈仓。 　　一把厨刀韩信丧， 　　天降鹅毛下浓霜。 　　长安城百姓都乱嚷， 　　他言说忠良无下场。 　　千岁你去臣不往， 　　臣恐怕学了三齐王

除秦腔外，楚曲亦有《龙凤阁》，《俗文学丛刊》第 111 册收录，为汉口会文堂刊本，题名《龙凤阁全部》。据题名看，其内容应包含当时所演《龙凤阁》全部情节。楚曲分上下两本，共十回，总目如下："第一回杨波上寿，第二回李良诈殿，第三回徐杨保国，第四回徐杨三奏，第五回李良封宫，第六回杨波修书，第七回赵飞颁兵，第八回夜叹观兵，第九回徐杨进宫，第十回杨波登基"。第十回剧本内实标"进宫登基封官团圆"，而此剧最后李太后为其父求情，李良并未正法，与鼓词又异。

车王府藏曲本收录《龙凤阁》相关戏剧有《大保国全串贯》《叹皇陵全串贯》《叹灵》《小进宫全串贯》《二进宫全串贯》《马芳困城全串贯》，其中，《大保国全串贯》《马芳困城全串贯》现藏于北京大学图书馆；《叹皇陵全串贯》《小进宫全串贯》《二进宫全串贯》现藏于日本东京大学双红堂文库；《叹灵》过录本藏中山大学图书馆。虽然各曲本现藏地点不同，且《叹灵》一剧未见原抄本，但除《马芳困城全串贯》外，其他各剧实与楚曲类同。《大保国全串贯》包括楚曲《龙凤阁》第一至第四回，仅无楚曲中徐延昭送其女徐金定至李太后身边之细节；《二进宫全串贯》为楚曲第九回《徐杨进宫》情节，车王府藏《大保国》和《二进宫》与楚曲曲辞基本一致。车王府藏《叹灵》《叹皇陵全串贯》与楚曲第八回《夜叹观兵》一剧情节相同，唯曲辞有所差异。值得注意的是，车王府藏《叹灵》与《叹皇陵全串贯》本身即有不同。如开场徐延昭唱"听谯楼打罢了初更时分"（按，《叹灵》作"初更时候"），《叹灵》一剧接唱李良篡位始末，而《叹皇陵全串贯》则以"听谯楼鼓咚咚打罢了二更""听谯楼打罢了三更已尽"续唱，套用了皮黄中常用的"数更"段数进行大段抒情，其唱词安排明显比《叹灵》成熟，改编时间亦可能在三本中最为晚近。

至于《叹灵》与楚曲剧本《夜叹观兵》二者之间的时间先后，可从剧末徐延昭夸赞杨波众儿看出端倪。徐延昭在陵前有一段与杨波对唱的唱词，车王府藏本作："（净唱）杨大人好一似诸葛亮。（正生唱）千岁爷亚赛那箭射双雕李晋王。（净唱）进宫去谋却了皇太子，我保大人坐帝王。"楚曲却作："（净唱）杨大人好一比三齐王。（生唱）千岁爷好比楚霸王。（净唱）进宫去毒死龙国太，老夫保你坐朝堂。"《二进宫》中徐延昭与杨波一同进宫，杨波以三齐王韩信最终命丧未央

宫感慨忠臣难做。"探皇陵"在"二进宫"之前，楚曲有两处提到三齐王，前后呼应，而车王府藏本则将其改作诸葛亮。此外，车王府藏本中徐延昭夸赞杨波一干子弟时，分别用刘备、关羽、张飞、赵云比作杨大郎、二郎、三郎、四郎。而在楚曲中，则用当朝开国忠臣而非三国豪俊比作眼前人物，分别将杨大郎比作李文忠，王射香比作郭英，马芳比作胡大海，杨四郎比作常遇春。从剧本救驾人物来看，车王府藏本全为杨门子弟，显得更为齐整，可见是剧本编创人故意为之，由此可推测，车王府藏《叹灵》的出现时间应在楚曲剧本之后。

楚曲《龙凤阁全部》中还有杨波修书、赵飞颁兵、斩李良等情节，在秦腔《黑叮本》中，亦有相关情节，不过这些曲本均不见车王府收藏。而"一般所谓全部《龙凤阁》（即《大·探·二》）都只演到《二进宫》为止，只有奚啸伯和王玉蓉合作的全部《龙凤阁》，后面还带《斩李良》内容"①。在实际演出过程中，一般会截取戏剧矛盾冲突的最高潮，车王府所藏剧本应是当时上演频繁、较受欢迎的曲本。至于秦腔与楚曲剧本的时间先后、承袭关系，以及剧本的来源、作者，根据现有的戏曲文献史料，较难征考，暂付阙如。

五、《香莲帕》故事戏考史证俗

《香莲帕》故事一开始即表明所演故事为明代万历朝，穆宗龙归沧海之后，神宗嗣位，因天子年幼，由其母李彦妃执掌天下，而李彦妃宠信其父李良，于是便有李良图谋篡位及以后相关情节。部分学者考证这一故事与史实之间的关系均从万历朝李太后与其父李伟着手②，故事中人物有相关人可对应，可见这一故事并非完全虚构，而是有其史实来源，不过，剧中人物形象与史实仍有一定差距。神宗之母确姓李，明穆宗去世之时，神宗朱翊钧尚未满十岁，由于年龄太小，不能亲主朝政。其母李太后倚仗首辅张居正、司礼太监冯保等人共同处理国事。《明史·孝定李太后传》评论说："后性严明。万历初政，委任张居正，综核名实，几于富强，后之

① 刘心化：《话说〈大·探·二〉》，《戏剧之家》2003年第6期。
② 如吴晓铃《从〈大、探、二〉说起》，见《吴晓铃集》第3卷，第62～63页；曹尔泗《"二进宫"发生在哪里？》，《紫禁城》1983年第5期。

力居多。"① 则李太后实为贤妃,并非宠信其父,陷国家于危难之中之人。李太后之父也不叫李良,而称李伟,史书评价其"小心畏慎,有贤声"②。戏中杨波、徐延昭影射万历朝杨博、徐阶③,二人一为兵部尚书,一为朝廷重臣。王学秀对《二进宫》一剧中李艳妃、徐延昭、杨波三人的人物背景来源作了考证,认为"神宗的生母李太后,还颇有点戏里李艳妃的影子",徐延昭"是以徐达及其后代增寿的事迹移花接木综合而成",杨波"也属于张冠李戴由多人综合所虚构出来的人物"④。民间文学在创作时为适应情节发展需要而进行虚构,综合多个人物形象而使历史人物脸谱化,《香莲帕》即一代表。

《二进宫》故事中所涉及的史实,并非只有万历初年一种说法。焦循在《花部农谭》中提及:

> 《击宫门》一出,即隐移宫之事也。李娘娘,即选侍也;杨波即杨涟,涟之为波,其意最明;徐量即是徐养谅。但故谬为神宗事耳,神宗太后虽亦姓李,其父李伟有贤称。⑤

《击宫门》实际是《二进宫》的别称⑥,材料中所说的移宫之事,指明万历四十八年,明光宗即位,宠妃李选侍照顾皇长子朱由校迁入乾清宫。不到一个月,光宗死于红丸案。李选侍与太监魏忠贤密谋,欲居乾清宫,企图挟皇长子自重。都给事中杨涟、御史左光斗等为防其干预政事,逼迫李选侍移到哕鸾宫。焦循认为,《击宫门》一戏影射的事件并非发生在万历初年,而是万历末年。李太后即李选侍,杨波即杨涟,均可通,不过,在现有《击宫门》(《二进宫》)各版本中,均无徐量,姓徐的唯有徐延昭(或徐彦昭)。查询万历末年相关史实,也无徐养谅。焦循所指

① 《明史》卷一百十四,中华书局1974年,第3535页。
② 《明史》卷三百,第7680页。
③ 亦有学者认为徐延昭影射的是定国公徐允祯,见谢兴尧《明代移宫案与京剧〈二进宫〉》,《堪隐斋随笔》,辽宁教育出版社1995年,第146~150页。
④ 王学秀:《张冠李戴〈二进宫〉》,王学秀《品读戏曲人物》,敦煌文艺出版社2008年,第331~335页。
⑤ 焦循:《花部农谭》,《中国古典戏曲论著集成》(八),第226页。
⑥ 见杨彭年著《评剧戏目汇考》,《民国京昆史料丛书》第七辑,学苑出版社2008年,第458页。

《击宫门》或与现存诸本并非同一版本。

《香莲帕》故事几经演变，部分情节各版本之间颇有不同。有一情节为边番进犯，戈红霞率众人与之大战。不同版本的《香莲帕》中的"外国"也是不同的国家，在鼓词中为鞑靼国，在故宫本中为琉球国，在乱弹本中则是红毛国。

鞑靼，即蒙古。明初时徐达等人征定北方，宣德后，蒙古诸部相继雄起，频繁南下侵扰。正统年间，明朝国力衰颓，无法与势力强大的蒙古抗衡，发生了"土木堡之变"。明朝中后期，鞑靼部征服了瓦剌各部，"神宗即位，频年入犯"①。直到万历后期，明朝与鞑靼封贡互市，才相对和平。由此可见，《香莲帕》鼓词中所提到的鞑靼与明朝相对抗的关系是有一定历史基础的，鼓词所产生的时间约在明末。

而在昆弋腔中，与明朝产生冲突的变为了琉球国，琉球国王名尚浑，而这明显有所影射，《明史》有载：

> 嘉靖二年从礼官议，敕琉球二年一贡如旧制，不得过百五十人。五年，尚真卒，其世子尚清以六年来贡，因报讣，使者还至海，溺死。九年遣他使来贡，并请封。命福建守臣勘报。十一年，世子以国中臣民状来上，乃命给事中陈侃、行人高澄持节往封。及还，却其赠。十四年，贡使至，仍以所赠黄金四十两进于朝，乃敕侃等受之。二十九年来贡，携陪臣子五人入国学。
>
> 三十六年，贡使来，告王尚清之丧。②

剧中将"尚清"改为"尚浑"，用意明显。戏中琉球国所派使臣被李良害死，而史实上亦有使臣溺亡之事。然而，尚清在位时间为万历中后期，且明朝对琉球有赏赐、册封，两国关系尚友好，与剧中所述不符。

乱弹中的"红毛国"在明朝时专指荷兰，英国人初来中国，清初人对荷兰与英国的关系了解模糊，后亦称英国为"红毛"，见《明史·和兰传》及《清史稿·邦交志》。万历中，荷兰海商借船舰与中国往来，后对吕宋及香山澳等地有觊觎之心，但明朝地方政府相对强硬，两地并没有被侵占，两国民众亦未引起剧烈冲突。

① 《明史》卷三百二十七，第 8488 页。
② 《明史》卷三百二十三，第 8367 页。

因此，无论是琉球国还是红毛国，将其置于明朝，均有一定的历史背景，但与史实仍相去较远。《香莲帕》鼓词一开始用鞑靼国与明朝对抗。但乾隆时期开始警惕文字方面的影射，如在编辑《弇州史料》时，对书中"建州、女直、夷"等名词都进行了抽毁①。这一做法在乾隆后期开始延伸到各种地方戏曲剧本，对有"违碍之处"的剧本亦进行了禁毁。后来略有宽松，也将他们认为有蔑视性的称谓删改掉，鞑靼即属其中之一。于是《香莲帕》改编为昆弋腔在宫中演出时，使用了与明朝关系较为密切的琉球国。②

道光年间，英国商人在广东海域走私鸦片日盛。1839 年，林则徐于虎门强行销烟，中英矛盾升级，随后爆发了第一次鸦片战争。咸丰年间，英国制造事端，又爆发了第二次鸦片战争。《香莲帕》的故事背景虽然在明朝，但戏剧中只是借用明朝边患以影射清代现状。故事中的"红毛国"当是影射时事，暗指英法等国。由此亦可推断，乱弹本可能出现于道光之后。

类似《香莲帕》因时、因地进行改编的文学作品还有很多，如朝鲜李朝肃宗时的金万重（1637—1692）创作的《九云梦》以梦幻的形式，叙写书生杨少游的宦途经历及其与若干女子奇异遇合的故事。此书的背景原为唐代，其中描写了杨少游出征平定吐蕃之乱的事。但在清代小说家改作的《九云记》中，故事移植到了明代，而杨少游建功立业也由"征西"改成了"平倭"。③ 另如嘉庆七年八月内廷记载"长寿传旨，《瑶林香世界》尾声重华宫承应唱'想重华胜似神仙境'，重华宫承应唱重华，圆明园承应唱圆明，热河承应唱山庄"，"《玉女献盆》末句'万年长庆'上改'万年嘉庆'"等等。文学作品中的这些改动，小至一字一句，大至情节段落，或影射时事，或趋吉避讳，在一定程度上反映了作品传播的时间与路径。

《二进宫》故事因涉及后妃专政，在内廷亦有禁演之时。据民国十三年国闻社出版的《慈禧秘记》，记录宫人口述云："宫中演戏，忌讳甚多，如《二进宫》《大

① 参见陆登原《古今典籍聚散考》，商务印书馆 1936 年。
② 《清昇平署志略》（第 88 页）载光绪三十三年演《香莲帕》《平蛮传》等剧，"以上俱乾嘉时所制，原剧本现存"。《香莲帕》故事中侵犯明朝的国家由鞑靼国改为琉球国，应是避乾嘉时期文字之忌。
③ 参见刘勇强《明清小说中的涉外描写与异国想象》，《文学遗产》2006 年第 4 期。

保国》《打龙袍》《锁五龙》等剧，均不准演唱。"① 实际上，这一禁令并不十分严格，光绪年间内廷档案就有谭鑫培、陈得林、郎得山三人进宫演唱《二进宫》的记载。②

《香莲帕》一剧，涉及戏曲改编、剧种关系、演剧与社会文化关系等方面，其流传路径亦趋明晰。《香莲帕》鼓词约产生于明末，昆弋腔剧本或依据鼓词改编，并上演于宫廷，现收录于《故宫珍本丛刊》，但有不少错简、脱漏处。而乱弹本《香莲帕》则据另一个昆弋本改编，与宫廷演出本有所不同。如今常演于舞台的京剧《龙凤阁》与《香莲帕》中人物吻合，但主要情节为《香莲帕》所无，其与楚曲剧本极为接近，在秦腔剧本中《黑叮本》亦有所反映。因清政府对原鼓词中鞑靼等词的避讳，昆弋腔中将敌对国改为琉球国。乱弹本中改为红毛国，应是影射清道光、咸丰年间受英法等国入侵之史实。

第二节　论《蝴蝶梦》故事戏在清代的演出

《蝴蝶梦》故事戏以庄子为主角，元明清三代都有不少戏剧剧本留存③，其中大部分剧本主要围绕三个情节展开：庄周梦蝶、叹骷髅、鼓盆歌。不同时期的剧本形态及主要内容有所差异。以往的《蝴蝶梦》故事戏研究，多集中在元杂剧与明传奇。元杂剧多撷取其中某一个故事展开，这与其四折一楔子的体裁有关，所选故事主要为"叹骷"。明代多将庄子故事敷衍成三四十出的传奇，并增加了《庄子》中的其他故事，如谢国《蝴蝶梦》剧中有《贷粟》《谒惠》情节，陈一球所撰《蝴蝶梦》则增加了庄子弟弟庄暴、表弟淳于髡、妻舅施惠等人的志趣行为。清代的演出

① 转引自谢兴尧《明代移宫案与京剧〈二进宫〉》，谢兴尧《堪隐斋随笔》，辽宁教育出版社1995年，第150页。
② 参见朱家溍、丁汝芹著《清代内廷演剧始末考》，中国书店2007年，第444页。
③ 演述庄子故事的剧本有元杂剧《鼓盆歌庄子叹骷髅》《老庄周一枕蝴蝶梦》，明传奇有谢国《蝴蝶梦》（又名《蟠桃宴》），陈一球《蝴蝶梦》（又名《蝴蝶记》），《南华记》《玉蝶记》《皮囊记》《扇坟记》等。车王府收藏有高腔《幻化带板全串贯》、昆腔《蝴蝶梦全串贯》、皮黄《蝴蝶梦总讲》、皮黄《蝴蝶梦全串贯》、皮黄《善宝庄全串贯》。

本，多见于《缀白裘》所选录的《蝴蝶梦》九出。随着清代内廷及民间演剧资料的披露，这一故事在清代的演出情况变得错综复杂。本节将通过对《蝴蝶梦》不同版本的研究，探讨这一故事在清代的改编、承袭情况。

一、《蝴蝶梦》概述

《蝴蝶梦》的主要故事情节（庄周梦蝶、叹骷髅、鼓盆歌）分别来自《庄子》的"齐物论""至乐"篇，三者为相互独立的故事。

> 昔者庄周梦为胡蝶，栩栩然胡蝶也，自喻适志与！不知周也。俄然觉，则蘧蘧然周也。不知周之梦为胡蝶与，胡蝶之梦为周与？周与蝴蝶，则必有分矣。此之谓物化。①
>
> 庄子妻死，惠子吊之。庄子则方箕踞鼓盆而歌。惠子曰："与人居，长子老身，死不哭亦足矣，又鼓盆而歌，不亦甚乎！"庄子曰："不然。是其始死也，我独何能无概然！察其始而本无生，非徒无生也而本无形，非徒无形也而本无气。杂乎芒芴之间，变而有气，气变而有形，形变而有生，今又变而之死。是相与为春夏秋冬四时行也。人且偃然寝于巨室，而我噭噭然随而哭之，自以为不通乎命，故止也。
>
> ……
>
> 庄子之楚，见空髑髅，髐然有形，撽以马捶，因而问之，曰："夫子贪生失理，而为此乎？将子有亡国之事，斧钺之诛，而为此乎？将子有不善之行，愧遗父母妻子之丑，而为此乎？将子有冻馁之患，而为此乎？将子之春秋故及此乎？"于是语卒，援髑髅，枕而卧。夜半，髑髅见梦曰："子之谈者似辩士。视子所言，皆生人之累也，死则无矣。子欲闻死之说乎？"庄子曰："然。"髑髅曰："死，无君于上，无臣于下；亦无四时之事，从然以天地为春秋，虽南面王乐，不能过也。"庄子不信，曰："吾使司命复生子形，为子骨肉肌肤，反

① 郭庆藩：《庄子集释·齐物论》，中华书局 2004 年，第 112 页。

子父母妻子闾里知识，子欲之乎？"髑髅深矉蹙頞曰："吾安能弃南面王乐而复为人间之劳乎！"①

正是由于三个故事的独立性，在戏剧创作及演出时便可对某一故事有所侧重。"庄周梦蝶"故事所知最广，很多戏剧作品以"蝶"为名，部分以"蝶"为实，如元代史樟所作《老庄周一枕蝴蝶梦》就化用"庄周梦蝶"的故事，谢国所撰《蝴蝶梦》第二出为《蝶梦》。不过，在戏剧中，"梦蝶"一般都不是作品的主要内容。清代的戏剧演出甚至极少出现以"梦蝶"为核心的戏剧作品或折子戏。相对而言，"叹骷髅"与"鼓盆歌"则为戏剧作品所选择的主要题材。

"叹骷髅"与"鼓盆歌"虽然均在《至乐》篇中，且先写庄子为妻子鼓盆而歌，后写庄子与骷髅的对话，但中间插入了支离叔和滑介叔的故事。后世的戏剧作品一般都写庄子路遇骷髅而叹，上界为助他成道，化作妇人扇坟将其点化，即颠倒了两个故事的顺序，且将这两个故事合二为一。"叹骷髅"是表现庄子悟道的重要情节，因此，在众多庄子故事戏中，"自明代以至清初，无论散曲，或者杂剧，取材于《庄子》者，大都着重在'叹骷髅'"②。现存最早的关于庄子叹骷事件的戏曲为元代李寿卿《鼓盆歌庄子叹骷髅》杂剧，该剧仅存一折，但《录鬼簿》的题目正名写"南仙华（华仙）不朝赵天子，鼓盆庄子叹骷髅"③，在《庄子·秋水》中，庄子为"不受楚王之聘"，这里却将楚王改为赵天子。清代《叹骷》戏亦沿袭了这一点，如《缀白裘》"叹骷"一折有"不受赵国之聘"，车王府藏《幻化带板全串贯》中有"自幼不受赵国之聘"句，虽然元杂剧《叹骷髅》全本不传，但其对后世《叹骷》戏的影响是显而易见的。

"叹骷髅"可与"鼓盆歌"合而为一，亦可作为折子戏独立演出。如车王府藏曲本中收录《幻化带板全串贯》，所述为庄子叹骷故事；故宫博物院藏南府档案中只收录"鼓盆歌"故事八出，没有《叹骷》。

① 郭庆藩：《庄子集释·至乐》，中华书局2004年，第614～619页。
② 徐扶明：《昆剧〈蝴蝶梦〉的来龙去脉》，《艺术百家》1993年第4期。
③ 钟嗣成：《录鬼簿》，《中国古典戏曲论著集成》（二），中国戏剧出版社1959年，第179页。按，此题目正名见于贾仲名所增补的《录鬼簿》天一阁抄本。

"鼓盆歌"是庄子看透生死的重要体现,后世戏剧作品即在此基础上虚构出"戏妻"这一环节。在文学史上有相似情节的为"秋胡戏妻",这一情节跌宕反复,具有戏剧性,反而成为戏剧舞台上庄周故事的主要内容。万历年间谢国所作《蝴蝶梦》中最早涉及"庄子戏妻"的戏剧题材,其凡例中提到《古今小说》载此故事,谢本《蝴蝶梦》在小说的基础上对其人物、情节作了改动,将田氏改为韩氏,庄子妻自愧而亡改为与庄子同登大道,且增加许多小说中没有的情节。崇祯年间,李逢时《四大痴》杂剧和陈一球《蝴蝶梦》传奇亦演述同一题材故事。至清初,则有严铸《蝴蝶梦》传奇,蒋瑞藻《花朝生笔记》中载:"《庄子·至乐》篇自言其妻死,箕踞鼓盆而歌。清初严铸衍其事为传奇,取《齐物论》篇庄周梦为蝴蝶语,名《蝴蝶梦》。盖以讥世俗妇女之侈谈节烈,而心口不相应者。……其事诞妄不经,书亦不传。惟今剧场所般衍者,悉用其关目,故妇孺咸能道之。"① 蒋瑞藻(1891—1929)所生活的时代,《蝴蝶梦》故事搬演正盛。此戏《曲海总目提要》卷三十著录,情节概要与蒋氏所言相同,二者应是同一剧,唯《曲海总目提要》云"此近时人据小说《庄子休鼓盆思大道》而作",未著录作者名。严铸的《蝴蝶梦》传奇今虽不存,但其中情节最后有:"田偶它顾,恍惚见王孙在外,既又无睹,如是者屡。乃悟皆周所幻化,惭而自经。周鼓盆作歌,歌罢,火所居室,遨游四方,遇老子于函谷,因与俱西。"现存清晚期戏剧作品中均不见这一情节,一般为田氏劈棺之后庄周用棺盛殓田氏,即撇却田园,寻访长桑公子了。虽然如此,现存清代演出本与传奇皆有承续性,主体情节相似,仅在细节方面有所修改。

二、清代《蝴蝶梦》故事戏版本承袭

上文提到清代所演庄子戏的关目取自严铸《蝴蝶梦》,而严铸所撰《蝴蝶梦》本之话本小说《庄子休鼓盆成大道》,则话本小说与清代所演《蝴蝶梦》有密切的关系。现存时间较早的《蝴蝶梦》清代演出本见于《缀白裘》第六集。从语言上看,《缀白裘》中的对白几乎袭用话本小说,如:

① 蒋瑞藻编,江竹虚标校:《小说考证》,上海古籍出版社1984年,第457页。

一日，庄生出游山下，见荒冢累累，叹道："'老少俱无辨，贤愚同所归。'人归冢中，冢中岂能复为人乎？"嗟咨了一回。再行几步，忽见一新坟，封土未干。一年少妇人，浑身缟素，坐于此冢之傍，手运齐纨素扇，向冢连扇不已。庄生怪而问之："娘子，冢中所葬何人？为何举扇扇土？必有其故。"那妇人并不起身，运扇如故，口中莺啼燕语，说出几句不通道理的话来。正是："听时笑破千人口，说出加添一段羞。"那妇人道："冢中乃妾之拙夫，不幸身亡，埋骨于此。生时与妾相爱，死不能舍。遗言教妾如要改适他人，直待葬事毕后，坟土干了，方才可嫁。妾思新筑之土，如何得就干，因此举扇扇之。"①

（生上）【折桂令】偶行来南北山头，见几种骷髅，绕衢休囚。（白）老少俱无别，贤愚同所归；一入土冢内，岂复再回归？（唱）想着恁掀天富贵，名世文章，做甚么公侯？莫不是贪生忍辱？莫不是斧钺诛求？寿尽春秋，叹生前名世惊人，死后呵，免不得葬此荒丘！（白）呀！那边有一孝妇在彼扇坟，不知何意？不免上前去问她一声。呀！小娘子，这冢内所葬何人？为何去扇它？（旦不应，生又问）小娘子，为何叫之不应，问之不答？却是为何？莫不是哑的么？（旦）【江儿水】扇土含深意，何劳问不休？（生）非是卑人聒耳，实不知小娘子扇坟何意？（旦）这冢中是妾夫遗首。（生）为何去扇它？（旦）这冢内乃妾之夫，不幸亡过。生前与妾两相恩爱，死不能舍。临终时遗言，叫妾若要改适他人，直待丧事已毕，坟土干燥，方可嫁人。妾思新筑之坟，一时那能就干？为此逐日来扇。②

除了曲文自撰外，戏曲《蝴蝶梦》的白文与话本极为相近。此处仅举一例，他处白文，亦多有相似。可见《缀白裘》所收《蝴蝶梦》，并非源自明传奇，而是直接据话本改编。《缀白裘》第六集选《蝴蝶梦》九出，分别是《叹骷》《扇坟》《毁扇》《病幻》《吊孝》《说亲》《回话》《做亲》《劈棺》。其故事前后完整，但是否为严

① 抱瓮老人辑，顾学颉校注：《今古奇观》第二十卷《庄子休鼓盆成大道》，人民文学出版社1957年，第364页。

② 钱德苍编撰，汪协如点校：《缀白裘》第三册，中华书局2005年，第136～137页。

作全本则仍存疑①。《缀白裘》的编选者为乾隆时期苏州人钱德苍，所选为当时戏班演出最为热门的剧目。《蝴蝶梦》共选九出，有大量苏白及舞台提示，可见其在苏州地区较受欢迎。

乾隆年间，内府陆续挑选南方伶人进宫充当民籍伶人，这些民籍伶人在内廷中一般担当主演角色。在此过程中，南方的演出剧本、技艺带至北京，影响着内廷及北京地区的民间演出。《蝴蝶梦》的内廷演出本收录于《故宫珍本丛刊》第669册，选昆曲《蝴蝶梦》中《扇坟》《毁扇》《脱壳》《奠师》《说亲》《回话》《重婚》《劈棺》八出。较之《缀白裘》，少《叹骷》一出，且不用苏白而用官白。如《缀白裘》本两只蝴蝶变化之后有一段对白：

> （净）咻，哊是蝴蝶耶，为僖了变起人来？（丑）我奉庄仙师法旨，着我变做书童，不知那里使用。哊也是蝴蝶耶，为僖了也变起人来？（净）我也奉庄仙师法旨，叫我变做苍头，不知那壁厢使用。（丑）我搭哊大约是一路个哉。（净）正是哉。我搭哊吃子多时个苦哉，到如此地位，倘得功行完满，也好海外成仙。（丑）只是仙师吩咐叫我们不要露形，弗知僖缘故？（净）说弗得，且躲过子个恶时辰再处。（丑）有理个，暂辞揖身过。（合）少顷弄神通。（下）②

这一段苍头与书僮之间的对话用苏白，而这一部分《故宫珍本丛刊》本作：

> （苍头白）你是小蝴蝶嗄，为什么变起人来？（书童白）我奉庄仙师法旨，着（按，后改为叫）我变做书童，不知那壁厢使用。你为何也变起人来？（苍头白）我奉庄仙师法旨，着我变做苍头模样，不知那边使用。咳，兄弟，我和你受了多少的苦处，修到这个地位，倘然功行完满，也好海外成仙。（书童白）

① 《上海昆剧志》（上海文化出版社1998年，第82页）载："一般认为《缀白裘》所载《收骷》（按，应为"叹骷"）、《扇坟》、《毁扇》、《病幻》、《吊孝》、《说亲》、《回话》、《做亲》、《劈棺》9出，即为全本。"
② 钱德苍编撰，汪协如点校：《缀白裘》第三册，中华书局2005年，第136～137页。

仙师教我们不要露形,不知什么缘故。(苍头白)仙师自有妙用。①

两个版本苍头与书童之间对白相似,不过,苏白变成了官白。此外,昆曲中苍头与书童作一净一丑,而内廷演出底本径用其角色名,不再对各人物分以脚色。

内廷演出本或因审查的需要,在正文旁有不少标注删改。其删改大致是依《缀白裘》收录本,如第四出"就是三年也不妨"依《缀白裘》本改作"便是三年也不妨";第七出唱词"楚国王孙公子",内廷本将"公子"二字划圈,为删除记号,依《缀白裘》作"楚国王孙";等等。

内廷本将《蝴蝶梦》作了删改后,或流出宫外,为民间戏曲演出所吸收。现有车王府藏昆曲《蝴蝶梦全串贯》与内廷本极为相似,共分八出,未标出目,亦是用官白。与内廷本比,车王府藏本部分唱词,如第六出中删除了【双声子】一曲及部分白文,第八出《劈棺》中亦删除了部分曲白。

除曲文外,车王府藏曲本对于与主题情节无影响的部分苏白亦进行了删除,如《说亲》一出中,贴旦所扮田氏与丑所扮苍头有一段对白。"(贴)【古轮台】我要问伊家。(净)吓,夫人要问米价?个两日大长拉虱。(贴)咩!我说你醉了!(净)弗醉吓,清清白白拉里嘘。(贴)你晓得我说什么?(净)我晓得个,夫人说(学介)要问伊家。(贴)是吓。"车王府藏曲本作:"【古轮台】我要问伊家。(丑白)吓,夫人,问伊家怎么。"而此一部分插科,内廷本则予以保留,仅将苏白改为官白。

以上所分析的为内廷及民间昆曲演出的情况。清乾隆时期,雅部的昆曲(包括高腔)在北京地区达到全盛,与此同时,花部渐趋兴盛,许多花部剧本均改编自雅部。《蝴蝶梦》的改编流传亦是其中之例。在反映道光以后北京地区戏剧演出情况的车王府藏曲本中,出现了几个《蝴蝶梦》的皮黄曲本。

车王府藏《蝴蝶梦总讲》,皮黄本,共四本。头本共四场,相当于内廷本《扇坟》《毁扇》二出内容;二本共四场,相当于《脱壳》《奠师》二出内容;三本共二场,相当于《说亲》《回话》二出内容;四本共二场,相当于《重婚》《劈棺》

① 《故宫珍本丛刊》第669册,第483页。

二出内容。此剧部分场次有标题，如头本第四场标"毁扇"，第二本第三场标"脱壳"，第四场标"奠师"，第三本头场标"说亲"，第四本头场标"重婚"，二场标"劈棺"。此本所标场目与《故宫珍本丛刊》收录的内廷本一致。唯情节安排上没有《叹骷》一出。

从其曲辞说白上看，此本皮黄戏应是改编自昆曲《蝴蝶梦》。如头本第四场庄周回家后对田氏所唱的一段【西皮正板】：

早则是走徘徊山前游到，见几处荒冢坟自觉悲嚎。想人生尽都是虚脾老少，只占得土一堆感叹心焦。争什么名与利大限来到，辨什么长合短红尘来抛。①

此段唱词昆曲（《缀白裘》收录本）作："【斗鹌鹑】早则个徒走徘徊，行到那山前水后。见几处荒冢累累，陡伤心嗟吁感慨。想人生尽是虚脾，少不得恁般形骸。七尺躯只落得土一堆。争什么名利伊谁，辩什么长短青白。"可以看出车王府藏本鲜明的沿袭特点。

再如《说亲》一出/场中，皮黄本之唱词与昆曲本极为接近：

（贴上）【引】纱窗清晓金鸡叫，将人好梦惊觉。【锦缠道】自嗟吁，处深闺年将及瓜，绿鬓挽云霞。为爹行遣配，隐迹山坳，实指望餐松饮花。不争的早又是仙游物化，恩情似撒沙。先生吓，闪得我鸾孤凤寡，猛然自忖达，好难拿。心猿意马，心猿意马，叫我好难拿。（丑上唱）【普天乐】趁风光，闲潇洒，酒方酾，涎流滑。天将暮乌鹊喳喳。醉扶归步履参差。看柴扉到家。原来是夫人哪，素缟在屏帘下。看他眼儿斜媚，果然国色堪夸。②

（田氏上）【引】纱窗睡起自觉迷，咳，怎能够并头连理。【西皮正板】闷坐在房中自嗟呀，处深闺年将及瓜。恨爹行遣错配嫁，眉清目秀挽云霞。指望

① 《清车王府藏戏曲全编》第二册，第199页。
② 《清车王府藏戏曲全编》第二册，第180～181页。

隐迹多潇洒,谁知作了松饮花。不幸夫君仙逝化,他把恩情似撒沙。(白)哎呀先生吓,(唱)闪得奴家孤凤寡,猛然一阵珠泪麻。(苍头上唱)趁着风光闲潇洒,酒方薰涎醉流滑。看他坐在屏帘下,果然国色甚可夸。①

由以上两段对比可知,皮黄本基本是亦步亦趋按照昆曲本进行改编,其曲辞极为相似。只不过,某些因为理解有误而作了意义相反的改编。如"实指望餐松饮花"改为"谁知作了松饮花"。

此本在昆曲的基础上亦增加了不少抒情唱词,如扇坟妇人上场有一段唱词:

(旦内唱)【南梆子倒板】千思想万思想奴命不好,(上唱)【慢板梆子】奴儿夫名唐郎死在荒郊。在家中与公婆每日吵闹,不许奴反穿裙另嫁英豪。似琵琶断了弦无人搂抱,似风筝断了线悬挂树梢。船行在半江中将舱失了,闪得奴有上稍无有下稍。因此上拿白扇坟前打扫,扇干坟嫁一个俊俏英豪。见新坟不由人珠泪垂吊,你命绝抛下奴无有下稍。②

此段将扇坟缘由、寡妇无所依傍的心情直露无遗,而在昆曲中,这一段只有简短的【步步娇】一曲。此外,这一剧本用到【南梆子倒板】【慢板梆子】【南梆子正板】等板腔提示。皮黄中夹杂昆曲、梆子腔等"风搅雪"现象,处于皮黄未完全独立之时,因此这个剧本的改编时间应是皮黄发展的前中期。

由以上各例可知,皮黄本《蝴蝶梦全串贯》改编自昆曲无疑,然而在此之前的昆曲本,现知已有《缀白裘》收录本、《故宫珍本丛刊》收录本及车王府藏昆曲本三个版本。根据剧本内证可以明晰,皮黄本《蝴蝶梦全串贯》改编自《故宫珍本丛刊》收录本。主要有以下三点可以证明:

一是分出所标之题目。虽然各本出目大同小异,均有作为主要情节的八出,但皮黄分场标目仅与《故宫珍本丛刊》收录本一致,与《缀白裘》收录本不同。而车王府藏昆曲本《蝴蝶梦全串贯》则没有出目。

① 《清车王府藏戏曲全编》第二册,第211页。
② 《清车王府藏戏曲全编》第二册,第195页。

二是人物脚色。《故宫珍本丛刊》收录本中苍头和书童均用角色名,未分配脚色,《缀白裘》收录本二人为一净一丑,车王府藏昆曲本为二丑。皮黄《蝴蝶梦总讲》亦依内廷本用角色名。

三是剧本情节。上文分析得知,《故宫珍本丛刊》收录本改编自《缀白裘》所收录的昆曲本。但在第二出《毁扇》【煞尾】一曲之后还增加了一个情节。即龙女上场,述及她奉命收取庄周所得宝扇,路遇前去探听庄周道行如何的善才,龙女对其言庄周已化作身外之身,试探其妻贞烈,不日即成大道。二人同驾祥云,回转复旨。① 此情节不见于《缀白裘》及车王府藏昆曲《蝴蝶梦全串贯》。而在皮黄《蝴蝶梦总讲》中,第二本头场、二场则述及龙女与善才的故事,不过将曲牌体改为板腔体。

由此可知,皮黄本《蝴蝶梦总讲》应是改编自《故宫珍本丛刊》收录的内廷本。与内廷本略有不同的是,此本科介相当详细,如《劈棺》一出中,有"咬斧子在口,提鞋向棺退下,手持斧子三砍介"、"持斧跌右角介"、"田氏跌介,跨出立台沿,退大边,走大元场,田氏怕介"等等。此场戏在清代极重视做工,到后来发展为花旦重头戏,清末民初的艺人甚至以擅长此出而名。② 其跌扑极见功力,因此,剧本中详注科介,亦是对于做工的重视。

除了《蝴蝶梦总讲》外,车王府藏曲本中另有皮黄《蝴蝶梦全串贯》,原抄本藏北京大学图书馆,中山大学图书馆有过录本,所演内容相当于《扇坟》《毁扇》《病幻》三出;中山大学图书馆另有过录本《扇坟》,实与皮黄《蝴蝶梦全串贯》一致;《庄子扇坟全串贯》,演至庄子扇坟得扇而去,即皮黄《蝴蝶梦全串贯》前半部分,文字稍有出入。车王府藏曲本中的皮黄《蝴蝶梦全串贯》与《扇坟》《庄子扇坟全串贯》均属同一系统。与《蝴蝶梦总讲》相比,《蝴蝶梦全串贯》并未分出或分场,全剧利用生、小旦、贴三人的对话展开,不再亦步亦趋地照昆曲文辞改编,其曲辞与昆曲及皮黄《蝴蝶梦总讲》均不相同。此本创作时间应相对较后,当是依据《蝴蝶梦》故事的主体情节进行的再创作。

① 参见《故宫珍本丛刊》第 669 册,第 480~481 页。
② 《戏考大全》(第一册,上海书店 1990 年,第 791 页)载"此剧为花旦重头戏,即今当推贾璧云为第一"。

三、结语

《蝴蝶梦》故事在清代戏剧舞台上较受欢迎,不管是南方还是北方、宫廷还是民间,均有演出剧本留存。由以上分析可知,这一故事的改编具有极大的承续性,其流播路径也渐趋明晰:明代剧作家依据庄周故事及话本小说创作出的传奇作品被搬之于场上,在苏州一带演出。后传入内廷,因北京地区的演出需要而将苏白改为官白。民间的《蝴蝶梦》昆曲演出主要依内廷本,但删除了部分唱词及宾白。在皮黄兴盛之后,这一故事被改编为皮黄本。因为昆曲演出已经较为成熟,曲辞由文人撰写,皮黄演出本一开始亦步亦趋地根据昆曲本改编。到了皮黄发展成熟后,文人重新创作剧本,其唱词不再完全依昆曲本。

除了昆曲、皮黄外,《蝴蝶梦》故事进一步被地方戏剧所改编①,秦腔、潮剧、河北梆子、歌仔戏等剧种中均有《大劈棺》,由名字可以看出,此本戏已主要侧重于田氏的做功。由元杂剧的侧重"蝴蝶梦",到明清时期侧重于"庄子试妻",一直到地方戏曲侧重于"田氏劈棺",可见庄周故事在不断地发展中。

第三节 羊角哀、左伯桃故事的流传与戏曲演绎

友情是中国古代文学作品中经常出现的题材,如伯牙子期知音之遇、管鲍之交等,羊角哀、左伯桃二人交友的故事亦因其传奇性与凸显的朋友之义而广为流传。经史、笔记中有所记录,诗文、小说、戏曲中均有以这一故事为题材的作品。本节以羊左故事的流传为中心,着重探讨这一故事在戏曲中的改编、演出情况。

① 现存的"蝴蝶梦"故事剧本还有一个高腔系统,部分文献在编辑时因不明白高腔体裁特征,而被当作昆曲,如《俗文学丛刊》第59册"昆曲"所收录的三个抄本均为高腔。关于其中的第三种,已有论文论及其抄本的文学价值,但没有指出其为高腔,详参王蓁蓁《抄本〈蝴蝶梦〉的文学价值》(《名作欣赏》2013年第12期)一文;亦有论文比较京调(高腔)与明传奇之间的联系,如周杰《从双红堂藏〈大劈棺〉看神仙道化剧的"世俗化"》[《安徽文学(下半月)》2013年第10期]。高腔可加入滚白及滚唱,与昆曲在文本上十分接近,此不赘述。

一、羊左故事的本事流传简述

现今所见最早述及羊左二人故事的记录见于刘向《列士传》，此书虽佚，但是《后汉书·申屠刚列传》中李贤注引："羊角哀、左伯桃二人为死友，欲仕于楚，道阻，遇雨雪不得行，饥寒，自度不俱生。伯桃谓角哀曰：'俱死之后，骸骨莫收，内手扪心，知不如子。生恐无益而弃子之能，我乐在树中。'角哀听之，伯桃入树中而死。楚平王爱角哀之贤，以上卿礼葬伯桃。角哀梦伯桃曰：'蒙子之恩而获厚葬，正苦荆将军冢相近。今月十五日，当大战以决胜负。'角哀至期日，陈兵马诣其家，作三桐人，自杀，下而从之。'"① 羊左二人的故事虽然在《史记》中未见著述，但在出土的长沙东牌楼东汉简牍中，有一块习字简上有"羊角哀、左左伯桃"的记载（两个"左"字疑是习字重复的原因），为羊左故事在汉代的流传提供了新证据。②

羊左故事所体现的朋友之义在汉代的流传并不具有唯一性，与此故事相近的还有汉蔡邕《琴操》卷下所述《三士穷》的故事，为叙述方便，现引于下：

> "三士穷"者，其思萆子之所作也。其思萆子、户文子、叔衍子三人相与为友，闻楚成王贤而好士，三人俱往见之。至于豪歙岩之间，卒逢飘风暴雨，相与俱伏空柳之下。衣寒粮乏，度不能俱活，三人相视而叹曰："与其饥寒俱死也，岂若并衣粮于一人哉？"二子以萆子为贤，推衣粮与之。萆子曰："生则同乐，死则共之。"固辞。二子曰："吾自以相与，为犹左右手也。左伤则右救之，右伤则左救之。子不我受，俱死，无名于世，不亦痛乎？"于是萆子受之。二子遂冻饿而死。其思萆子抱二子尸而埋之，号天哭泣，揭衣粮而去，往见楚王。楚王知其贤者，于是旨酒嘉肴，设钟鼓而乐之。萆子怆然有忧悲之色。楚王心动，怪而不悦，乃推樽罢乐，升琴而进之。其思萆子援琴而鼓之，作相与

① 《后汉书》卷二十九，中华书局1965年，第1015页。
② 参见长沙市文物考古研究所中国文物研究所编《长沙东牌楼东汉简牍》（文物出版社2006年，第127页）、党超《"羊左"传说在汉代流传的新证据》（《历史研究》2008年第3期）。

别散之音。王曰："子琴何苦哀也？"革子推琴，离席长跪，涕流而下，对曰："臣友三人，户文子，叔衍子，窃慕大王高义，欲俱来谒。至于磁碻嶔岩之间，逢飘风暴雨，衣寒粮乏，度不能俱活。二子俱不以臣为不肖，推粮与臣。二子遂冻饿死。大王虽陈酒肴，设乐，诚不敢酣乐也。"王曰："嗟乎，乃至是耶！"于是赐其思革子黄金百斤，命左右棺敛，收二子而葬之。以其思革子为相，故曰"三士穷"。①

从情节上看，"三士穷"故事与羊左故事极为相似。"其思"，实即"期思"。《汉书·地理志》汝南郡期思，颜师古注云："故蒋国。"《广韵·七之》"期"字注云："又姓。"《风俗通》有期思国。② 则故事中的期思为地名，同时又以期为姓。有意思的是，羊角哀故事中的羊角亦为地名与姓氏的统一，张寰《明嘉靖六年濮州志》载："羊角城，在范县义东保。古有烈士羊角哀、左伯桃为死友，闻楚王贤，往事之，道雨雪，计不能俱全，乃弃衣食与哀而死，人号曰义城。《左传》'齐乌余袭羊角'即其地也。"③ 这两个故事发生的时间均在春秋战国时期，流传记录的时间均在汉代，主人公均欲仕楚国，故事中都有并粮取义之举，且亡于树下。不同的是"三士穷"的故事为革子、户文子、叔衍子三人，楚王礼遇革子的细节较为丰富；羊角哀的故事为羊、左二人，且后有"二鬼战荆轲"的情节，故事叙述简洁。同一类型的故事，情节相近，主体结构相同，这一事件或为当时所普遍发生的事件，但亦不排除其中之一为另外一故事所改编。④ 此外，故事的流传存在"箭垛原理"，即人们会不断地把其他的故事增加到某一故事上，使这一故事更为曲折丰满。从与之类似的"三士穷"、《吕氏春秋》所记载的"戎夷解衣"等故事看，羊左故事最开始应只有并食"舍命全交"部分，后来才增加了"二鬼战荆轲"之说。冯梦龙

① 吉联抗辑：《琴操（（两种））》，人民音乐出版社1990年，第49～51页。
② 孙诒让著，梁运华点校：《札逡》，中华书局1989年，第416页。
③ 张寰：《明嘉靖六年濮州志》卷八，中国文史出版社2012年，第8页。
④ 《吕氏春秋集释》卷二十，中华书局2009年，第551～552页："戎夷违齐如鲁，天大寒而后门，与弟子一人宿于郭外，寒愈甚，谓其弟子：'子与我衣，我活也。我与子衣，子活也。我国士也，为天下惜死。子不肖人也，不足爱也。子与我子之衣。'弟子曰：'夫不肖人也，又恶能与国士之衣哉？'戎夷……解衣与弟子，夜半而死。"戎夷解衣虽非其本意，但与三士穷、羊角哀故事有类似处。

《喻世明言》眉批曰："《传》但云角哀至楚为上大夫，以卿礼葬伯桃，角哀自杀以殉，未闻有战荆轲之事；且角哀死在荆轲、高渐离之前。作者盖愤荆轲误太子丹之事，而借角哀以愧之耳。"① 冯氏本意原指"二鬼战荆轲"故事为虚妄，但同时也指出了战荆轲之事是后来所加。由于羊左故事最早的记录即综合了这两个情节，没有更多的史料，此问题仅作一猜测，具体论证暂付阙如。

"三士穷"的故事并没有广泛流传，相反，羊左故事则多被历代经史、笔记、方志、诗文转载、征引或吟咏。② 上文所引羊左故事的本事最早为汉代文献，但更多的材料显示，唐代是羊左故事流传的一个重要时期。在这一时期，关于羊左故事的流传有两个版本，一是左伯桃并粮而死，相关文献有《文选》卷五五刘孝标《广绝交论》唐李善注引、句道兴《搜神记》残文等。一是羊角哀并粮而死。如李冗《独异志》卷下 99 则，敦煌石室遗书《燕子赋》《齿牙齿可书》，吴筠《经羊角哀墓作》，罗隐《两同书》卷下《同异》第九等。在这些文献中，故事情节基本没有太多变化，有可能其中一个版本为讹传或异文。宋以后，左伯桃并粮而死的情节渐渐成为主流，元明以来，尤其随着戏曲、小说等通俗文化形式的传播，羊角哀并粮而死这一版本渐渐湮没不闻。

二、话本小说与传奇、杂剧中的流传

明清两代不少话本、戏剧均敷演这一故事。明晁瑮《宝文堂书目》卷中《子杂》著录话本《羊角哀鬼战荆轲》。《清平山堂话本·欹枕集上》有《羊角哀死战荆轲》，然残缺过半。冯梦龙《古今小说》卷七有《羊角哀舍命全交》，题下注云："一本作《羊角哀一死战荆轲》。"将《古今小说》与《清平山堂话本》对照，可补《清平山堂话本》中残缺部分，详见《清平山堂话本校注》一书。

话本中将伯桃托梦改为显灵，故事更见曲折，显灵三次，羊角哀三次相助。先是伯桃阴魂被荆轲所欺，伯桃显灵求助于角哀，角哀往荆轲墓前怒而骂之；继而伯

① 吉联抗辑：《琴操（两种）》，人民音乐出版社 1990 年，第 49～51 页。
② 有关宋元前古籍的记载可见饶道庆《〈羊角哀舍命全交〉本事考辨》(《文学遗产》2006 年第 5 期)、《明话本小说〈羊角哀舍命全交〉本事辑录》[《温州大学学报（社会科学版）》2007 年第 1 期] 二文。

桃战荆轲不过，再次显灵要角哀束草为人以助之；当夜大战之后，伯桃三次显灵谓所焚之人不得其用，最后以角哀自杀相助结束。

话本有相对完整的故事情节，其细节展现也比以往的笔记、诗文描述更为精致。它对于羊左故事的定型起着较为重要的作用，明以后的文学作品多在此基础上进行增益、删改，故事流传的主体情节基本不脱话本所述范围。

有关羊左故事的戏剧，《唐乐星图》中就有"羊角哀鬼战荆可（轲）"名目。杂剧有元明间无名氏《羊角哀鬼战荆轲》、清代叶承宗杂剧《羊角哀死报知心友》，传奇有袁于令、薛旦同名传奇《战荆轲》，无名氏传奇《金兰谊》，以下分别对各剧进行说明。

《羊角哀鬼战荆轲》，元明间无名氏撰。《宝文堂书目》著录，未题作者。《也是园书目》古今无名氏目"春秋故事"类，著录此剧正名；《今乐考证》《曲录》并从之。今未见此剧传本。

《羊角哀死报知心友》，杂剧，简名《羊角哀》。清叶承宗作。叶承宗《渌函》第十卷《杂剧乐府》目录《四啸》中有此剧名。剧本佚。

《战荆轲》，袁于令《剑啸阁传奇》之一。《今乐考证》著录。今未见传本。焦循《剧说》云："箨庵制四折杂剧，如《战荆轲》之类。"① 箨庵为袁于令之号，疑此剧为杂剧。

《战荆轲》，清初薛旦作。《今乐考证》《新传奇品》《曲海总目提要》《曲录》著录，今无传本。

从剧本标题看，以上几部作品中，"战荆轲"是剧中的重要内容，然而均已不存。描写羊左故事的杂剧传奇中，现唯有传奇作品《金兰谊》抄本存世。

《金兰谊》，明清时无名氏撰。《今乐考证》《曲海总目提要》《重订曲海总目》《曲录》《西谛善本戏曲目录》《古典戏曲存目汇考》并见著录。本剧上卷16出，下卷12出，下卷卷首及版心又题作《金兰谱》。除第四出外，每出前有两字题名概括本出内容。本剧在《古今小说》的基础上又有增饰。剧写羊角哀与左伯桃二人相知，结为兄弟。时楚王招贤，二人一同前往。途中伯桃因忧虑家事而感风寒，羊角

① 焦循：《剧说》，《中国古典戏曲论著集成》（八），中国戏剧出版社1959年，第131页。

哀尽心照料，并以己血入药为引，伯桃病情好转。时遇天寒，二人难以双全，左伯桃牺牲自己使羊角哀得以入楚，临终前约定以儿女结亲。羊角哀至楚，平定西羌，功成返朝，诉之楚王伯桃之义。楚王封伯桃上大夫，将荆轲旧墓重建成伯桃新坟，以礼葬之。伯桃之妻被诬杀人系狱，适蒙恬巡游天下，伯桃之子拦街哭诉，蒙恬为之澄清冤情。羊角哀返秦，两家儿女结成亲眷。今有吴晓铃旧藏抄本，《古本戏曲丛刊》五集据吴藏本影印。

在羊左故事的流传中，"二鬼战荆轲"一直是非常重要的情节，几部元明杂剧传奇作品直接以《战荆轲》为名。然而《金兰谊》仅写将荆轲旧墓建成伯桃新坟，将"战荆轲"情节隐去。后文虽有左伯桃托梦情节，但并非伯桃为荆轲所困，而是提醒羊角哀助救其妻子，将后半段情节着重放在申冤等公案戏上。

从剧情内容上看，此剧将单纯的羊左二人一线发展成为多条线，增加了妖僧、玉帝等人物，使情节的神魔色彩更强。此外还增加了羊左亲朋部分，其中的再嫁、婆媳、申冤等部分更具世情意味。内容丰富，冲突激烈，又隐去了荆轲的负面形象，这也许是《金兰谊》成为有关羊左故事的众多杂剧、传奇中唯一能流传下来的作品的原因之一。

三、花部演出

清代中后期，花部兴盛，不少杂剧、传奇剧本被改编，羊角哀、左伯桃故事即在其例。① 现知京剧有《盟中义》敷演此事。《盟中义》，又名《羊角哀》《舍命全交》。清车王府藏曲本中有皮黄本《盟中义》，《蒙古车王府曲本分类目录》著录，

① 梆子戏、川剧、滇剧、秦腔等均有关于羊左故事的戏剧作品，或名《舍命全交》，或名《羊角哀》等，其剧情与《古今小说》大致相同。其中秦腔剧本《木月剑》，又名《冷泉亭》，虽演羊左故事，但其剧情与《古今小说》略有不同。有陕西省艺术研究所所藏徐德喜口述抄录本。剧情如下：秦时羌王马龙犯界，胡亥出榜招贤选将出征。秀才左伯桃进京献策，遇太白金星李长庚赠木月剑。左路逢羊角哀进京应招，二人遂结伴同往。至冷泉亭，天降大雪，糇粮将竭。伯桃将干粮赠与羊角哀，助之上京，己则冻饿而死。羊角哀进京献策，秦举兵灭羌。时伯桃魂在阴间受荆轲所欺，求助于羊角哀，羊角哀乃自刎死以助之。秦王封二人为孝义王。该剧为小生、须生唱做工兼重戏。参见王森然《中国剧目辞典》（河北教育出版社，1997年）第108页。此外，陕西中路秦腔本有《羊角哀》，甘肃秦腔有同名剧目，故事梗概与京剧同，剧本均佚，参见陕西省艺术研究所《秦腔剧目初考》（陕西人民出版社，1984年）第55页。

《清车王府藏曲本》第二册、《清车王府藏戏曲全编》第二册收录。此本共二十二场，其具体情节与话本相差无几，如二者均交代为楚元王时期，且为左伯桃并粮与羊角哀。甚至皮黄中的部分白文亦脱胎于话本，如羊角哀骂荆轲一段，话本曰："汝乃燕邦一匹夫，受燕太子奉养，名姬重宝，尽汝受用，不思良策，以副重托，入秦行事，丧身误国。却来此处惊惑乡民，而求祭祀！吾兄左伯桃，当代名儒，仁义廉节之士，汝安敢逼之！再如此，吾当毁其庙而发其冢，永绝汝之根本！"①皮黄本仅将部分文言改为白话，如"汝乃"改为"你乃"，"吾当毁其庙而发其冢"改为"我今打毁神像，火焚庙宇"，其余则大体一致。不过，因二者体裁有所区别，在具体细节处理上仍存在差异。如话本小说结尾："是夜二更，风雨大作，雷电交加，喊杀之声，闻数十里。清晓视之，荆轲墓上震裂如焚，白骨散于墓前，墓边松伯和根拔起，庙中忽然起火，烧作白地。乡老大惊，都往羊左二墓前焚香展拜。从者回楚国，将此事上奏元王。元王感其义重，差官往墓前建庙，加封上大夫，敕赐庙额曰'忠义之祠'。至今香火不断。荆轲之灵，自此绝矣。土人四时祭祀，祈祷甚灵。"在皮黄中，有专门两场武戏表现羊左二人与荆轲、高渐离起打的情节。此外，对于部分话本一带而过的情节，皮黄亦作了发挥。如羊左二人途经梁山道问路，皮黄插入渔樵耕读四位相互夸耀各自行业的好处一段，此段与剧情发展并无太大联系，当是借用传奇体的表现方式。

齐如山在《京剧之变迁》谈及《盟中义》一戏时提到"此剧左羊二人，唱做皆重"②。羊左二人在结拜、行路、并粮等情节中有大段唱词，在后半段与荆轲对战时又着重做功。对于演员功力要求较高，同时也使此剧成为观众喜闻乐见的剧目。

《盟中义》作为羊左故事戏的剧名，有文献记载为翠峰庵票房时③，清末民初，羊左故事被不断改编上演，现知存本有马连良藏本《羊角哀》，收录于《京剧汇

① 冯梦龙编纂，张兵校点：《喻世明言》，中州古籍出版社1996年，第68页。
② 齐如山：《京剧之变迁》，辽宁教育出版社2008年，第76页。
③ 侠公《〈盟中义〉与〈羊角哀〉》，《全民报》1933年3月22日。参见李世强《冯连良艺事年谱1901—1951》，中国戏剧出版社2012年，第434页。

编》第74集。①《戏剧旬刊》第28期所载《谈谈几位文人之依附名伶者》中有所述："（李亦青）曾佐马连良氏组织旅行团，并随之至上海。闻马氏最近供献之《羊角哀》《胭脂宝褶》《全部一捧雪》（代封官）等，均出其手笔。但李氏始终不露名。所制各戏，多书马氏自编。……李亦青氏制戏气魄最大，且含幽默讽刺，但少创作，或因机缘所限，然实杰才也。"②据此，马连良所藏剧本应是李亦青编剧。

《京剧汇编》所收录的马连良藏本有楚王招贤二场，剧中提到："自从潼关失机，春申君黄歇被国舅李园杀害之后，值西秦有樊於期之乱，今上即位，必须招纳贤士保卫家邦"③，春申君是在楚考烈王时，新君即位，由此可知剧情的时间为楚幽王时期，这与其他版本均不相同。

马连良演出此剧时，舞剑是其重要表演内容。《全民报》载："马连良已编未演者名《羊角哀》，扮相戴古巾，舞单剑，以及唱词之繁，均与旧本相异。"④《京剧汇编》收录本有两处舞剑，一是左伯桃寓羊角哀处时，羊角哀盛情款待，并舞剑助兴。左伯桃赞其"文武双全"，并邀他一起赴楚，见楚王时，又有一段舞剑表演。因此剑舞成为此戏中极为重要之做工部分。

与《盟中义》相比，马连良藏本除了有《全民报》所载"唱词之繁"的特点外，其情节安排亦有所不同。如第五场，荆轲鬼魂上场，而《盟中义》荆轲至第十场才出场。第八场增加钱喜、孙爱两位门官，以丑角身份在剧中插科打诨，向羊角哀索要贿银，说"我们这儿是楚国，所以见面儿就得要'杵'"。后被揭发要处罚，羊角哀为他们求情。第十一场增加樊於期向荆轲索要人头情节。第十六场增加鼓琴女，因荆轲称赞其双手，被太子丹截去双手，一痛身亡，遂到阎王处状告荆轲。至最后樊於期盗鹿卢剑，鼓琴女施展媚术蛊惑荆轲，最终和羊角哀、左伯桃共同战败荆轲。马连良藏本最后四场上场的全是鬼魂，而《盟中义》只有两场。

《京剧汇编》出版于1959年，据《裘派唱腔琴谱集》所载，20世纪60年代

① 按，亦有文献载马连良所主演的《羊角哀》由希香岩、载阔连创编，于1935年1月26日在北京吉祥戏院首演（见《中华戏曲》第27辑，第62页，《裘派唱腔琴谱集》亦载此剧由希、载二人合编）。不知《京剧汇编》收录的马连良藏本是希、载所创编的《羊角哀》还是李亦青所编。
② 《戏剧旬刊》第28期，上海国剧保存社1936年，第8页。
③ 《京剧汇编》第74集，北京出版社1959年，第80页。
④ 转引自李世强《马连良艺事年谱1901—1951》，中国戏剧出版社2012年，第434页。

初，马连良与裘盛戎合作排演《舍命全交》时，王雁、马连良共同重新整理了剧本，删除了羊角哀刎颈全交的情节，对鬼魂大战的迷信部分也加以净化，并且改由马连良扮演左伯桃，羊角哀亦改为净角应工，由裘盛戎扮演。《裘派唱腔琴谱集》根据1960年录谱记录整理了裘盛戎与马连良合作的《舍命全交》，并总结了这出戏的唱腔、音乐特色：生、净轮唱的衔扫自然熨贴、巧夺天工；裘、马两位艺术大师的演唱情真意切，感人肺腑；全剧唱腔分为五段，第一段由【西皮二六】【流水】【摇板】构成，后四段均转入二黄腔系，其中最具音乐个性的就是由"荒山内大雪飘朔风漫卷"的【二黄导板】【散板】【慢板】【原板】【散板】构成的成套唱腔。特别是裘盛戎演唱的"见悬崖和峭壁银光闪闪"一句的【慢板】腔，感情真挚，深邃细腻。其过门音乐也极为新颖别致。①

羊左故事较早的京剧演出本，除以上所述外，《戏学顾问》另收录李万春藏本。李万春藏本共十三场，最后一场标"头本尾声"，实仅演到羊角哀奉楚王命至梁山安葬左伯桃。剧本前介绍曰："《羊角哀舍命全交》一剧，我友清爽轩人李万春之佳剧。其中文武唱做并重，当世誉为万春八大名剧之一。是剧取自《刺客列传》及《今古奇观》，汪子绍枋所编，此外温如亦有是剧，与万春殆二难并也。"② 这里谓取自《刺客列传》，说的是荆轲故事之来源，剧本第一场亦安排荆轲出场，第二场主角为高渐离，第三场为荆轲与高渐离相遇。可见此本将荆轲一线明朗化，与车王府藏本《盟中义》及《京剧汇编》收录本《羊角哀》均不相同。此外，这一版本将故事安排在楚宣王时期，亦与他本不同。

此本仅收录十三场，文后有编者注："《羊角哀》本无头二本之例，万春本亦然。末场之反西皮二六，亦无。编者之意，后部多开打，演出之机会恐少，而中途戏断，似亦不宜，故在末场之尾端，加入大段唱工，以重羊角哀个人之场子耳。反西皮剧中多用人辰苗条，以宣于唱，我编此词，故亦苗条。至此本禁止翻印，苟票房排演，则不胜欢迎。"③ 从此段话可以看出两点：第一，《羊角哀》戏多为一本演完，一般不分本，此剧分本，实重前段唱功，与后段重做功区分开来；第二，此本

① 参见费玉平、王若皓编著《裘派唱腔琴谱集》，人民音乐出版社2005年，第27～28页。
② 刘慕耘：《戏学顾问》，中央书店1938年，第257页。
③ 刘慕耘：《戏学顾问》，第271页。

末段反西皮用苗条辙，是为了便于演唱。名为李万春藏本，但编者注有"我编此词"语，当是编者在李万春藏本的基础上又做了改动。但因无法得知李万春藏本原貌，故不知编者所改究竟到何种地步。

除了上述剧本外，另有不少羊左故事戏的演出材料。清末民初，许多著名京剧演员都擅长演《盟中义》（《羊角哀》）。如孙春恒、刘宝奎、殷斌奎、李洪春、周信芳等。每个演员都有各自的特色，如"老生刘宝奎，调高而稳，面白而圆。所演各剧，足当'声容并茂'四字。……而《盟中义》串羊角哀，与左伯桃哭别及托兆二场，几令见者垂泪。可谓工候到家。至自杀时，历数荆轲各罪，声色俱厉，亦非敷衍了事者所可相提并论。"① 马连良演出时则戴古巾，舞单剑，并有繁重唱词。李洪春口述其演《二鬼战荆轲》时说："周信芳演左伯桃，我演羊角哀。他的左伯桃在前半出中用大段的唱和做，把左伯桃为了成全羊角哀求取功名、不愿双双冻饿而死的舍己为人的品质演得非常出色，后部因为埋在荆轲墓旁边，荆轲欺负他，他给羊角哀托梦，羊角哀为了报答左的知遇之恩，自刎而死，二人双战荆轲，最后取得胜利。前后的唱、做都不少，我在后半部用了不少武老生的表演，不然'战'字就表现不出来。"②

值得注意的是，清末民初的京剧演出有"捧角"的风气。一名演员成功地饰演某一角色，亦需要与之搭戏的对手演员。一些演羊角哀的演员均有与之配适的左伯桃或荆轲演员。如孙春恒饰演羊角哀，孙菊仙饰演左伯桃，二人堪称双绝。③ 殷斌奎与李万春合演亦享誉一时。④ 马连良演羊角哀时，李洪福配左伯桃，刘连荣配荆轲，均能为演出增色。⑤ 周信芳演左伯桃，李洪春即演羊角哀，二人配合默契等等。这成为羊角哀故事戏演出的特点之一。

① 环球社《图画日报》第三百四十四号，第 8 页。参见傅谨主编《京剧历史文献汇编 清代卷图录 上》，凤凰出版社 2011 年，第 421 页。
② 李洪春口述，刘松岩整理：《京剧长谈 李洪春口述历史》，中国戏剧出版社 2011 年，第 80 页。
③ 参见哀梨老人《同光梨园记略·孙春恒接开丹桂》，纪凤翱、沈今生《乐府新声》，上海国华书局 1923 年，第 16 页。
④ 参见刘嵩崑《京师梨园世家》（下册），江西美术出版社 2007 年，第 504 页。
⑤ 参见侠公《〈盟中义〉与〈羊角哀〉》，《全民报》1933 年 3 月 22 日。参见《马连良艺事年谱 1901—1951》，第 434 页。

四、结语

羊左故事历代以来皆有称颂,其故事一开始只有并粮情节,后增加了"二鬼战荆轲"情节。唐代这一故事有两个版本,一是左伯桃并粮而死,二是羊角哀并粮而死,宋以后第二种版本渐湮没不闻。话本小说、戏剧等通俗文学形式的传播使得这一故事在明以后渐趋定型。杂剧、传奇作品除《金兰谊》外皆不存,或许与其中对荆轲的反面描写有关。道光以后,这一故事的改编出现了高潮,有多个皮黄(京剧)剧本出现,清末民初,涌现了一批擅长演羊左故事的京剧演员。故事的主体情节没有太大差异,但在场次安排、表演技法上各有特色。

第四节 《连环记》传奇版本考

《连环记》是明嘉靖间王济①创作的传奇,演王允以貂蝉离间董卓、吕布事。元代有无名氏杂剧,全名《锦云堂美女连环记》,明传奇即在元杂剧的基础上改编而成。自传奇创作出来之后,不少出目成为昆曲中的经典剧目,后有据其改编的京剧,常演出舞台的有《赐环》《小宴》《掷戟》等。关于《连环记》传奇,吕天成《曲品》评云:"《连环》,词多佳句,事亦可喜。"② 祁彪佳《远山堂曲品》将此剧列入"雅品",谓:"元有《夺戟》剧,云貂蝉小字红昌,原为布配,以离乱入宫,掌貂蝉冠,故名;后仍作王司徒义女,而连环之计,红昌不知也。"③ 徐复祚《曲论》谓:"王雨舟改北《王允连环记》为南,佳。"④ 此剧受到明代曲论家较高的评

① 王济(1474—1540),字伯雨,号雨舟,又号紫眷仙伯,晚年更号白铁道人,浙江嘉兴乌镇人。弱冠补郡学生,秋试屡不利,缘资授横州(今广西横县)通判,以母老乞疏归养。家富好客,图史鼎彝充栋。曾作《碧梧馆传奇》三种,仅《连环记》传世。所著尚有《白铁山人诗集》《和花蕊夫人宫词》《君子堂日询手镜》等。焦竑《献征录》收有刘麟撰《广西横州判官王君济墓志铭》。
② 吕天成:《曲品》,《中国古典戏曲论著集成》(六),中国戏剧出版社1959年,第225页。
③ 祁彪佳:《远山堂曲品》,《中国古典戏曲论著集成》(六),第129页。
④ 徐复祚:《曲论》,《中国古典戏曲论著集成》(四),第239页。

价，也受到戏曲舞台的欢迎，至今仍有昆曲折子戏上演。

《连环记》明代刻本今不传，唯有清抄本传世。早在20世纪80年代，已有学者注意到清抄本《连环记》的戏曲史价值。王毅在《长乐郑氏藏抄本〈连环记〉中的两段道白所提供的明清剧目》①一文中指出，《古本戏曲丛刊》初集所据影印的长乐郑氏（振铎）藏抄本并非王济原本，而是清初改编本，因为其中有两段道白罗列了一系列明末清初的传奇剧目，显然非明中叶的王济所作。钟林斌的《传奇剧〈连环记〉作者及创作年代斠疑》一文则进而提出"清抄本《连环记》的著作权不应归属于王济"②。那么，今存的几种清抄本《连环记》做了怎样的改动，是否足以动摇王济的著作权，王济原本到底是怎样的？要回答这一系列问题，就必须重新梳理《连环记》的版本系统。

一、版本概况

《连环记》，庄一拂《古典戏曲存目汇考》著录此剧，谓有明继志斋刊本，藏于北京图书馆③，然据《北京图书馆古籍善本书目》，并无明刊本，当是庄氏误记；此外，亦未见各藏书目录著录有明刊本。唯明代所刊曲选《歌林拾翠》《怡春锦》《词林逸响》《珊珊集》《乐府红珊》《月露音》等收录了此剧的散出。现存的全本《连环记》均为清抄本。张树英曾据三种清抄本作校勘整理（中华书局，1988年）。笔者在张树英所见的三种版本之外，又见到另外两种版本，文字多有歧异。多个版本的发现，使重新梳理《连环记》的版本系统有了可能。

据近人记载并参照笔者所访见者，今知明传奇《连环记》版本有六种：

第一，国家图书馆藏清康熙以后抄本，索书号A03427。二卷，十行二十二字无格。首页钤有"竹林深处是家乡"的篆体朱印，《续修四库全书》第1774册据以影印。此本"玄"字缺笔或以"元"代之，知为康熙以后抄本，简称"竹林本"。

① 参见王毅《长乐郑氏藏抄本〈连环记〉中的两段道白所提供的明清剧目》，《武汉师范学院学报（哲学社会科学版）》1982年6期。
② 钟林斌：《传奇剧〈连环记〉作者及创作年代斠疑》，《苏州大学学报》1997年第3期。
③ 参见庄一拂《古典戏曲存目汇考》，上海古籍出版社1982年，第99页。

第二，国家图书馆藏清抄本，索书号 A03429。不分卷，九行十七字无格。封面题有"乙丑冬日重装"字样，简称"乙丑本"。

第三，国家图书馆藏清抄本，郑振铎旧藏，索书号 A03423，二卷，十行二十四字左右单边。《古本戏曲丛刊》初集据以影印，简称"丛刊本"。

第四，首都图书馆藏清康熙以后抄本，索书号 G 甲四 - 819，二卷，十行二十二字白口无格，佚名圈点，有云石主人题记。钤有"退思堂藏书印"白文印、"北平孔德学校之章"朱文印。此本"玄"字缺笔或以"元"代之，知为康熙以后抄本。简称"孔德学校旧藏本"。按，清张宿煌（1844—1904）有《退思堂文钞》《退思堂集》，退思堂应为张氏书斋名。孔德学校，1917 年由蔡元培等人创建，为今北京市第二十七中学前身。孔德学校图书馆原是为办中法大学孔德学院准备的。1924 年起，由沈尹默、马廉等人为其选购图书，其中有不少词曲小说。1952 年，孔德学校图书馆所藏的 6.4 万册图书全部由首都图书馆接管保存。1996 年，北京大学图书馆、首都图书馆联合编辑《明清抄本孤本戏曲丛刊》，影印首都图书馆所藏明清抄本戏曲三十八种，卷七收录《连环记》。

第五，清抄本，北平图书馆旧藏，现藏台北故宫博物院，编号 1032。二卷，九行二十字，首页右下方钤有"国立北平图书馆藏"和"朱希祖"之印，简称"朱希祖旧藏本"。朱希祖（1879—1944），字逷先，又作迪先、逖先，浙江海盐人。他的郦亭藏书在学界享有盛名。1933 年，朱希祖由北京到广州任中山大学文史研究所主任，其年日军进攻山海关，朱氏将重要善本装箱运粤，部分书籍遗留北京，被国立北平图书馆收藏。抗日战争期间，国立北平图书馆部分善本书被运往美国保存，于 20 世纪 60 年代归还台湾，此部分善本现藏于台北故宫博物院。《连环记》即在其列。

第六，张树英整理本，中华书局 1988 年出版，此本以竹林本作底本，以丛刊本作校本，以乙丑本作参校本，简称"整理本"。

《中国古籍善本书目》另著录国家图书馆藏有一个《连环记》的清抄本，一卷，八行四十字左右，无格，索书号为 A03423。笔者前往国家图书馆查阅，发现这个一卷本的《连环记》其实为曲选，仅《赐环》《拜月》《梳妆》《掷戟》四出，似不宜作为一个独立的版本著录。

二、版本系统

笔者对竹林本、乙丑本、朱希祖旧藏本、孔德学校旧藏本以及丛刊本进行比勘，发现它们各有特点。从内容上看，可以将《连环记》分为两个版本系统，一个是孔德学校旧藏本、竹林本、乙丑本系统，另一个是朱希祖旧藏本、丛刊本系统。

（一）孔德学校旧藏本、竹林本、乙丑本系统

孔德学校旧藏本和竹林本一至十七出为上卷，十八至三十出为下卷，乙丑本则不分卷；第五出《教技》① 有一段巧体，三者所使用的都是曲牌形式。孔德学校旧藏本和竹林本在内容上差别不大。相比之下，竹林本错误较多，如第七出《大议》孔德学校旧藏本"率尔提兵"，"率"，竹林本误作"卒"；第十三出《献剑》孔德学校旧藏本"今复来献"，竹林本作"今后来献"；第十五出《起兵》孔德学校旧藏本"空劳引领"，竹林本作"空劳引略"；第二十七出《计盟》孔德学校旧藏本"一臂之力"，竹林本作"一臂一力"；等等。这些可能是抄者笔误。另外，这两个版本在出目顺序上有所不同，孔德学校旧藏本"教技""赐环"为前后两出，情节紧凑，但小旦貂蝉连演两场，竹林本则将"赐环"移至第十三出，情节上虽显疏松，却避免了小旦连续演出的疲劳；孔德学校旧藏本第十四出为"叹环"，第十五出为"起兵"，竹林本则更换了这两出的顺序。两版本第十六出均为"问探"，十七出为"三战"，如果从情节紧凑与否来看，又以孔德学校旧藏本为佳，"起兵""问探""三战"一气呵成，由于三出的主唱主演均不同，所以不存在演出时因某一角色出场过于频繁而使演员疲劳的情况。

在曲白方面，孔德学校旧藏本存在很多与其他诸本相异的地方。如第二十出，王允请董卓赴宴之理由为"庭前丹桂盛开，敬备小酌，请太师爷赏玩"，至二十一出，差官送信时又重复了一遍，然而当董卓已至，要王允说出宴请理由时，王允则改为"太师旬日之间，必登九五之位，则君臣之分已定，恐不能叙寮寀之情，为此

① 按，《连环记》各版本的出目与出序并不统一，此从孔德学校旧藏本。

屈过一叙"。其他诸本三次宴请理由均为"叙寮寀之情",前后显得更为连贯自然。又如第十九出,吕布回军时遭董卓奚落。董卓说:"那个皴眉,你自己失了金冠,倒说哪个皴眉?唔,羞也不羞。虽然如此,那王司徒老儿处,该谢他一声。(小生怒应介)是。(净)是?唔唔,吕布,做老子的说了你几句,就是这等发恼。后堂有宴。"竹林本、乙丑本作:"那个皴眉,你自己失了金冠,到说那个皴眉?刘关张三人战他不过。唔,羞也不羞,做老子的说了你几句,就是这等地发恼使性,虽然如此,后堂有宴。"较之孔德学校旧藏本,竹林本、乙丑本中的人物语言转折有度,交代清楚。孔德学校旧藏本在出目结构、曲白科介上没有其他诸本连贯纯熟。另外,这一个版本宫调皆省,只标曲牌,很多地方的【前腔】及科介也均省略。

乙丑本与其他两本虽属同一系统,但相异之处较之其他两本更多。首先,出目、出数及分法不同。乙丑本共二十七出,四字目;孔德学校旧藏本与竹林本均为三十出,二字目。以竹林本为例,将其比照如表3.3。

表3.3 《连环记》竹林本与乙丑本出目比较

竹林本		乙丑本		竹林本		乙丑本	
出次	出目	出次	出目	出次	出目	出次	出目
一	家门	一	开道家门	十六	问探(+十七)	十四	闻报拒敌
二	从驾	二	司徒议国	十七	三战	一	一
三	观灯	三	庆赏元宵	十八	拜月	十五	貂蝉拜月
四	起布	四	谋诛董卓	十九	回军	十六	允送金冠
五	教技(+十三)	五	花亭赏春	二十	小宴	十七	西阁开樽
六	大议	六	议天下事	二一	大宴	十八	允宴太师
七	说布	七	卓赆吕布	二二	送亲	十九	貂蝉别母
八	刺父(+九)	八	布斩建阳	二三	纳妾	二十	董卓成亲
九	反助	一	一	二四	激布	十一	吕布诘亲
十	拜印	九	布投董卓	二五	梳妆	二二	妆前对镜
十一	议剑	十	允谋刺卓	二六	掷戟	二三	仪亭私会
十二	献剑	十一	曹操行刺	二七	计盟	二四	议诛董卓

（续上表）

竹林本		乙丑本		竹林本		乙丑本	
出次	出目	出次	出目	出次	出目	出次	出目
十三	赐环			二八	假诏	二五	董卓伏诛（+二九前半）
十四	起兵	十二	关张议附	二九	诛卓	二六	貂蝉逃归（二九后半）
十五	叹环	十三	貂蝉自忖	三十	团圆	二七	会合成亲

由表3.3可知，合竹林本第五出《教技》、第十三出《赐环》为乙丑本第五出《花亭赏春》；合竹林本第八出《刺父》、第九出《反助》为乙丑本第八出《布斩建阳》；合竹林本第十六出《问探》、第十七出《三战》为乙丑本第十四出《闻报拒敌》；拆竹林本第二十九出《诛卓》前半部分为乙丑本第二十五出《董卓伏诛》的后半出，后半部分为乙丑本第二十六出《貂蝉逃归》。由此观之，乙丑本虽为二十七出，实与其他版本之三十出无异，并未在总数上进行删减，但其出目、情节均有改动，与其他版本差异较大。

其次，在曲白内容上，乙丑本比其他诸本稍显典雅，如第二出"从驾长安而去"，乙丑本作"护从銮舆而去"；第六出"他若从俺的，加官进爵；阻俺的，剜目断舌"，乙丑本作"若顺吾者，加官进爵；逆吾者，剜目断舌"；等等。张树英在《连环记》整理本"前言"认为乙丑本"似是为宫廷演出而特加润饰"[①]，良是。

（二）朱希祖旧藏本、丛刊本系统

朱希祖旧藏本与丛刊本近似，一至十五出为上卷，十六至三十出为下卷，与孔德学校旧藏本、竹林本、乙丑本系统不同。丛刊本与朱希祖旧藏本曲白多保持一致，如在《教技》一出中，前一系统均用曲牌巧体，而这两本同用剧名巧体；《献剑》一出孔德学校旧藏本"此人狡诈"，两本"狡"均作"奸"；《拜印》一出

① 王济撰，张树英点校：《连环记》，中华书局1988年，第3页。

【节节高】曲前，两本有一段对白和一段曲文，竹林本、孔德学校旧藏本、乙丑本均无；《问探》一出中孔德学校旧藏本"能使丈八点钢蛇矛"，朱希祖旧藏本和丛刊本作"会使丈八蛇矛"。两个版本系统在曲白文字上存在多处不同，此不全举。

丛刊本与朱希祖旧藏本虽归入一个系统，但两者仍有不少差异。如丛刊本作"折"，朱希祖旧藏本作"出"；第三出《观灯》，朱希祖旧藏本较之丛刊本少两支【前腔】；第十八出《拜月》，朱希祖旧藏本少一支【西地锦】曲及后面的一段白文；朱希祖旧藏本最后一出没有八支颂扬性的曲子及诏封、收场诗等内容。

值得注意的是，丛刊本与朱希祖旧藏本在第五出《教技》中用的是剧名巧体，其中提到了《一捧雪》《燕子笺》等明末作品，这些剧名当然不可能为明中叶的王济所作，以致产生了著作权的怀疑，有学者据此认为"清抄本《连环记》的著作权不应归属于王济"①。仅从这一点看，似乎很有道理，然而在现存《连环记》的多个版本中，仅有这两个用的是剧名巧体，其他版本并没有出现这一现象，在弄清楚《连环记》的版本源流之前，还不能轻下断语。

王毅认为这段巧体"证明这个改编本的改编者大概是当时的演员"，因为"这两段道白，其言并不雅驯，甚至文理不通"，有"改编的破绽"。这一推测是有一定道理的。这两段道白所展现的剧目有近三分之一是苏州派作家的作品，可见改编者对苏州派作品相当熟悉。另外，丛刊本第二出《从驾》中有王允白"阀阅书家"，其他版本均作"阀阅世家"，张树英在点校时已经注意到这一问题，认为是丛刊本之误。② 笔者一开始也认同此说，后经黄仕忠教授提点，方知吴方言中，"书"可读作"世"，此当为苏昆艺人所用，则此本改编自苏昆艺人已经昭然若揭了。

三、全本与选本

虽然可以将《连环记》的版本大致分为两个系统，但由于未见明刻本，清抄本之间又各有异同，因此无法得知现存的几个清抄本在原本的基础上作了哪些改动。

① 钟林斌：《传奇剧〈连环记〉作者及创作年代斠疑》，《苏州大学学报》1997 年第 3 期。
② 参见张树英点校《连环记》，中华书局 1988 年，第 2 页。

前文曾提到，明代的多个曲选都有收录《连环记》的部分出目，现将《歌林拾翠》所选录的与孔德学校旧藏本《连环记》出目对照，列于表3.4。

表3.4 曲选《歌林拾翠》与孔德学校旧藏本《连环记》出目对照

《歌林拾翠》本	孔德学校旧藏本
庆赏元宵	观灯
退食怀忠	教技+赐环
探报军情	问探
月下投机	拜月
计就连环	小宴
允安董卓	大宴
妆前对镜	梳妆
仪亭私会	掷戟
议诛董卓	计盟
会合团圆	团圆

又如《乐府红珊》选《王司徒退食怀忠》相当于孔德学校旧藏本《教技》《赐环》；《珊珊集》选《计就连环》相当于孔德学校旧藏本《赐环》①；《月露音》选《元宵》相当于孔德学校旧藏本《观灯》，《赐环》相当于孔德学校旧藏本《赐环》；《词林逸响》选《忠谋》相当于孔德学校旧藏本《拜月》；《怡春锦》选《探敌》相当于先德学校旧藏本《问探》。

将曲选中的内容与现存诸抄本比照，可发现清人在明末《连环记》的基础上进行的改动主要体现在删减、增补、改窜三个方面。

（一）删减

虽然清抄本分为两个版本系统，各版本内部又有些许不同，但从与明代曲选的

① 《歌林拾翠》所选《计就连环》一出的内容相当于孔德学校旧藏本的《小宴》，《珊珊集》所选《计就连环》一出的内容却相当于孔德学校旧藏本的《赐环》，两选本实为同名异出。

对照来看，各个版本在曲词和宾白两个方面都在明末《连环记》的基础上进行了删减。

曲词方面，清抄本多删一整曲，尤其是【前腔】。如《观灯》一出，《歌林拾翠》本【锦堂月】【醉翁子】两曲后，孔德学校旧藏本、竹林本、朱希祖旧藏本分别少一支【前腔】。《赐环》，孔德学校旧藏本、朱希祖旧藏本、竹林本无【二郎神】曲后的一支【前腔】。《小宴》，《歌林拾翠》本【双声子】前有【鲍老催】和【前腔】两曲，清抄本均无。《大宴》，《歌林拾翠》本首曲为【玩仙灯】，乙丑本、朱希祖旧藏本此曲无，孔德学校旧藏本、竹林本、丛刊本作【双劝酒】；选本【惜奴娇】前有一支【对玉带过清江引】曲，描写貂蝉舞态，曲辞艳丽，清抄本均无；【尾声】前有一支【浆水令】曲，孔德学校旧藏本、竹林本、朱希祖旧藏本无，丛刊本、乙丑本有。《掷戟》，《歌林拾翠》本【赚】前有支【小措大】曲，出末有下场诗，清抄本无。《团圆》，《歌林拾翠》本【排歌】后有八支颂扬性的曲子、皇帝封诏及下场诗，仅丛刊本与之同，其余诸清抄本均删。

除了删一整曲外，删除曲文中的部分内容也常有出现。如《歌林拾翠》所录《小宴》出【步蟾宫】"今朝西阁开樽酒，那人怎解吾谋。只知翠袖捧金瓯，谜虎应难剖"及【前腔】"柳营夜寂悬边柝，正朝廷无事之秋。论功已喜得封侯，金印垂如斗"，清抄本少"只知翠袖捧金瓯，谜虎应难剖"及"论功已喜得封侯，金印垂如斗"两句；《掷戟》出《歌林拾翠》本【引】："（旦上）一颦一笑总关情，暗自伤神。棋边袖手看输赢，车马空驰骋"，孔德学校旧藏本、朱希祖旧藏本、乙丑本和竹林本作"（小旦上）一颦一笑总关情，暗自伤心曲"，唯丛刊本与曲选同。

从所删减的多为【前腔】及曲的后半句来看，清抄本所作的改动并不妨碍情感的抒发，仅在程度上进行了削弱。曲文的删减大大缩短了演出时间，加快了情节的推进。

为了加快节奏，清抄本对与情节重复的白文也作了处理。如《歌林拾翠》选《月下投机》（《拜月》出），有一首曲子及一段白文：

【西地锦】（生）为国忧心悄悄，妖氛塞满天朝。厌听上林树杪，争喧恶吻鸱枭。（白）事不关心，关心者乱。前日以纯钩宝剑，着曹操去刺董卓，被

吕布冲破。曹操潜归故里,檄会诸侯,率同刘关张等合兵将谓明正其罪,又奈吕布当关,三战弃冠佯输,将士恐堕其计,渐渐解体。刺又不成,战又不克,如何是好?我今心想一计,董卓吕布皆酒色之徒,下官有一义女,名曰貂蝉,声色俱美。欲将此女先许吕布,后嫁董卓,使其内祸自作。不知此计得遂否,又不知貂蝉肯否。正是心怀丘壑念,眉锁庙堂忧。(暗下)①

此段对前面的剧情作一番梳理,丛刊本、乙丑本与之同,其他版本无此段,当是为精简剧情而省去。这段话透露了一个重要讯息,即《拜月》出可能是上下卷的区分点,引用的这段话承上启下,既有总结,又有悬念,很有可能是下卷的开始。这种现象在明代传奇中多有出现,如《桃符记》《旗亭记》《双金榜》等下卷开始都先对上卷剧情作大致总结,再接着往下叙演。由此可以看出,孔德学校旧藏本与竹林本以第十八出《拜月》作为下卷的开始是有所依据的。或有可能原本《连环记》为三十六出,在传演过程中被后人删减为三十出,朱希祖旧藏本与丛刊本以十五出为一卷,以示均衡。

(二)增补

清抄本的增补主要在宾白方面。这些增补不仅加强了戏剧的表演性,同时也有助于人物性格的塑造。如《教技》出,孔德学校旧藏本、竹林本、乙丑本曲牌巧体多"一匹布,十段锦,我老娘呵,这等大胜乐,窥见园林好,你就花心动,撞见了耍孩儿,就与他七贤过关,混江龙","在那凤凰阁上","你们多倘秀才"等句。《乐府红珊》本此出作《王司徒退食怀忠》,柳青娘的说白处理得很简单,既没有用花名巧体,也没有用曲牌或剧名巧体。由于《乐府红珊》刊刻时间较早②,可能更为接近原貌,则其他版本中的花名、曲牌、剧名巧体应为明末或清初人所做的改动。丛刊本与朱希祖旧藏本中出现的明末清初传奇剧名,亦是在演出或流传过程中不断增改的结果。

① 王秋桂主编:《善本戏曲丛刊》第二辑《歌林拾翠》,台湾学生书局1984年,第457页。
② 本文所依据的曲选版本为《善本戏曲丛刊》本,《乐府红珊》有万历三十年(1602)刻本。《善本戏曲丛刊》据大英图书馆所藏嘉庆庚申(1800)积秀堂覆刻本景印。

又如《小宴》一出中，王允请貂蝉为吕布陪酒，选本中曲白较为简单，而清抄本则增加了一些科介宾白来丰富人物形象。孔德学校旧藏本中王允离开时，"小旦欲走介"，王允说道"嗄，温侯，我家小女害羞，随了老夫就走。这原是老夫不是，待我先吃个告罪杯"，如此则既表现了貂蝉的娇羞，又掩饰了隐藏在陪酒之下的计谋。其他清抄本与孔德学校旧藏本大致相同，可见改编或传抄者都已经认同了这一改动。

《梳妆》出中，几乎所有清抄本【懒画眉】后都比选本多一支【前腔】"轻移莲步出闺房，见红日曈曈上琐窗。昨宵云雨会襄王，娇姿无奈腰肢怯，瘦损庞儿浅淡妆"（乙丑本【懒画眉】及【前腔】两曲均无）。此【前腔】有可能为清人演出时增加，但依前所举之例，清抄本多对"多余的"【前腔】进行删减，此处反而多一曲，更大可能则是曲选在选录时有删节，而清抄本则存原貌。

（三）改窜

为了演出合韵叶律的需要，清抄本对原本不合律的地方也作了改动。如《问探》最后一曲【煞尾】，《歌林拾翠》本作"俺这里得胜军兵尽受赏，一个个都要展土开疆。吕将军骑赤兔马，破曹兵把名扬"，用"江阳"韵。丛刊本、乙丑本、朱希祖旧藏本与之同。孔德学校旧藏本、竹林本作"俺这里领将驱兵赴征讨，一个个都要挂甲披袍。吕将军骑赤兔马，破曹兵把名标"，用"萧豪"韵。从全出用韵来看，应为"萧豪"韵。

清抄本在不改变内容的基础上对原作出目进行调整，使情节更为合理，如《小宴》一出，《歌林拾翠》本在下场诗后有一段王允要家丁请董卓赴宴的交代，丛刊本、乙丑本和朱希祖旧藏本与之同，孔德学校旧藏本和竹林本则作为下一出《大宴》的开头。

清抄本各个版本与明曲选对照的情况不一，明曲选内部也有不一致的地方，如《歌林拾翠》《乐府红珊》的《赐环》出【集贤宾】"圆活处两通情窦"、【前腔】"久已后自知机彀"、【尾声】"意沉沉非关殢酒"，《珊珊集》《月露音》"活"均作"滑"，"知"均作"生"，"意"均作"思"。可以看出，《珊珊集》与《月露音》所根据的有可能是同一底本。《歌林拾翠》【二郎神】曲"看海棠把胭脂湿透"，

"把",《珊珊集》作"似",而《乐府红珊》作"似把",则《歌林拾翠》《珊珊集》在刊刻时或有脱落。

又如《问探》,《怡春锦》此出作《探敌》,讹误较多,其中【喜迁莺】曲,《歌林拾翠》本与孔德学校旧藏本、朱希祖旧藏本、丛刊本、竹林本同,均作"(末)打探得各军来到,展旌旗将战马连镳"。《怡春锦》本"镳"作"路",失韵,似是刊写人只认得半个"鹿"字,后又改同音"路"。乙丑本"镳"则作"麠"。再如【四门子】曲中"步队儿低,马队儿高"作"步队高",与曲谱不合。另外,《怡春锦》本无【煞尾】,但增加了一首下场诗:"勇士不忘丧其元,志士不忘丧沟壑。诸侯战退虎牢关,形容宜画麒麟阁。"

明曲选之间的不同,有些是刊刻时因形近而出现的错误,有些是因疏漏而出现的差异,有的则是故意改之,可见明晚期就已经出现了对《连环记》的改动,或许这个时间还可以推早。清代艺人在此基础上继续删改曲文,增加宾白,这些都适应了场上演出的需要,如场次的拆分调整,解决了同一演员出场频繁而劳累的情况;曲文的删改使情节更紧凑,便于演出;白文的改动增强了趣味性和舞台演出效果等。尽管如此,从上文的比照可看出,明末及清初人并未对《连环记》的曲白内容作完全的颠覆,《连环记》的作者仍可归于王济。

四、戏曲的演出与改编

一部戏曲作品自创作之日起就处在与读者、观众的不断磨合中,更由于场上演出的需要及演出环境的改变,文人或艺人们对作品不断地进行修改,造成了"曲无定本"的情况。《连环记》只是诸多被改戏曲作品中的一员,明选本之间、各清抄本之间已没有完全相同的情况。从原本到清代演出本,中间经历了复杂的改变。

自魏良辅、梁辰鱼等人改革昆山腔为"水磨调"以后,昆曲演唱便变得细腻软糯,其曲调轻柔婉转,唱词典雅华丽,除去了大锣大鼓的喧嚣纷扰,拥有笙箫琴笛的清丽悠远。与此相应的,音乐、表演的细腻化、精致化使得演出时间也被拉长。为了能在单位时间里完成演出,文人、艺人们便不得不对剧本进行删减。明初期创作的戏曲作品大多出数较多,如《绣襦记》四十一出、《香囊记》四十二出、《千

金记》五十出、《明珠记》四十三出等。到了明末，曲家则有意识地缩短出目，艺人们也有选择地进行删改，留下原本的重要唱段，将情节转换快的内容加入进去，以缩短演出时间。据徐朔方考订，王济创作《连环记》的时间大致在嘉靖元年壬午（1522）①，在魏良辅、梁辰鱼等改革昆山腔以前。而此剧在明代中后期传演较广，如《鸾啸小品》记嘉靖年间海盐戏班女演员金凤翔以"《连环》之舞"著名，潘允端《玉华堂日记》、祁彪佳日记均记明代昆剧戏班演《连环》，崇祯本《荷花荡传奇》中有一幅当时厅堂演出《连环》的插图，均可见此剧甚受欢迎。《连环记》在明中后期演出时已用昆腔、海盐腔，那么可能当时已被艺人删改。

因演出时间、地点的不同，改编剧作成为戏曲发展的一大现象。戏曲史上因"改编"这一情况遗留下来的问题也比比皆是。如《伍伦全备记》流传较广的为世德堂本，其作者历来被认为是丘濬，而韩国奎章阁藏《伍伦全备记》序言里却明确记载是"玉峰道人所作"，由此引发了对《伍伦全备记》作者的探讨。② 其中推测之一是丘濬很有可能不是该剧的原作者，而是其改编者。又如李开先的《宝剑记》，王世贞《艺苑卮言》中记载："亦是改其乡先辈之作。"③ 再如《周羽教子寻亲记》，据《寒山堂曲谱》卷首《谱选古今传奇散曲总目》注云："此本已有五改，梁伯龙、范受益、王錂、吴中情奴、沈予一。"《杨德贤女杀狗劝夫记》注云："古本淳安徐畹仲由著。今本已吴中情奴、沈兴白、龙子犹三改矣。"从宋元南戏一直到明前中期所创作的戏剧，改作已蔚为大观，以至于孙崇涛将这一时期的作品冠以"明人改本戏文"之名④。根据现有的记载，很多作品都无法判断出准确的作者，更确

① 参见徐朔方《晚明曲家年谱》第二卷，浙江古籍出版社1993年，第4页。
② 关于《伍伦全备记》的作者是否丘濬，徐朔方、周明初、吴秀卿、孙崇涛等结合奎章阁本的发现发表了自己的看法。如徐朔方根据《副末开场》"书会谁将杂曲编，南腔北曲两皆全"和"近日才子新编出这场戏文，叫做《伍伦全备》"，否定作者为丘濬，而认为是书会才人所作，并认为该剧为民间南戏。周明初从世本的文字、内容，主要是职官、地理、史实等方面出现的错误，认为作者应该是书会才人或下层文人。另外，孙崇涛也持这一看法。但是，以上看法难以解释明代中后期的诸多著作，如陶辅《桑榆漫志》、高儒《百川书志》、吕天成《曲品》、祁彪佳《远山堂曲品》、《南词叙录》、《九宫正始》等一致认为《伍伦全备记》的作者是丘濬的情况。目前较为合理的是吴秀卿的推理，她认为世德堂本和奎章阁本是民间南戏演出本，而《吴歈萃雅》《词林逸响》《增订珊珊集》《月露音》等选本则属于另一种雅本系统，雅本系统的改编者可能就是丘濬。
③ 王世贞：《曲藻》，《中国古典戏曲论著集成》（四），第36页。
④ 孙崇涛：《明人改本戏文通论》，《文学遗产》1998年第5期。

切地说，是很难判断戏曲某一版本的作者。

在后人只对原本进行了删改，并没有对原作进行重新编写（即改编）的情况下，即使知道删改者为谁，也大可保留原作者的著作权。如屠隆《昙花记》，全剧原作共五十五出，而日本内阁文库所藏臧懋循评点本将其缩至三十出，臧氏只是对《昙花记》进行了删改，并未"改编"。因此，并不因臧氏对其作过删改就将作品著作权归于臧氏名下，而只能看作是屠隆所撰《昙花记》中的一个版本。对于在明本的基础上作删改的《连环记》的诸清抄本来说，也应如此看待。

第五节　《一种情》传奇清抄本考

《一种情》，明沈璟所撰传奇。沈璟（1553—1610），字伯英，号宁庵，江苏吴江人。明万历二年（1574）进士，历任兵部职方司主事、礼部仪制司、礼部员外郎、吏部稽勋司。万历十四年（1586），上疏立储，触怒神宗，左迁行人司正。又二年（1588），任顺天乡试同考官，升光禄寺丞，但因科场舞弊案受人攻击，辞官回乡。从此致力于曲谱研究和戏曲创作，与王骥德、吕天成、叶宪祖、卜世臣等探讨切磋，倡合律依腔、务重本色之说，整理《南九宫十三调曲谱》，著有《论词六则》《唱曲当知》《南词韵选》《正吴编》等。

《一种情》剧写崔兴哥与何兴娘自幼订婚，以金凤钗为聘物，十五年间不通音讯。兴娘悬望，抱恨而死。兴娘鬼魂冒其妹庆娘之名，与崔兴哥外逃，做一年魂魄夫妻。期限届满，兴娘鬼魂托词回家探亲，恳求父母成全其妹与兴哥的婚姻。卢二舅度兴娘鬼魂成仙，兴哥与庆娘成亲。本事见于瞿佑《剪灯新话》卷一《金凤钗记》。同一题材的作品还有范文若的《金凤钗》传奇。

《一种情》原名《坠钗记》①。吕天成《曲品》卷下著录此剧，列入上上品，评曰："兴、庆事，甚奇。又与贾女云华、张倩女异。先生自逊，谓'不能作情语'，乃此情语何婉切也！"② 祁彪佳《远山堂曲品》著录，列入"雅品"，评："兴娘、

① 《南词新谱》著录，于"坠钗记"下注"俗名'一种情'"。
② 吕天成：《曲品》，《中国古典戏曲论著集成》（六），中国戏剧出版社1959年，第230页。

庆娘，生生死死，皆因情至，转讶卢二舅炳灵公之婉转成就□以践'妹儿收得姊儿田'之谶，岂神仙亦不断情累乎？"①

关于此剧的作者，曾有多种说法。焦循《剧说》卷五云："吴石渠十二三时便能填词，《一种情》传奇乃其幼年作也"，即认为其作者为吴炳。《传奇汇考标目》谓"一云李元玉作"，《曲海总目提要》卷二一著录，认为是"李渔所作"，皆误。因与沈璟同时期的王骥德在《曲律》卷四《杂论第三十九下》云："词隐《坠钗记》，盖因《牡丹亭记》而兴起者。中转折尽佳，特何兴娘鬼魂别后，更不一见，至末折忽以成仙会合，似缺针线。予尝因郁蓝生之请，为补入二十七卢二舅指点修炼一折，始觉完全。今金陵已补刻。"②详述了此剧的创作缘起、内容更改及出版情况，王骥德所补出亦见于今存版本，大致可信。此剧《新传奇品》、《传奇汇考标目》（卷上）、《重订曲海总目》（明人传奇）并见著录。

《一种情》的版本，各书目记载如下：

傅惜华《明代传奇全目》"坠钗记"条引《南词新谱》，谓"俗名《一种情》"，著录抄本三种：题《坠钗记》，署"顺治庚寅（七年，1650）桃月中浣三日闲窗自录"，傅氏自藏；题《一种情》，北京图书馆藏姚华旧藏清抄本，《古本戏曲丛刊初集》据姚华旧藏本影印；怀宁曹氏（心泉）旧藏清抄本，谓"不详藏于何处"。③

庄一拂《古典戏曲存目汇考》，沈自晋名下著录《一种情》传奇，仅列康熙抄本及影印本；谓《传奇品》《曲考》《曲海目》《曲录》均著录为沈宁庵（璟）作，据《（今乐）考证》，为沈伯明作，并见其所著《南词新谱》中，故列入沈自晋名下。庄氏在沈璟名下列《坠钗记》一种，著录傅氏所藏顺治抄本；又谓词隐从侄沈自晋有《一种情》传奇④。实误。

郭英德《明清传奇综录》"坠钗记"条，所记版本前两种与傅目同。另著录北京大学图书馆藏清咸丰、同治间瑞鹤山房抄本一种⑤。按：瑞鹤山房抄本《一种情》仅选录《冥勘》《上坟》《拾钗》《舟逃》《周庙》五出，似不宜作为全本

① 祁彪佳：《远山堂曲品》，《中国古典戏曲论著集成》（六），第125～126页。
② 王骥德：《曲律》，《中国古典戏曲论著集成》（四），第166页。
③ 参见傅惜华《明代传奇全目》，人民文学出版社1959年，第74～75页。
④ 参见庄一拂《古典戏曲存目汇考》，上海古籍出版社1981年，第873页。
⑤ 参见郭英德《明清传奇综录》，河北教育出版社1997年，第206页。

著录。

李修生《古本戏曲剧目提要》（1997）一书中仅著录"康熙二十八年（1689）抄本"。

故以往戏曲书目著录《坠钗记》（一种情）全本实仅两种：傅惜华旧藏顺治本、姚华旧藏康熙本；另有若干选本散出。

一、版本概况

笔者在傅惜华旧藏顺治本、姚华旧藏康熙本外，又见到了吴晓铃旧藏清抄本、张玉森过录本、日本双红堂文库藏本、梅兰芳旧藏本等，则以往目录著录《一种情》版本情况有需要做出修改补充之处。《一种情》各版本具体情况如下。

1. 傅惜华旧藏本

傅氏旧藏戏曲今归中国艺术研究院图书馆，此本卷首标"串本坠钗记"，高约25.5厘米，宽约12.4厘米，二卷三十出，上卷十八出，下卷十二出，《傅惜华藏古典戏曲珍本丛刊（九）》（学苑出版社，2010年）据以影印。简称"傅藏本"。兹录其出目于下：

家门、探仙、游春、逼嫁、仙引、生病、离魂、惊媾、审魂、上坟、拾钗、详梦、捉奸、逃走、禀明、说破、祈祷、（失名）、闺梦、升仙、催魂、别正、神梦、返棹、错告、负魂、游魂、考试（重出）、度仙、团圆。

卷上尾题："顺治庚寅桃月中浣三日闲窗自录"，卷下尾题："此本先父较正抄写点校无误，不可轻贱与"，"借去不还，男盗女娼"。卷端钤"兰桂堂"印一枚，卷尾钤"徐麟""□瑞"印两枚，内有朱笔圈点。从所署时间来看，此本是目前所见版本中年代最早的本子；从题称来看，此本应较为接近沈氏作品原貌。然而此本字迹潦草，有些甚至不可辨读，时有笔误，如第十七出为"祈祷"，第十八出又写"祈祷"，后划去。又此本有两个二十八出，均题作"考试"，均写崔兴哥应试的情节。标两个二十八出，且内容相似，当是艺人们所加，根据不同的情况选演其中任意一出，为演出提供选择。所以此本虽是年代最早的一个清抄本，但因经过艺人改

动,与沈璟《坠钗记》的原貌还是有一定差距。

2. 姚华旧藏本

此本今藏于国家图书馆。二卷三十一出,上卷十八出,下卷十三出,高22厘米,宽11厘米。《古本戏曲丛刊初集》据以影印。简称"初集本"。其出目与傅惜华藏本有较大不同,如下:

示概、叙钗、闺怨、家哄、偈仙、病话、香兆、闹殇、冥勘、上坟、拾钗、话梦、捉奸、舟遁、猜遁、投仆、游庙、魂释、庆病、卢仙、痛归、别仆、神嘱、舟话、闹钗、鬼媒、魂诀、饯试、选场、卢度、圆结。

与傅惜华旧藏本相比,此本实分傅藏本第二十七出《游魂》为《魂诀》与《饯试》两出①。姚华旧藏本署"康熙二十八年(1689)十月初十日在景山内兴庆阁王献若抄录《一种情》传奇终"。此本既较顺治本抄录晚近四十年,所题同"俗名",当为宫中供奉用的艺人演出本,其离沈氏原作亦有距离。姚华得获此本后,有意进行校勘,但不便在原本上随意涂写,故亲自过录了一份。后携过录本观剧,被梁启超强索去。梁氏去世后,其藏书被家属全部捐赠于北平图书馆(今中国国家图书馆)。吴新雷在《二十世纪前期昆曲研究》(春风文艺出版社2005年,第62页)有所提及。故国家图书馆藏有两种《一种情》,一为康熙年间抄本,一为姚华过录本。

北京大学另藏有姚华据康熙抄本过录本一种,《不登大雅文库珍本戏曲丛刊》(学苑出版社,2003年)据以影印,扉页题据"清康熙抄本"影印,不确。因为此本书末所署王献若抄录一行,为姚华本人笔迹,且有姚华跋:"按景山,俗所谓煤山,寿皇殿后西北,兴庆阁在焉。密迩宫掖,盖亦内廷给事之地。清沿明制,宫中演剧,皆由内监搬弄。此或是当时演习口授写本,故脱讹间出,标目亦时有时无,掌故所存,不难徐考也。"第十六出,此本题曰:"予别有一抄本。癸丑太阳一五六于太阴为壬子十一月廿有九日(中昼),先孝宪先生年正七十有一初度,抄至此,以为大吉语也,因于抄本记之。此抄已为饮冰得去。戊午五月十日茫父记。时先君

① 傅藏本第二十七出"何时休"后,有一句白文"有这样奇事,不免请岳父母出来,告禀他得知,岳父母有请",即连接姚华藏本第二十七出与第二十八出。

见背年有半矣。追忆往事,不胜感怀。抄本记云:家君以清宣宗道光二十二年(壬寅)十一月三十日生,今纪元前岁阅七十,事更五席,复见开国,又睹太平,小子幸托余庆,列席议院,得以暇日优游文史,晨兴致祝。抄录及此,既幸且喜。因谨记之。菉漪室。"由此可知此本过录于壬子(1912)。上述题语亦见于初集本第十六出。经梁健康先生提点,笔者方知此本非姚华过录本,而是在姚华题跋康熙本的基础上再行过录,故过录之题跋多有误抄之处。

除了姚华过录康熙抄本外,莲勺庐主人张玉森亦曾据以过录,张氏过录本二卷三十一出,竹册格纸,半页十行二十四字,版心题"古吴莲勺庐抄存本"。张玉森,又名玉笙,别署宛君,号莲勺庐主人,室名莲勺草庐。平江(今江苏苏州)人,近代戏曲抄藏家、谜学家、昆剧名票。清光绪三十二年(1906)诸生,具体生卒年不详,应生活于清末同光至民国时期,民国十八年(1929)前后仍在世。张氏在其所著《传奇提纲》序文中说:"……余舞象时颇喜词曲,间亦学制,每睹传奇,辄事购取。中年橐笔四方,兴京一带书肆既稀,兴趣亦减。二年趋事燕京,又越八年,始遇同志,旧兴虽鼓,名著甚稀,偶得清宫伶本,辄互相校录。十七年抱病返里,重检旧庋,则蠹蚀鼠残及久假失忆者,约短五十余种,统计前后所得仅二百八十八种。……"据此可大略窥见其身世以及他对戏曲剧本的搜集、传抄、整理过程。《一种情》列于《传奇提纲》第三,提纲详述剧情,未提及抄本来源①。

1931年四五月间,古吴莲勺庐抄存的数百种戏曲散出,郑振铎在上海听到消息,当即赶往苏州,从中挑选百余种带回上海,后郑振铎藏书归于国家图书馆,《一种情》即在其列。此本已由《郑振铎藏古吴莲勺庐抄本戏曲百种(二)》(国家图书馆出版社,2009年)影印出版。

3. 吴晓铃旧藏本

此本今藏于首都图书馆,索书号:G(己)/70。《绥中吴氏藏抄本稿本戏曲丛刊(三)》(学苑出版社,2004年)据以影印。简称"吴藏本"。二卷三十一出,上卷十八出,下卷十三出。半叶十行二十四字无栏②。高24.3厘米,宽13.9厘米。

① 参见殷梦霞选编《郑振铎藏古吴莲勺庐抄本戏曲百种(二)》,国家图书馆出版社2009年。
② 按,首都图书馆电子书目信息注版本类型为"抄本,绿栏",未亲寓目。

出目与上录两者又不同：

家门、泛舟、照影、絮姻、谒仙、述梦、玉殒、闹殇、冥勘、上坟、拾钗、详梦、捉奸、舟遁、诧逃、授仆、了愿、吓庙、问病、仙升、言归、别仆、祈神、虚待、诧奇、附魂、别郎、饯行、应试、仙度、婚圆。

这种差异应是艺人改动的结果。此本系饮流斋抄本。饮流斋是曲学大家许之衡的室名。许之衡（1877—1935），字守白，号饮流，别署曲隐道人、冷道人，广东番禺人，室名饮流斋，偶名环翠楼。许氏生前十分注重搜集古典戏曲剧本，其中有相当一部分是从梨园昆班艺人处借来的。许之衡搜集到这些剧本后，亲自予以重抄，并进行细致校订，字体工整娟秀，世称"饮流斋本"。许之衡去世后，饮流斋本也散佚在外，现知国家图书馆、首都图书馆、上海图书馆、中国艺术研究院均有收藏。《一种情》从饮流斋流出后，被吴晓铃收藏，卷首有"晓铃藏书"印。

此本"弦"字缺笔，最后一出较其他诸本多出三支曲子，部分词句也可校正傅藏本及初集本（详后）。

4. 日本双红堂文库藏本

双红堂系日本著名书志学家长泽规矩也斋名，其书今归日本东京大学东洋文化研究所，为之专设文库。长泽氏《双红堂文库分类目录》著录此剧，谓："30 出，第 19～22 缺，明沈璟。清写。"[①] 九行二十二字，白文小字双行，朱笔句读。

此本书衣封签作"一种情"，题下小字四行："炳灵公，一出；周王庙，一出。"正文标出，但无出目。从标目看，第十四、十五出重出，而十八出下半缺，仅存半面；第二十二出失出目，故长泽以为"19～22 缺"。实际上，此本由于并非一人抄录（笔迹、墨色不一致），装订时又有失当之处，因此脱文、倒文、重出严重。以现存面貌而言，双红堂本较初集本少十九出《庆病》、二十一出《痛归》、三十出《卢度》，另十八出《魂释》、二十出《卢仙》残缺；十四出《舟遁》重出，十三出《仆侦》、十五出《猜遁》有一部分重出。黄仕忠在《日本所藏中国戏曲文

① 长泽规矩也：《双红堂文库分类目录》，东京大学东洋文化研究所发行，昭和三十六年（1961）十一月版。

献研究》一书中已经对这一版本的次序、编排作了详细说明，兹不赘。①

5. 梅兰芳旧藏本②

中国艺术研究院图书馆另藏有一种梅兰芳旧藏本，后归梅兰芳纪念馆，简称"梅藏本"。半页九行四十四字左右，书法精美，有红笔圈点，三十出，无出目。缺第一页。又，此本出次均用"齣"字。梅兰芳纪念馆的藏本原属清廷供奉陈金雀，后归四喜班著名演员曹春山所有，曹春山之子即曹心泉。20世纪30年代，曹心泉曾为梅兰芳《太真外传》谱曲。曹氏所藏戏剧抄本可能为梅兰芳所得。傅惜华《明代传奇全目》中所说"不详藏于何处"的"怀宁曹氏（心泉）旧藏清抄本"，应即此本。

此本从第十九出中间开始到第二十一出中间止，其笔迹与前后所抄不同，当由不同的人抄写。第十八出后多出半页纸，上录【青歌儿】半阕及【朝元歌】全曲。【青歌儿】曲不知出自何处，【朝元歌】实为此本第二十八出中的一曲。第三十出后补船家叙其生活的一段白文，笔迹与主体部分不同，当是后人补入，内容与初集本第十四出船家上场时的白文同。

此本合初集本第十、十一两出为一出；标目第十五出后无第十六出，直接跳到第十七出，然而从内容来看，实与初集本无异。另，此本少《选场》一出。姚华为康熙本作案语曰："传奇旧例，目录多是偶数，此本独三十一出，奇数特见，殆由乐人以意增删，故不能合耳。如下卷选场，在本书中无关节目处，教坊随例搬演，原本应在必省之列，除去此出，仍在三十出也。"相比《古本戏曲丛刊初集》影印的康熙抄本，梅兰芳旧藏本恰缺《选场》出，此出由演出艺人随意搬演，与姚氏所说相符。

梅藏本所用方言与其他几本有所不同，如第十四出，初集本（第十五出）作"且住，莫非拐骗了我宅中女眷去。待我叫破众人，脱了我的干系"，此本作"没得渠拐骗子耍人家女客去。我且叫破子合宅介"。又如第十八出，初集本作"为什么这个气质"，此本作"个是六个，为耍盖个气质"。"盖个"是天津方言，通过对

① 参见黄仕忠《日本所藏中国戏曲文献研究》第三章第二节第四小节。
② 此版本材料由黄仕忠教授提供。

此本方言用语的统计分析,或可大致判断其演出地域在京津地区。

二、校勘价值

徐朔方校订《沈璟集》(上海古籍出版社,1991年),下册599～694页收录《坠钗记》。此校订本据《古本戏曲丛刊初集》影印之康熙抄本,校以《南词新谱》所收各曲而成。徐著完稿于1981年,当时傅氏、吴氏、梅氏及双红堂藏本尚未披露,别无他本可校。如今《坠钗记》的各个版本都较易获得。今将各本与之相比对,可见各本之校勘价值,亦可补正徐朔方整理本的部分校语。兹举其要,列于后。

第一,傅藏本是所见版本年代最早的本子,在一定程度上更接近沈璟本原貌,可据此本对徐朔方整理本某些校语作出调整。如第一出(以下出次参考徐校本)"先召",徐校"先召"为"仙侣";初集本原有批"'先'疑'仙'之讹",即徐朔方所据。参傅藏本,确为"仙"。第十三出"闺中女忽发笑湍","湍",傅藏本作"端",徐朔方此处有校,改"湍"作"谈",此处当从傅藏本,改"湍"作"端"。第九出徐校二"伊"作"听",非是;傅藏本作"伊",双红堂本作"依咱教诲",义同"听"。故"伊"为"依"之别写,不必改。第十四出,徐校四,"你将身稳坐着",改"你"作"我",非是;据傅藏本,此曲原为生唱,非生、旦同唱,此为生关心旦之语,作"你"为是。

因徐校本的底本为《古本戏曲丛刊初集》本,除了上文中所举可作调整的校记外,还有一些可依傅藏本补校的内容。如第四出,"于归",当从傅藏本作"于飞"。第五出"幽魂",傅藏本作"香魂",后文二本均作"香魂",可知初集本当系草书相近致讹。第十二出徐校一【破阵子】曲中"按律缺一七字句",良是,傅藏本"愁不语"后尚有"付"唱一句"肠断箜篌恨怎消",可从补。第十九出"甚将安",傅藏本作"甚时安",可从改。"人也",傅藏本作"人世",初集本当是形近而误。第二十九出"天子龙船不让",傅藏本作"不上",应以傅藏本为是。

尽管可据傅藏本校正初集本的一些讹误,但傅藏本的问题也不少,如第四出"各以四龄",傅藏本作"各各四龄",误。第二十一出"昼如年,夜如年",傅藏

本作"夜如年，昼如年"，下句有"昼夜如年总一年"，当以初集本为是。"萧墙"，傅藏本作"肖墙"；"如若"，傅藏本作"始若"；"鸳帐"，傅藏本作"冤帐"。这些均是傅藏本之误。另外，傅藏本中出现了较多的苏白，如第二出"来了幺"，傅藏本作"来哉耍"；"请下船来"四字，傅藏本作"请下船看仔细嗄"，第四出【宜春令】曲（傅藏本作【奈子花】），傅藏本有大量的夹白。加之傅藏本有两出"考试"，字迹潦草，可知此本已经艺人之手，与原本仍有一定差异。

第二，双红堂本与傅藏本、初集本有较大差异，亦可校正傅藏本、初集本的讹误。如初集本第四出"碧沉沉"，傅藏本与之同，双红堂本作"碧澄澄"，可据以改正。第十六出"桃之夭夭"，傅藏本作"逃之摇摇"，双红堂本作"逃之夭夭"，应以双红堂本为是。第二十七出"姊而田，妹而收"，当从双红堂本作"姐儿田，妹儿收"等等。

傅藏本、初集本或有异文衍脱之处，也可据双红堂本补。如第四出"载酒载诗载画，寻山寻水寻家"两句，傅藏本作"船头无浪行千里，舵后生风过九州"，双红堂本作"轻棹慢摇湘浦月，短帆斜挂楚江烟"。第五出"显树和烟"，双红堂本作"湿树和烟"，可正初集本之形误。第十出《上坟》开场丑上白，傅藏本与初集本近，双红堂本与之异。双红堂本作丑上唱【风入松】一曲："声声杜宇不堪听，行人路上消魂。飞花落絮浑无定，又点缀残春光景。问东风还留几旬，今日里是清明。"傅藏本、初集本无。第十一出《拾钗》旦上场诗，双红堂本与傅藏本、初集本全异，作"渺渺迷迷似楚云，任飞还止过湘滨。为怜小院孤檠客，金碗推残落世尘"。

双红堂本的讹误异文之处较之傅藏本亦为数不少。如初集本第四出"何厚"，双红堂本作"何原"；"现如今"，双红堂本作"观如今"；"双蹄"，双红堂本作"霜蹄"。第十七出"王爵"，双红堂本作"三爵"。这些都是双红堂本有误。除此之外，与傅藏本比，双红堂本异文之处也颇多，如第一出"昆"，双红堂本作"鹍"；"再续"，双红堂本作"重续"。第三出"香带"，双红堂本作"绣带"；"庭前闲步"，双红堂本作"同往庭前"。第五出《谒仙》"留他饮宴"，双红堂本作"宴饮"；"捻鞭"，双红堂本作"祖鞭"。第六出"相求"，双红堂本作"相仇"；"假饶他李益"两句，双红堂本作"假饶他负义忘恩，我难道一旦轻丢"；"积渐"，

双红堂本作"兀自";"是你新收",双红堂本作"是你先去收";等等。

双红堂本、傅藏本都使用了较多的苏白,如第二出"来了幺",傅藏本、双红堂本作"来哉要"。"请下船来"四字,傅藏本作"请下船看仔细嘎",双红堂本作"请下船等我打子扶手介,看仔细"。"官人,天色晚了,泊了船,明日早行罢",傅藏本作"官人,且泊了船,明早行罢",双红堂本作"相公,天色晚哉,且住子船,明朝早行罢"。从上引白文可见,傅藏本已经过清代艺人改动,双红堂本则改动更多,而初集本则相对保存较多原貌。

第三,吴晓铃旧藏本与姚华旧藏本相似,但两本依据的祖本应有不同。部分地方可以校正傅藏本、初集本及双红堂三本之误。如第四出"十又五年踪迹",徐校一谓"此为【清平乐】第三句,疑脱一字",吴藏本作"十又五年无踪迹",则可从补。第十四出"我且在□□上丢他一觉哩再处",傅藏本作"且在□□机上丢渠一忽再处",双红堂本作"困一勿再处"(原抄本作"且在此等候"),均不通,吴晓铃旧藏本作"我且在船梢上去睡它一觉哩再处"。又初集本唤掌船人作"家长",吴藏本则改为"驾长",如此则通。第十六出"阴阳阴气",吴藏本作"阴阳怪气",可见吴藏本的参校价值。

当然,此本也有错漏之处,如第五出"写一道灵符",吴藏本误作"灵府"。第六出"如何是好",吴藏本脱一"是"字。第十二出"云锁阳台望转迢"一句脱漏。第十八出"毕竟触犯神道了,快拿香烛纸马烧起来,待我通诚通诚就好了。(生)不曾带来,怎么处?"一句脱漏,疑是抄写者串行所致。

吴藏本与其他各本最大的不同在于最后一出多三支曲子,现录于下:

【前腔换头】(小旦)端详。细觑檀郎,似旧时曾遇,意态无双。(出席背介)今朝忆念,分明省识伊庞。(想介)思量。记得前缘非虚诳,似梦中人郎一样。(合)饮玉浆,悄似蓝桥仙子,得遇裴航。①

【黑麻子】(外)欢畅。吉日成双,喜乘龙佳婿,登龙名望。幸葭莩玉树,今番相傍。徜徉。向平愿始偿,桑榆景日长。(合)饮玉浆,悄似蓝桥仙子,

① 吴书荫主编:《绥中吴氏藏抄本稿本戏曲丛刊》(三),学苑出版社2004年,第526~527页。

得遇裴航。

【前腔】（老旦）娇养。绣阁兰房，似奇擎掌里，珍珠一样。喜于飞得遂，和鸣佳况。难忘。瑶琴昔日张，幺弦续又长。（合）饮玉浆，悄似蓝桥仙子，得遇裴航。①

此为剧中崔兴哥与庆娘婚圆时，小旦、外、老旦各唱一曲，从曲文内容来看，似不是艺人后来所加，应是原本即有，其他各本删之，可从补。

第四，梅藏本与其他诸本相比，多有异文。如第十二出，初集本作"说明年当赠鸾交"，吴藏本"赠"作"会"，梅藏本作"聘"；第十八出"世事如儿戏"，梅藏本作"毫发无私意"；第二十出小生上场诗"松岩鹤舞断红尘，魔炼今将道德深。笑杀人间多世事，何曾一个学长生"，梅藏本作"松岩鹤舞断红尘，道行清高自养真。笑杀人间逐名利，谁能了脱悟长生"；等等。

另外，梅藏本的讹误之处也较多，多因形误而致，如初集本第十三出"只怕他做些歹事出来"，"歹"，梅藏本作"反"；"特来与你相伴"，"伴"，梅藏本作"件"；第二十四出，"故此说箜篌接响"，"接"，梅藏本作"按"，这些均是梅藏本有误。

梅藏本删去了多处的上场诗，如第八出崔兴哥上场诗、第十四出船家上场诗（按，文后已补）、第十七出周王庙提点上场诗、第十八出判官上场诗等。另外，剧中一些寒暄之处也删，如第四出"（付）奶奶，大小姐出来了。（正旦）母亲万福。（老旦）罢了，我儿坐了。（正旦）是"，第六出"（正旦）好不耐烦，进去了罢。（付）正是心烦了。进去安息罢"，等等。这可能是为了缩短演出时间而将中间某些寒暄过渡的话语删去。

徐校本选择《古本戏曲丛刊初集》本为底本，在当时是必然之举，因别无他本可见。而今将初集本与傅藏本、吴藏本、梅藏本及双红堂本相比较，各本之长短优劣一目了然。傅藏本时间最早，但第十八出失名，又有两个第二十八出《考试》，中有大量夹白，字迹潦草，很多字难以辨读；吴藏本首尾完整，所据祖本时间应较

① 吴书荫主编：《绥中天氏藏抄本稿本戏曲丛刊》（三），学苑出版社2004年，第526～527页。

早，但仍有不少错讹；双红堂本可供参考校正之处不少，使用较多苏白，不过出次混乱，有多出缺失；梅藏本为晚近演出本，无《应试》一出，有缺页。综合以上情况，以初集本时间较早，较接近原貌为优。故对《一种情》重新校对时，仍可以初集本为底本，参校傅藏本、吴藏本、梅藏本及双红堂本，补正其错讹缺失之处。

三、戏曲史意义

在《坠钗记》明刊本亡佚之后，清初以来流传的本子主要是艺人演出用的底本，已非作品原貌。各本在出目、情节、场景处理上，有若干不同。通过对文本的仔细阅读，各个版本的详细比照，不仅可以梳理源流，选择合适的整理底本，还可以借此了解剧本变化过程，从一个个"死"的剧本中窥见"活"的戏剧观念变化。

据上文分析可知，现存的《一种情》版本与原本均有一定差异。虽然《一种情》明刻本不传，无法得知原本情况，但初集本上有不少姚华的批注，它提供了一些认识原本的线索。如初集本第一出第一曲为【沁园春】，姚华批云"【沁园春】前当有一曲，亦省去耳。"据清顺治三年（1644）沈自晋《重定南词全谱凡例》，省去者为【西江月】①，中有"推称临川（指汤显祖）"之句，《一种情》第十九出中有"莫非要学柳梦梅的故事么？"，并不讳言此剧对《牡丹亭》的模仿。可能因汤沈之间在戏曲观念上有过激烈的论争，此剧一开始便"推称临川"，有伤沈氏地位，因此后世艺人将【西江月】曲删去。又如，初集本第十七出有批云："《九宫大成》南词黄钟宫正曲收《一种情》【小引】又一体云'道人馋，道人馋，说法人家打醮坛。若要酒儿吞，诵他一卷经。若要老婆睡，敲得木鱼碎'当在此出中，与'庙门开'一曲用法正同，原本当是两曲，被乐人省去耳。"《九宫大成》中的又一体为揶揄道士之语，艺人们或认为不便演出而将其删去。

从《一种情》各个版本之间的差异也可以看到艺人们的参与。第二十三出，行钱到周王庙中祷告，傅藏本、双红堂本及梅藏本均有一支【前腔】及一段白文，初集本、吴藏本则无。最后一出，吴藏本有三支曲子，其他本均无。梅藏本更是大量

① 按，《南词新谱》中无【西江月】曲，无法得知具体的曲文内容。

删除寒暄过渡的白文。各个版本删减的地方并不统一，可见剧本一直处在不断变化的过程中。

除了删减，后来的演出本也有一定的增补，如傅藏本两个二十八出《考试》，梅藏本无此出，而初集本第二十九出《选场》首曲【大斋郎】《南词新谱》有载，文字全同，云录自《韩寿》，下注"旧传奇，非今《青琐记》"。可见确如姚华所说，此为艺人增出，故袭用他人曲文。

剧本的每一次变化都有艺人的主动参与，名不见经传的艺人们以自己的方式改变着戏曲的演出及发展历史。对剧本进行删减、增补、改窜，为的是适应演出环境。如傅藏本第一个二十八出《考试》，考试的内容为歌咏李白、杜甫二人，参考的"生"与"付"各唱一曲，曲文典雅。第二个二十八出《考试》，主考官却以对对子的方式来考查众人，考试的具体经过以宾白的方式呈现，俚俗活泼。艺人们可以根据雅俗环境的改变进行选择。由此，固定的情节曲白就有了一定的灵活性，艺人们突破了文本上的限制，可以在舞台上自由发挥。

与诗文校勘不同，戏曲校勘遇到异文较多。在对照《一种情》几个版本的过程中，可以找到很多案例。一些是形近而误，如第十一出，初集本"特来与你相伴"，梅藏本"伴"作"件"。这是版刻或抄写过程中的疏漏所致。另外还有一些因音近产生的异文，如第五出，初集本"卢二舅"，傅藏本作"卢二旧"；"拜别阶前"，傅藏本作"拜别街前"；第二十七出，初集本"俨然似"，傅藏本作"俨然是"等，以今天的标准汉语来看，"旧""街""是"都是"讹字"，但是在当时人看来，这些异文并不是"讹字"，因为戏曲有着言传身授的特殊传承方式，在不影响理解的情况下，只记字音而忽略字形是完全可以的。

此外，《一种情》多个版本的披露，对研究明代文人传奇在清代传演过程中转用苏白的情况，提供了新的资料。自魏良辅改良昆山腔为"水磨调"后，这种演唱方式迅速传播，发展成为影响最大的声腔剧种。虽然"水磨"并不是指在语言上用

吴侬软语，而是指在唱法和伴奏上的特色①，但明嘉靖、万历时期的文人传奇已有用到苏白。到了明末清初的舞台本，苏白的使用情况更为普遍②。艺人们在演出时对文人传奇作出改动，迎合观众的审美趣味，在江南演出时有意使用苏白，加强演出的实际效果，所以在舞台演出本中最能体现苏白的使用情况。"利用方言来研究戏曲史显然是重要的途径"③，但明清戏曲中的苏白散见于各处剧本，零碎而不成系统，这就有必要通过细致的文本阅读一点一滴积累。对于苏白资料的搜集探讨，不仅可以为当今昆曲的发展提供经验，同时也有助于语言史的研究。

四、折子戏《冥勘》

《一种情》虽有多种清抄全本传世，而据演出材料，《冥勘》一折上演次数最多。车王府所藏戏曲大致反映了晚清北京地区的戏曲演出情况，其中即收录《冥勘》一折。"冥勘"，又作"审魂"（傅惜华旧藏本）、"炳灵公"（日本双红堂文库藏本）。此出写冥司炳灵公审问何兴娘亡魂，何兴娘诉及与未婚夫崔兴哥十五载不见的苦恨。炳灵公查姻缘簿，知何兴娘与崔兴哥有一载魂魄夫妻之分，遂令土地送何兴娘还阳与崔兴哥结合。

《一种情·冥勘》中的炳灵公（通称冥判）为净角应行，与《牡丹亭·冥判》中的胡判官（通称"花判"）、《九莲灯》中的火德星君（通称"火判"）为昆曲的"净中三判"。炳灵公一般勾红脸，为大面中"七红"之一。

《一种情》的创作本因《牡丹亭》而起，其情节与《牡丹亭》有相似处，而《冥勘》一出，明显是对《牡丹亭》中《冥判》一出的模仿。不过，《牡丹亭·冥判》一出有各种插科打诨及逞才处，先有生、末、副、丑四角色被判官根据生前所好投胎做莺燕蜂蝶，之后杜丽娘才出场。而《一种情·冥勘》中何兴娘直接上场向

① 俞平伯《振飞曲谱·序》（上海文艺出版社1982年，第1页）："水磨调，以宫商五音配合阴阳四声，其度腔出字，有头腹尾之别，字清、腔纯、板正，称为三绝。古代乐府（包括宋词元曲）于声辞之间，尚或有未谐之处，至磨调始祛此病，且相得而益彰，盖空前之妙诣也。其以'水磨'名者，吴下红木作打磨家具，工序颇繁，最后以木贼草醮水而磨之。故极其细致滑润，俗曰水磨功夫，以作比喻，深得新腔唱法之要。"
② 徐扶明《试论昆剧苏白问题》（《艺术百家》1989年第1期）有详细论述，可参考。
③ 周振鹤、游汝杰：《方言与中国文化》，上海人民出版社1986年，第1464页。

炳灵公诉生前经历，情节较之《牡丹亭·冥判》简单。

车王府藏折子戏《冥勘》从全本戏中析出，与全本戏并无太大不同，唯车王府藏本冥判提示语用角色名"判"，而未用脚色名"净"。而《牡丹亭·冥判》一出全本戏与折子戏差异较大。与全本《牡丹亭》（《古本戏曲丛刊》本）相比，乾隆年间刊行的《缀白裘》中所选《冥判》一出人物宾白为苏白，并且删去了原剧中花神数花色的部分。

《冥勘》《冥判》讲的都是阴司的事，属"鬼戏"的一种。在剧中，阴魂可向判官诉苦鸣冤，判官根据阴魂的诉词查看案簿，重新发落阴魂。"姻缘未尽"往往成为主人公还阳重续姻缘的一个重要理由。这些鬼戏中其实包含有儒、释、道三家的思想。"在不少鬼戏中，剧作家常把儒学伦理道德规范置于极为重要的位置，剧中惩恶奖善的手段（如冥勘、地狱惩罚、轮回兽类、雷击、升仙、登净土、增减寿命等等）取自于释、道，而衡量善恶的标准（这是最重要和首要的），却往往是儒学的伦理道德观。"① 相比《牡丹亭》的掘墓启尸，《一种情》中的描写要和缓很多。何兴娘的鬼魂与崔兴哥幽会、私奔，而这一人鬼情却只延续了一年。一年后，兴娘托梦给庆娘，让庆娘嫁与崔兴哥，续上崔、何两家的姻缘。这种对"情"的肯定不逾出道德规范，对阴司、人间秩序都作了肯定和维护。

《冥勘》一出为全本中情节转折处，对故事的发展起了相当重要的作用，使得《一种情》虽因袭《牡丹亭》，却成为昆曲经典剧目。《纳书楹曲谱》《集成曲谱》《昆曲集净》均收录此折。据《苏州戏曲志》载："清咸、同年间苏州昆班名净张八，擅演此角。二十年代，昆剧传习所学生由沈斌泉传授此戏，并于民国十四年（1925）12月首演于上海徐园。后，亦为新乐府、仙霓社昆班的常演剧目。炳灵公由净角沈传锟扮演，但有时亦改为作旦应行（俊扮），称之为《女冥勘》，姚传芗、方传芸、袁传蕃等均饰演过此角。"② 擅演《冥勘》一剧的演员，除上文张八等人外，还有何桂山（1846—1917）、王阿巧（1855—1903）、王楞仙（1859—1908）、郝振基（1870—1942）等人。可见同光年间，《冥勘》是比较受欢迎的折子戏。

① 许祥麟：《中国鬼戏》，天津教育出版社1997年，第275页。
② 苏州市文化局、苏州戏曲志编辑委员会：《苏州戏曲志》，古吴轩出版社1998年，第104页。

第六节 小 结

清代戏曲发展比较重要的现象是花雅两部的争胜，至清晚期，花部以优势胜出，占据了大部分舞台。花部胜出，与其喧闹高亢的音乐形式有重要关系，此外，花部各剧种在发展过程中充分借鉴雅部的昆曲和高腔亦是一个重要原因。从剧本上看，雅部戏曲剧本基数庞大，不少曲目已经积淀了较为成熟的语言与表演技艺，花部在其基础上进行改编，再搬之于场上。此外，由于对演员的推捧，花部极重流派，每一个流派均有不同的表演特色，而一些有较高文化水平的表演家会根据不同的情境改编台词，乃至有专门的文人为某一演员编创剧本，因此，晚清戏曲的版本流传尤为庞杂。

车王府所收藏的曲本，既有昆曲、高腔，又有皮黄、乱弹。其中的昆曲剧本，大多是明清传奇中的折子戏。晚清时，高腔与昆曲同属于雅部，二者剧本可以互通互用。与昆曲剧本不同的是，高腔剧本标明音释，有帮腔符号，说明高腔在不同地区流传时特别需要注意其字音与音乐。昆曲、高腔折子戏从全本戏中析出，虽历经百年，而其曲辞基本不变。车王府所藏乱弹、皮黄剧本多从传奇改编而来。已有的昆曲剧本，其文字、音乐多经过文人校订，唱词优美、情节完整，很容易成为乱弹诸腔学习、借用的对象。

本章选取了车王府所藏的几个皮黄、昆曲剧本进行分析，从版本流传的角度，探讨晚清戏曲的流播衍生现象与改编演出状况。从个案出发，可以发现戏曲改编、流传具有某些规律：一是皮黄多选择情节多奇且具有一部表演基础的昆曲剧目进行改编。二是皮黄多借用昆曲已有曲辞，在音乐体式上由曲牌体变为板腔体，其曲辞并没有完全新创。三是为适应北京地区演出需要，将原有的苏白改为了京白。

车王府所藏的戏曲曲本，折射出晚清昆曲的流播情况与皮黄酝酿发展、传承革新的历史轨迹。当然，明晰戏曲发展的具体细节，需要更多的个案作支撑，这也是车王府藏曲本研究的发展方向之一。

第四章　车王府藏乐调本与戏曲音乐

曲谱是进行戏曲音乐研究的重要文献材料，由于戏曲参与人员各自的使用需求不同，曲谱又可分为文字谱与音乐谱两种。文字谱一般称作"曲谱"或"格律谱"，音乐谱则称作"宫谱"或"工尺谱"。文字谱主要在于厘正句读、分别正衬，供剧作者使用，音乐谱主要分别四声阴阳、腔格高低，标注工尺板眼，供度曲者使用[①]。至清代，无论是格律谱还是工尺谱，均出现了集大成的著作，前者如《钦定曲谱》，后者如《集成曲谱》。制谱者一直力求曲谱更加完善、严谨。

工尺谱方面，车王府所藏乐调本中保留了 24 种道光以后记录剧目工尺、曲调的乐调本，这批乐调本并非抄自一时一地，剧种类型包括昆腔、高腔、皮黄三种，记录的形式也丰富多样，或仅录曲文，或曲白均有；或仅录一句，或全出均存。此外，其中还有鼓点、笛、胡琴定调谱等，内容丰富。本章第一节以车王府藏乐调本为中心，对其撰写解题，并以《长生殿·小宴》为例，辨析各家曲谱的记录方式及特点。

文字谱多以曲牌为单位进行说明。曲牌是戏曲音乐中极其重要的一部分，由于古代记谱方式不完善，还原历代曲牌的唱法存在很大困难。不过，依靠曲谱的记录，我们可以对曲牌的流变进行一定程度的梳理，从而得知各文体对曲牌音乐的具体应用。以【点绛唇】【粉蝶儿】两个曲牌为例，二者在戏曲中多用于出场首曲，

① 见王季烈《螾庐曲谈·论宫谱》，山西人民出版社 2018 年。

相当于"引子",二者的流变与应用有相似之处却不尽相同,这两支曲牌有套曲支曲之别,南曲北曲之分,流变复杂,本章一一进行梳理。

第一节 车王府藏乐调本研究

戏曲剧本因使用对象的多样性而具备不同的形态,如进呈本、单角本、全本、提纲本等。乐调本是以记录戏曲音乐为主,为演员或乐师所用的戏曲底本,标明工尺板眼,清唱修习时也多用此类,或直接称为"曲谱"。《车王府曲本提要》解释说"乐谱配以唱词,以记乐为主,是为乐调本"①。乐调本成为研究戏曲唱腔、记谱方式、传承等方面的珍贵资料。车王府藏曲本中保留了24种乐调本,剧种类型包括昆腔、高腔、皮黄三种。昆曲谱经过明清两代的发展,渐渐较为完善,高腔与昆曲相类,所用为曲牌体,而京剧的曲谱则发展较慢。"京剧有法度而无定谱",其工尺谱多为琴师所谱,亦为其所用,对歌者来说,工尺谱则没那么重要。本节先以《清车王府藏曲本》所收录乐调本为依据,对这部分曲本撰写解题,包括其类别、馆藏、收录情况、所述内容、本事来源、剧本形态、同类曲谱等情况,明确其基本内容与表现形式,再通过个案(《小宴》)研究,探讨这批乐调本在记谱方式上与前后时代的不同之处。

一、车王府藏乐调本解题

1. 十面全串贯

【解题】昆曲曲谱。《蒙古车王府曲本分类目录》著录。原抄本藏北京大学图书馆,首都图书馆藏有过录本。《清车王府藏曲本》第十五册收录。《清车王府藏戏曲全编》第二册收录。

① 郭精锐、陈伟武等:《车王府曲本提要》,中山大学出版社1989年,第576页。

剧演韩信十面埋伏，困杀项羽。项羽走投无路，于乌江自刎。

此为净角本，录曲文而无白。计有【醉花阴】【喜迁莺】【侧瓦儿】【水仙子】【刮地风】【竹枝儿】【煞尾】七支曲。曲谱采用一柱香式。

此剧又称《小十面》，《弦索辨讹》《纳书楹曲谱》补遗卷四收录，为散套。《纳书楹曲谱》录此谱，但没有具体曲牌名，眉批解释"此套牌名全然不合，故不录"。清代唐英在《小十面》的基础上另作杂剧《英雄报》，作者在题目下自注"旧曲弦索调《小十面》增本"①。《英雄报》杂剧中【醉花阴】【刮地风】【竹枝儿】【斗鹌鹑】四支北曲曲辞与此剧一致，唯曲牌不同，即将《十面》【醉花阴】【喜迁莺】【侧瓦儿】三支合为【醉花阴】一曲，将《十面》【水仙子】全曲、【刮地风】曲第一句合为【刮地风】，将《十面》【刮地风】后三句及【竹枝儿】【煞尾】合为【斗鹌鹑】一曲。

《俗文学丛刊》第60册收录《大十面》三种，第一种（百本张抄本）、第三种亦带工尺，与此剧同。嘉庆七年（1802）刊行的弹词《三笑》（清吴天信编）中有提到《小十面》。其中唱词即与此本部分唱词同。②

需要指出的是，除此"小十面"外，另有讲述项羽故事的"大十面"，源自《千金记》第三十八出《设伏》，舞台演出称《十面》。万历年间的昆班艺人因沈采《十面》中【粉蝶儿】【水底鱼儿】二曲短小乏力，便按其情节借用《雍熙乐府·大埋伏》的套曲重新配制科白，并增补了【村里迓鼓】【青哥儿】【柳叶儿】和【赚煞】等曲，在《别姬》《十面》连演时，不用沈采的"十面"，而采用艺人俗创的"大十面"。③"大十面"，《集成曲谱》玉集卷一收录，作《十面埋伏·十面》；《侯玉山昆曲谱》收录，题作《千金记·十面》，与此剧均不相同。

2. 小宴全串贯

【解题】昆曲曲谱。《蒙古车王府曲本分类目录》著录。原抄本藏北京大学图书馆，中山大学图书馆、首都图书馆藏有过录本。《清车王府藏曲本》第十五册收

① 唐英撰，周育德校点：《古柏堂戏曲集》，上海古籍出版社1987年，第137页。
② 参见吴天信《三笑》，岳麓书社1987年，第287页。
③ 参见吴新雷主编《中国昆剧大辞典》，南京大学出版社2002年，第63页。

录。《清车王府藏戏曲全编》第六册收录。

剧演唐明皇与杨玉环在御花园中摆酒小宴，共赏秋光事。

出自洪昇《长生殿》第二十四出《惊变》，演出本前半场自【粉蝶儿】至【扑灯蛾】为《小宴》，后半场称为《惊变》，为生旦合唱戏。《纳书楹曲谱》眉批"此曲系南北合套，今自【扑灯蛾】以下俱作北曲"①。此出用中吕南北合套曲，其中【扑灯蛾】本为南曲，而在南北合套中谱作北唱。仅录曲文，无宾白，采用蓑衣谱记录工尺，无板眼。

《纳书楹曲谱》正集卷四、《粟庐曲谱》、《集成曲谱》玉集卷八（题《惊变》）收录工尺谱；《振飞曲谱》收录简谱，题《惊变》。

3. 山门全串贯

【解题】昆曲曲谱。《蒙古车王府曲本分类目录》著录。原抄本藏北京大学图书馆，中山大学图书馆、首都图书馆藏有过录本。《清车王府藏曲本》第十五册收录。

剧演鲁智深于五台山出家，一日行至山下，遇酒保挑酒上山，求买不成，强抢饮之。醉中耍拳，碰倒山亭。回至山门，门僧不纳，鲁智深撞开山门，打坏神像并殴打众僧。智真长老知其心性未定，乃赠智深书信银两，遣其投奔东京大相国寺智清长老。

故事见《水浒传》第三回《赵员外重修文殊院　鲁智深大闹五台山》。此剧出自清邱园《虎囊弹》传奇，后衍为折子戏《山门》。《缀白裘》第三集卷四收录。清周祥钰《忠义璇图》传奇第一本第二十出《长老修书遣醉客》，亦据《虎囊弹》改编。

此剧共收【点绛唇】【混江龙】【油葫芦】【天下乐】【哪吒令】【鹊踏枝】【寄生草】【煞尾】八支曲。有曲无白，为净角应行戏，此剧演出时分三段，第一段为鲁智深的独脚戏，第二段由鲁智深和酒保（丑角应行）对演，第三段进入高潮，为鲁智深醉打山亭、山门的表演。此谱采用一柱香谱式，有工尺无板眼。

① 叶堂：《纳书楹曲谱》，王秋桂主编《善本戏曲丛刊》，台湾学生书局1987年，第561页。

《清车王府藏戏曲全编》第九册另收录高腔《醉打山门全串贯》。

《纳书楹曲谱》正集卷二收录，题为《山亭》，部分曲文中无衬字。《集成曲谱》金集卷七收录，亦作《山亭》，与《纳书楹曲谱》同。《北京大学图书馆藏程砚秋玉霜簃戏曲珍本丛刊》第五册收录，有工尺板眼。

4. 幻化全串贯

【解题】高腔曲谱。《蒙古车王府曲本分类目录》著录。原抄本藏北京大学图书馆，中山大学图书馆、首都图书馆藏有过录本。《清车王府藏曲本》第十五册收录。《清车王府藏戏曲全编》第二册收录，题《幻化带板全串贯》。

剧写庄子隐迹山林，一日至荒郊游玩，路见一堆骷髅，感叹一番后睡于柳树底下，梦中骷髅与庄子论说生死。庄子醒后，忆骷髅之言，决定弃却田园，寻访得道真君长桑公子。

本事见《庄子·至乐》。此剧撷自陈一球《蝴蝶梦》传奇《叹骷》一折。元李寿卿有《鼓盆歌庄子叹骷髅》杂剧。

此剧为生（庄周）、外（骷髅）对唱戏。有板眼而无工尺。共有【一江风】【宜春令】【前腔】【解三醒】【前腔】【尾声】六曲。

《缀白裘》六集收录，唯庄周为生，骷髅为末，为昆曲演出本。《集成曲谱》振集卷七收录昆腔《叹骷》工尺谱。

5. 四郎探母全串贯

【解题】皮黄曲谱。《蒙古车王府曲本分类目录》著录。原抄本藏北京大学图书馆。首都图书馆藏有过录本。《清车王府藏曲本》第十五册收录。

剧写杨四郎坐宫院独自思叹当年血战、被擒之事，得悉母亲佘太君率军亲征，如今相隔两地，不由得思念母亲。

《杨家府演义》《北宋志传》和清《昭代箫韶》传奇中，有四郎助孟良盗回白骥马等，但无探母情节。

车王府另藏有全本皮黄《四郎探母全串贯》，收录于《清车王府藏曲本》第六册、《清车王府藏戏曲全编》第七册。此剧实为全本《四郎探母全串贯》中的一段

唱词，曲词稍有不同，为正生唱功戏。有曲无白，用一柱香式记谱，有工尺而无板眼。

《京剧曲谱集成》第八集收录《四郎探母》全本。

6. 回猎全串贯

【解题】昆曲曲谱。《蒙古车王府曲本分类目录》著录。原抄本藏北京大学图书馆，中山大学图书馆、首都图书馆藏有过录本。《清车王府藏曲本》第十五册收录。《清车王府藏戏曲全编》第六册收录。

剧演刘知远之子咬脐郎外出打猎回家，向父亲讲述打猎时被白兔引至沙陀村，遇一妇人。妇人自诉其苦，其丈夫、儿子姓名与刘氏父子相同，且妇人下拜时他头晕不已。刘知远告知咬脐郎，妇人实为咬脐郎亲母李三娘，命咬脐郎带兵前去迎接母亲。

此剧出自南戏《白兔记》第三十出《诉猎》。《俗文学丛刊》第74册收录。除小生唱【锦缠道】一曲外，其余均为老生唱。曲谱采用蓑衣谱。有工尺而无板眼。

7. 困曹全串贯

【解题】皮黄曲谱。《蒙古车王府曲本分类目录》著录。原抄本藏北京大学图书馆，中山大学图书馆、首都图书馆藏有过录本。《清车王府藏曲本》第十五册收录。

剧演赵匡胤至曹府与曹彬饮酒，曹彬睡去，赵氏推窗散心，遥见中秋之月。

此本仅录一句唱词："赵玄郎坐书房心中不爽，二贤弟不饮酒闷睡一旁。无奈何推吊窗强把心散，正乃是中秋月分外光明。"

车王府另藏有全本《困曹府全串贯》，《清车王府藏曲本》第五册、《清车王府藏戏曲全编》第六册收录。此段所录实为全本《困曹府全串贯》中的一部分，文字不完全一致。此段为老生唱功戏，用二簧慢板。录工尺而无板眼，中有"过板""小过板""大过板"等提示语。

8. 花报瑶台全串贯

【解题】昆曲曲谱。《蒙古车王府曲本分类目录》著录。原抄本藏北京大学图

书馆，中山大学图书馆、首都图书馆藏有过录本。《清车王府藏曲本》第十五册收录。

剧演檀罗国四太子觊觎槐南柯郡守之妻安国金枝公主，派一小番扮作花郎前去探听公主虚实，花郎向四太子回禀经过。

剧本出自汤显祖《南柯记》第二十六出《启寇》、第二十九出《围释》。

题名"花报瑶台"，实为两出，《花报》一出剧末写"南柯记　下接瑶台"。《花报》中净扮太子，贴旦扮卖花郎，曲白俱全。《瑶台》中旦扮公主，有曲无白。两出均有工尺而无板眼，采用蓑衣谱。

《遏云阁曲谱》收录。《振飞曲谱》收录《瑶台》。

9. 别姬全串贯

【解题】昆曲曲谱。《蒙古车王府曲本分类目录》著录。原抄本藏北京大学图书馆，首都图书馆藏有过录本。《清车王府藏曲本》第十五册收录。《清车王府藏戏曲全编》第二册收录。

剧演项羽被困垓下，自叹英雄时运不济，无法舍却虞姬，递与虞姬宝剑一把。虞姬自尽，项羽悬其首级于马上，愿生死同归一处。

出自明沈采《千金记》（《六十种曲》本）传奇第三十七出《别姬》。与《千金记》相比，此出少【虞美人】【青天歌】及其后三个【前腔】【尾声】几曲。

此为项羽单角本，项羽净扮，曲白共录。计有【引】【泣颜回】【前腔】【扑灯蛾】四支曲，曲谱采用一柱香式。《俗文学丛刊》第60册收录《别姬》项羽单角本，带曲白工尺，与此剧一致。《北京大学图书馆藏程砚秋玉霜簃戏曲珍本丛刊》第五册收录耕心堂抄本，无工尺，封面题"戊戌冬月六日较订"。

《集成曲谱》玉集卷四收录。

10. 洒金桥全串贯

【解题】皮黄曲谱。《蒙古车王府曲本分类目录》著录。原抄本藏北京大学图书馆，首都图书馆藏有过录本。《清车王府藏曲本》第十五册收录。《清车王府藏戏曲全编》第六册收录同名全本。

剧演算命先生在洒金桥摆棚算卦,连日无人,忽见赵匡胤前来算卦。

故事出处不详。清吴璿《飞龙全传》第八回《算油梆苗训留词 拔枣树郑恩救驾》中叙苗光义为郑恩算命,指点郑恩投奔真命天子赵匡胤。

《清车王府藏曲本》第五册收录全本《洒金桥全串贯》,此剧虽与之同名,实为全本中一段,仅录"在深山领受了师父严命,洒金桥开命馆指引前程。招牌上写大字神机妙算,断人间生和死不差毫分。这几日坐桥头无人来问,不觉得桌案上起了灰尘。一步儿来至在卦棚打坐,那一傍又来了赤须火龙"等句。部分曲词与第五册收录本不同。

此剧所录为老生唱段。末尾题"下接西皮倒板、过板、随身板"。

11. 春秋配全串贯

【解题】皮黄曲谱。《清车王府藏曲本》第十五册收录。

剧演姜秋莲因受继母虐待,与乳娘到郊外捡柴,出门后悲泣不已。

此剧改编自小说《春秋配》,此书因所写为男女情事,于礼教不合,在清代遭到禁毁。此句出自《春秋配·拾芦柴》。

乐调本仅录一句唱词:"出门来羞答答将头低下,忍不住泪珠儿点点如麻",后注"从头来回翻,往下工尺一样"。此剧为花旦唱工戏,有工尺无板眼,采用一柱香式记谱。

《中国京剧流派剧目集成》第二十集收录《春秋配》黄(桂秋)派唱法简谱,其第四场即此本唱词。

12. 思凡全串贯

【解题】昆腔曲谱。《蒙古车王府曲本分类目录》著录。原抄本藏北京大学图书馆,中山大学图书馆、首都图书馆藏有过录本。《清车王府藏曲本》第十五册收录。《清车王府藏戏曲全编》第六册收录。

剧演小尼姑色空年幼时被送到鲜桃庵中出家,因情窦初开,不耐拜佛念经的寂寞生涯,趁师父、师兄下山之时,私自逃出尼庵。

出自《孽海记》传奇。为《双下山》中的第一段,其余包括"和尚下山"及

"僧尼相会"二段。明郑之珍《目连救母劝善戏文》、清宫连台大戏《劝善金科》亦演及此事。

车王府藏本曲白俱有，曲旁仅有板眼而无工尺。计有【风入松】【山坡羊】【前腔】【浪里来煞】四曲。《纳书楹曲谱》外集卷二收录《思凡》，标为"时剧"，且有曲无白，曲牌作【诵子】【山坡羊】【转调第一段】【二段】【三段】四曲，与车王府曲所标有所不同。

戏曲界有"男怕夜奔，女怕思凡"之说，此出折子戏既有细腻的唱腔，又有繁重的身段，一般以贴旦应工，但亦涵盖了闺门旦的含蓄。

《振飞曲谱》收录此剧简谱，题《孽海记·思凡》。

13. 风摆荷叶鼓点

【解题】乐调本。《蒙古车王府曲本分类目录》著录。原抄本藏北京大学图书馆，中山大学图书馆、首都图书馆藏有过录本。《清车王府藏曲本》第十五册收录。

"风摆荷叶"为十番鼓的表演乐曲之一。"十番鼓"为明清流行的鼓吹乐种，《扬州画舫录》载"是乐不用小锣、金锣、铙钹、号筒，只用笛、管、箫、弦、提琴、云锣、汤锣、木鱼、檀板、大鼓十种，故名十番鼓。番者更番之谓。有花信风、双鸳鸯、风摆荷叶、雨打梧桐诸名。后增星钹，器辄不止十种，遂以'星汤蒲大各勺同'七字为谱。七字乃吴语状器之声，有声无字，此近今庸师所传也。"① 车王府所藏的《风摆荷叶鼓点》用工尺谱记录，而非七字谱，当是在星钹加入众乐器之前。"十番鼓"中的曲牌多源自唐代歌舞曲、宋词牌以及元明以来的南北曲曲牌。董解元《西厢记诸宫调》中有仙吕调曲牌【风吹荷叶】，"风摆荷叶鼓点"或源于此。昆曲《思凡》中亦有曲牌"风吹荷叶煞"，因其中有"夜深沉，独自卧"的唱句，后取头三字为名，依其旋律演变为京剧曲牌【夜深沉】。

14. 望儿楼全串贯

【解题】皮黄曲谱。《蒙古车王府曲本分类目录》著录。原抄本藏北京大学图

① 李斗：《扬州画舫录》，中华书局1960年，第255～256页。

书馆，中山大学图书馆、首都图书馆藏有过录本。《清车王府藏曲本》第十五册收录。

剧演窦太真在昭阳殿内想起隋炀帝的种种不义行为，继而命宫娥掌银灯至望儿楼上眺望。

明诸圣邻《大唐秦王词话》第五回《唐秦王私看金墉地　程咬金明劈老君堂》有秦王李世民金墉城失陷南牢，窦后闻报忧思成疾之事，或为此剧所据。

此剧日本东京大学东洋文化研究所亦有收藏，《双红堂文库分类目录》著录。《清车王府藏戏曲全编》第五册收录全本《望儿楼全串贯》。乐调本所录为全本中的一段，仅一句："窦太真坐昭阳思前想后，想起了隋炀帝无道昏王。欺了父灭了母纲常败坏，将胞妹立正宫国法难容。陆地里行龙舟万民坠怨。上扬州看琼花涂害生灵。五花棒打死了奸王废命，到而今只落得万世羞名。叫宫娥掌银灯望儿楼上，为皇儿叫为娘时刻挂心。"有工尺无板眼，采用一柱香式记谱，中有"赶板""倒板"提示，为老旦唱工戏。

《中国京剧流派剧目集成》第十一集收录《望儿楼》龚（云甫）派唱法简谱。

15. 探路全串贯

【解题】高腔曲谱。《蒙古车王府曲本分类目录》著录。原抄本藏北京大学图书馆，中山大学图书馆、首都图书馆藏有过录本。《清车王府藏曲本》第十五册收录。《清车王府藏戏曲全编》第五册收录，题"探路带板尖团全串贯"。

剧演孙悟空奉唐僧之命前去巡山开路。

《俗文学丛刊》第43册收录百本张抄本两种。

此本计有【点绛唇】【混江龙】二曲，标明板眼、尖团字，未标工尺，以生扮孙悟空。

16. 笛胡琴各调全谱

【解题】乐调本。《蒙古车王府曲本分类目录》著录。原抄本藏北京大学图书馆，中山大学图书馆、首都图书馆藏有过录本。《清车王府藏曲本》第十五册收录。

此本收录笛子正工调、六字调、小工调、上字调、尺字调、凡字调六种；胡琴

谱收录二簧腔和西皮调两种，其中二簧腔标明"定尺合"，西皮调标明"定工四"。

17. 偷诗全串贯

【解题】昆曲曲谱。《蒙古车王府曲本分类目录》著录。原抄本藏北京大学图书馆，中山大学图书馆、首都图书馆藏有过录本。《清车王府藏曲本》第十五册收录。《清车王府藏戏曲全编》第十册收录。

剧演道姑陈妙常与书生潘必正互生情愫，然碍于观中清规，未得表白，只能填词以寄幽情。一日妙常小睡，潘必正进其卧室，偶阅其词，知妙常对自己亦有情义，遂叫醒妙常，以词质问。妙常羞愧难当，半推半就，二人定下白头之盟。

出自高濂《玉簪记》第十九出《词媾》。

此出共收【绣带儿】【宜春令】【降黄龙】【醉太平】【浣溪沙】【滴溜子】【鲍老催】【琥珀猫儿坠】【尾声】【掉角儿】【前腔】【尾声】，文末题"玉簪记"。与《六十种曲》本《玉簪记》比，少第一曲【清平乐】，其后部分词曲亦不全同于《六十种曲》本。

此出有曲无白，采用一柱香式记谱，有工尺无板眼，为生旦合唱戏。

《纳书楹曲谱》续集卷一、《集成曲谱》振集卷五收录。

18. 福禄全串贯

【解题】昆曲曲谱。《蒙古车王府曲本分类目录》著录。原抄本藏北京大学图书馆，中山大学图书馆、首都图书馆藏有过录本。《清车王府藏曲本》第十五册收录。

剧演福主治世，下界风调雨顺，人民安居乐业，玉帝下旨，因福主阴功浩大，特派遣赐福天官，携南极老人、五谷牛郎、天孙织女、送子张仙、增福财神，前往福地颁赐福禄，以彰积德之报。

此剧俗名《天官赐福》，为旧时戏班开场吉祥戏。清内廷亦用作开团场承应戏。

《清车王府藏曲本》第十四册收录《天官赐福全串贯》昆曲、高腔剧本。其昆曲剧本曲词与此剧一致。

此剧曲白俱全，标工尺无板眼，采用蓑衣谱记谱。共有【醉花阴】【喜迁莺】

【刮地风】【水仙子】【煞尾】五曲。其脚色有生、外、小生、旦、末、净，所有曲子均为众人合唱。

19. 遣番全串贯

【解题】昆曲曲谱。《蒙古车王府曲本分类目录》著录。原抄本藏北京大学图书馆，中山大学图书馆、首都图书馆藏有过录本。《清车王府藏曲本》第十五册收录。

剧演卢生奉命挂印西征吐番，欲行反间之计除却吐番国丞相，访得军中能通三十六国番语的打番儿汉，定下御沟红叶之计，派其前往。打番儿汉欣然应允。

故事见沈既济所作唐传奇《枕中记》。此戏出自汤显祖《邯郸记》传奇第十五出《西谍》。

《清车王府藏曲本》第十四册另收录昆腔《遣番全串贯》一种，与此本同，未带工尺。《俗文学丛刊》第71册收录《遣番》抄本六种，其中第三种、第五种附工尺，与此本同。

《六也曲谱》利集收录《番儿》。

20. 赶三关全串贯

【解题】皮黄曲谱。《蒙古车王府曲本分类目录》著录。原抄本藏北京大学图书馆，中山大学图书馆、首都图书馆藏有过录本。《清车王府藏曲本》第十五册收录。

剧演薛平贵在西凉国登基，一日临朝，有鸿雁口吐人言，称平贵无道，平贵以弓弹击之。

事见《龙凤金钗传》鼓词。

此本仅录一句："自从盘古分地天，那有宾鸿吐人言。内臣看过弓合弹，对准大雁放刁弦。"中标"开首起腰板一句""截板一句"。标工尺无板眼，为生脚应工戏。《清车王府藏曲本》第五册收录全本《赶三关全串贯》，然此句作"为王驾坐银安殿，宾鸿大雁吐人言。内侍臣看过弓合弹，对准宾鸿弹离弦"，曲词有所不同。

21. 荡湖船全串贯

【解题】皮黄曲谱。原抄本藏北京大学图书馆。《清车王府藏曲本》第十五册收录。

剧演李君甫败尽家产，典当衣物雇舟往常熟投靠表姐夫。江上李君甫调戏摆渡女徐阿姐，两人对唱小曲，相互打闹戏谑。此本仅录李君甫与徐阿姐对唱小曲部分内容，这一小曲一名"闹五更"。

《俗文学丛刊》第344册收录抄本《荡湖船》。此本所录部分与之不完全相同。

工尺谱仅录"闹一更"之内容，后注"往下五更工尺字俱是一样，下接十八摸"。

22. 战城都全串贯

【解题】皮黄曲谱。《蒙古车王府曲本分类目录》著录。原抄本藏北京大学图书馆，中山大学图书馆、首都图书馆藏有过录本。《清车王府藏曲本》第十五册收录。

剧演马超兵临成都，刘璋之子刘御和大臣累登上城楼，质问马超为何投降刘备，倒戈相向。

本事见《三国演义》第六十五回《马超大战葭萌关　刘备自领益州牧》。

此本仅录二句："父王说话欠思纶，成都人马武艺精。开城去把贼兵问，一阵交锋把他赢。"中有"过板""过板同纶字一样"句，标工尺无板眼，为小生应工戏。《清车王府藏曲本》第四册收录全本《战城都全串贯》，其中相关剧情曲词作："父王何不将贼问，马超非是等闲人。曹操杀他全家命，不报冤仇岂甘心。儿臣敌楼把他问，为何负义降他人"，与此本不同。《俗文学丛刊》第295册收录百本张抄本乐调本，与此本一致，同册所录石印本《校正京调取城都全本》中作："父王做事欠思论，细听儿臣说分明。曹操杀他全家命，不报冤仇岂甘心。儿臣敌楼把贼问，一阵交锋把功成。"石印本扉页题"真正京调头等名角汪桂芬曲本　绘图取城都"，可知此段唱词几经转易，繁简均可。

23. 芦花河全串贯

【解题】皮黄曲谱。《蒙古车王府曲本分类目录》著录，原抄本藏北京大学图书馆，中山大学图书馆、首都图书馆藏有过录本。《清车王府藏曲本》第十五册收录。

剧演樊梨花挂帅，听闻义子薛应龙在郭家庄招亲，以其违反军令，将他绑在辕门。薛丁山回营见之，劝樊梨花宽宥。

故事见《薛丁山征西》。

所录为樊梨花（旦扮）所唱【倒板】一段，薛丁山（生扮）所唱【慢二六板】数段，有曲无白，有工尺无板眼。《清车王府藏曲本》第五册收录全本《芦花河全串贯》，相关唱词与此本收录略有差异。

《俗文学丛刊》第304册收录百本张抄本"芦花河·随身板二六""芦花河·旦角倒板工尺字"，与此本所录一致。《中国京剧流派剧目集成》第十八集收录《芦花河》王（瑶卿）派唱法简谱。

24. 流水板挡谅全串贯

【解题】皮黄曲谱。中山大学图书馆、首都图书馆藏有过录本。

剧演陈友谅逃出江东桥之围后，遇故友康茂才拦截，康茂才阵前历数陈之不义。

故事见《英烈传》第三十回《康茂才夜换桥梁》。

此本分两段抄写，有曲无白，为生脚应工戏。《清车王府藏曲本》第八册收录全本。此两段唱词顺序与乐调本不同，且文字略有差异。《俗文学丛刊》第326册收录"挡谅·康茂才工尺谱唱词"，与此本所录不同。

二、《小宴》曲谱辨析

车王府藏乐调本中所收录的昆曲曲本全部为折子戏。折子戏多是全本昆弋腔剧本中的精致之作，一般曲辞精美，冲突明显。随着文人参与拍曲，对戏曲音乐的腔

格四声要求提高,这种精致又不断得到强化。作为一种娱乐形式,清唱在文人阶层中是一种时尚。清乾隆中后期,出现了一批专门指导清唱度曲的工尺谱曲谱,如《吟香阁曲谱》《纳书楹曲谱》等。这些曲谱载录曲辞,旁配工尺,不载宾白,曲文不分正衬,称为清宫谱。后出的《遏云阁曲谱》《六也曲谱》等则曲白俱全,并附科介,此类称为戏宫谱。工尺谱的出现,为戏曲的传承提供了物质载体,对戏曲演唱技艺的提高起了重要作用。现存的折子戏曲谱,一般都经过名家或文人手订后刊刻出版,虽有流转因革,但总体风格较为一致,其工尺板眼俱全。车王府旧藏的这批乐调本,形制并不统一,从曲谱内容看,应是艺人用于演习的本子,它与精刻详订的文人曲本仍存在一定差异,下面以《小宴》为例进行说明之。

《小宴》为清初戏曲家洪昇(1645—1704)《长生殿》中的半出,全出名《惊变》,《小宴》为前半部分。《长生殿》创作出来后,"一时朱门绮席,酒色歌楼,非此曲不奏,缠头为之增价"(徐灵昭《长生殿序》),"畜家乐者攒笔竞写,转相教习,优伶能是,升价百倍"(吴舒凫《长生殿序》)。为便其歌之于场上,文人为《长生殿》谱曲订板,乾隆时期即有《吟香堂曲谱》收录《长生殿》全本乐谱,可惜后世影响不大。略晚于《吟香堂曲谱》的《纳书楹曲谱》虽未收录全本,但选了《长生殿》部分出目(《正集》卷四收录二十四出,《续集》卷一收录七出)。《惊变》一出文辞雅正优美,前半部分富贵缠绵,后半部分悲壮激怆,前后对比明显,《纳书楹曲谱》等很多戏曲工尺谱均有收录。以下用清乾隆时期的《纳书楹曲谱》、同治时期的《遏云阁曲谱》以及1953年出版的《粟庐曲谱》中所收录的《小宴》作对比,说明《小宴》曲谱之流变,并探讨车王府藏乐调本《小宴》与这些刻本的不同。

《纳书楹曲谱》,叶堂编订,王文治参订,清乾隆五十七年(1789)成书,刻于乾隆五十九年,清宫谱。叶堂不满当时曲坛唱曲的情况,将自身拍曲所得辑成《纳书楹曲谱》,"而俗伶登场既无老教师为之按拍,袭谬沿讹,所在多有,余心弗善也。暇日搜择讨论,准古今而通雅俗。文之舛淆者订之,律之未谐者协之。而于四声离合、清浊阴阳之芒杪呼吸关通,自谓颇有所得。"(叶堂《纳书楹曲谱自序》)全谱的体例,均标注工尺,提示板眼。此谱不分正衬,对于带腔、豁腔等腔格没有标注。《纳书楹曲谱》在订谱制律时以清唱谱为准,未录宾白科介,刊行后

风靡一时，钱泳《履园丛话》卷十二有言："近时则以苏州叶广平翁一派为最著，听其悠扬跌荡，直可步武元人，当为昆曲第一。曾刻《纳书楹曲谱》，为海内唱者所宗。"

《遏云阁曲谱》初刊于同治九年，有扫叶山房刻本，题署"南清河王锡纯熙台氏辑，苏州李秀云拍正"。王锡纯自作序谓：

> 余性好传奇，喜其悲欢离合，曲绘人情，胜于阅历，而惜其无善本焉。虽有《纳书楹》旧曲，要旨九宫正谱。后《缀白裘》出，白文俱全，善歌者群奉为指南。奈相沿至今，梨园演习之戏又多不合。家有二三伶人，命其于《纳书楹》《缀白裘》中细加校正，变清宫为戏宫，删繁白为简白，旁注工尺，外加板眼，务合投时，以公同调。①

从序中可知，《遏云阁曲谱》（简称《遏谱》）在订制时，参照了《纳书楹曲谱》（简称《纳谱》）及《缀白裘》。《纳谱》为清宫谱，《遏谱》的工尺大部分与其同，但也对其中部分不合律的作了订正。如"并绕回廊"的"廊"字，为阳平字，《纳谱》为"工尺"，《遏谱》则改为"上尺工"，更合原字字音。《缀白裘》著录剧本曲白，但无工尺，《纳谱》中"俺则待借小饮对眉山"，《缀白裘》作"只待借小饮对眉山"②，《遏谱》从《缀白裘》。《遏谱》序中"务合投时"一句，说明此谱在订制时参考了时曲唱法。虽不能明确这种"投时"所指为何，但相比《纳谱》，《遏谱》工尺更为完备，如板眼标示中增加头末小眼，便于初学者把握行腔，对于唱腔修饰音也一一标明，"绽""瓣""下"等去声字后增加豁腔符号"√"，因豁腔并非主腔，只在主腔将尽时将音略扬。《纳谱》等清宫并未标注，由唱曲之人自行运用，但初学者往往茫然，《遏谱》变清宫为戏宫③，考虑到实际学习及演出情况。

① 王锡纯：《遏云阁曲谱·序》，中华书局1973年，第1页。
② 此句《古本戏曲丛刊五集》影印清康熙稗畦草堂刊本作"子待借小饮对眉山"。
③ 清宫谱为文人按字声腔格严加考订而专供清唱的曲谱，只录曲文不载科白；戏宫谱指结合舞台实际并适应登场演唱而制作的曲谱，曲白科介俱全。

《遏谱》之后，王季烈、刘凤叔辑订了一个较为庞大的工尺谱刊本，1924年由商务印书馆刊行，即《集成曲谱》。该谱分金、声、玉、振四集，每集八卷，共录昆曲传统折子戏450出，《惊变》收录于玉集卷八。此谱从各方面总结了清代以来工尺谱的经验，更便于初学者。它吸收了《遏谱》注明头末小眼、标注装饰小腔的做法，并且对于易读错之字，入声之声调处理等方面亦在眉批中作了说明，如"列连夜切入作去""拍坡买切入作上""射叶石移切入作平"等，提醒唱曲者注意。

　　《粟庐曲谱》由俞振飞编著，"内中除主要腔格外，各种唱法，如啜、叠、擞、撮、带、垫诸腔，亦皆有所注明，以飨后学"①。《粟庐曲谱》共选十八种二十九出，曲白俱全。书前有《习曲要解》一文，将俞派唱法详细解释说明，书后附录《度曲一隅》，为俞振飞之父俞粟庐亲笔手书十三支工尺谱曲词。《粟庐曲谱》收录《长生殿》"定情""絮阁""惊变""闻铃"四出，小腔均一一标出，在各谱中尤为细致，被奉为昆曲唱法的圭臬。

　　车王府所藏的乐调本《小宴》，不录宾白科介，当是供清唱之用。一般来说，工尺谱用"合四一上尺工凡六五乙"表示音高，如果表示比"乙"更高的音，则在"尺、工"旁加"亻"；高二个八度，则加"彳"；如果表示比"合"更低的音，则在"工、尺"等字的下面加一个钩。以上分析的各曲谱，这种表示音高的方式在不断细致化。《纳谱》中，高八度的音用"亻"表示，而叶堂在订正《小宴》全曲时，全曲没有低于"合"的音。《遏谱》中则重订了某些字的工尺，部分低于"合"的音，其工尺均在字下加钩。而车王府所藏的乐调本《小宴》，不管是高八度还是低八度，均没有作标识。

　　此外，乐调本《小宴》因是梨园抄本，存在部分讹误，如"秾艳"的"秾"字，各本工尺均作"工六"，车王府本作"上六"；"乱双眼"的"乱"字，《遏谱》作"工六"（《纳谱》作"一尺"），车本则作"上六"。【泣颜回】中有"秋燕依人睡"句，各本皆同，车王府藏本作"秋燕倚人睡"。【斗鹌鹑】中有"早子见花一朵"，此句《纳谱》《遏谱》《集成曲谱》等谱均作"早则见花一朵"，车王府藏本作"早只见花一朵"，可见，"子""只""则"三字在意义上相同，在唱曲

① 俞振飞：《粟庐曲谱》，上海辞书出版社2013年，第6页。

时亦可通。

将各家曲谱对照，会发现均有细微不同。如【斗鹌鹑】一曲中"花一朵上腮间"，"朵""上"二字的工尺则出现多种谱法。《遏谱》二字作"凡工尺""尺∨上尺"；《集成曲谱》二字工尺谱为"尺""凡工尺"；《粟庐曲谱》二字作"凡上""尺凡上尺"，车王府藏本作"凡尺""凡尺"。"朵"为上声字，"上"字为去声字。《遏谱》与《粟庐曲谱》较为一致，《集成曲谱》中"上"字为"凡工尺"，而其他均是"朵"字为"凡工尺"。从车王府藏本的工尺来看，"上"字亦可谱为"凡尺"，《集成曲谱》只比车王府藏本多了一个小腔，当是确有两种唱法。

在车王府所藏乐调本之前，工尺谱的记谱方式已经较为成熟，《纳谱》就详细标明了工尺、板眼，并且有一整套工尺谱标注的规则。而车王府所收录的曲本，并没有完全依照这一原则。其板眼、正衬、修饰腔的处理方式均较为简略。曲谱是习曲的物质载体，但传统戏曲习学的过程中，更重要的是口传身授，并非完全依谱拍曲，更多情况下是曲子唱熟后再依谱校正。此外，昆曲曲谱多为笛师所用，京剧曲谱多为琴师所用，笛师或琴师自己明了即可，原不必详录工尺板眼，即"琴师所谱之工尺，实为自身事，而非伶工事"①。车王府所收藏的这批乐调本中有笛胡调谱，应为笛师或琴师所用。其工尺谱记录方式不统一，且没有沿用已有的相对详细的标注规则，可见文人曲谱与笛/琴师曲谱的不同。

第二节 【点绛唇】曲牌流变考

【点绛唇】曲牌是戏曲音乐的常用曲牌，它在宋词、诸宫调、北曲、南曲、皮黄等不同形式的作品中均存在。关于曲牌音乐的研究，冯光钰《中国曲牌考》一书主要从音乐传播的角度，考释了曲牌的基本调原型（或称母曲、母体）及其变体。此书下篇列举了100首曲牌音乐的个案，【点绛唇】即其中之一。迟景荣在《京剧曲牌源流及运用》一文中谈到了京剧【点绛唇】曲牌的分类。他从演出的角度，

① 叶慕秋：《论京剧之工尺问题》，《戏剧旬刊》第10期，上海国剧保存社1936年，第15页。

将京剧中的【点绛唇】牌子分为"点绛唇""快点绛""起布点绛""上板点绛"等几类。① 以上所举论著主要从音乐传播、舞台演出的角度对【点绛唇】的音乐沿革和流变规律进行了探寻。其他探讨【点绛唇】曲牌的文章或未涉及格律,或未明其流变。② 本节主要从文本形态的角度出发,进一步探究这一曲牌的流变规律,以期加深曲牌的个案研究,从而为多角度全局性的整体考察提供基础。

一、词牌【点绛唇】的格律

曲牌来源复杂,或源于诗词,或源于民间小调,或源于异域外方,不同的来源往往昭示着不同的风格。王骥德《曲律》"论调名第三"提到"有取古人诗辞中语而名者……点绛唇则取江淹明珠点绛唇"。王骥德所说的"明珠点绛唇"来自梁朝江淹诗《咏美人春游》:

> 江南二月春,东风转绿蘋。不知谁家子,看花桃李津。白雪凝琼貌,明珠点绛唇。行人咸息驾,争拟洛川神。③

此诗中,"白雪凝琼貌,明珠点绛唇"是唯一一句正面描写美人容貌的句子,采其"点绛唇"为意入乐而为曲调,可见其本意是婉转艳丽之乐。清代舒梦兰《白香词谱》:"毛先舒云:'江淹诗:'白雪凝琼貌,明珠点绛唇';本词采以名。'按此名甚艳,盖谓女郎口脂也。故又名《点樱桃》。至更名《南浦月》《沙头雨》,则取作家词中语耳。"④ "此名甚艳"一句道出了此词在情感表达上的婉媚柔艳。王灼《碧

① 参见迟景荣《京剧曲牌源流及运用》,《戏曲艺术》1981 年第 2 期。
② 周来达《宁海平调三支曲牌与诸宫调渊源探微》(《文化艺术研究》2008 年第 3 期)一文以【点绛唇】等三支曲牌为例,初步梳理了其流变及与诸宫调的关系,然未过多涉及其格律。程从荣《〈元刊杂剧三十种〉【仙吕·点绛唇】斠律》(《戏曲研究》2003 年第 1 期)对【点绛唇】格律进行了分析,其对象为《元刊杂剧三十种》,其流变又未明晰。
③ 江淹著,胡之骥注:《江文通集汇注》,中华书局 1984 年,第 170 页。
④ 【点绛唇】多取词中丽句为别名,《钦定词谱》记录曰:"宋王禹偁词名点樱桃,王十朋词名【十八香】,张辑词有'邀月过南浦'句,名【南浦月】,又有'遥隔沙头雨'句,名【沙头雨】,韩淲词有'更约寻瑶草'句,名【寻瑶草】。"

鸡漫志》卷二有"周美成点绛唇"条①，词写相思愁绪，极尽艳词之体。《全宋词》中有392首【点绛唇】词，几乎均沿用其本意，为艳丽旖旎之作。哪怕连对改变词情有重大影响的苏轼，在使用本词牌时依然是伤春悲秋、离愁别绪之作，如"不用悲秋，今年身健还高宴。江村海甸，总作空花观。尚想横汾，兰菊纷相半。楼船远，白云飞乱，空有年年雁"，虽由艳丽变得清丽，但中间总透着"词为艳科"的本色。

格律方面，【点绛唇】最先采入词中，见于南唐冯延巳《阳春集》，《钦定词谱》录其词及平仄如下②：

荫绿围红，飞琼家在桃源住。画桥当路，临水开朱户。柳径春深，行到关
◎●○○句○○◎●○○●韵◎○◎●韵◎●○○●韵◎●○○句◎●
情处。　　颦不语，意凭风絮，吹向郎边去。
○●韵　　◎◎●韵◎○○●韵◎●○○●韵

《钦定词谱》下注为"双调"，此双调是指两叠，并非指音乐上的宫调。【点绛唇】以冯词为正体，即其平仄、押韵依此词为准，万树《词律》则选赵长卿"雪霁山横"词，其平仄韵脚均与冯词同。③

至苏轼"不用悲秋"词，其格律稍作变化，即第二句第四字藏韵，因此此句可分作两句，南北曲大多采用这一体格。

值得注意的是，《词律》和《钦定词谱》的编选者均注意到一首特别的词，即韩琦"病起恹恹"：

① 赛州按，《中国曲牌考》一书认为"王灼记述的作【点绛唇】的周成美其人虽史无记载，而且与南北曲【点绛唇】的词格也相异，但说明那时【点绛唇】已为人采用了"。此话有失察处。其一，作者误将周美成作周成美，致认为史无记载，其实周美成即周邦彦，此词收于《清真集》中，唯与《碧鸡漫志》所载异文较多；其二，此词词格虽与北曲异，然与南曲同。
② 陈廷敬、王奕清：《钦定词谱》，中国书店1983年，第246页。
③ 参见万树《词律》，上海古籍出版社1984年，第114页。

病起恹恹，对堂阶花树添憔悴。乱红飘砌，滴尽真珠泪。惆怅前春，谁相向花前醉。愁无际，武陵凝睇，人远波空翠。

　　此词见《花草粹编》卷二，"对堂阶花树添憔悴"与"谁相向花前醉"比正格均多一字。万树《词律》后注曰："沈氏别集，选韩魏公病起恹恹一首，次句云对庭前花树添憔悴，此误多对字，沈不能辨明，乃注题下云，前段多一字，是使后人误认有此四十二字体矣，谬哉。"杜文澜则提出："万氏注韩魏公'对庭前花树添憔悴'句误多对字，按魏公此词见《花草粹编》，前后段第二句均八字，并非误多，盖变体也。"①

　　万树所说的"沈氏别集"是指沈谦《词韵》，沈氏误认为此词四十二字。而《钦定词谱》下注曰"双调四十三字"，前后段均多一字，则此词似有四十一、四十二、四十三字体。万树认为沈氏误，而《钦定词谱》及杜文澜俱认为万氏误②，韩氏此词前后段均多一字，并非误排、误作，而是变体之一种。

　　宫调方面，关于词牌和宫调的关系，洛地在《宋词调和宫调》③ 一文中有过详细的解说与对比，标记宫调的词作仅占宋代全部词作的3.25%，由此得出结论，认为宫调对于词调词作（的唱）并无决定性意义。然而宋词中既有一部分词牌标明宫调的情况，鉴于宫调对于曲的重要性④，在探讨曲牌所借用的词牌名时，其词牌的宫调归属也应考虑其中。

　　《全宋词》中，仅有周邦彦【点绛唇】词牌标明"仙吕"，一为仙吕宫，一为仙吕羽，即表明这个词牌从属于两种宫调。《钦定词谱》在【点绛唇】曲牌下注明"元《太平乐府》注仙吕宫，高拭词注黄钟宫，《正音谱》注仙吕调"。《太平乐府》为元代散曲总集，《太和正音谱》为北曲曲谱，同为曲谱，一为仙吕宫，一为仙吕

① 万树：《词律》，上海古籍出版社1984年，第114页。
② 《钦定词谱》在韩琦词下注曰："此词见《花草粹编》，前后段第二句俱多一字，词律疏于考据，反驳草堂之误，非也。"
③ 参见洛地《宋词调与宫调》，《西华师范大学学报（哲学社会科学版）》2012年第1期。
④ 王正祥《新定十二律昆腔谱自序》说："既有牌名，则断乎不可更以宫调称谓。"王正祥否认俗曲宫调，是想将词牌置于十二乐律的统辖之下，然实不可行，详见周维培《曲谱研究》第四章，江苏古籍出版社1997年。

调,实与宋词【点绛唇】所属宫调无异①。

高拭是元成宗大德前后人,其使用的词牌宫调已与宋词有异。从宫调的声情上来讲,"仙吕调唱,清新绵邈""黄钟宫唱,富贵缠绵"②,两者并不相同。不过,这只是一个粗略的印象,许之衡《曲律易知·论过曲节奏》云:"仙吕入双调,慢曲较多,宜于男女言情之作,所谓清新绵邈,宛转悠扬,均兼而有之。正宫、黄钟、大石,近于典雅端重,间寓雄壮。越调、商调,多寓悲伤怨慕,商调尤宛转。至中吕、双调,宜用于过脉短套居多。然此但言其大较耳,若细晰之,则不惟每套各有性质,且每曲亦有每曲之性质。决不能如北曲以四字形容之,概括其全宫调也。"③【点绛唇】曲调对宋词宫调的借用,于声情上的区别并不大。北曲【点绛唇】属仙吕宫,而南曲【点绛唇】则属黄钟宫,这一宫调差异体现在运用这一词牌时对其格律的改变。

二、诸宫调中的【点绛唇】曲牌

由宋词到南北曲,不能忽略其间起过渡作用的一种音乐与文学形式,即宋金杂剧和诸宫调。宋金杂剧文本留存较少,曲牌使用情况不太明确。传世的诸宫调作品,因其体裁的特殊而被认为是"北曲""传奇",直至王国维著《宋元戏曲史》才证明《董解元西厢记》是诸宫调④。古人对于诸宫调体裁的误解,造成了对南北

① 凡以宫声乘律皆名曰宫,以商、角、羽三声乘律皆名曰调,所以仙吕羽也可称仙吕调。
② 燕南芝庵:《唱论》,《中国古典戏曲论著集成》(一),中国戏剧出版社1959年,第160~161页。
③ 许之衡:《曲律易知》,饮流斋刊本1922年,第38页。
④ 诸宫调至元时开始衰亡,《董解元西厢记》虽被完整保留,但钟嗣成《录鬼簿》称之为"乐府",朱权《太和正音谱》称之为"北曲",胡应麟《少室山房笔丛》称之为"传奇",徐渭《北本西厢记题记》称之为"弹唱词",沈德符《顾曲杂言》称之为"乐府",毛奇龄《西河词话》称之为"挡弹词",梁廷枏《曲话》称之为"弦索",名称纷繁复杂。后人不知其为诸宫调作品,目之为"北曲"。王国维在写《曲录》时,亦尚未能确定诸宫调为何物,故《董解元西厢记》和王伯成《天宝遗事》皆被著录于"传奇部"。

曲格律方面的争议①。探讨这一问题，还需要从文本入手，以现存《西厢记诸宫调》为例，其中共有【点绛唇】曲六首：

　　卷一【仙吕调】【点绛唇缠】楼阁参差，瑞云缥缈香风暖。法堂前殿，数处都行遍。花木阴阴，偶过垂杨院。香风散，半开朱户，瞥见如花面。

　　卷二【仙吕调】【点绛唇】这个将军，英雄名姓非此匹。嫌小官不做，欲把山河取。状貌雄雄，人见森森地惧。法聪觑，恐这人脸上，常带着十分怒。

　　卷四【仙吕调】【点绛唇】惊见红娘，泪汪汪地眉儿皱。生曰："可憎姐姐，休把人僝僽。百媚莺莺，管许我同欢偶，更深后与俺相约，欲学文君走。"

　　卷五【仙吕调】【点绛唇缠令】䴙雨尤云，靠人紧把腰儿贴。颤声不彻，肯放郎教歇！檀口微微，笑吐丁香舌，喷龙麝，被郎轻啮，却更嗔人劣。

　　卷六【仙吕调】【点绛唇缠令】美满生离，据鞍兀兀离肠痛。旧欢新宠，变作高唐梦。回首孤城，依约青山拥。西风送，戍楼寒重，初品《梅花弄》。

　　卷七【仙吕调】【点绛唇缠令】百媚莺莺，见人无语空低首。泪盈巾袖，两叶眉儿皱。擅损金莲，搓损葱枝手。从别后，脸儿清秀，比是年时瘦。②

与词牌相比，《西厢记诸宫调》卷一、卷五、卷七所用格律与词格一致，第二句无一处藏韵，沿袭了冯延巳所作之体，即《钦定词谱》所认为的正体。但也产生了如下变化：

　　第一，开始使用衬字，卷二四个衬字句，共用四个衬字；卷四两个衬字句，使用三个衬字。第二，卷四第二段第四句为"仄仄平平"，与词格"十平十仄"异；卷六第二段第二句"平仄平平平"，与词格"十仄平平仄"异。第三，【点绛唇】

　　① 李玉《北词广正谱》录《董解元西厢记》三曲，其后注曰："沈宁庵云，琵琶月淡星稀，此调乃南引子也，不可作北调唱，北词第四句平仄平平，南曲第四句仄平平仄，北无换头，南有换头。北第一第二句用韵，南曲至第三句用韵。今阅董解元西厢记，北仍有么篇，第四句北仍仄平平仄。首二格第一第二句北仍不用韵，故备录以证之无南北之分也。"因《董解元西厢记》为诸宫调作品，并不是北曲，相反，从其格律来看，更接近南曲，所以不能以此来证明南北无分。

　　② 董解元撰，侯岱麟校订：《西厢记诸宫调》，文学古籍刊行社1955年，第24、67、125、162、181、212页。

曲牌后标"缠"或"缠令"①。关于缠令，宋代灌圃耐得翁《都城纪胜·瓦舍众伎》："唱赚在京师日，有缠令、缠达：有引子、尾声为'缠令'；引子后只以两腔互迎，循环间用者，为'缠达'。"吴自牧的《梦粱录·妓乐》亦有相同记载。《西厢记诸宫调》卷二和卷四所录【点绛唇】并没有标"缠"或"缠令"，但从《都城纪胜》等的记录及现存诸宫调形式来看，这两卷所用的应该也是缠令。② 另外，《都城纪胜》既说"有引子、尾声为'缠令'"，那么在缠令中，【点绛唇】已经充当了引子的作用。这一点对元曲及南传奇有深远的影响。③

李玉编写《北词广正谱》时，选录了《西厢记诸宫调》三曲，分别是卷一（第四句起韵，与诗余不同）、卷七（第三句起韵，与诗余不同）、卷六（第二句起韵，与诗余同）三曲。三曲中的下阕均标为【幺篇】，示与上阕分离。北曲发展到后来，完全脱离了宋词与诸宫调四十一字之体格，仅用其上阕二十字，从李玉《北词广正谱》即可看出端倪。④

三、南北曲中的【点绛唇】曲牌

由诸宫调往后发展，【点绛唇】曲牌在南北曲中出现分离。各家曲谱对【点绛唇】曲牌分南北的情况多有论及。⑤ 先看时间较早、具备北曲格律谱雏形的《中原音韵》。《中原音韵》将【点绛唇】列于"仙吕四十二章"下⑥，在论及用阴字法

① "缠"是"缠令"的简称。
② 各卷套曲如下：卷一、卷五为【点绛唇缠】—【风吹荷叶】—【醉奚婆】—【尾】，卷六为【点绛唇缠令】—【瑞莲儿】—【风吹荷叶】—【尾】，卷七为【点绛唇缠令】—【天下乐】—【尾】。而没有标"缠令"的卷二其曲牌格式为【点绛唇】—【台台令】—【风吹荷叶】—【醉奚婆】—【尾】，卷四为仙吕调【点绛唇】—【尾】。
③ 关于词牌、曲牌与诸宫调的关系，周来达在《宁海平调三支曲牌与诸宫调渊源探微》（《文化艺术研究》2008年第3期）一文中以【点绛唇】【混江龙】【不是路】三曲牌为例作了较为详细的解说，本节撷其要点，不作展开。
④ 关于诸宫调对于南北曲的影响，可参看周来达《宁海平调三支曲牌与诸宫调渊源探微》，《文化艺术研究》2008年第3期。
⑤ 北曲系统的曲谱包括周德清《中原音韵》、朱权《太和正音谱》、李玉《北词广正谱》等，南曲系统的曲谱包括蒋孝《旧编南九宫谱》，沈璟《南词新谱》，徐于室、钮少雅《南曲九宫正始》。另外，还有南北曲合谱《钦定曲谱》和《九宫大成南北词宫谱》等。
⑥ 周德清：《中原音韵》，《中国古典戏曲论著集成》（一），第225页。

时，又以【点绛唇】为例："【点绛唇】首句韵脚必用阴字，试以'天地玄黄'为句歌之，则歌'黄'字为'荒'字，非也；若以'宇宙洪荒'为句，协矣。盖'荒'字属阴，'黄'字属阳也。"① 然而《元刊杂剧三十种》中所用 30 支【点绛唇】仅有 11 支曲首句用阴平。② 另外，《中原音韵》提到"首句韵脚"，意即首句必入韵，然《元刊杂剧三十种》中，高文秀的《新刊关目好酒赵元遇上皇》所用"东倒西歪"一曲中，"歪"属皆来韵，全曲用江阳韵，首句并未入韵，为一特例。

曲谱既是对前人所作之曲的总结，同时也为后来的作家作曲提供范例。《中原音韵》虽提到【点绛唇】曲牌，但在"作词十法"之"定格四十首"中并未列入【点绛唇】③。至朱权《太和正音谱》才以乔梦符《金钱记》头折首曲"书剑生涯"一支为例：

书剑生涯，几年窗下，学　　口班马。吾岂匏瓜，待一　举登科　甲。
平去平平，上平平去，作平声　平上。平上平平，　作上声　上平平　作上声

南北曲合谱《钦定曲谱》及《九宫大成南北词宫谱》所举北曲之【仙吕·点绛唇】均以此为例。此曲有以下特点：

（1）首句入韵，但句末为阳平，与《中原音韵》所说"首句韵脚必用阴字"不同。

（2）此曲第四句为"平仄平平"，与词之"仄平平仄"大异。

（3）与词及诸宫调相比，此曲仅用【点绛唇】之前段，即省略后面之【么篇】。查《元曲选》中，所有使用【点绛唇】曲牌的曲子均只用前段。这是南北【点绛唇】曲牌的区别之一，同时也是"北无换头，南有换头"（沈璟语，见下文）的由来。

① 周德清：《中原音韵》，《中国古典戏曲论著集成》（一），第 235 页。
② 参见程从荣《〈元刊杂剧三十种〉【仙吕·点绛唇】斠律》，《戏曲研究》2003 年第 1 期。
③ 出现这种状况可能有两个原因：一是【点绛唇】格律尚未完全定型，因此不能列入定格；二是"定格四十首"只是泛例，未能举出所有曲目。这里应该是第二种情况，因《中原音韵》在"定格四十首"每首曲子后均有评语，点出此曲用字妙处。有妙语俊句则收录是选定格曲牌的一条规律，其他没有选入的曲牌应是未能满足这一条件。

（4）此词在格律上既与宋词不同，在声情上也产生了一些变化，不再是艳丽之作，文辞转向壮美。

北曲曲谱将【点绛唇】曲牌归入"仙吕"，南曲曲谱则将其归入"黄钟引子"，如蒋孝《旧编南九宫谱》列入"黄钟引子"，选《琵琶记》"月淡星稀"曲①。然此曲谱并未标明平仄、韵脚，亦未说明与北曲【点绛唇】的区别。至沈璟编定《南词全谱》，方对【点绛唇】南曲曲牌的定格作了详细的解说②：

【点绛唇】与诗余同　　　琵琶记
　　　　月淡星稀，建章宫里，千门晓。御炉烟袅，隐隐鸣梢杳。
　　　　入去平平，去平平上，平平上。去平平上，上上平平上。
【换头】忽忆年时，问寝高堂早。鸡鸣了，闷萦怀抱，此际愁多少。
　　　　入入平平，去上平平上。平平上，去平平去，上去平平上。

此曲标明"与诗余同"，主要是指平仄方面，而其所属"黄钟引子"，则沿袭高拭词的宫调归属。另外，此词标明【换头】，将词之上下阕关系进一步分明。在南曲中，【换头】又叫【前腔换头】，而【前腔】可依据剧情增减。此曲文后有注，详细区分了南北曲在使用时的不同：

此调乃南引子也，不可作北调唱。北调第四句平仄平平，南曲第四句仄平平仄；北无换头，南有换头。北第一第二句皆用韵，南直至第三句方用韵。今人凡唱此调及【粉蝶儿】俱作北腔，竟不知有【南点绛唇】及【南粉蝶儿】也，可笑哉。况【北点绛唇】就在此调之前，有何难辨，而世皆随人附和也。③

① 参见王秋桂主编《善本戏曲丛刊》第三辑《旧编南九宫谱》，台湾学生书局1984年，第154页。
② 王秋桂主编：《善本戏曲丛刊》第三辑《增定南九宫曲谱》，第452页。
③ 王秋桂主编：《善本戏曲丛刊》第三辑《增定南九宫曲谱》，第452页。

沈璟在此处说明【点绛唇】"乃南引子",而"登场首曲,北曰楔子,南曰引子"①,此曲牌在南北曲中均为首曲,亦是诸宫调"缠令"引子的余响。沈璟所说"【北点绛唇】"即指《琵琶记》第十五出开场"(末扮小黄门上唱)【北点绛唇】夜色将阑,晨光欲散。把珠帘卷,移步丹墀,摆列着金龙案。"沈璟下列三条南北曲之差异。一是平仄,二是换头,三是用韵,均可以从这一出所用【点绛唇】两曲中得到印证。

清王奕清《钦定曲谱》卷八"黄钟引子"所选例曲及曲后注与上文所引基本一致。而徐于室、钮少雅所编《南曲九宫正始》在引用沈璟的论说后加入评论,对沈璟的观点提出异议:

> 词隐先生虽有此论,但惜忘却董解元之北西厢耳。按董解元北西厢之点绛唇,其第一第二句仍不用韵,直至第三句起韵,且其第四句亦仄平平仄,甚至亦有换头,今试备其一二阙证之。②

下引《董西厢》之卷七"百媚莺莺"曲,标"【幺篇换头】",又在此曲后注曰:"按此南北【点绛唇】之句韵平仄皆无所异,所争者宫调也。南属黄钟宫,北属仙吕宫。"《南曲九宫正始》选用《董解元西厢记》作反例,完全消解了沈璟所说的南北之分。依上文分析,《董解元西厢记》在格律上与宋词虽有差异,但并不是特别大,可以说,《董西厢》其实是一部"词体"诸宫调。而南【点绛唇】在格律上与宋词一致。所以,用《董西厢》作为北曲的代表反驳沈璟,其实是拿同是宋词格律的诸宫调和南曲作比较,得出的结论自然会有偏颇。

然而《南曲九宫正始》所说是否完全没有道理呢?现有以下几例:

一、【点绛唇】仙仗初开,晨光渐启,祥云里。殿影参差,玉陛千官至。(《春芜记》第二十二出)

二、【北点绛唇】玉露沾衣,九重金殿,珠帘起。伫立丹墀,上下传恩旨。

① 王骥德:《曲律》,《中国古典戏曲论著集成》(四),第117页。
② 王秋桂主编:《善本戏曲丛刊》第三辑《九宫正始》,第39~40页。

(《三元记》第三十出)

三、【点绛唇】万点星悬,九光霞见,芙蓉殿。上元灯树,掩映黄罗扇,海色红云,玉班深护从龙宴。香雷烛电,缓步着流苏辇。(《紫箫记》第十七出)

四、【北点绛唇】淡云笼月华,潜迹巫山下,寒蛩鸣四野,云雨阻巫峡。担惊担怕,步行迟苔径滑,怎捱得恨绵绵如年长夜。粉墙高一似雾阻云遮,为着琴边诗里耽误了花开花谢,这的是母亲见兵兴诈为姻娅,今日事息拜为兄妹争差。(《南西厢记》"跳墙奕棋")

五、【点绛唇】世陟春台,民歌人寿,和风扇。香蓁内殿,南极祥光现。(《九宫大成南北词宫谱》卷六十九"法宫雅奏")

六、【点绛唇】月淡星疏,花凝清露,晓啼乌。千官蹈舞,玉陛动山呼。【前腔】四海无虞,东南荼苦,奏天衢,当施时雨,吊伐慰焦枯。(《怀香记》第三十一出)

沈璟曰"北第一第二句皆用韵,南直至第三句方用韵",例一例二均为北曲,例一全曲用"支思"韵,而第一句用"皆来"韵,首句不入韵。例二全曲用"支思"韵,而第二句用"先天"韵,第二句不入韵。例三为南曲,用"先天"韵,第一第二句亦入韵,可见北曲亦有第一第二句不用韵处,南曲亦不必直至第三句方用韵。沈璟曰"北无换头,南有换头",例四为北曲,有换头,例五为南曲,仅用半阕,且曲后有注"点绛唇引,第一系半阙,第二系全阙,各具一体,以备选用",可见南曲亦可以无换头。沈璟曰"北调第四句平仄平平,南曲第四句仄平平仄",例六为北曲,第一支第四句为"平平仄仄",第二支第四句为"平平平仄",与沈氏所言差别较大。

另外,虽然曲谱的辑录者们不断总结着曲牌的创作规律,并试图规范化,但在实际创作过程中,这种规范性与灵活性并存,出现了一些不依律的情况,如:

【点绛唇】计割鸿沟,鸿门设宴,亡秦鹿早已吾收,大业归吾手。(《千金记》第十三出)

【点绛唇】奋武鹰扬,老当益壮,指挥间开拓边疆,图甚么封侯赏。(《千金记》第十五出)

　　【点绛唇】呈军容,出塞荣华。这其间有喝不倒的灞陵桥接着阳关路。后拥前呼,百忙里陡的个雕鞍住。(《紫钗记》第二十五出)

　　前两曲,其平仄与北曲一致,然其词第三句已不入韵,且与第四句文意相连而成为一句,完全打破了句韵的限制;第三曲则不再依"四,四,三。四,五"的句式,并加入大量的衬字。

　　沈璟所说的南北点绛唇之区别均能找到反例①,可见《南曲九宫正始》认为南北点绛唇的区别仅在于宫调,"句韵平仄皆无所异"是有一定道理的。但沈氏是针对大多数而言,以上所举不依律的情况并不多见,元明杂剧传奇在使用这一曲牌时大体不出沈璟所说的这几点规律。以至于现当代人在整理【点绛唇】曲牌时仍基本依从沈璟所说②,可见沈璟对于曲牌的整理不仅总结了前人的规律,也一直影响着后世的戏曲创作。

四、皮黄中的【点绛唇】曲牌

　　【点绛唇】曲牌发展到皮黄中,其格律已规范化,音乐结构也已趋定型,此即

　　① 郑骞在《北曲新谱》(艺文印书馆1973年,第77页)中提到【点绛唇】曲牌的变例,"如白朴金凤钗分套;或用南体而省去幺篇换头,如朱庭玉可爱中秋套。杂剧则全用北体;仅杨景贤西游记平仄韵协参用南体,又有幺篇",并且认为是"明初变例",然从本节所举曲例来看,变例不仅只出现在明初,至明中后期依然存在。

　　② 如吴梅在《顾曲麈谈·论南曲作法》(上海古籍出版社2011年,第25页)里提到:"《琵琶记·陈情》(俗名《辞朝》)折内云:'月淡星稀,建章宫里,千门晓。御炉烟袅,隐隐鸣梢杳。'此真黄钟引子之正格,故'建章宫里'之'里'字,并不押韵,显与北曲之【仙吕点绛唇】大异也。顾今之歌者,皆用六凡工度之,则南词之【黄钟点绛唇】,尽变为北曲之【仙吕点绛唇】矣。"另如郑骞《北曲新谱》提到:"点绛唇为宋词常用之调,南北曲皆袭用之。南曲点绛唇是黄钟引子,与词全同。北曲则入仙吕,仅用词之前半,而不用其后半(即所谓幺篇)。此外复有异于词及南曲者二事。其一:词及南曲至第二句方起韵,北曲首句即起韵,且于第二句第四字藏韵,此句遂可分为两句。其二:词及南曲第三句为'仄平平仄',北曲为'十仄平平'。经此改变,南北判然,故北曲中用点绛唇者远较八声甘州为多。"

《中国曲牌考》所谈到的曲牌音乐的程式性。① 值得注意的是，从大量的统计来看，不仅曲牌音乐结构具有此特点，其使用的曲牌曲辞也具备程式化的特点。如武将出场都用"起霸"，在做功方面，是提甲出场、亮相、云手、踢腿、弓箭步、骑马蹲式、跨腿整袖、正冠紧甲等一系列基本动作，而在唱词方面，多用【点绛唇】："杀气冲霄，儿郎虎豹，军威好。地动山摇，要把狼烟扫。"

以反映清代北京地区戏曲演出的车王府藏曲本为例，仅在"三国故事戏"中，就有《白门楼》《反西凉》《葭萌关》《连营寨》《雍凉关》《失街亭》《出祁山》《度阴平》《取雒城》《瓦口关》《白马坡》《孝义节》《神亭岭》《取冀州》等多出皮黄戏用到这一曲牌，曲辞也大体相同，可见此曲牌已经形成程式。《战历城》第二场车王府藏曲本作："（龙、虎、彪、豹、仁、义、杨阜七人起霸上，唱）【点绛唇】将士英豪，儿郎虎豹，军威好。地动山摇，要把狼烟扫。（各通名字）。"而《京剧汇编》本并没有如此详细，直接作"六将上，起霸"②。艺人们在演出时已经心领神会，遇到武将出场即可唱此曲牌，曲词已不需要全部记录在曲本上。

笔者在审读清中后期的戏曲抄本时，发现民间艺人在抄写时将"点绛唇"简写为"点绛"的情况时有出现，在抄写与演出的双重作用下，"点绛"进一步讹为"点将"。前者是省写，后者是同音而误，这与戏曲口传身授的特点有关。这一举动虽已改变了曲牌名，但其内容与曲牌题目倒是能结合得恰到好处。

皮黄中起霸场面用【点绛唇】曲牌并非首创，明初王济创作的传奇《连环记》第十七出已用此曲："【仙吕北曲·点绛唇】（末刘玄德，众小军引上）誓逐豺狼，兵驱虎豹，（外关公上）忙征讨，奋起威风，试把狼烟扫。"③ 这出情节为刘备三兄弟与吕布大战，此为刘备上场之首曲，已开起霸之先河。

在格律上，皮黄在使用【点绛唇】曲牌时，依据的是北曲仙吕宫的格律，曲辞短小精练，声情则变得更为雄壮刚健，完全脱离宋词词牌的旖旎妩媚。另外，由于皮黄的音乐体式为板腔体，在使用曲牌时，不能以套曲的形式整套带入，形成了曲

① 冯光钰《中国曲牌考》（安徽文艺出版社 2009 年，第 51 页）谈到曲牌音乐具有程式性的特点："各种曲牌的音乐结构、旋律、节奏、调性、调式及唱词格律，演唱、演奏的技艺，都有规范化的音乐方法样式。"
② 《京剧汇编》第十七集，北京出版社 1957 年，第 70 页。
③ 王济撰，张树英点校：《连环记》，中华书局 1988 年，第 40 页。

牌多以支曲形式出现的特点。皮黄中上场唱【点绛唇】后，一般较少接其他曲牌，多继以"西皮""二黄"。【点绛唇】在套曲中多为首曲，皮黄亦以其为首曲，甚至标"引点绛唇"(《失街亭》)，即是南北曲的特点在文字上的遗存。

值得注意的是，皮黄中有不依【点绛唇】南北曲曲牌的地方，如：

(毛玠、于禁、许褚、张辽、张郃、文聘、焦触、张南唱)【点绛唇】将士英雄，军威压众，强将勇。战马如龙，要把东吴平。(《博望坡》第十二本第四场)

(毛玠、张郃、许褚、曹洪、于禁、夏侯渊、张辽、夏侯惇起霸上，唱)【点绛唇】将勇兵强，威武雄壮。中军帐，摆列刀枪，要把擒周郎。(《博望坡》第十三本第十五场)

【点绛唇】曲牌从形成的宋词之初，到诸宫调，再至南北曲，最后一字均为仄声，几无出格的情况。这两曲其他字虽依北曲，但最后一字为平声，大大改变了【点绛唇】曲牌的原有格律。

再如《博望坡》第九本：

(四白文堂、四白大铠站门上。周瑜上唱)【点绛唇】手按兵提，观挡要路。施英武，虎视吞吴，谁敢关门抵。

此曲产生的变化在于韵脚。"提""抵"押"齐微"韵，"路""武""吴"押"鱼模"韵，一曲而出现两韵，这是极其稀见的情况。

以上所举三例均出自《博望坡》，《博望坡》由京剧形成初期演员卢胜奎(1822—1889)改编。卢胜奎熟读史书，通透戏场，其将【点绛唇】格律改变，或是适应场上演出的需要，这也可视为【点绛唇】后期的流变之一。

五、结语

王骥德在《曲律》卷二"论腔调第十"一节中说："世之腔调，每三十年一

变,由元迄今,不知经几变更矣。大都创始之音,初变腔调,定自浑朴,渐变而至婉媚,而今之婉媚极矣。"① 王骥德这里所说的"腔调",有曲牌之意②。曲牌在传唱过程中不断演变而各具形态,【点绛唇】即是如此。然而,【点绛唇】并不像王骥德所说,由浑朴到婉媚,而走上了一条完全相反的道路,初时婉媚,到皮黄中时,竟一变为豪放之曲。此文探讨这一有着特殊规律的曲牌,大致可用图4.1总结其流变过程:

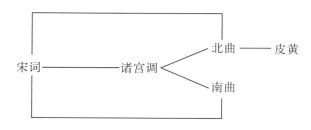

图 4.1　【点绛唇】曲牌流变过程

据图 4.1,宋词是否通过诸宫调影响北曲,这一点尚不是十分明确。李昌集在《中国古代散曲史》提出"北曲中与唐宋词相同之曲牌,有部分是通过宋杂剧为中转衍为北曲的"③。如今宋杂剧的具体音乐形式无法得知,宋词通过宋杂剧影响北曲只能是猜测。而宋词通过诸宫调影响南曲则是显而易见的。至于皮黄曲牌,它直接来源于北曲,没有借用南曲,正应证了焦循的一句话:"花部原本于元剧。"④ 从【点绛唇】曲牌的流变看,这或许是戏曲史发展所隐藏的一条规律。

第三节　【粉蝶儿】曲牌考

在京剧曲牌中,与【点绛唇】有着相似用法的曲牌还有【粉蝶儿】。豫剧直接

① 王骥德:《曲律》,《中国古典戏曲论著集成》(四),中国戏剧出版社 1959 年,第 117 页。
② 王骥德《曲律》卷一"论调名第三"曰:"曲之调名,今俗曰'牌名'。"
③ 李昌集著:《中国古代散曲史》,华东师范大学出版社 1991 年,第 29 页。
④ 焦循:《花部农谭》,《中国古典戏曲论著集成》(八),中国戏剧出版社 1960 年,第 225 页。

将【粉蝶儿】称为"女点绛",可见这两个曲牌有着深厚的关系。作为群曲曲牌,两者一般都用在大将起霸、兴兵等场景中,用以烘托豪放雄壮的氛围。"粉蝶儿",始见于北宋毛滂《东堂词》,中有"粉蝶儿,这回共花同活"句,故以此命名,词牌双调七十二字。曲牌与词牌上阕基本相同,但随着曲牌的广泛使用,这一曲牌的声情格律较之词牌相去甚远,其演变情况又不尽同于【点绛唇】,体现出了一些独有的特色。

【粉蝶儿】曲牌与词牌在平仄上差别不大,用韵方面词韵疏而曲韵密。诸宫调、南曲引子与词牌同。王骥德在《曲律》卷一"论调名第三"中谈及【粉蝶儿】曲:"又世之多以南之【点绛唇】【粉蝶儿】【二犯江儿水】作北调唱者,词隐辩之甚详,见谱中。"① 王骥德所谓"南曲作北调"者,实际上指本为五声音阶、有入声的南曲曲牌被唱做了七声音阶、无入声的北曲曲牌。【点绛唇】【粉蝶儿】【二犯江儿水】三曲在南曲与北曲中均存在,《南词新谱》在列举了【点绛唇】【二犯江儿水】南曲曲牌之后出注,详数了南曲曲牌与北曲曲牌词格的不同与运用的变化。然检之《南词全谱》《南词新谱》,【粉蝶儿】曲下并没有出注,仅在【点绛唇】曲牌后有所涉及:"今人凡唱此调(按,指【点绛唇】)及【粉蝶儿】,俱作北腔,竟不知有南【点绛唇】及南【粉蝶儿】也,可笑。"王骥德所说"词隐辩之甚详",或即指此。

根据曲谱所录正格的举例,【粉蝶儿】曲牌的南曲与北曲在词格上存在差异。在北曲曲谱中,《中原音韵》将【粉蝶儿】置于"中吕三十二章"之首②,《太和正音谱》则选李致远"归去来兮"散套为例③,标明正衬平仄:

归去来兮,笑人生苦贪名利,(我岂肯)陷迷途惆怅独　　悲。(假若)
平去平平,去平平上平平去,　　去平平平去作平声　　平。
做公卿,居宰辅,(划地)心劳形役　　。(量这)些来小去官职　　,
去平平,平上去,　　平平平作去声。　　平平上去平作平声,

① 王骥德:《曲律》,《中国古典戏曲论著集成》(四),中国戏剧出版社1959年,第61页。
② 周德清:《中原音韵》,《中国古典戏曲论著集成》(一),中国戏剧出版社1959年,第226页。
③ 朱权:《太和正音谱》,《中国古典戏曲论著集成》(三),中国戏剧出版社1959年,第117页。

（枉）消磨了浩然之气。

　　平平上去平平去。

南北曲合谱《钦定曲谱》所选北曲之例与此同；《九宫大成南北词宫谱》卷十三所举【中吕粉蝶儿】北曲之例则增加了变体，共选《雍熙乐府》中曲二首、《牟尼合》一首、《董西厢》二首，并在例子后注明各体之不同："粉蝶儿，首阕为正体，二阕首句作叠，惟合套中有此。第三阕首作五字句，系变体，元人尽有此格。第四五阕，较正体有异，为减字格。"① 正体一共八句：四，七，七。三，三，四。四，七。《太和正音谱》所选散套最后一句为五、七格，《九宫大成》所选《董西厢》为三、七格，均为变体。

　　南曲与北曲稍异。蒋孝《旧编南九宫谱》（《善本戏曲丛刊》第三辑，第103页）选《荆钗记》"一片胸襟"曲，沈璟《增定南九宫曲谱》卷八（《善本戏曲丛刊》第三辑，第265页）亦选此曲，标出平仄韵脚：

一　片胸襟，清如五湖秋水。喜声名上达丹墀，感皇恩，蒙圣宠，迁擢
作平去平平，平平上平平上。上平平去入平平，上平平，平去上，平作平
福　地，　秉忠直　，肃清海闽奸弊。
作平去，　上平作平，入平上平平去。

除此之外，上栏亦注明"如字清字俱可用仄声，恩字宠字俱不用韵，第一句用韵亦可"②。《九宫大成》卷九刊载【粉蝶儿】南曲二首，一为《月令承应》"我爱吾庐"阕，一为《法宫雅奏》"悬圃风翏"阕。两阕在最后两句上有所不同："【粉蝶儿】次阕，较首阕多第六四字一句，末句减一字作六字句，惟此异，余皆同。"而

① 《九宫大成南北词宫谱（四）》，《善本戏曲丛刊》第六辑，第1450页。
② 由沈璟编著、沈自晋重定的《南词新谱》无此注，《钦定曲谱》卷七亦收录此曲，曲后所注与此稍有不同："首句用韵亦可，如字清字俱用仄声。"

"一片胸襟"曲倒数第二句为三字,与《九宫大成》所载两曲又异①。南曲【粉蝶儿】以"四,六,七。三,三,四,七"为正体。

以正体为标准比较【粉蝶儿】南曲与北曲,两者的差异主要在以下几点:①第二句北曲为七字句,南曲为六字句。②北曲正体八句,南曲正体七句。③北曲一般用作中吕套曲首支,南曲一般用作引子。

在平仄方面,南曲与北曲没有太大差异。这或许也是《南词全谱》《南词新谱》等曲谱中并无【粉蝶儿】南北比较的原因,亦也有可能本来有,后人觉得差异不大,将其删除。

作为北曲的【粉蝶儿】在北杂剧中使用频繁,《元曲选》100个剧目中,就有58个运用了【粉蝶儿】套。【粉蝶儿】套一般不用于第一折与楔子,多出现于第二、三、四折②,其使用情况详见表4.1。

表4.1 【粉蝶儿】套在《元曲选》中的使用情况

出现位置	《元曲选》中的剧目
第二折	《唐明皇秋夜梧桐雨》《望江亭中秋切鲙》《秦修然竹坞听琴》《四丞相高会丽堂春》《逞风流王焕百花亭》《叮叮当当盆儿鬼》《昊天塔孟良盗骨》《两军师隔江斗智》《庞居士误放来生债》《萨真人夜断碧桃花》《随何赚风魔蒯通》《小尉迟将斗将认父归朝》《争报恩三虎下山》
第三折	《王月英元夜留鞋记》《包待制智斩鲁斋郎》《杜蕊娘智赏金线池》《温太真玉镜台》《荆楚臣重对玉梳》《说鲇诸伍员吹箫》《月明和尚度柳翠》《同乐院燕青博鱼》《半夜雷轰荐福碑》《马丹阳三度任风子》《李太白匹配金钱记》《东堂老劝破家子弟》《李亚仙花酒曲江池》《鲁大夫秋胡戏妻》

① 冯光钰《中国曲牌考》(安徽文艺出版社2009年,第184页)一书举《九宫大成》中"我爱吾庐"阕,认为"上例基本上是【粉蝶儿】词格正体,之所以说'基本上',是因第二句本应七字句而为六字句"。实际上,【粉蝶儿】南曲曲牌第二句正格为六字句,北曲才为七字句。南曲正体与别体之间的区别一般在于最后一句的字格。

② 《元曲选》中,【粉蝶儿】套出现于第二折的有13个剧目,第三折有29个剧目,第四折有16个剧目。

（续上表）

出现位置	《元曲选》中的剧目
第三折	《桃花女破法嫁周公》《救孝子贤母不认尸》《包龙图智勘合同文字》《李云英风送梧桐叶》《神奴儿大闹开封府》《朱太守风雪渔樵记》《李素兰风月玉壶春》《马丹阳度脱刘行首》《相国寺公孙合汗衫》《薛仁贵荣归故里》《谢金莲诗酒红梨花》《迷青琐倩女离魂》《醉思乡王粲登楼》《楚昭公疏者下船》《崔府君断冤家债主》
第四折	《裴少俊墙头马上》《陶学士醉写风光好》《黑旋风双献功》《生死交范张鸡黍》《钱大尹智宠谢天香》《赵氏孤儿大报仇》《都孔目风雨还牢末》《江州司马青衫泪》《破幽梦孤雁汉宫秋》《张孔目智勘魔合罗》《金水桥陈琳抱妆盒》《庞涓夜走马陵道》《杨氏女杀狗劝夫》《吕洞宾度铁拐李岳》《包龙图智勘后庭花》《布袋和尚忍字记》

如前文所说，【粉蝶儿】一般用作中吕套曲首支。中吕调的曲子具有"高下闪赚"特点。"闪赚"指忽隐忽现的变化，在音乐中有高下起伏之意。【中吕粉蝶儿】套多用于第三折，因第三折多为剧情发展的高潮阶段，如在《谢金莲诗酒红梨花》一剧中，第一、二折写北宋赵汝州慕妓女谢金莲之名，托洛阳太守刘辅介绍，刘恐赵汝州迷恋谢而耽误科考，设计使谢金莲冒名王同知之女，与之夜会。至第三折，由卖花婆婆之口道出赵汝州所见乃为一女鬼，赵大惊，逃去赴考。第四折柳暗花明，赵汝州得中状元，刘辅设宴使赵、谢相见，并说明原委，促二人成婚。第三折剧情急转直下，使得才子佳人之情感高下起伏。在《元曲选》所使用的【粉蝶儿】套曲中，有一半出于第三折，这样便于情节的展开。

此外，第三折【中吕粉蝶儿】后，第四折多接以【双调新水令】。中吕、双调为唐宋以来的俗名，中吕宫古名夹钟宫，中吕调古名夹钟羽，双调古名夹钟商，将俗名与古名相对照，可以看出，【中吕】后接【双调】，其实都属于古夹钟。因此，《元曲选》中【中吕粉蝶儿】前后的联套，是为了乐调上的和谐及演奏上的方便，各宫调间的组合亦有一定规律。

北曲中吕宫的曲牌，计有39种：【粉蝶儿】【醉春风】【叫声】【迎仙客】【石榴花】【斗鹌鹑】【上小楼】【快活三】【朝天子】【四边静】【四换头】【满庭芳】【贺圣朝】【红绣鞋】【鲍老儿】【古鲍老】【鲍老三台滚】【红芍药】【剔银灯】【蔓青菜】【普天乐】【柳青娘】【道和】【醉高歌】【十二月】【尧民歌】【喜春来】【鬼三台】【播海令】【古竹马】【卖花声】【酥枣儿】【乔捉蛇】【齐天乐】【红衫儿】【山坡羊】【尾声】【卖花声煞】【随煞】。《北曲新谱》详录了这些曲牌的运用场合、兼入宫调、句数等。其中，有21曲亦可入正宫①，【粉蝶儿】不在其列。然而《青衫记》第十四出标【正宫粉蝶儿】，下接【耍孩儿】【三煞】【二煞】【一煞】。【耍孩儿】及【煞】均可入般涉调、正宫、中吕、双调。此处所标【正宫】并非版本及刻工有误，可见，北曲【粉蝶儿】亦可入正宫，在中吕宫的曲牌中应补充这一点。

在传奇中，亦有一些使用北【粉蝶儿】的，除上文所举【千金记】外，还有《东郭记》《邯郸记》《金雀记》等剧。值得注意的是，《金雀记》所用北【粉蝶儿】首句作叠："灯市无双，看了这灯市无双，恍疑是海上山蓬莱方丈。好一个锦绣排场。遇良宵，逢丽景，止不住心情豪放。俺这里步步入花乡，绝胜似紫丝屏障。"《九宫大成》谓"首句作叠，唯合套中有此"。合套，指南北合套。"六十种曲"中《金雀记》此曲下接【泣颜回】（南曲）、【上小楼】（北曲）、【泣颜回】（南曲）、【黄龙衮犯】（南曲）、【扑灯蛾犯】（南曲）、【上小楼】（北曲）、【前腔】（北曲）、【尾声】（北曲），与《九宫大成》所言相吻合②。

与北曲【粉蝶儿】的使用情况有一点不同的是，在南曲中，【粉蝶儿】并非唱全曲，大多数情况下，均只唱第一句，如《琵琶记》第二十七出、《白兔记》第三十二出、《金莲记》第三十三出、《春芜记》第二十三出、《焚香记》第十九出等。作为引子，其句数不同于其他曲牌，只唱其中部分以带出场次及相关人物，在南曲中比较常见。而传奇中所引用的北曲，一般均唱全曲，这是与南曲最为显著的

① 它们是【醉春风】【叫声】【迎仙客】【石榴花】【斗鹌鹑】【上小楼】【快活三】【朝天子】【满庭芳】【红绣鞋】【鲍老儿】【普天乐】【柳青娘】【道和】【醉高歌】【十二月】【尧民歌】【喜春来】【齐天乐】【红衫儿】【尾声】。

② "六十种曲"《千金记》第二十六出所用北【粉蝶儿】亦首句作叠，且下接【十二月】（北曲）、【山花子】（南曲）。

不同。

　　清代中后期昆黄同台演出，皮黄借鉴了昆曲的部分曲牌，【粉蝶儿】即是其中之一。在长期的演出与实践过程中，【粉蝶儿】曲牌的唱词、使用场合渐渐形成固有的特征。

　　皮黄【粉蝶儿】多使用北曲曲格，即八句句式，然而也有不唱完的情况，因此，它实际上综合了南曲与北曲两者的特点。在传奇中，首句作叠的情况，只存在于合套中。然而，皮黄中不少剧本所使用的【粉蝶儿】唱词首句基本上都是叠句，如《葭萌关》第五出："（延上威至中）【粉蝶儿】力战连连，（简雍、廖化上）谁似俺力战连连？（任、夔、巽、兰）每日里飞驰既旋。（仝唱）倦来时止伏雕鞍，渴时节转刀头，强将这溅血来咽。"① 皮黄在使用【粉蝶儿】曲牌时，依此律的基本都为支曲，并不联套使用，打破了合套中首句作叠的要求。与传奇首句作叠情况不同的是，皮黄所用体格为北曲，虽然第一、二句作叠，但其实是第二句重复第一句中的四个字，而传奇中所叠之句其实是在正体的基础上增加一句。叠句的情况仅见于南曲，北曲中第一、二句的唱词一般不重，所以，此处亦是综合了北曲体格及南曲用法。

　　此外，在一些剧本中，仅提示"唱【粉蝶儿】介"，一方面，唱词可由演员自己发挥，另一方面也说明【粉蝶儿】的唱词已经相对固定，形成程式，便于直接搬用。第一、二句唱词重复即可算皮黄中使用【粉蝶儿】的基本程式。

　　在皮黄中，【粉蝶儿】多用于神仙上场，如《洛阳桥》中的女朱龙婆、《混元盒》中的金花圣母、《循环报》中的八仙、《香莲帕》中的骊山老母、《满门贤》中的文昌帝君、《奇巧报》中的判官等。这种现象在其他剧种中亦存在，如豫剧选用【粉蝶儿】中的三句作为女将上场或女神仙出场时的引子。②

　　在一些老生经典唱段中，【粉蝶儿】则适用于大将起霸、反将兴兵、大王排山等场面。③【粉蝶儿】曲牌一开始的声情都是柔婉清丽的，后来演变为雄壮粗犷，与【点绛唇】曲牌有着相似的演变过程。而【粉蝶儿】曲牌声情的转变或许与北

　　① 《清车王府藏戏曲全编》第四册，第223页。
　　② 参见马紫晨主编《中国豫剧大辞典》，中州古籍出版社1998年，第532页。
　　③ 参见沈玉斌编著、沈宝璐整理《京剧群曲汇编》，上海文艺出版社1989年，第124页。

杂剧《萧何月夜追韩信》有关。

《元刊杂剧三十种》中有《萧何月夜追韩信》，第三折用【中吕粉蝶儿】套曲，所述内容为韩信拜帅后点将打樊哙情节。《千金记》依据《追韩信》改编，第二十六折（出）述韩信登坛拜将，为立军威，点将后斩殷盖、打樊哙。在这一折中，登坛拜帅的曲辞现存各本基本相同，而点将情节，富春堂本（《古本戏曲丛刊》据其影印）和《六十种曲》本有所不同，富春堂本全用对白，而《六十种曲》本用了三支北曲，分别是【粉蝶儿】【十二月】【山花子】，其中，【粉蝶儿】【山花子】二曲与北杂剧《萧何月夜追韩信》相同。《六十种曲》所收录的《千金记》第二十六出题"登拜"①，虽有点将情节，但没有在题目上直接反映出来。而在明代戏曲选本《珊珊集》中，选入了《千金记》中的《月下追贤》【新水令】套及《北点将》【粉蝶儿】套。所标"北点将"套曲，即韩信登坛拜将情节，《珊珊集》共选八曲，分别是：【粉蝶儿】【醉春风】【石榴花】【斗鹌鹑】【出队子】【哈麻子】【上小楼】【圣药王】。其中，前四曲与北杂剧《萧何月夜追韩信》同。这一出特地标出"北点将"，意即采用北曲中的点将情节与曲文。《珊珊集》所选用的《千金记》底本，时间或比富春堂本及《六十种曲》本均早，由此也可见，《千金记》在沈采创作后，又经过了不断的改编。在北杂剧中，"点将"场景用【粉蝶儿】套来表现，沈采在创作《千金记》时直接沿用，这一点扩大了"点将"使用【粉蝶儿】的影响，以至于皮黄中亦用【粉蝶儿】来展现起霸点将等武将出场情节。

综上所述，【粉蝶儿】最初源自词牌，诸宫调与南曲引子取词牌上阕，北曲与词牌平仄相同，用韵小异。南北曲在句格、用法上有所不同。北曲【粉蝶儿】套多用于第三折，其后一般接以【双调新水令】。南曲作为引子，多只唱第一句。至皮黄中，【粉蝶儿】作为群曲曲牌，多用于大将起霸、反将兴兵、大王排山等场合，这一用法或源自元杂剧《萧何月夜追韩信》剧，在句格上，皮黄沿用了北曲，而在用法方面则融合了南曲。

① 富春堂本第二十六折没有题目。

第四节 小　结

　　无论是格律谱还是工尺谱，在戏曲发展过程中都起到了举足轻重的作用。制谱者致力于戏曲音乐的完善、严谨，推动了戏曲的传承与发展。然而，"自清代中叶起，联曲体戏曲渐趋衰落，故对于曲谱的编撰也进入尾声，尤其是进入民国以后，编撰曲谱者凤毛麟角。"① 昆曲是联曲体的主要代表，昆曲曲牌的完善定型在清中叶以前就已经完成。车王府所藏的戏曲剧本处在格律谱定型末期，它不仅仅在字数平仄上有定法，其使用场合乃至唱词都有较大一致性。部分唱词已经成为"水词"，可供演员借用发挥，亦便于在不同剧目之间转换移植。花部各腔对于昆曲曲牌的借用使得部分曲牌处于不断变化之中，本章所取【点绛唇】【粉蝶儿】就是其中的案例。从对格律谱的源流探析可以看出，皮黄中的曲牌多与北曲同。车王府所藏皮黄中常用的北曲曲牌有【点绛唇】【粉蝶儿】【六么令】【清江引】【风入松】【四边静】【醉花阴】【耍孩儿】【红衲袄】【出队子】【红芍药】【新水令】【折桂令】【收江南】【沽美酒】【德胜令】【步步娇】【雁儿落】【普天乐】【八声甘州】【刮地风】【四门子】【水仙子】【石榴花】【端正好】【川拨棹】等。这可能与皮黄多演武戏，其唱词多表现雄壮的场景有关。

　　车王府所收藏的乐调本抄录方式、戏曲曲种并不统一，部分乐调本甚至只录一句，可见当时购入时并没有特别的规划。不过，这些乐调本都是较为经典的曲目，不少收录进其他曲谱总集，不管是清唱习曲还是供琴师笛师所用，均可看出在当时的流行程度。这些乐调本与文人手订的曲谱仍有差异，但如实地反映了晚清民间戏曲参与者挑选曲目、记谱方式等相关情况。

① 俞为民：《论曲谱的产生及其完善》，《淮海工学院学报（社会科学版）》2005年第2期。

第五章 车王府藏曲本与晚清戏曲发展

有清一代，戏曲文化发展繁盛，在这一时期，花部各剧种从渐露头角到与昆曲相抗衡，形成了自身的特色。经历了元、明两代的积累，清代戏曲在剧本、表演形式方面都得到了长足的发展。从元杂剧、明传奇到清代花部戏曲，均有不同的文本及表演形态，具有一定的代际特点，即后出的形态在借鉴前者的基础上进行创新，这种沿革不是突变的，而是渐进式的。车王府藏曲本因文类较为齐全，一些剧本的细节能反映出清代戏曲与前代戏曲的不同及清代戏曲内部的发展情况。本章从文本出发，探讨不同戏曲文类之间如何相互融合、相互借鉴，从而推动戏剧史螺旋式上升的发展现象。

第一节 "风搅雪"现象与剧种融合

清代中后期，花部发展迅速，各剧种之间关系复杂，既是竞争对手，又是相互学习的对象。在各剧种相互竞争、学习的过程中，出现了一系列术语用来形容两个或两个以上剧种同时演出的情况，如"风搅雪""雨夹雪""两下锅""两门抱""两合水""三鲜汤"等。其中"风搅雪"是应用较广的术语。对于"风""雪"的具体所指，以及"搅"的方式，相关文献、辞书记载的不尽相同体现出对"风搅雪"的多方理解。这些看法主要包括以下几种：①两种不同的语言混合起来演

唱；②京剧念白的形式之一；③两种角色由同一演员轮换串演；④两个社班同台穿插演出；⑤两个剧种同台演出；⑥在同一剧目中有昆（昆曲）有乱（皮黄）；⑦一出戏里有两个以上声腔并存。①

从剧本角度看，"同一剧目中有昆有乱"与"一出戏里有两个以上声腔并存"是较为典型的"风搅雪"形式。在清代中晚期，花雅两部常同台演出，二者不仅相互竞争，亦相互融合。车王府藏曲本中有不少是昆曲与皮黄均有的剧目，恰好反映了京剧形成早、中期与昆曲以"风搅雪"形式存在的情况。这种现象在戏曲史发展过程中并不是孤立存在的，南戏和北杂剧、京剧和地方剧种中均存在，是一个比较重要的戏曲史现象。

一、南戏与北杂剧的融合

"风搅雪"这一名词在清代中后期才广为运用，但就戏曲表演来说，两个声腔剧种的融会一直在进行。如南戏和北杂剧因分别形成于两个地域，所用音阶、曲韵、字声均有不同，从广义上来讲，可算两个不同的剧种。元朝政权统一全国后，北杂剧随着统治者来到南方，与南曲会聚。两个剧种的融合表现出多种形式，一是在题材内容上，南戏袭用北杂剧；二是在音乐上，南北合套出现；三是在语言上，由"两不杂"到"两头蛮"。

在元代，北杂剧已成为"雅调"，南戏则被认为是"不叶宫调""语多鄙下"（《南词叙录》语）之作，并受到北杂剧的冲击。为提高自身的艺术表现力，南戏不断借鉴北杂剧的表演成就，最明显的即在题材内容上对北杂剧的承用。不少北杂剧有多个南戏、传奇改本。万历年间的富春堂刻本《金貂记》直接附上《功臣宴敬德不伏老》杂剧四折，毫不掩饰两者的渊源关系。但部分改本达不到北杂剧的艺术高度，如吕天成《曲品》评叶宪祖改编自《窦娥冤》的《金锁记》："元有《窦娥冤》剧，最苦。美度（宪祖）故向此中写出，然不乐观之矣"；评改编自《赵氏孤儿》的《八义记》："近有徐叔回所改《八义》，与传稍合，然未佳"；祁彪佳

① 参见拙文《论中国戏曲中的"风搅雪"现象》，《戏曲艺术》2014 年第 3 期。

《远山堂曲品》评《合襟记》:"覆楚、复楚,事有可纪。疏者下船,元剧中已绝摹其状矣。此记韵律有错处,着意修词,遂多浮蔓,如昔人所谓'满屋是钱,但欠索子'耳。"

在这种情况下,一些南戏改本直接袭用北杂剧,如徐复祚《红梨记》改编自元张寿卿《谢金莲诗酒红梨花》杂剧,直接将元杂剧第二折用于二十一出《咏梨》,第三折用于二十三出《计赚》,第四折用于二十九出《宦游》;沈采《千金记》引《萧何月下追韩信》第四折入戏;《金丸记》第二十九出与《抱妆盒》第三折数曲相同;《双鱼记》第十二出套用《荐福碑》第一折数语;等等。① 对于一些艺术水平较高的北杂剧,明代曲论家甚至希望作者将其引入传奇。吕天成《曲品》评朱永怀《玉镜台》传奇:"此君与二顾同盟,而才不逮。纪温太真事,未畅,粗具体裁而已。元有此剧,何不仍之?"似乎对明改本极为不满。祁彪佳《远山堂曲品》亦有相似评价。再如,评价《绨袍记》传奇,吕天成《曲品》列为下上品:"范雎事佳,搬出宛肖。元有拷须贾剧,何不插入?"《远山堂曲品》列为"具品":"词气庸弱,失韵处不可指屈。何不取元人《诤范叔》剧、太史公《范雎传》,合订之为善本?"吕氏与祁氏二人对于"明改本应借用元杂剧"这一点达成了一致。可见,直接改编甚至是借用元杂剧中的曲辞是被认可乃至被鼓励的行为。在传奇中夹入北杂剧,已是两个剧种的相互融合,为一种"风搅雪"形式。

在南戏剧本承袭北杂剧的过程中,一般为整折代入,遇到妙辞隽语难以舍弃时,仍不免考虑南北曲牌音乐之异,对其进行改写。打破音乐界限的,则见于"南北合套"。南戏与北杂剧在音乐上的融合,比题材文本融合更进一步。

"南北合套",指一个套曲里兼用南曲和北曲的一种体式。北曲通常由"四折一楔子"构成,每折用一个套曲、一个宫调,所用为《中原音韵》;南曲没有出数限制,一个套曲中可用两个或三个宫调,所尊为《洪武正韵》。除此之外,二者曲调风格也有所差异,北曲"劲切雄丽",南曲"清峭柔远"。因二者音乐性质的不同,最初不能在同一套曲出现。据钟嗣成《录鬼簿》载:"以南北调合腔,自和甫

① 详见黄仕忠《南戏传奇对北曲杂剧的承袭》,收入《中国戏曲史研究》,中山大学出版社1997年,第303～308页。

始，如《潇湘八景》《欢喜冤家》等曲，极为工巧。"① 《潇湘八景》系散曲。现知戏曲中最初用南北合套的，为南戏《小孙屠》。明初杂剧作家贾仲明在《吕洞宾桃柳升仙梦》全剧中使用了南北合套，构成旦、末对唱。至明清时，南北合套在戏曲中已广为应用。南北合套一般由各不相同的南曲和北曲交替出现，也可在一套北曲里反复插入同一南曲，如北【新水令】套，反复间入南【风入松】等。南北合套的出现不仅有利于促进戏曲音乐的发展，也为突出人物性格、强化戏剧冲突提供了有效的手段。

除了剧本、音乐之外，南北曲在字音、语言上也在不断融合。南北曲在演唱时有很严格的音腔规定。明魏良辅《南词引正》载"南曲不可杂北腔，北曲不可杂南字"，并把这一要求称为"两不杂"。北曲用七声音阶，南曲用五声音阶；北曲入派三声，南曲四声分明；北曰弦索，南曰磨调。南北字调腔格不同，故二者不能混杂。哪怕在"南北合套"中，也是南自南，北自北，各恪守南北曲律，不相混杂。而在唱曲中，北调杂南音、南曲杂北字的现象并不少见，曲家们称之为"两头蛮"。李渔《闲情偶记·字分南北》："殊不知声音驳杂，俗语呼为'两头蛮'。说话且然，况登场演剧乎？"② 沈宠绥《度曲须知·宗韵商疑》例举了"以周韵（按，指周德清《中原音韵》）之字，而唱正韵之音"的现象，并曰"《正韵》、周韵，何适何从，谚云'两头蛮'者，正此之谓"。③ 虽然这是填词、唱曲之忌，但正因为有这种现象出现，才会引起一些曲论家大张旗鼓地讨伐。

北杂剧与南戏在题材、音乐、语言上的相互融合，从广义来看，亦可属"风搅雪"中"两个剧种同台演出"和"一出戏里有两种声腔"范围。这种"风搅雪"的形式，是戏曲的一次大融合，促进了戏曲的表现力与艺术水平的提高。

二、昆曲与乱弹的融合

在南戏与北杂剧融合之后，又有昆曲和乱弹、京剧和地方戏曲融合两股相似的

① 钟嗣成：《录鬼簿》，《中国古典戏曲论著集成》（二），中国戏剧出版社1959年，第121页。
② 李渔：《闲情偶记》，《中国古典戏曲论著集成》（七），第57页。
③ 沈宠绥：《度曲须知》，《中国古典戏曲论著集成》（五），第236页。按，"两头蛮"亦指昆山腔和其他地方声腔错综驳杂的现象，见王骥德《曲律·论腔调》。

潮流。在传奇发展成熟、昆曲走向鼎盛之际,各地方声腔也在悄然生长,吸引了大批的农村观众,焦循在《花部农谭》中提到:"郭外各村,于二、八月间,递相演唱,农叟、渔父聚以为欢,由来久矣。""由来久矣"表明花部戏曲在康熙至乾隆年间流行的情况。因声腔、字音的限制,早期民间社班的冲州撞府一般只在一定的语言区域内进行。随着商人地位的提高,各地商会有相应的文化需求。商人会扶植一批戏班,以供经商交往与娱乐的需要,于是本地戏班便到处流转。除此之外,官员的喜好、城市经济的繁荣等,也使得花部的影响渐渐不止于农村。官员在为皇室供奉的戏曲中,就有不少花部。乾隆皇帝南巡扬州,盐务局照例供奉的戏曲演出,除雅部昆曲外还有京腔、秦腔、弋阳腔、梆子腔、罗罗腔、二簧调等乱弹。

花部的各地流转与强劲发展,构成了对雅部昆腔及本地原有戏剧的竞争态势。汪必昌(嘉庆年间歙县潜口人)《徽郡风化将颓宜禁说》载:"予记垂髫,乃乾隆廿六、七年,安庆班之入徽也,各村拥挤,时先君子闭户养亲,兼课孙子,闻之喟然叹曰:从今乱吾郡之真者,鼠辈也。"而此地本来"聚族一村,莫不尚义,每岁乡人傩所串土高腔,所演忠孝节义"①。安庆班演出时"各村拥挤",汪必昌痛心疾首,担心安庆班的受欢迎会对本地道德风气有所影响。不仅如此,本地"土高腔"也受到冲击,足以说明安庆班发展势头的强盛。

历史总是惊人的相似,但不会简单地重复。昆腔与乱弹"风搅雪"的过程和南戏与北杂剧融合的过程约略相似,但又有不同:在题材文本上"花雅同本",在音乐上昆黄同唱。由于在花雅之争时期保存了较多的关于戏班、演员的材料,因此,可以看到此一时期的"风搅雪"亦包含了不同剧种的社班、演员的穿插演出等情况。

在清中期的北京,昆曲的地位不断受到来自地方戏曲的挑战。《清昇平署志略》载:"滇蜀皖鄂伶人俱萃都下,梨园中戏班数目有三十五。"②《日下看花记》亦载:"有明肇始昆腔,洋洋盈耳,而弋阳、梆子、琴、柳各腔,南北繁会,笙磬同音,歌咏升平,伶工荟萃,莫盛于京华。往者,六大班旗鼓相当,名优云集,一时称

① 朱万曙:《〈徽郡风化将颓宜禁说〉所见徽班资料》,《戏曲研究》2005年第2期。
② 王芷章:《清昇平署志略》,商务印书馆2006年,第122页。

盛。"① 各地戏班云集北京，不同剧种的社班同台竞技，相互竞争。先是昆曲与京腔、秦腔之争，接着是昆曲与徽班之争。在这种情况下，会出现两个社班或两个剧种同台演出的"风搅雪"现象。

这种现象发展一段时间后，社班之间开始相互吸收演员。撰于乾隆年间的《扬州画舫录》卷五写道，三庆班的"高朗亭入京师，以安庆花部合京秦两腔，名其班曰'三庆'"。春台班"郡城自江鹤亭征本地乱弹，名春台，为外江班。不能自立门户，乃征聘四方名旦，如苏州杨八官、安庆郝天秀之类。而杨、郝复采长生之秦腔并京腔中之尤者，如《滚楼》《抱孩子》《卖饽饽》《送枕头》之类，于是春台班合京秦二腔矣"。② 从中可看出，戏班开始融合两种以上声腔。不仅如此，演员之间开始搭班，同一个演员兼能几项声腔曲调已成为一种趋势。如《日下看花记》载春台班的陈荣官、三庆班的江金官在表演技艺上的专长：

> 陈荣官：姓陈，字荣珍，年二十四岁，安徽太湖人。春台部。擅场有《皮弦》《四门》《喂药》《赏荷》《游殿》《打店》诸剧。……昆剧亦工细合律，跌扑轻矫便捷。③
>
> 金官：姓江，字毓秀，年二十岁，安庆人，三庆部。与朱福寿皆新到京，擅场之艺颇多，初演《打洞》《审录》，风神秀整，态度清佳，昆乱梆子俱谙，音亦清亮，圆转自如。④

陈荣官花部有擅长的戏，昆曲亦工细合律，艺术全面；江金官昆乱梆子俱谙。这些演员两个剧种的演出都擅长，"文武昆乱不挡"，有助于提高演出的叫座率，对于戏班、演员以及剧种的发展都有积极意义。

除了社班、演员之外，剧本也是戏剧演出中相当重要的一部分。社班与演员对两个不同剧种的兼收并蓄最终定型于剧本，这集中体现于"花雅同本"现象。

① 张次溪编纂：《清代燕都梨园史料》，中国戏剧出版社1988年，第55页。
② 李斗撰：《扬州画舫录》，山东友谊出版社2001年，第155页。
③ 张次溪编纂：《清代燕都梨园史料》，第83页。
④ 张次溪编纂：《清代燕都梨园史料》，第66页。

卢前在《读曲小识》中曾收录怀宁曹氏所藏抄本戏曲 70 种中的 40 种，"至于乱弹与南北曲相混合者，或纯为乱弹，或为戏文别体者，概不阑入"①。此处未收录的戏曲共计 30 种，恰为花雅同演的本子及花部曲本。邵茗生《岑斋读曲记》对其中的几个本子进行了介绍，其中《游龙传》为昆乱夹演的本子，其出目已作标名，如下：

预兆（昆）	遣赘（昆）	唆逼（昆）	押当（昆）	寇会（昆）
宁寿（昆）	游幸（昆）	救驾（昆）	缴令（昆）	挽旋（昆）
观赘（昆）	辱娟（昆）	诳聘（乱）	游遇（昆）	淫哄（昆）
拒关（昆）	闻报（昆）	骂城（昆）	陷关（昆）	复冤（昆）
阻驾（昆）	毒售（昆）	棚订（昆）	巧脱（昆）	埋陷（昆）
计抢（昆）	双抢（昆）	窑会劫美（昆）		葶署（昆）
洗辱（昆）	纳贿（乱）	逼降（昆）	越匿（昆）	权挟（昆）
捉拿（昆）	挟顺（昆）	箱误（昆）	闹府（昆）	分讨（昆）
恶代（昆）	侠冒奇赚（昆）		宁篡（昆）	挂印（昆）
淫替（昆）	路遇（乱）	献策（乱）	叛聚（昆）	守御（昆）
解围（昆）	擒宁（昆）	阻捷（昆）	密报（乱）	靖逆（乱）
褒圆（昆）②				

此剧"宁王"的"宁"字，以及《游幸》一出"萦怀贮念"之"贮"字，未避清宣文二宗御讳，知为嘉庆以前的旧抄本。全剧共 54 出，其中昆腔 48 出，乱弹 6 出，以昆腔为主，为典型的"花雅同本"的戏曲，同时也是"风搅雪"同一剧目中出现不同剧种的典型代表。

除此之外，许之衡在《中国音乐小史》中亦提到："嘉道间，又盛行一种昆腔二黄合并办法，盖剧一本，每句或昆曲或二黄也。愚于老伶工家，所见钞本甚多。见刻本者有二种：一名《镜中明》，谱宋代妃后争宠事。一名《胭脂雪》，且有朱

① 卢前：《读曲小识》，商务印书馆 1940 年，第 2 页。
② 邵茗生：《岑斋读曲记》，《剧学月刊》第三卷第九期，1934 年。

墨套板。按黄文旸《曲海目》，有《胭脂雪》一本，清盛际时撰，未知是否即此本也？二书皆道光间刻本。"① 许文所言，嘉道间"所见钞本甚多"，则昆曲与乱弹合奏的情况已相当普遍，其中是否仍以昆曲为主，则暂存疑。

至同治年间，同一曲本中的乱弹分量明显增大。《天星聚》② 为怀宁曹氏所藏的另一个昆乱杂演的本子，封面题"同治十年十月曹记"，可知其抄写年代在同治十年以前。此剧共36出，其中昆腔9出，乱弹27出。较之《游龙传》，此剧乱弹的分量比昆曲重，昆曲在舞台上已不占优势。

昆曲与乱弹的融合除了体现于文本，亦体现于音乐。昆曲演唱例用曲牌体，一般一出为一个套曲，一个套曲用一个韵。曲牌之间又受宫调、起承转合限制，吐字又有四声、五呼的要求；乱弹则采用板腔体，没有宫调限制，字音要求也较少。二者在音乐上的融合，由随唱乐器决定。齐如山在《京剧之变迁》一书中提到："乾隆以前，昆弋腔与乱弹腔，乃截然两事，绝不会合奏。嘉庆以后，昆腔与皮簧合作的时候，已经很多，所以道光咸丰年间梨园行所抄的戏本，有许多是昆腔皮簧合唱的，比方前一场是昆腔，后一场就许是皮簧。这因为当年昆腔皮簧，都用笛子随着，所以彼此可以互用。到了同光年间，因为皮簧改用胡琴随唱，所以就与昆腔完全分开了。然皮簧戏中，还常唱昆腔排子。"③ 昆乱同唱的戏曲在乾隆年间就已出现，《缀白裘》中有《磨房》《串戏》二出，为梆子戏，前出用乱弹腔，后出用高腔。《打面缸》所用曲调更为复杂，计【梆子腔】【小曲】【西调寄生草】【西调】【包子带皮鞋】【吹调】等，连青木正儿都感叹"乾隆时之梆子腔，征之《缀白裘》，其拥抱力极大，并用其它诸腔者亦不少"④。大量昆黄同唱的曲本，见于清晚期的舞台演出本，下面以车王府藏曲本为例说明。

① 许之衡：《中国音乐小史》，上海书店出版社2011年，第146页。按，黄文旸《曲海》目所录《胭脂雪》今存抄本，《古本戏曲丛刊》三集据以影印，为昆曲曲本，并未夹杂二黄，与许氏所说道光间刻本不同。另，郑振铎旧藏清内府写本存下卷二册，云"此戏昆弋二腔杂用，每出用何腔，皆于出目下注明，可见清初昆弋二腔流行甚广"（见《劫中得书续记》，《郑振铎文集》第七卷，人民文学出版社1963年，第539页）。
② 《天星聚》，《剧学月刊》第三卷第十二期，1934年。
③ 齐如山：《京剧之变迁》，辽宁教育出版社2008年，第27页。
④ 青木正儿原著，王古鲁译著，蔡毅校订：《中国近世戏曲史》，中华书局2010年，第329页。

三、车王府藏曲本中的"风搅雪"现象

车王府藏曲本大约抄于道光至光绪年间,共有戏曲 817 种,其中昆弋本 233 种,乱弹 584 种(据《清车王府藏戏曲全编》统计)。这些乱弹包括高腔、皮黄、秦腔等多个曲种,其中,有相当一部分曲本属于"花雅同本",同一个曲本既有昆曲又有乱弹。而且,花雅两部融合得更为紧密,不再以出区分,出现了同一出中花雅杂糅的情况,例如《梅玉配总讲》第四本第十三场:

【好事近】策马加鞭意气扬,喜孜孜簇拥两行。鳌头独占,这荣耀快乐非常。

【西皮摇板】蹊跷事儿令人闷,疑探消息便知情。①

同一场里既有南曲【好事近】,又有皮黄【西皮摇板】。除此之外,大量剧本在同一出里既有昆曲,又有相当整齐的七字句、十字句的板腔体,只不过未明确标出板式,如《香莲帕》第二本头场、九场,《下河南》第七出,《蝴蝶杯》头本第三场等。

随着昆曲衰落、花部崛起以及演员素质的提高,花雅两部、各曲种之间自由转换度也不断提升,同一出戏里"风搅雪"的现象也日益突出,更有以"戏中戏"的方式将花雅两部糅合在一起。如车王府藏《扣当全串贯》,剧演富商刘二官人是当铺店主,其姐夫欲上京赴考,缺少盘费,让管家裴旺拿些衣服去找刘二官人典当。刘写好当票,答应给三十两当银。然后他借口躲进花园,装疯卖傻,唱了《祭姬》《玉簪记》《全德报》等高腔、乱弹戏唱段,最后仍拒将银子交给裴旺。② 虽然此剧中只插入了各剧种的唱段,但刘二官人通过唱戏的方式装疯卖傻,企图蒙混过关,既使得剧情丰满,又满足了观众猎奇的需求。

值得一提的是,部分曲本车王府收藏了两种版本,一种为纯皮黄,一种为昆乱

① 《梅玉配总讲》,《清车王府藏戏曲全编》第十三册,第 535~536 页。
② 《扣当全串贯》,《清车王府藏戏曲全编》第六册,第 288~295 页。

合奏的"风搅雪"本。如《清车王府藏戏曲全编》第三册收录《葭萌关总讲》《葭萌关》二种，均讲张飞与马超夜战的情节。其中，《葭萌关总讲》为"风搅雪"本，一共七出，其中第一出、第二出、第四出、第五出标目，分别为"议援""窘投""陈言""诈筹"。这种分出标目方式与晚清剧本的改写有关（详见下节）。全剧既有【点绛唇】【剑器令】【四边静】【粉蝶儿】【泣颜回】【红绣鞋】等昆曲曲牌，又有【叫板】【正板】【倒板】【冲板】等板腔提示。而《葭萌关》则为皮黄本，除作为引子的一曲【点绛唇】外，其余均为板腔体。从昆曲所占比例可以看出，《葭萌关总讲》处在由昆曲向皮黄的过渡时期，《葭萌关》则处于皮黄独立演出之后。从这个角度，也可大致判断版本的抄录先后。因昆乱融合，大致呈以下趋势：一是在乾隆年间，各地乱弹社班进京演出，对昆曲的主导地位形成挑战，两个剧种之间的竞争日益激烈；二是嘉庆年间，乱弹渐与昆曲融合，形成"花雅同本"的局面，以雅为主，至同治则以乱为主，两剧混合演出；三是咸同年间，两种声腔的融合相对紧密，在同一场次的戏里既有昆曲又有皮黄，运用灵活；四是同光以后，昆腔与皮黄又相对分离，独立演出。车王府所藏戏曲反映了第二、第三、第四个时期的戏曲演出情况。

四、剧种融合之特点

剧种融合是戏曲史上较为常见的现象，至清代人们把这一现象形象地称为"风搅雪"。上文列举了北杂剧与南戏、昆曲与皮黄之间融合的过程，并以车王府所藏戏曲曲本为例，大致概括了晚清戏曲的发展情况。综合起来，剧种融合主要有以下特点：

第一，两个剧种之间的融合，并非完全对等的双向流动。优先发展成熟的剧种（简称"先发剧种"）因积累了较多的表演经验，往往成为其他剧种学习与吸收的对象。如艺术水平较高的北杂剧在与南戏交流过程中，更多的是处于被学习的状态。在戏曲创作、演出中，北杂剧常被南戏改编、承袭，而南戏很少被改编为杂剧；北曲融入南曲，在南戏传奇中多有"南北合套"，且以北曲为主，而此种现象不见于北杂剧，直到明杂剧中，才出现较多"南北合套"的现象，如《神仙会》

《相思谱》等。昆曲与京剧之间的关系同样如此。

第二，剧种间的"风搅雪"现象一般出现于后发剧种形成早期。处于这一时期的剧种，演出经验不足，各项表演技能并未定型，没有进入主流视野，但又因形式新颖活泼而受到下层观众的喜爱。正是由于还未定型，后发剧种有较强的可塑性，对先发剧种的学习能力也超强，能主动融合先发剧种的优势，同时又不丧失自身的长处。而一旦该剧种成熟，其地位渐高，技艺渐熟，不再需要依附于先发剧种，逐步独立，就较少有"风搅雪"现象的发生。

第三，"风搅雪"的出现，是剧种发展的自然选择。在先发剧种与后发剧种角力的过程中，艺人们根据不同受众的需要，兼收并蓄。具备多个剧种的演艺才能是艺人们的生存策略。从习曲开始，艺人们就会主动向先发剧种学习，打下良好的基础。直到后发剧种完全成熟，这种练习的方式亦会沿袭。如昆曲的某些经典唱段成为皮黄艺人发蒙的必修功课。另外，后发剧种对先发剧种构成强烈的竞争态势，先发剧种的演员为求生存而改唱其他剧种，或搭班演出等，客观上也促进了剧种之间的交流。

第四，后发剧种积极向先发剧种靠近、学习，一方面是为了增强自身的艺术表现力，另一方面也为了提升地位。后发剧种发展成熟后，占据主流市场，渐形成取代先发剧种之势，先发剧种市场减少甚至从舞台上退出。如明成化、弘治后，南戏传奇经过不断的参合、熔磨，后来居上，北杂剧渐湮没不闻。而正是赖于剧种间的学习、融合，某些剧种（如北杂剧）虽已不存于舞台，但并未完全消亡，其部分元素得以在其他剧种中存留，生命得以延续。

"风搅雪"不仅有助于理解戏曲史发展的一些规律，也可以解释另一些戏曲现象出现的原因，如花雅之争中，花部为何胜出；同时反映出剧种的生存、发展情况，对当下剧种的发展也有借鉴意义，如一个新的剧种在兴起时一般要采取何种方式使自己生存，在剧种生存面临困境时该如何突围，等等。

第二节 论戏剧分场形式的发展

除了"风搅雪"作为剧种融合的典型形态外,剧本体制亦是反映剧种融合的一个重要内容。戏剧作为表演的艺术,因场景变化或人物上下场而划分出段落。不同时期的剧本使用了不同的段落划分单位名词,如折、出、场、幕、本、段等。这些单位名词的使用,或依套曲结构,或为方便阅读,它不仅使用于不同的戏剧文类,影响到剧本形态,同时也体现了戏剧要素的侧重与转变。以往对戏剧分场形式的探讨,多集中于单位名词产生的来源及原因,为我们进一步了解剧本体制的形成和发展提供了基础。本节即从戏剧的分场单位入手,探讨不同体裁、不同时期戏曲文本形式的变化。

一、杂剧与传奇的分场方式

杂剧中的"折"、传奇中的"出"(齣)与皮黄中的"场"均是戏曲演出单位。在戏曲产生的最初,剧本均没有特地分段,也没有演出单位的区别。《元刊杂剧三十种》《永乐大典戏文三种》所收录的杂剧、戏文均没有分段。然而剧本形式上没有分段,并不意味着当时没有这种观念。如《录鬼簿》在注《开坛阐教黄粱梦》一剧中就有"第一折马致远,第二折李时中,第三折花李郎学士,第四折红字李二"[①]等语,《太和正音谱》摘录元曲,亦注明其分折情况:"范冰壶四人共作《鹔鹴裘》第二折施均美,第三折黄德润,第四折沈珙之。"[②] 孙楷第《也是园古今杂剧考》指出朱有燉杂剧中"其《瑶池会八仙庆寿》【双调·新水令】套内自注科范云:'扮四仙童舞唱《蟠桃会》第三折内《青天歌》一折了。'……是宪王刻所为曲虽未明标折数,而未尝不承认北曲有分折之实"[③]。

① 钟嗣成:《录鬼簿》,《中国古典戏曲论著集成》(二),中国戏剧出版社1959年,第117页。
② 朱权著,姚品文点校笺评,洛地审订:《太和正音谱笺评》,中华书局2010年,第62页。
③ 孙楷第:《也是园古今杂剧考》,上杂出版社1953年,第371~372页。

分出的观念，最早见于《景德传灯录》卷十四："药山乃又问：'闻汝解《弄狮子》，是否？师（云岩）曰：'是'。曰：'弄得几出？'师曰：'弄得六出。'曰：'我亦弄得'。师曰：'和尚弄得几出？'曰：'我弄得一出'。"任半塘总结出"弄"字的七种含义，举《弄狮子》等为例，说明此处的"弄"是"扮演某人、或某种人、或某种物之故事，以成戏剧"①。《弄狮子》属于早期戏弄的范围，唐代已用"出"这一演出单位来形容表演。广东揭阳发现的明嘉靖年间《蔡伯喈》戏曲抄本中，有一处标明"第四出"②，其他虽未标明，但在代表一出结束的"并下"处，一般字体较大，用笔较粗，很明显是为了提示之用。种种迹象表明，人们早已有将戏曲分段的观念，但没有普遍体现于文本。一般情况下，演员对于分场情况是明晰的，不需要在剧本中明确说明，因此早期剧本暂未形成一定的规范。再者，由于剧本多在演员之间流传，他们身份低微、财力有限，从头到尾连写能够最大限度地利用纸张，节省成本。直至清代，仍有一些曲本在一本结束后的空白纸张上抄录一段折子戏，以充分利用纸张的现象。

　　元杂剧最终以"折"作为其基本结构单位并趋于定型，臧懋循编的《元曲选》起了重要的规范作用。虽然"折"最初的来源与用法有争议③，但《元曲选》后，"折"表示以套曲为单位的音乐结构，每折为同一宫调的一套曲子已被广泛接受。在此以前，套曲分段不是很稳定，如《窦娥冤》【南吕·一枝花】套曲，古名家杂剧本将其析到上下两折中，《元曲选》本则将其全部置于第二折；古名家杂剧本《还牢末》，第三折包含【商调·集贤宾】和【双调·新水令】两个套曲，《元曲选》则仅用【双调·新水令】一个套曲。除套曲结构外，臧懋循对宾白也进行了一定处理，如脉望馆本《任风子》第三四折开场为："（马丹阳云）此人醒悟了，菜园中摔死了幼子，休弃了娇妻，功行将至……（正末道扮上云）自从跟师父出

　　① 任半塘：《唐戏弄》，上海古籍出版社 2006 年，第 6 页。
　　② 《明本潮州戏文五种》，广东人民出版社 1985 年，第 186 页。
　　③ 孙楷第认为"北曲之折，似当以段落区划言"（《也是园古今杂剧考》，上杂出版社 1953 年，第 374 页）。周贻白则认为折由掌记变化而来（《中国戏剧史长编》，人民文学出版社 1960 年，第 189 页）。黄天骥在《论"折"和"出"、"齣"——兼谈对戏曲的本体的认识》一文中指出折与断的意义相同。康保成认为折源于梵语诵经之"折声"，"折"的性质，是强调宫调转换（《佛教与中国古代戏剧形态》，东方出版社 2004 年）。

家，可早十年光景也。"前后句间隔十年之久，《元曲选》则将马丹阳的宾白划至第三折，场景转换更为明晰。

在情节处理上，臧懋循虽依情理对某些杂剧作了调整①，但由于元杂剧形成的是以套曲为中心的体制，其情节处理的重要性相对置后。一个套曲唱完，其内容不一定完结，因此也没有形成标目，如《汉宫秋》第二折最后一曲："【黄钟尾】怕娘娘觉饥时吃一块淡淡盐烧肉，害渴时喝一勺儿酪和粥。我索折一枝断肠柳，饯一杯送路酒，眼见得赶程途趁宿头，痛伤心重回首。则怕他望不见凤阁龙楼，今夜且则向灞陵桥畔宿。"②第三折则继续写汉元帝与王昭君灞陵话别。再则在一套曲中，每折开始标明宫调，并多以【煞尾】完结，其段落划分较为明显，且内容时有接续。诸多因素的影响下，杂剧虽有分折，但没有形成每折标目的体制。

传奇则一本分若干出，每出标明出目，在不同的时期，标法亦有异。现存最早的分出标目的完整剧本是《荔镜记》（嘉靖四十五年刊本），此剧共分55出，每出有整齐的四字目。明前中期出目字数参差不齐，明中后期大多用整齐的四字目，到明末清代则大多用两字目。③传奇的标目，是用简单的几个字概括出一出的主要内容，具有提示作用。整本戏中精彩的部分被后人单独摘录，形成"摘锦"。在"摘锦"式的戏曲选本中，戏曲原属第几出已不重要，戏曲选集也多未标明所摘的部分在整本戏中的位置，但是选集中多袭用传奇标目④，以方便对所演内容的辨认和对剧情的理解。

标题的使用，更便于读者阅读剧本。文人利用戏曲消遣娱乐，创作戏曲以骋才炫技，剧本所独具的文学审美价值使得其成为文人把玩的对象。对每一出进行标目最主要的目的是"以便省检"，取名的规则也是"第取近情，不求新异"⑤。作为歌之于场上的戏曲艺术，剧本在一定程度上可以脱离演出而独立存在，在一出中，剧

① 脉望馆本《杀狗劝夫》第一折末写孙大醉酒，被柳隆卿、胡子传二人弃于大街，第二折则写孙二回家途中于大街上遇见孙大，将其送回。《元曲选》则将这发生在同一场景的两个情节合并于第二折。
② 臧晋叔：《元曲选》，中华书局1989年，第8页。
③ 参见郭英德《明清传奇戏曲文体研究》第二章，商务印书馆2004年。
④ 因部分剧本不存明刊本，因此不排除编选者自己增加或变更标目的情况。
⑤ 王骥德：《新校注古本西厢记》（香雪居刻本），卷首《凡例》谓："今本每折有标目四字，如《佛殿奇逢》类，殊非大雅。今削二字，稍为更易，疏折下，以便省检。第取近情，不求新异。"

情围绕某一中心展开,为其取二字到四字的题目,在一定程度上是阅读的需要。可以说,传奇形成的是以剧本为中心的体制。

杂剧中的"折"与传奇中的"出"中均可以涵盖若干场,如《㑇梅香》第二折先是老夫人安排丫鬟樊素去探望生病的白敏中;再一转至书房,白敏中求樊素带简帖信物给小姐;接下来樊素与小姐相见,小姐写下回简,央求樊素带给白敏中;场景再一转至书房,樊素与白敏中相见,告知小姐情谊。① 一折中包含多次场景转换。再如《拜月亭》第十六出《违离兵火》中,上场演员分为贼寇与逃难者两方,逃难者又分为多组,一组为蒋世隆与妹瑞莲,一组为张氏与其女瑞兰,还有一组为其他逃难的百姓,如妇人、和尚、道士等,贼寇与逃难者之间交错上下场,反复多次,最后兄妹、母女中途失散。这种频繁的上下场,其实暗示了场景的更换,营造了一种兵荒马乱的效果。类似此种逃难情节的还有诸如《红拂记》第二十五出《竞避兵燹》、《玉簪记》第四出《遇难》等。作家根据具体情况灵活运用,将多个场景置于一出之中,围绕一个剧情展开,场景之间的转换因戏曲时空的虚化而显得十分自然。

总之,元杂剧和南戏传奇都有分场的概念,一开始并没有表现于文本,至"折"与"出"的广泛使用才形成划分演出段落的定制。"折"实际以套曲为中心,着重于音乐艺术;"出"则以剧本阅读为中心,着重于文学水平。

二、皮黄对于昆曲的改编

在演出过程中,人物的上下场实际构成了单独的段落,只不过在元杂剧和南戏传奇的剧本形态上没有直接体现,将"场"作为段落划分单位在清代的皮黄剧本中才被广泛应用,体现了表演在戏曲中的重要地位。皮黄分场体制的形成,经历了"包含于传奇剧本—从传奇剧本中分化—完全独立"的过程。《梅玉配》的几个版本形象地说明了这一问题。

《梅玉配》主要讲徐廷梅和苏玉莲两人间缔姻的故事,主要版本有:《傅惜华

① 参见臧晋叔《元曲选》,第1153～1160页。

藏古典戏曲珍本丛刊》第138册收录《梅玉配》传奇清抄本①；车王府藏曲本收录皮黄《梅玉配总讲》；《俗文学丛刊》第331册收录徐廷梅、关老爷等角色脚本，《梅玉配》头二场抄本，《梅玉配总讲》头二本松记抄本及《梅玉配》抄本。下面以皮黄《梅玉配总讲》分场情况较之傅惜华所藏清抄本及《俗文学丛刊》所收松记抄本（见表5.1）。

表5.1　《梅玉配》不同版本分出对比

《傅惜华藏古典戏曲珍本丛刊》本		车王府藏曲本	《俗文学丛刊本》	
头本	头出辞朝接印	头场	第一出告职还乡	头场
	二出遇盗	二场、三场、四场、五场	第二出拐骗被劫（按，此处未标"第二出"，赛州代为标出）	二场、三场、四场
	三出宿店询问	六场、七场	第三出旅邸思佩	五场
	四出求签拾帕	八场、九场、十场、十一场、十二场、十三场、十四场	第四出降香失帕	六场、七场、八场、九场、十场
	五出遣媒说亲	十五场	第五出唤媒题亲	十一场
	六出详帕诉情	十六场、十七场	第六出观帕思情	十二场、十三场
	七出帕惊定约	十八场	第七出闺房定计	十四场
	八出过礼藏柜	十九场、二十场、二十一场、二十二场、二十三场	第八出过礼乔装、第九出还帕受困	十五场、十六场、十七场、十八场、十九场

① 王文章：《傅惜华藏古典戏曲珍本丛刊》，学苑出版社2010年。

（续上表）

	《傅惜华藏古典戏曲珍本丛刊》本		车王府藏曲本	《俗文学丛刊本》	
二本	头出庆寿		头场	第十出庆寿怀忧	头场
	二出戏兰		二场戏兰、三场、四场	第十一出采花戏兰	二场、三场、四场
	三出梳妆用膳		五场梳妆用膳	第十二出闺房释怨	五场
	四出冯喜捉奸		六场冯喜捉奸、七场、八场、九场	第十三出捉奸被逐	六场、七场、八场、九场
	五出送花探信		十场送花探信、十一场	第十四出送花探信	十场、十一场
	六出追节改日		十二场追节改日、十三场	第十五出奉命追节	十二场、十三场
	七出荐医看病		十四场荐医看病	第十六出荐医看病	十四场
	八出漏情识破		十五场漏情识破、十六场、十七场	第十七出双环泄机 第十八出识破讯情	十五场、十六场、十七场
三本	头出火灵遣神		头场	—	
	二出借居自缢		二场借居自缢、三场、四场	—	
	三出吵闹染病		五场吵闹染病	—	
	四出问情设计		六场问情设计、七场	—	
	五出冤魂诉告		八场冤魂诉告	—	
	六出谋父降灾		九场谋父降灾、十场	—	
	七出医生骗银		十一场医生骗银、十二场	—	
	八出焚宅释放		十三场焚宅释放、十四场、十五场、十六场、十七场	—	
四本	头出幽冥判断		头场幽冥判断	—	
	二出许亲分别		二场许亲分别	—	
	三出夫妻思女		三场夫妻思女、四场	—	
	四出白仙闹宅		五场白仙闹宅、六场	—	

（续上表）

《傅惜华藏古典戏曲珍本丛刊》本		车王府藏曲本	《俗文学丛刊本》
四本	五出定元考试	七场定元考试、八场	—
	六出金殿乞假	九场	—
	七出行路	十场行路、十一场、十二场、十三场	—
	八出拜师团圆	十四场拜师团圆、十五场、十六场、十七场	—

傅惜华所藏本为传奇曲本，以"出"作为其段落单位；车王府藏本为皮黄曲本，以"场"作为其段落单位；《俗文学丛刊》所收录的松记抄本，同时标明出和场，分出及出目不完全同于传奇本，分场情况又不完全同于车王府藏本。核之内容，三个版本基本一致，仅个别对白、唱词有出入。之所以分段情况有所差异，一与戏曲演出在不断发展、调整有关，二与《梅玉配》剧本的特殊性有关。

傅惜华所藏的传奇本《梅玉配》大部分为曲牌联套体，如《求签拾帕》：【新水令】【步步娇】【折桂令】【江儿水】【雀儿落德胜令】【园林好】【清江引】；《冤魂诉苦》：【梨花儿】【前腔】【泣颜回】【千秋岁】【尾】。但有的出目包含了曲牌和梆子腔，如《冯喜捉奸》：【四边静】【引】【梆子腔】；《吵闹染病》：【引】【秦腔】。有些出目则由梆子腔一唱到底，如《问情设计》：【梆子腔】；《许亲分别》：【梆子腔】。

可以看出，《梅玉配》传奇本已夹杂着不少乱弹腔，且某些出目整个用梆子腔演唱，具备皮黄化的倾向，但仍以传奇形态表现。在演出过程中，该剧逐渐不按"出"，而直接以人物的上下场来表示段落划分，但一开始并未完全摆脱传奇分出的剧本体制，因此形成了既标出又标场的情况（如松记抄本）。随着演出活动的进一步展开，分出已无必要，于是采取完全分场的方式来提示演出者，最终形成了以"场"为基本单位的局面。而车王府藏本中对于出目的部分保留，可以说是传奇体制的遗存。《梅玉配》传奇中，一出里面实际已包含若干场，将剧本以分场形式体

现已具备可能性。有清一代,大量皮黄剧本根据昆曲改编,将原来按"出"表演及书写的方式改为按"场"。这种改变不仅是分段形式上的变化,对剧本的音乐、用韵、情节等方面亦有影响。

从音乐上看,传奇中的一出被分解为若干场,原有的套曲结构被消解。如《梅玉配总讲》第三本第八出《焚宅释放》所用套曲为【端正好】【滚绣球】【叨叨令】【脱布衫】【朝天子】【水底鱼】【尾】①,为北曲正宫套曲。在车王府藏本中这一出被分为五场,每场一到三曲不等,瓦解了传奇的音乐结构。另外,有场次(如第十七场)人物上场即唱【前腔】,虽然在文本及演出上可以明白承袭的是上一场的曲牌,但传奇无出场即用【前腔】之例。

除了将套曲拆分演出外,乱弹对于传奇音乐体制的消解还存在以下几种情况:

(1) 同一只曲子分成几场演唱。如《俗文学丛刊》收录的《香莲帕》昆弋本有一支【四门子】曲:"抖威风要把这妖阵扫,方显俺是盖世英豪。番将甚勇,苗兵围绕,四下里冲杀锋蛇绕。料难成功,不能名标,呀,俺这里吁吁气渺。"车王府藏本所收《香莲帕总讲》依昆弋本的曲辞改为乱弹,用【西皮二六】演唱。然而,这一支曲子被改编后却被分置于两场:五场【西皮二六】:"抖搜威风把阵扫,方显士雄将英豪。忽听阵门放号炮";七场【二六】:"苗兵奋勇锋蛇绕,四下冲杀难敌剿。来在西门用目眺。"

(2) 同一只曲子分成几个板式演唱。如《俗文学丛刊》收录《香莲帕》【喜迁莺】一曲:"行过了荒山古道,曲湾湾幽径盘绕,崎也么跷,都只为名牵显姓,因此上晚夜奔驰不担劳。(白)俺看来,呀,听喧声闹,看阵真个奇妙,笑红毛枉自徒劳。"在车王府藏本中改为【西皮二六】:"行过荒山古路道,田湾幽径盘绕跷。只为名牵显姓耀,夜晚奔驰不辞劳。"【西皮摇板】:"观见阵中真奇妙,要杀红毛枉徒劳。耳傍又听喧声闹。"两支曲子且板式不同,一为二六板,一为摇板。

(3) 部分曲牌删除曲词。如《梅玉配》传奇本第二出【水底鱼】:"绿林英雄,劫掠我为能。经商客旅,遇俺也心惊。"车王府藏本中仅有【水底鱼】曲牌,无曲词。

昆乱夹演在音乐体制上消解了传奇曲牌的固有形式,不必依套曲演唱,同一只

① 王文章:《傅惜华藏古典戏曲珍本丛刊》第138册,学苑出版社2010年,第232~234页。

曲分成若干场演出。与此相关的是韵律也产生了相应的变化。李渔在《闲情偶寄·音律第三·恪守词韵》提出："一出用一韵到底，半字不容出入，此为定格。旧曲韵杂，出入无常者，因其法制未备，原无成格可守，不足怪也。既有《中原音韵》一书，则犹畛域画定，寸步不容越矣。常见文人制曲，一折之中，定有一二出韵之字。非曰明知故犯，以偶得好句，不在韵中，而又不肯割爱，故勉强入之，以快一时之目者也。"① 虽然"半字不容出入""寸步不容越"的要求太过严苛，但在传奇剧本中，以不换韵、少换韵为上，且基本一出一韵到底。皮黄在对传奇剧本进行改编之时，将一出分为若干场，如此则相邻几场的韵部相同。但同时，一场有可能只有一曲或无曲，因此，对于同一场演唱的曲牌韵律要求就不再严格。一些昆乱夹演的剧本中出现了用韵混杂的情况，例如《四美图总讲》第三本第七场，就有三曲【香柳娘】、一曲【西皮倒板】：

【香柳娘】有亲生媚娇，有亲生媚娇，其余都继，今来查选无计教。
【香柳娘】甚家人供传？甚家人供传？终为点选，三宫六院。
【前腔】是钦差合机，是钦差合机，尊行取齐，姑容须忌。
【西皮倒板】难挽回唬得奴魂飞魄散，却怎生浑身软遍体发酸？我姊妹难分舍点选宫院，叫亲娘合爹爹难以相见。那本府勒逼要登程急荐，细想来这件事仝死阶前。②

昆曲与皮黄相融合后，用韵十分灵活，这四支曲子所用的韵分别为"萧豪""先天""齐微""寒山"韵。在【西皮倒板】之后，另有两曲未标板式，分别用"江阳""侵寻"韵。短短一场六支曲子，就用了六种韵。

再如《梅玉配》第四本第六场：

【二黄正板】叹时乖遭不幸人离家破，谁想到老年残顿遭坎坷。孩儿死媳妇丧令人难过，半途中老夫妻分离丝萝。

① 李渔：《闲情偶寄》，《中国古典戏曲论著集成》（七），中国戏剧出版社1959年，第37页。
② 黄仕忠：《清车王府藏戏曲全编》第十三册，第657～659页。

【扑灯蛾】忽然起祸端，忽然起祸端，平地风波现。灾祸一齐见，邪魅将人缠害也，你欺良灭善，到如今劫运当然。休嗟叹，不久叫你命归泉。
　　【金钱花】子孙簇拥如凤，（重句），大家喜笑盈盈，（重句）。劝君莫使歹心行，头顶上有神明，查善恶有报应。①

　　三支曲子所用韵部分别为"歌戈""先天""庚青"韵，无一相同。此剧昆曲、梆子腔、秦腔、皮黄杂糅，其曲律运用之灵活，更为前人难以想象。
　　除此之外，分场演出也使得情节更为紧凑。传奇剧本中有时会出现与主体情节无关的出目，如《牡丹亭》中的《劝农》、《长生殿》的《看袜》等。在皮黄剧本中，多关注主线情节的发展，几乎没有穿插进来的"闲笔"，如果改编自昆曲，也尽可能将无关主线的出目删除，如《故宫珍本丛刊》第670册收录昆弋本《香莲帕》有"士雄闹学"一出，在车王府藏的乱弹本中就无此情节。
　　消解传奇体制的，一是存在于昆乱夹演的剧本，一是存在于依传奇改编而来的皮黄剧本，这一现象产生于剧种相互影响、相互融合的过程中，传奇原有的文体特征在渐渐淡化甚至消失。人们找出各种表现形式之间的共性，一步步打破形式给内容带来的束缚，灵活多变地选择合适的表演方式。最终，分"场"表演因符合演员及演出的需要而被广泛运用。
　　皮黄采用"场"作为其演出结构单位，与杂剧、传奇相比，是最小的单位，为一个场景或一个场面。"场"多以人物上下为区分，基本没有标目，其运用比"出"要更为灵活。一场戏可以叙述剧情、集中戏剧冲突，也可以仅表示场景转换，有不少戏曲中仅一个舞台提示就作为一场，如《忠孝全总讲》第四本第四场："（四白文堂、四白大铠、四上手、四正将、旗纛、伞夫、三军司命、熊瑞、众摆队全下）。"一干人马摆队后下场，既无唱词，也无说白，单独分作一场，只为表现一个场景，而没有具体内容。也因为如此，在皮黄中，每场标目已不需要，皮黄基本没有形成分场标目的体制。
　　皮黄虽未分场标目，但在叙述故事时，大致通过每本标目的形式来区分不同的

① 黄仕忠：《清车王府藏戏曲全编》第十三册，第527～529页。

情节。与传奇较为一致的是，不同版本的题目亦有区别。如《三国志》共分十本，车王府藏本各本标目作"投荆襄、征江夏、跳潭溪、遇水镜、取樊城、徐母骂曹、走马荐诸葛、一请诸葛、三顾茅庐、三求计"。《京剧汇编》第五十四集收录《三国志》马连良藏本，除第五本第三场少徐庶为刘备相滴庐（的卢）马情节外，其余文字与车王府藏本大致相同，然题目稍异，依次为"投刘表、襄阳宴、马跳潭溪、水镜庄、取樊城、徐母骂曹、走马荐诸葛、一请诸葛、三顾茅庐、三求计"。这可能是不同的社班、演员对题目做出改动而形成的差异。

此外，因为皮黄采取了分场结构，所以存在很多与传奇不同的舞台提示语。如过场，指戏曲中角色上场后，不多停留，穿过舞台从另一侧下场。在剧本中，过场有时单独作为一场，如《混元盒》十四本：

五场上
（四红文堂、四长枪手、四将官吹打过场下，二背木笼人夫、门子、陆炳过场下）

六场上
（【急急风】。四文堂、四长枪手、四刽子手押李双全、顾成过场下）①

以上两例过场没有唱词曲文，仅表示一个简单的场景。另有用简短说白过场，如《贩马记总讲》二本第五场："（起更。吊死鬼走过场，念白）我本姣姿一美人，花容绝色赛天生。阳世三间悬梁死，魂魄归阴难赴生。奴家恍门飞氏鬼魂是也。因为阳间爱的少年男子，被我丈夫瞧见，打骂一顿。是我羞愧难当，悬梁而死。不免前去讨一替身便了。（【水底鱼】。下）。"此场中，【水底鱼】为器乐曲牌，整场没有唱词。过场有时也并不单独作一场演出，而作为场景中的插演部分。其他如连场、圆场等，均是形容时间与空间改变的术语。连场一般舞台布景不作改变，等到演员上台，通过语言、动作等来表示场景转换。圆场则演员不下场，通过动作表演表示时空的变化。

① 黄仕忠：《清车王府藏戏曲全编》第十二册，第255页。

三、"本""段""幕"等其他单位

以人物上下场为标准进行划分简单明了，但也有过于琐碎之弊病。某些曲本将若干场合为一本，因此"本"成为另一结构单位。戏曲中有头本二本（如《度阴平总讲》）、前本后本（如《滚钉板总讲》）、上本下本（《失街亭全串贯》）、连台本（如《五彩舆》）等情况，每一本均可单独演出，多本连演，又可以叙述一个相对完整的故事。皮黄剧本中，每本演出完之后，剧本多会提示这一本完、下一本的接演情况，如《天荡山全串贯》后标"（完，下接《定军山》）"。这样看来，分本似与分出一致：同样综合若干场，可单独演出，亦可连演。其实不然，在传奇中，每一出的长度大致是确定的，而皮黄中的一本少则一场，多则十几场（如《蝴蝶杯》第三本仅一场，第五本分十四场）。就算仅有一场，从其剧本看，演出的时间亦较长。"本"的最初意义或与"卷""册"同，是在刊刻、装订时形成的术语，每本虽长短有异，但有一个大致的长度以节省材料、避免散佚。在运用到戏曲中时，演剧内容仍具有一定长度，与"出"不能完全等同。

跟"本"有相似作用的是另外一个名——"段"，这一名词经常出现于宫廷大戏中。连台本戏动辄一二百出，虽然宫廷有演出的财力与实力，但在演出过程中，亦绝少一气呵成，于是采取合若干出为一段的方式解决这一问题。如昇平署档案咸丰九年恩赏日记档六月载：

> 十七日　旨，要二十四段《昭代箫韶》提纲。又旨问《昭代箫韶》伺候完了接伺候什么戏？安着内听差人举片。奴才安回奏，同首领等酌议伺候《兴唐传》《贾家楼》，按段伺候，不能接连。旨，问不能接连是什么？安又着内差人举片，《兴唐传》、《临阳关》、《鸡宝山》、《淤泥河》、《贾家楼》、《闹花灯》（四段）、《黄土岗》、《长叶林》、《瓦岗寨》、《美良川》、《虹霓关》、《红泥涧》、《赚潼关》、《四盟山》、《倒铜旗》、《临潼山》、《三战洛阳》。
> 上要过净本二十四段，不是连本，按段伺候。
> 奴才安请旨教导。旨意《昭代箫韶》唱完，着接唱《兴唐传》等二十

四段。

..............

二十五日　上交下朱笔总本。头段《临潼山》、二段《长叶林》、三段《贾家楼》、四段《黄土岗》、五段《赚潼关》、六段《瓦岗寨》、七段《四盟山》、八段《临阳关》、九段《虹霓关》、十段《倒铜旗》、十一段《兴唐传》、十二段《美良川》、十三段《红泥涧》、十四段《三战洛阳》，共十四段，事体尚顾，不甚贯串，按照朱笔改定次序，名曰《兴唐外史》。每本面签式样开写如左：

头段《兴唐外史》《临潼关总本》

余仿此。①

在连台本大戏中，每四出或八出分为一段，演出时以段为单位。"改本为段，道光后事"②，道光以后，内廷大戏多用"段"。对于在内容上本无太多关联的戏曲，咸丰帝甚至亲自对其进行整合，使之成为前后相贯联、有一定次序的整本戏。除此之外，还定下了每本戏曲按段书写的形制。这种分段方式主要适用于宫廷连台本大戏，在《故宫珍本丛刊》所收录的剧本中有所体现，其他文献则未见此用段划分的现象。

除了上文所说的几个戏曲演出单位外，20世纪初，在西方文化影响下，有一部分剧本借用话剧的分段形式，即用"幕"。中国传统戏曲演出舞台是开放式的，一般没有幕布，因此也就没有分"幕"。不过，在乾隆时期，宫中的戏剧表演出现了类似于幕布的"锦步障"：

每设一本，其呈戏之人无虑数百，皆服锦绣之衣，逐本易衣，而皆汉官袍帽。其设戏之时，暂施锦步障于戏台。阁上寂无人声，只有靴响。少焉掇帐，则已阁中山峙海涵，松矫日矗，所谓九如歌颂者即是也。③

① 朱家溍、丁汝芹：《清代内廷演剧始末考》，中国书店2007年，第291～292页。
② 王芷章：《清昇平署志略》，商务印书馆2006年，第75页。
③ 朴趾源：《热河日记》卷十八，上海书店出版社1997年，第251页。

这里描绘的是乾隆七旬万寿庆典时的表演，宫中演剧为营造新奇、宏大的场面，需要更换布景及演员服饰，"锦步障"阻挡了观众视线，充当了幕布的作用，但这种情况也只是偶尔为之，舞台上仍以连场表演的方式为主。20世纪初，一批作者采用新的方式对京剧进行改良，借用西方的表演名词，改分场为分幕，如《班定远平西域》（梁启超撰）、《孽海花》（东亚病夫撰）、《女豪杰》（月行窗主撰）、《回甘果》（无瑕撰）等。然而，这些剧本中的每一幕并非处在同一背景，虽有"分幕"之名，其实仍是戏曲演出的结构，如六幕剧《班定远平西域》除第五幕外，其他均有两个或两个以上场景。分幕要求选择典型场景，时空变化相对明晰，不再按人物上下场的方式划分剧本结构，而改以剧情的时空变化为标准。京剧改良运动虽未完全转变戏曲的表演形式，但催生了另一戏曲创作和演出方式——幕表制的广泛运用。

幕表制没有固定情节，组织演出者只提供大致情节、人物上下场、角色分配等内容，无固定剧本，演出时靠演员临场发挥，演出质量因此受到一定影响。民间戏曲社班演出多用这种方式，宫廷、家班乃至茶园为保证演出质量，则较少采用。京剧改良运动兴起后，伴随着话剧的推广，新兴的文艺团体和演出场所开始使用幕表制，如春柳社、易俗社、新舞台、更俗剧场等。幕表制的推行，加之舞台调度、布景、灯光的运用，戏剧组织者的重要性日渐突出，形成了以演员表演为中心向以导演为中心的转变。1937年，欧阳予倩首开中国戏曲导演艺术先河，在上海排演了京剧《梁红玉》。其后，京剧《三打祝家庄》（阿甲执导）、《桃花扇》（焦菊隐执导）、越剧《李师师》（刘厚生执导）都运用了导演制度。"导演制"在戏曲团体中普遍建立的时间是在20世纪50年代，当时戏曲界进行了"改人、改戏、改制"的戏曲改革。不过，导演中心制虽然使用"幕"作为戏剧演出单位，但并没有完全依据西方话剧"幕"的概念，而只是借用了它的表述形式。在实际演出过程中，仍没摆脱分出与分场的传统形式。

四、小　结

王国维在《宋元戏曲史》一书中提到戏剧"必合言语、动作、歌唱以演一故

事,而后戏剧之意义始全"。言语、动作、歌唱、故事是组成戏剧的基本要素,但在戏剧发展过程中,不同的时期对戏剧各要素的侧重点有所不同:元杂剧以套曲为中心,传奇以剧本为中心,京剧以演员为中心,新时期戏剧以导演为中心。在剧本段落划分结构上则有"折""出""场""幕"等的区别。不同的划分结构,影响着音乐、标目、用韵、情节等诸多方面,形成了戏剧文类的具体特征。不同时期对某一要素的侧重,促进了该方面的发展,并使其达到一定高度,后世戏剧想要在此基础上突破,必须另辟蹊径,寻找新的生长点,在其他领域开拓。这种方式促进了戏剧总体艺术的不断提高,使得戏剧发展更加全面化、多样化,同时也留下了一批批宝贵的戏剧遗产,如曲唱技艺、戏曲剧本、名角流派等,戏曲的音乐之美、文学之美、表演之美得到了充分的体现。

第三节 论曲牌体到板腔体的戏曲改编

中国古典戏曲音乐主要有曲牌联套体和板式变化体两种不同的结构形式,前者简称"曲牌体",后者又称"板腔体"。对于曲牌体与板腔体之间的关系及其戏剧史意义,早在20世纪二三十年代就有青木正儿、刘雁声、钟老人、鹿原学人等学者关注①,他们多集中于探讨昆曲与皮黄的兴衰变迁。近年来的研究则转向了讨论曲牌体和板腔体两种体制的形成、发展以及各自特质。如有学者指出,元杂剧和梆子戏分别开创了曲牌体和板腔体戏剧的先河,二者都是从叙事体说唱艺术过渡到戏剧的②;有学者看到曲牌体中蕴含着向板腔体转化的若干因素,认为"板式体"由"曲牌体"衍化而来③;另有学者关注曲牌体和板腔体混用的剧种④;还有人专门从

① 参见青木正儿《从昆曲到皮黄调》,西湖散人译,《戏世界月刊》第1卷第2、3期,1935年12月、1936年6月;刘雁声《昆曲皮黄间嬗变之趋势》,《新民报》第2卷第1号,1940年1月;钟老人《昆曲皮黄之变迁递嬗》,《梨园公报》1930年11月17日;鹿原学人《昆曲皮黄盛衰变迁史》,上海泰东图书局1928年。

② 参见寒声《元杂剧与梆子戏》,《蒲剧艺术》1985年第1期。

③ 持这一观点的如张峰《再论元杂剧的衰落与梆子乱弹兴起》,《蒲剧艺术》1985年第2期;柴车《板腔体唱腔是怎样形成的:对来源于诗赞说的质疑》,《中华戏曲》第6辑,山西古籍出版社1988年;李连生《板腔体的形成与戏曲声腔演化的特征》,《学术研究》2007年第10期。

④ 参见曾永义《戏曲本质与腔调新探》第六章"梆子腔系新探",中国台湾"国家出版社"2007年。

声腔的角度对板腔体进行研究①。这些研究虽在一定程度上厘清了曲牌体和板腔体的背景渊源及各自的发展流变，但曲牌体与板腔体之间如何转化、两者的唱词形式如何影响文学与表演的发展等问题仍有待进一步研究。在探讨这一问题时，我们应注意到，由于板腔体结构的戏曲形式成熟时间晚于曲牌体，在发展过程中，它不断吸收曲牌体的题材、表演等内容，其剧本亦多改编自曲牌体的杂剧、传奇等。因此，探讨曲牌体和板腔体的关系时，文本改编是一个不能忽略的现象。在由曲牌体改为板腔体的过程中，需要解决两个关键性的问题：一是音律，二是结构。这个问题前文略有述及，本节拟从这两个角度出发，以剧本为基础，进一步探讨曲牌体与板腔体两者的文体关系及其戏剧史、文学史意义。

一、音律的调整

曲牌体由若干支曲牌联结而成，对创作者的文学修养及音乐知识的储备要求较高。批评家认为写曲"必若通儒俊才，乃能造其妙也"②。周德清提出："大抵先要明腔，后要识谱。审其音而作之，庶无劣调之失。"③ 因此，要使传奇满足"唱"的要求，填词时便需注意在平仄、韵脚上依照一定的规律。平仄方面，由于"音随字转"及"依字行腔"，会直接影响到演唱，格律不合，无法谱曲，更无法演唱。尤其经过明中叶沈璟等人编制完善的曲谱之后，曲牌体作品谱曲创作时对于"定格"渐有标准。板腔体则以上下对句为基础，一般为七字句或十字句，以各种不同板式的联结和变化构成音乐叙事，所以其唱腔长短均可，唱词不再受固定的句格与字数的限制，比曲牌体更为通俗灵活。"这种强调以板式变化带动音乐展开的'板腔体'新体制，较之前代南北曲的'曲牌体'，在音乐上表现出很大优势。"④

因为有音乐上的优势，以梆子、皮黄为代表的板腔体戏曲在清代大受欢迎，这为板腔体改编曲牌体提供了契机。在板腔体戏曲发展初期，对"故事"的需求量增

① 参见孟繁树《中国板式变化体戏曲研究》，中国台湾文津出版社1991年；施德玉《板腔体与曲牌体》，（中国台湾）"国家出版社"2010年。
② 罗宗信：《中原音韵序》，《中国古典戏曲论著集成》（一），中国戏剧出版社1959年，第77页。
③ 周德清：《中原音韵》，《中国古典戏曲论著集成》（一），第231页。
④ 路应昆：《中国剧史上的曲、腔演进》，《文艺研究》2003年第1期。

大，而剧本的写作却不像杂剧、传奇等有大量文人参与，在自身创新能力有限的情况下，对曲牌体戏曲的改编便是一个快捷、简便的方法。朱家溍曾回忆说："光绪年间从昆腔、弋腔老本有不少改编成西皮二黄本，例如《十五贯》《搜山打车》《绒花记》《双钉记》《混元盒》《双合印》《义侠传》《香帕记》等等本戏。连台本戏有《西征异传》《忠义传》等，都是十余本的戏。最大的是《昭代箫韶》六十本。"① 此外，有学者统计："在道光四年庆升平班戏目二百七十二出中，至少有一半系旧本改编。"② 个体的差异固然会影响每个剧本的改编手法，但由曲牌体剧本改为板腔体剧本时，所要面临的问题大体相同，即在格律上由杂言体改为齐言体，其平仄、韵脚、语言等方面都需要作出调整。

板腔体放宽了格律上最为重要的要求——对平仄的要求，曲词转向对板式变化的配合，而不再与字的平仄有密切关联。举《连环记·拜月》中的一段唱词为例：

（那董贼呵）【江儿水】他夺篡机谋远。助恶羽翼联。令人暗刺反失纯钧剑。诸侯合阵空劳战。③

上引【江儿水】曲牌，最后一字为仄声，创作时就必得依此要求。此外，曲中字数五字到十字不等（包含衬字）。而皮黄作品《献连环》将其改编为：

那一天我到了卓府饮宴，虎牢关来了个温侯奉先。董卓贼听他言怒生满面，可怜你张老爷命丧席前。心儿里想杀贼未得其便，无有个巧计儿保那江山。④

皮黄每句十字，上下句相对，上句最后一字为仄声，下句最后一字为平声，句中的词语不再讲究平仄。又如【点绛唇】，从宋词到诸宫调、北曲、南曲，无一不是仄

① 朱家溍：《清代乱弹戏在宫中发展的有关史料》，《京剧史研究——戏曲论汇（二）专辑》，学林出版社1985年，第289页。
② 周贻白：《中国戏剧史长编》，上海书店出版社2007年，第566页。
③ 王济撰，张树英点校：《连环记》，中华书局1988年，第43页。
④ 黄仕忠：《清车王府藏戏曲全编》第三册，第60～61页。

声收韵，而在板腔体作品《博望坡》中，则有平声收韵的变化。再如【粉蝶儿】【新水令】【步步娇】等须押仄声韵的曲牌，在皮黄等板腔体作品中均出现了平声韵。

除了对平仄的要求不似曲牌体那么严格外，板腔体改编曲牌体作品时，对用韵的要求亦放宽了。曲牌体一般依《中原音韵》或《洪武正韵》，在"更韵"和"重韵"方面有特殊的要求。北杂剧一折一韵，南戏间有突破，但如"寒山""桓欢"二韵合一，"支思""齐微""鱼模"三韵并用等，则被评论家指摘。王骥德在《曲律·论韵》时就说："北剧每折只用一韵，南戏更韵，已非古法，至每韵复出入数韵，而恬不知怪，抑何窾也。"① 到清代，李渔更是提出传奇"一出用一韵到底，半字不容出入，此为定格"②。对于用韵的要求渐趋严格。

到了板腔体中，由于普遍采用北方的十三辙大韵，如"寒山""先天""桓欢""监咸""廉纤"诸韵都合并到"言前"辙；"真文""庚青""侵寻"诸韵合并到"人辰"辙等，因此对邻韵、开闭口的要求自然没那么严格，这为改编创作提供了极大的灵活性。如《碧尘珠总讲》中的唱词："上京城要防着程途凶险，过招商宿旅店须要谨言。兄妹情当协力方足娘愿，他一家山海仇不共戴天。"③ 此处"先天""廉纤"韵同用，已不分开闭口。更有甚者，在借用昆曲曲牌时不合韵，如《博望坡》中的唱词："【点绛唇】手按兵提，观挡要路。施英武，虎视吞吴，谁敢关前抵。"④ "提""抵"押"齐微"韵，"路""武""吴"押"鱼模"韵，一曲而出现两韵，虽较为少见，但已出现此种变化，说明板腔体作品对于押韵的要求并不严格。

再如重韵，"一曲之中，有几韵脚，前后各别，不可犯重"⑤。不犯重韵甚至重字，诗词创作就有此讲究，这既是文人骋才的一种方式，也使得演唱更为错落有致。而在板腔体剧本中，重韵现象屡有出现，如《三国志》中刘备的唱词："水镜听我一言禀，司马先生请听明。提起元直有调动，数日之间取樊城。谁知刘备浅福

① 王骥德：《曲律》，《中国古典戏曲论著集成》（四），第110～111页。
② 李渔：《闲情偶寄》，《中国古典戏曲论著集成》（七），第37页。
③ 黄仕忠：《清车王府藏戏曲全编》第九册，第67页。
④ 黄仕忠：《清车王府藏戏曲全编》第三册，第638～639页。
⑤ 李渔：《闲情偶寄》，《中国古典论戏曲论著集成》（七），第43页。

分，曹操诓去他母亲。他母修来信合音，唤去元直奔许城。相送长亭心难忍，得而失之好伤心。刘备意欲相拦定，缺其孝道我亏心。"① 一段唱词中"心"字就做了两次韵脚，而且为前后句，相隔并不远，句中也出现"心"字。"城"字亦然。再如《碧尘珠总讲》第七本第六十四场有一段唱词：

保大宋辨民冤赤心肝胆，秉忠心那怕他狐群弄奸。赴云阳恩太后赦放回转，定除却贼奸佞才算忠贤。君命诏含羞愧忙上金殿，九龙口谢王恩拜倒君前。感君恩传旨意赦罪宽免，臣包拯藐国法碎尸当然。都只为奉圣旨放粮回转，在中途遇阴风拦轿喊冤。包文正断民冤无情铁面，闯府门与国舅结奏君前。带侍卫到曹府三次搜遍，无赃证误皇亲怒犯龙颜。感太后恩旨降赦放回转，当殿上捧御酒赔罪君前。②

"转"作为韵脚三次，"前"作为韵脚两次。类似情况，在板腔体作品中相当普遍。板腔体作品在韵部方面已经宽于曲牌体，对于重韵的不避忌，更是进一步减少了改编与创作的束缚。

在探讨由曲牌体到板腔体的戏曲改编时，还有一个现象值得关注，即板腔体作品直接模仿、借用曲牌体作品的曲词。与元明清三代大批文人参与传奇创作时的情况不同，板腔体的梆子、皮黄等作品的改编与创作受到主事者素质的限制。因此，在改编时，除了沿袭故事外，参照曲牌体原来的语言、修辞，亦步亦趋地保留曲牌体在文本创作方面的优势，成了板腔体改编最稳妥的选择。从现存的早期梆子、皮黄剧本中，我们可以看到这一特点。

在曲词借用方面，因曲牌体是杂言体，两字至十字的句子均有，而板腔体是七字或十字的齐言体，所以需要对原来的曲词作出调整。原来在曲牌体中为七字句的曲词很多被直接移接到板腔体中，如《香莲帕》传奇有一段为：

【五岳朝天】贺圣朝一人有庆，雍熙四海乐升平。遍欢与君添雨露，到霞

① 黄仕忠：《清车王府藏戏曲全编》第三册，第462页。
② 黄仕忠：《清车王府藏戏曲全编》第九册，第77页。

畅彩凤来临。果然是明扬际会，共杨王升道翔鸣。俱消夷万方归化，永万万一统长春。见霭代祥光缭绕，按云头不过西方。①

语句不甚通顺，而皮黄本直接依据这一段曲词改编为：

【西皮正板】贺圣明朝有余庆，雍熙四海乐升平。遍欢于君添雨露，到霞畅彩凤来临。果然明室扬际会，万方归化永长春。【西皮摇板】瑞霭祥光从空降，按落云头过西方。②

从这些对比可以看出，在曲词上，板腔体基本是依据曲牌体亦步亦趋地进行改编。

但是，这种改编也出现了一些新的问题，如曲牌【喜迁莺】："行过了荒山古道，曲湾湾幽径盘绕，崎也么跷，都只为名牵显姓，因此上晚夜奔驰不担劳。"③ 改编为板腔【西皮二六】："行过荒山古路道，田湾幽径盘绕跷。只为名牵显姓耀，夜晚奔驰不辞劳。"④ 改编后"盘绕跷"三字不通，改编者有意截用曲牌体中的曲词，但因理解或传抄之误，改编后的意思并不完全通顺。再如曲牌体："步履闲，缓步儿长街暂遣。行人往来遄，闹纷纷经商官宦不停延，争似我陶情任意乐无边。"⑤ 其中，"暂遣"是"消遣"之意，与周围行人的步履匆匆形成对比。改编成皮黄曲本为："步履闲游大街往，暂遣行人在两傍。经商官宦纷纷讲，陶情任意乐非常。"⑥ 既然是"闲游"，则第二句中将行人遣散在两旁显得不合情理。改编者为了满足句式要求，直接借用曲牌体中的曲词，造成了语句之误。

从平仄、用韵与曲词等方面可以看出，板腔体不再受格律的限制后，其改编创作比曲牌体要灵活多变。不过，早期的板腔体作品仍多移植、借用曲牌体作品，其

① 《俗文学丛刊》第330册，（台北）新文丰出版股份有限公司2004年，第584～585页。
② 黄仕忠：《清车王府藏戏曲全编》第十三册，第334页。
③ 《俗文学丛刊》第330册，第585页。
④ 黄仕忠：《清车王府藏戏曲全编》第十三册，第336页。
⑤ 《俗文学丛刊》第306册，第437页。
⑥ 参见孙笛庐《晚清戏曲声腔的演变——以〈凤凰楼〉的改编为例》，第二届全国中文学科博士生学术论坛论文集，2013年，内部资料。

改编手法较为生疏，甚至会造成某些讹误等，但这些并不能从根本上影响板腔体作品的演出，它们只是完成了语言上的基本转换。

二、结构的变化

作品结构的差异才是板腔体较之曲牌体受欢迎的更重要的原因。结构的重新安排是曲牌体改为板腔体要面对的第二大问题，这一结构又分为音乐结构和情节结构。板腔体已经改变了曲牌体联套演出的音乐结构，音乐结构的变化又带来了剧本结构的变化。在改编时，板腔体虽然会参照曲牌体的内容进行调整，但在音乐上，其实消解了曲牌体的联套形式。一支曲子有可能被改编成为两个甚至三个板式；也有两支曲子被组合成一个板式演唱，甚至存在上下两出的曲辞被整合为一个板式的情况。这种音乐结构的调整，使得板腔体作品在叙事时可以集中叙述剧情和戏剧冲突，在形式上解放了由曲牌联套体带来的束缚。

早期的皮黄剧本在改编曲牌体时，多用【西皮摇板】，间用【西皮正板】和【二六板】，【二簧】用得较少。在改编时也并不太在意板式的变化与搭配，对于音乐上的起承转合使用并不熟练，很多时候只完成了曲牌体到板腔体的初步转换。①不过，改编者也注意到曲牌所体现出来的声情变化与板式相对应。如《香莲帕》第十本②，叙述主人公派人探听敌营情况，描绘两军交战的场面，着重体现的是主人公急切的心理活动。曲牌体作品一开始用了【风入松】【急三枪】循环短套，句短音促，较为适合表现人物急切的心理。板腔体作品在改编时通过选择表现愤怒怨望急切之情的【二六板】来与之相应。再如【五岳朝天】一曲中众仙奉佛旨下凡打退敌兵的唱词改用【西皮正板】，表现较为活泼欢快的场景。另如【喜迁莺】一曲被改为【西皮二六】与【西皮摇板】，一为赶山路的急切，一为观看战情时的激动，音乐、唱词、情感三者都结合得十分妥当。

情节结构方面，由于曲牌体受限于套曲，在情节推进时往往考虑到套曲结构与

① 参见孙笛庐《晚清戏曲声腔的演变——以〈凤凰楼〉的改编为例》，第二届全国中文学科博士生学术论坛论文集，2013年，内部资料。
② 黄仕忠：《清车王府藏戏曲全编》第十三册，第322～334页。

情节的契合，因此采用"折"或"出"这一分段方式。作者在构思剧本过程中，要受到联套体制的制约，需妥善安排主唱的选择、前后曲牌的顺序、引子过曲尾声三者的配合等，这些要求适合情感的抒发，淋漓尽致地体现"曲"的特色，但不利于情节的推进。杂剧、传奇的情节场景多用来营造剧中人情感抒发的氛围，故事性特征较弱。李昌集认为元杂剧的结构方式为"情感结节结构"，元杂剧"是把某种情感的抒发、某种意境的凝结作为最高宗旨，并以情感结节为建造戏剧结构的基本出发点"①。正因为如此，元杂剧和明传奇中有很多与故事情节发展无关的部分，却因为满足了情感抒发的需要而保留，形成了"曲本位"的特点。

板腔体戏剧作品虽也重视唱腔音乐，但它的重心发生了偏移。由于不受唱词、唱段形式的限制，在剧本结构上采用了"场"这一分段方式。与"折""出"相比，"场"具有高度的灵活性，一场戏可以叙述剧情、集中戏剧冲突，也可以仅表示场景转换，甚至既无唱词，也无说白，某些曲牌只用作音乐形式，不安排演唱。如《盗魂铃总讲》第七场："（悟空上，会阵。与妖起打，总攒败下，众妖追下）"；第八场："（悟空上，叫头）且住。妖魔来得利害，待我拔些猴毛，变些子子孙孙，与他鏖战便了。敕令。（烟火。变八小猴各拿棍下，空全下）"。② 这两场为热闹的小场，第七场全为武打戏，第八场也仅有一句念白，没有唱词。这些小场的安排，既贯穿起情节，又为后面的重头戏作了铺垫，同时亦有戏剧的观赏性。在杂剧或传奇中，类似的场景一般会安排在一出之中，以科介的方式出现，而到了板腔体作品中，它就已经完全成为一个独立的表演单位。"场"的灵活性还表现在一个剧本少则一场，多则五六十场。传奇的每一出其实就可以涵盖几次上下场，这为板腔体在改编时直接按场来区分提供了方便。如《循环报总讲》第二本第六场为武戏，在科介中有"当场拉城。众进城介，众全下"，然后是"众番将追上"的提示③，表明这一场中有两次上下场，与传奇的分段方式接近。

有学者提出："'分场形式'不仅是京剧剧本的一个特点，而且也是戏曲剧本

① 李昌集：《情感结节与戏剧高潮——元杂剧结构方式研究》，《扬州师院学报（社会科学版）》1987年第1期。
② 黄仕忠：《清车王府藏戏曲全编》第五册，第691页。
③ 黄仕忠：《清车王府藏戏曲全编》第十三册，第386页。

在其历史发展演变过程中的一次革命。"① 从一些剧本材料可知，这场"革命"并非突进式的，而是渐进式的。如前一节所提到的《梅玉配总讲》，《俗文学丛刊》收录的一个版本中在标示段落时就同时用"场"与"出"②，《清车王府藏戏曲全编》收录的却全部为"场"③，两者内容基本一致。再如，部分由曲牌体作品改编而来的皮黄剧本会在部分场次后标明目录，这也是沿袭了传奇的做法，而后期的京剧剧本极少有标目录的情况，体制渐趋稳定。这表明板腔体分场体制的形成其实经历了一个渐进的过程。

早期皮黄剧本以唱工戏为主④，在改编曲牌体时，甚至将原是白文的部分改为唱词。受到改编者和观众欣赏习惯的影响，板腔体作品在改编初期时仍没有完全摆脱"曲本位"的特点。随着技巧的提高和观众喜好的变化，改编者对于"故事"以及"表演"更加侧重。改编之后的曲本在篇幅上普遍变短，大量删减了抒情性的唱词，以求快速推进情节，某些正面交代的内容，改为了台词交代或省略，增加对白科诨，删削曲词，减少场上唱曲的冷落感，增添热闹的氛围，做工戏和武戏渐多。和曲牌体原本相比，板腔体保留的都是和故事情节与人物身份紧密相连的场子，如升帐、起兵、点将、操练等。某些昆腔曲牌比皮黄来得典雅、隽丽，比较符合古人的生活场景，或某些歌舞场面与人物性格相契合，因此亦保留下来。如"《群英会》全剧以西皮声腔为主干，但周瑜升帐唱【点绛唇】，宴请蒋干唱【园林好】，舞剑时边舞边唱【风入松】；又如《长坂坡》，全剧为皮黄，但曹操发兵时群唱【泣颜回】，等等。……凡属注重唱、做的场子，其表演、排场主要借鉴昆曲；凡属上场的人头多，排场火红（至少是动多于静）和战争场面，则参照弋阳腔的风格和舞台调度。"⑤ 因此，我们可以看到在板腔体剧本中保留了【引子】【点绛唇】【粉蝶儿】【江儿水】【四边静】【水底鱼】【扑灯蛾】等昆弋腔曲牌作为文武场的过门音乐。

正因为对"故事"及"表演"的追求，改编后的板腔体曲本在结构和场次安

① 苏移：《京剧发展史略》，北京燕山出版社2013年，第28页。
② 《俗文学丛刊》第331册，第519～556页。
③ 黄仕忠：《清车王府藏戏曲全编》第十三册，第434～545页。
④ 参见康保成《中国近代戏剧形式论》，漓江出版社1991年，第127～130页。
⑤ 于质彬：《南北皮黄戏史述》，黄山书社1994年，第220页。

排上比曲牌体曲本更加精炼紧凑。如《混元盒》传奇，原有69出，改为昆弋夹演的《阐道除邪》，缩为32出，再改为昆黄夹演的乱弹，为八本，不分出①。在改编过程中，板腔体作品删减的一般都是不必要的过场唱词，抓住情节的主线，只展示最为核心的冲突。如清唐英所撰杂剧《芦花絮》分"露芦""归诘""诣婿""谏言"四出，皮黄《芦花记》仅二出，为"归诘"前的内容，而在车王府藏抄本后有"全完"的标记②，说明后面并无情节。这种集中笔力描写一个事件一个场景的现象，在皮黄剧本中比较多见。另如《琼林宴》，高腔本为24出，而同名皮黄本为二出，文后标"全完"。③但从情节来看，因主人公被打死，冤案未申，按照古代戏曲创作习惯，显然没有完结，但文后依然标"全完"，却表明演出的完结。这与昆曲"折子戏"的表现方式相类似。

　　昆曲形成之初便有文人进行较为完整的全本戏创作，因传奇每本几十折，演出时间较长，从明代中叶起，出现了将其中情节相对完整、表演比较精彩的折子提出来单独表演的形式。折子戏在析出过程中，部分曲本会作一些补充交代，使之成为一个相对独立完整的小段落。不过，也有一些曲本流传广泛，精彩出目长期演出，观众对其内容已较为熟悉，因此不用交代前因后果就可直接演出。与传奇一开始创作全本戏，后析出折子戏不同，梆子、皮黄一开始便翻改、吸收了大量当时比较受欢迎的昆曲折子戏，且后期也基本以折子戏的形式存在，其生长环境与昆曲有很大不同。皮黄改编本的折子戏，大多补充交代了前情，以便形成一个独立完整的故事，同时又具有一定的开放性，前后各部分既能分开演出，又能相互连接。将某一类型的戏整合在一起之后，就可以形成一个故事系统。皮黄剧本中大量的"下接"提示语就体现了这一现象。如三国戏《盗书全串贯》一剧后，标"完，接《借箭》《苦肉计》《打黄盖》"④，四剧既可连演，也可分开演出。改编后的剧本中心明确，叙事既具有相对独立性又有前后联系，同一个故事系统的折子戏可以前后互串，形成类似于连续剧式的形式，为演出时的灵活处理提供了方便。

① 参见梁淑安《近代传奇杂剧的嬗变》，《中国社会科学》1983年第3期。
② 黄仕忠：《清车王府藏戏曲全编》第一册，第339页。
③ 黄仕忠：《清车王府藏戏曲全编》第八册，第198～273页。
④ 黄仕忠：《清车王府藏戏曲全编》第三册，第760页。

板腔体进行曲本改编时，除了因补充故事情节增加场景外，一般都会删除、减少次要情节，然而会有特殊情况。如《青石山》，晚清时期所演的昆弋腔本直接进入主题，即白狐幻化成人形勾引周信，而皮黄本一开始则有两场祝寿戏，舞台中加入火彩，场面也较热闹，有四小妖、四大妖、四小女妖、四狐狸等多个角色为九尾白狐祝寿。这一现象与《青石山》剧本的特殊性有关。《青石山》一般上演于正月，"其原因，大概是里边有关圣降坛的一幕，而关圣在北方是久矣夫奉为财神的了。即看大世界附近的北平糕饼店，张挂关云长的大画像，即可知矣"①。民间的关公信仰及财神信仰使得《青石山》在正月上演有着祝福祈愿的意义。《青石山》一剧在内廷也较受欢迎，仅在同治五年就演出四次②。光绪十年，为了恭贺慈禧太后五旬万寿，从正月初一开始加入了万寿戏的演出，《中国国家图书馆藏清宫升平署档案集成·光绪十年差事档》就详录了正月初一的演戏情况③，除第一出是元旦节戏外，其余九出全为万寿戏，"宫中这样的演戏一方面为慈禧太后十月万寿庆典作了铺垫，也有在元旦日就为她演寿戏祈福之意。更为重要的是，这时慈禧太后彻底摆脱约束，独掌大权，声势浩大的寿戏演出也突显了她独特的政治地位。在以后的光绪二十年、光绪三十年，分别是慈禧太后的六旬、七旬万寿节，宫中都会在新年期间的演剧活动会插入一些万寿戏"④。由此可知，《青石山》中万寿戏的加入源于宫廷演剧时为慈禧太后祝寿的需要。至光绪十八年，据《旨意档》记载："七月初九日：老佛爷旨意，着外边学生七月十五日唱《青石山》，按内府总本翻乱弹。"⑤ 此处的乱弹指板腔体的皮黄。在《故宫珍本丛刊》中，收录了《青石山》由昆弋腔改编的乱弹一出。⑥ 因此，虽然曲牌体改为板腔体的总体是删、减，但也有一些个案增补的现象，不能一概而论。

　　在戏曲改编的过程中，另有二次改编的情况。如清宫大戏《昭代箫韶》由昆弋

① 黄裳：《来燕榭少作五种》，生活·读书·新知·三联书店 2009 年，第 383 页写明 "这戏照例在年初二上演"。
② 参见徐建国《清同治中期宫廷武戏演剧述论》，《戏曲研究》第 93 辑，文化艺术出版社 2015 年。
③ 参见中国国家图书馆《中国国家图书馆藏清宫升平署档案集成》第 31 册，中华书局 2011 年，第 15839～15840 页。
④ 罗燕：《清代宫廷承应戏及其形态研究》，广东高等教育出版社 2014 年，第 214 页。
⑤ 中国国家图书馆：《中国国家图书馆藏清宫升平署档案集成》第 38 册，中华书局 2011 年，第 19902 页。
⑥ 参见故宫博物院编《故宫珍本丛刊》第 674 册，海南出版社 2000 年，第 317～321 页。

腔翻改为皮黄，就经历了两次改编，一是根据道咸年间的昆弋腔脚本改编，只是将昆弋唱词改为皮黄唱词，对于念白基本未改，改编的自由度小。而慈禧太后根据嘉庆刻本的改编更加彻底和全面，不仅在唱腔、念白上进行改编，增加情节和排场人物，而且对人物动作、场面调度进行精细改动，同时引入了民间皮黄腔的唱词，自由度增加，"动作幅度"更大①。二次改编是皮黄独立发展的需求，改编后的剧本进一步脱离了曲牌的音乐结构、故事结构，更加注重突出表演以及调度，渐渐形成了以演员为中心的表演体制。

三、小　结

　　从以上论述可得知，戏曲作品由曲牌体改为板腔体，涉及格律、曲词、结构、排场等多方面的问题。第一，板腔体戏曲对平仄用韵的要求均放宽，句中不讲求平仄，亦可改变借用的昆曲曲牌的格律，由仄声韵改为平声韵，"更韵""重韵"皆可。第二，曲词上，部分早期的板腔体剧本直接模仿曲牌体作品，通过删、并、移等方式将杂言体改为齐言体，但因对曲词理解不深，也带来了部分讹误。第三，音乐结构方面，板腔体消解了曲牌体的联套形式，改编时采用与曲牌体声情一致的板式体现内容变化。第四，情节结构方面，通过改编探索，摒弃了曲牌体分折分出的形式，改用分场，使演出具有高度的灵活性，排场比曲牌体更加精炼紧凑。

　　通过以上研究，可以补充修正戏曲发展史的部分细节。第一，与曲牌体相比，板腔体削弱了音乐对情节表达的影响，其剧本形态和排场情节也产生了一系列变化，减少了文本的束缚，进而可以专注于表演艺术的提高。第二，板腔体对曲牌体作品的改编并非只借用了故事内容，而是在结构、语言等方面均有模仿。第三，在改编过程中，总体上对传奇等剧本进行了删减，但同时也有一些依据剧情和演出实际进行增补的现象。

　　总之，清代中晚期，处在成长期的板腔体各剧种与曲牌体的昆弋腔仍处在一个不对等的关系中，无论从剧本、道具还是身段、服装，以京剧为代表的板腔体剧种都

　　① 参见郝成文《〈昭代箫韶〉研究》，山西师范大学2012年博士学位论文，第123页。

在不断地从昆曲中汲取营养，直至完全独立。板腔体多以舞台表演为中心，改变了以往曲牌体以文本阅读为中心的戏曲欣赏习惯，实现了中国戏剧史上的重大转折。

第四节 戏曲剧名正误

关于戏曲剧名，一时有一时之风尚，元杂剧多以"剧中主人公姓名＋事件"命名，如《关张双赴西蜀梦》《汉高皇濯足气英布》《晋文公火烧介子推》《陈季卿误上竹叶舟》等；早期南戏多以人物命名，如《张协状元》《蔡伯喈》《小孙屠》等；明传奇则多以剧中道具所引出的线索命名，如《红梨记》《明珠记》《蕉帕记》《紫钗记》等。剧名在长期的传抄演唱当中，会产生一些讹误。京剧因参与其中的人文化水平普遍有限，讹误尤甚。如《锯大缸》《打渔杀家》《八蜡庙》等，已有学者进行辨明①。除了以上几个剧名之外，另有部分戏曲剧名在各丛集著录时有所分歧，以下举其例证。

1. 《卧虎关》—《卧虎山》

此剧演伍子胥、伍辛父子相认，同破昭关事。
故事见《左氏春秋》鼓词。
卧虎山本为伍辛占山为王之地，《京剧汇编》第42集收录《父子圆》《卧虎山》两种，《故宫珍本丛刊》第676册收录《卧虎山总本》。而《清车王府藏戏曲全编》第一册收录本题《卧虎关总讲》，剧中有"红袍伍辛，已在饿虎山占山为王"句，"饿虎山"当是"卧虎山"音误。剧名"卧虎关"，未见其在剧中有所体现。因此，此剧剧名当以"卧虎山"为是。

2. 《宇宙疯》—《宇宙锋》

剧演秦赵高与老将匡扶结仇，故意将其女强嫁匡子为妻，并遣人盗取帝赐匡家

① 参见吴同宾《京剧剧名正误》，《文史知识》2000年第2期。

的宝剑"宇宙锋",用来行刺胡亥,诬害匡扶。匡扶被收监,赵高又请旨抄杀匡府。赵高见女新寡,奏进胡亥为妃。其女不从,在金殿上故露疯态,指骂胡亥,因得幸免。

《俗文学丛刊》第288册收录抄本《宇宙锋》,《故宫珍本丛刊》第674册收录《宇宙锋总书》,《京剧丛刊》第11集、《戏考》第二册、《国剧大成》第二集均作《宇宙锋》。而《清车王府藏戏曲全编》第二册作《宇宙疯全串贯》,日本双红堂文库有《校正宇宙疯京调全本》(第170号),《文学类·集戏名联》中有"《春秋配》对《宇宙疯》"(《京剧历史文献汇编·清代卷·捌·笔记及其它》第188页)等,则此剧亦作《宇宙疯》。"宇宙锋"本为帝赐匡家宝剑名,为全剧发展之线索,因以此名为是。"锋"与"疯"同音,且剧中有赵高女装疯骂胡亥的情节,单演为《修本》《金殿》二出,合称《金殿装疯》。既有音同之字,又有相关情节,或是"宇宙锋"讹为"宇宙疯"的原因。

3.《长板坡》—《长坂坡》

剧演曹操遣曹仁、张合追赶刘备,战乱中刘备与甘、糜两夫人被曹军冲散。赵云在长坂坡奋勇拼杀,救回糜竺与甘夫人。之后赵云再次杀入曹军,寻得糜夫人与阿斗,糜夫人受伤,不愿拖累赵云,投井自尽。徐庶为保护赵云,劝曹操生擒赵云,赵云遂得突出重围。张飞在当阳桥阻挡曹兵,赵云怀抱阿斗,得以保全。

本事见《三国志·蜀书·赵云传》及《蜀书·甘后传》。故事见《三国演义》第41回《刘玄德携民渡江 赵子龙单骑救主》、第42回《张翼德大闹长坂桥 刘豫州败走汉津口》。

《三国志》作"长阪",《三国演义》作"长坂"。"坂"为"山坡、斜坡"之意。"阪"是"坂"的异体字,另有"崎岖硗薄的地方"之义,今湖北省宜昌市三国长坂坡遗址处有"长阪雄风"之碑,清代抄本亦有多处作"长阪"。"长坂(阪)",指长而平缓的山坡。

《戏考》第九册、《京剧丛刊》第三集、《京剧汇编》第85集、《国剧大成》第三集作《长阪坡》;而《梨园集成》、《俗文学丛刊》第293册、《故宫珍本丛刊》第673册、《清车王府藏戏曲全编》第三册则作《长板坡》。此剧剧名当以"长坂"

或"长阪"为是，"长板"当是同音互代之误。

4.《取冀州》——《取翼城》

剧演曹操使反间计大败马超后，欲班师回许昌，杨阜劝阻。曹操命杨阜协助韦康屯兵冀州，夏侯渊屯兵长安，以作接应。马超回到西凉，商议借兵复仇，庞德提议向张鲁借兵，马岱认为与张鲁素无往来，恐借兵不成，反遭取笑，建议先联合西羌人马伐曹。马超遂命庞德到各郡借兵。庞德到冀州向韦康借兵，杨阜说服韦康拒绝借兵，并当庞德之面，斥责马超。马超闻知大怒，发兵冀州。马超兵临冀州，韦康请降。马超恨当日之事，将其斩首。杨阜假意请降，又荐赵衢、梁宽，马超欣然接纳。杨阜诈称归葬妻子，求假出城，往历城请表兄姜叙出兵。马超领兵攻打长安，赵衢、梁宽捉住马超妻儿。超兵转回，见城门紧闭，赵、梁绑其妻儿，迫其投降。马超不肯，妻儿尽被杀害。探子报夏侯渊从长安杀来，杨阜则同姜叙带兵两路杀至。赵、梁大开城门杀出，反被马超所杀。马超难敌三路军马，与马岱、庞德杀出重围，投奔汉中而去。

本事见《三国志》卷36《马超传》、《三国演义》第64回《孔明定计捉张任 杨阜借兵破马超》。

《三国志·马超传》说马超"杀凉州刺史韦康同，据冀城"，冀城在陇西。而《清车王府藏戏曲全编》第四册《取冀州》，抄本中或作"翼州"。《京剧汇编》第17集收录苏连汉口述《战冀州》，《戏考》第18册作"冀州城"。冀州，是传统所说华夏九州之一，同时也是中国古代行政区划名，《汉书》："河内曰冀州，其山曰霍，薮曰扬纡，川曰漳，浸曰汾、潞。"则此剧实作"冀城"，而非"冀州"。

5.《药王图》——《药王卷》

剧演唐太宗遣徐茂功请孙思邈进宫为皇后医治，思邈悬丝诊脉，知皇后实身怀龙胎，因助其产下皇子。太宗大喜，以封官、赐金酬谢，思邈均婉言相拒。最后太宗封其为药王，思邈欣然受之，因别太宗，回深山采药行医。

孙思邈，《旧唐书》卷191有传。药王神异故事，唐段成式《酉阳杂俎·前集》卷二，《宣室志》有载，陕西耀县药王山存有金代《唐太宗赐真人颂碑》，传

为太宗答谢孙思邈治好长孙皇后而赐。

《清车王府藏戏曲全编》第五册收录《药王圈》。《俗文学丛刊》第 302 册收录百本张抄本作《药王卷》，《国剧大成》第六集收录亦作《药王卷》。而《梨园集成》此剧作《药王传》，意即记载药王生平事迹。与"药王卷"相关的有《救苦忠孝灵应药王宝卷》，《药王卷》名称的由来，或亦与《药王宝卷》有所关联。

"圈"与"卷"形近音同，二字混用，亦见于其他剧本，如《清车王府藏戏曲全编》第六册收录《牧羊圈》，见于《俗文学丛刊》第 346 册、《故宫珍本丛刊》第 674 册，而《戏考》第一册、《国剧大成》第七集收录本作《牧羊卷》。此故事来源于《牧羊宝卷》，后虽改为戏曲，《牧羊卷》或是借其名而省称。

6.《禁马门》——《金马门》

剧演安禄山认杨贵妃为母，恃宠而骄，纵马闯过文官特用之金马门，路遇李白等人。李白拦在路中，大骂安禄山，并令二仆人不停叫骂。友人邀李白往桃李园，李白拒绝，然闻桃李园有酒，即随之前往。安禄山被骂，恼羞成怒，欲反出长安，誓杀李白。

故事见清素庵主人《锦香亭》小说第四回《金马门群哗节度使》。

此剧一作"骂门"。《清车王府藏戏曲全编》第五册、《故宫珍本丛刊》第 678 册、《京剧汇编》第 27 集、《戏考》第 24 册、《国剧大成》第六集均作《金马门》，然《俗文学丛刊》306 册收录本题"禁马门"。

"金马门"，为汉代宫门名，学士待诏之处。《史记·滑稽列传》："金马门者，宦署门也。门傍有铜马，故谓之曰'金马门'。"汉武帝时，曾命学士东方朔、主父偃、严安、徐乐等待诏金马门，以备顾问，亦省称为"金门"，则知"禁马门"为"金马门"之误。

7.《叙阁》——《絮阁》

剧演唐明皇念及旧爱，召幸梅妃于翠华西阁。次晨杨妃赶至西阁，高力士推阻不得，无奈叩门。杨妃搜出翠钿、凤鞋，唐明皇百般推诿，高力士趁机将梅妃送回宫中。唐明皇下朝，体谅贵妃因情生妒，百般相劝，重归于好。

出自清洪昇《长生殿》传奇第 19 出《絮阁》，后演为折子戏，《缀白裘》第二集卷二收录，作《絮阁》。《清车王府藏戏曲全编》第六册作《叙阁全串贯》；《俗文学丛刊》第 69 册收录抄本九种，其中四种题《絮阁》，其余五种题《叙阁》。

"絮"有连续重复，惹人厌烦之意，"叙"意为述说，无感情色彩。剧中高力士在唐明皇、杨贵妃下场后说杨贵妃"方才在阁中絮絮叨叨，讲个不了"，则明确表示了此出名"絮阁"之由。"叙阁"为"絮阁"音误。

8. 《送荆娘》—《送京娘》

剧演赵匡胤于雷神殿偶遇赵京娘，京娘诉其清明扫墓，被盗贼掳走，幸得赵老道相救，藏身庙内。匡胤悯其遭遇，因二人为同姓同宗，遂结为兄妹，愿送其归家。匡胤途中饮水，京娘见水中龙形盘踞，心知有异，尝闻世传赵家当有天下，故愿以身相许。赵匡胤谨守兄妹之礼，不为所动，将京娘送回家中，自行离去。

故事见明冯梦龙《警世通言》第 21 卷《赵太祖千里送京娘》，清《飞龙全传》第 18 回《送京娘万世英名》。清初李玉《风云会》传奇第 17 出《送归》（《古本戏曲丛刊》五集收录）亦演此事。

《京剧汇编》第 84 集收录，题"送京娘"。《清车王府藏戏曲全编》第六册收录《打洞》《送荆娘全串贯》，即此剧上下本。《俗文学丛刊》第 309 册收录抄本《打洞》。

车王府旧藏抄本中亦作"金娘"，从故事来源所用"京娘"一词看，"金娘""荆娘"当是"京娘"同音互代产生的讹误。

9. 《演火棍》—《焰火棍》

剧演杨彦昭与韩昌交战，未能取胜，命孟良回朝搬兵。孟良搬来烧火丫头杨排风。焦赞不服，要与排风比武，并与孟良打赌，杨彦昭作保。焦赞输，只得向排风跪叫亲娘。

故事见《小扫北》鼓词。

《清车王府藏戏曲全编》第七册、《国剧大成》第八集收录作"演火棍"，《戏考》第二十三册作"焰火棍"。

演火棍为杨排风所使用的兵器,她本是天波府的烧火丫头,在佘太君身边练就一身功夫。"演火棍"又名"拨火棍",用来翻动调整燃烧的木柴或煤炭。因此此剧有"演火棍""拨火棍""焰火棍"三种剧名,均可通。

10.《洪羊洞》——《洪洋洞》

剧演宋将杨延昭得知父亲杨继业尸骨存放于辽邦洪羊洞,乃命孟良盗取尸骨。焦赞暗自随孟良入洞,孟良误以为是敌将,受惊挥斧劈死焦赞。后孟良发现误杀焦赞,哀痛自责,后悔不已,将杨、焦遗骨交老兵送回,自刎而死。杨延昭见父骨匣,又闻孟、焦噩耗,吐血身亡。

《故宫珍本丛刊》第672册、《俗文学丛刊》第313册、《京剧汇编》第89集有收录,均作《洪洋洞》。《戏考》第七册、《戏典》第一集、《戏学汇考》卷五、日本庆应大学藏《中华新剧京调名角脚本》戌集、日本双红堂文库藏《绘图京都三庆班京调辰集》(编号172)、《清车王府藏戏曲全编》第七册、《俗文学丛刊》第三册、《国剧大成》第八集均作《洪羊洞》。

洪羊洞位于今内蒙古自治区磴口县哈腾套海苏木阿贵沟内,洞内共有五窟,分别为阿贵洞、达日额柯窟、额尔登珠窟、扎嘎生布窟和嘎日布窟,均为做佛事活动的地方。《临河县志·杂记·游洪羊洞记》载:"洪羊洞为狼山古迹之一,遍考传记,广揽图册,其名不传而土人啧啧盛称之。""其名不传",难以考证名称的具体来源,但多数文献均作"洪羊洞","洪洋洞"当是同声互代所产生的别名。

11.《彩石矶》——《采石矶》

剧演徐达率领郭英、李文忠、胡大海、常遇春等攻打采石矶。三军在江口操演一番,开始战斗。众将骁勇善战,然采石矶难以攻破。徐达传令破采石矶者重赏,常遇春巧施计谋,藏身于桅斗内,纵上矶头,遂破采石矶。

故事见《英烈传》第14回《常遇春采石擒王》。

《清车王府藏戏曲全编》第十册作《拿彩石矶全串贯》、《俗文学丛刊》第326册作《彩石矶》;《故宫珍本丛刊》第673册收录两本,一本作《采石矶》,一本作《彩石矶》;《国剧大成》第11集、《京剧汇编》第98集题"采石矶"。

《英烈传》写朱元璋率兵将"征帆饱拽，顷刻到牛渚渡。俞、廖二将迎接，说道：'蛮子海牙屯兵南岸采石矶，阻截要路，势甚猖獗，如之奈何？'"采石矶在安徽省境内，又名牛渚矶。《当涂县志》卷五介绍牛渚山时载："旧传有金牛出渚，故名。又昔曾采五色石于此，故又名采石。"① 五色石可作"彩石"解，且"采""彩"二字在古籍中本为省文通假，因此"彩石矶"之题亦可通。然方志文献均作"采石"，当以"采石"为是。

12.《武挡山》—《武当山》

剧演朱元龙于酒楼巧遇刘伯温，并结识常遇春、胡大海等豪杰。陈也先与妹秀英于武当山摆下擂台，朱元龙等前往打擂。陈也先败退真武庙，朱元龙放火烧庙，杀也先。真武大帝知朱元龙为真命天子，遂命桃花女杀陈秀英。朱元龙允诺，若登大宝，重修金銮宝殿。

故事见《英烈传》第七回《贩乌梅风留龙驾》。

《故宫珍本丛刊》第676册收录《武挡山》，第693册收录其提纲本。车王府藏抄本题名作《武挡山》，剧中或作"武党山"，台北傅斯年图书馆所藏过录本（收录于《俗文学丛刊》第326册）作"武档山"。武当山，在今湖北省境内。元揭傒斯撰《敕赐武当山大五龙灵应万寿宫碑》中载其名武当的来源："玄武神得道其中，改号武当，谓非玄武不足当此山也。"② 因此，应以"武当山"为是。

"当"与"挡"的互通互用，不独见于此剧，《俗文学丛刊》第293册收录的《长板坡》一剧中"当阳"作"挡阳"（第212页）。二字可通假，如《项脊轩志》中有"垣墙周庭，以当南日"，当，通"挡"。此或为"武当山"抄为"武挡山"之故。

13.《胭脂雪》—《胭脂褶》

剧演公孙伯救助受难女子韩翠娥，被进京赴试的书生白简误以为公孙作恶，公孙说明原委，与白简结为金兰，并以传家之宝胭脂褶相赠。白简借寓表兄所开遇龙酒馆，遇微服私访的永乐帝朱棣，将胭脂褶借与永乐帝御寒。帝赐白简八府巡按，

① 张海等：《当涂县志》，《中国地方志丛书·华中地方·第619号》，影印乾隆十五年刊本。
② 《太和山志》，见《原国立北平图书馆甲库善本丛书》第397册影印明宣德刻本，第83页。

巡查天下。白简出巡洛阳，不慎将印信丢失，落入洛阳县令金祥瑞之手。班头白怀奉命打探巡案消息，与白简父子相认。白怀得知儿子失落印信，乃设计放火，迫使金祥瑞归还印信。

故事见明冯梦龙《智囊补》。

《清车王府藏戏曲全编》第十一册作《胭脂褶总讲》，《俗文学丛刊》第326册、《戏考》第九册、《国剧大成》第11集作《胭脂褶》。《故宫珍本丛刊》第678册收录本则题《胭脂雪总本》。

此剧一般分前后两本，前本演"遇龙封官"事，后本演"失印救火"事。《戏考大全》解题曰："胭脂褶，此与失印救火出，虽同为明代白简事，然剧名则同，而事实各异，盖前后本也。"①

胭脂褶为剧中重要线索，为公孙伯传家之宝。《胭脂雪》剧名的由来与清初盛时际传奇《胭脂雪》有关。在传奇中，胭脂宝褶为胭脂雪貂裘，并以此为剧名。京剧《胭脂褶》据传奇改编，部分抄本沿用了"胭脂雪"这一题名。

14.《飞坡岛》—《飞波岛》

剧演金角大王寿辰，要血食童男童女。手下鱼精往飞波岛山神庙抓童男。适童男福禄同家人前来礼拜。众妖欲施法术，福禄被道人济小塘救下。

《清车王府藏戏曲全编》第十二册作《飞波岛总讲》，《故宫珍本丛刊》第677册收《飞波岛总本》。《俗文学丛刊》第328册、《国剧大成》第11集收录，均题《飞坡岛》。

济小塘降妖事，见于《升仙传》，然无飞波岛相关情节。唯《下八仙演义 济小塘捉妖》第26回《道士庙鱼精行刺 飞波岛柳仙除妖》中有此情节。剧写济小塘追拿青鱼精时到达东海之滨："见水上烟波缥缈之处有一岛屿，渔人言告，此即号称东海仙山——飞波岛。"② 因此，此剧正名应作"飞波岛"。

① 《戏考大全》第一册，第1259页。
② 裴福存：《下八仙演义 济小塘捉妖》，春风文艺出版社1988年，第282页。

15.《御林郡》—《榆林郡》

剧演马芳曾被李良割去左耳，后投奔杨波为义子。万历帝登基后，马芳苦守大同，一日，杨波信到，称有难，马芳遂带人马围京救父，最终与万历帝约法三章：万历亲解杨波之枷，罢去奸贼徐赞之职，马芳永守大同。万历允诺，马芳班师回大同。

马芳，《明史》卷二一一有传，系隆庆、万历间名将，但正史中无救杨波及与万历帝约法三章内容。

《故宫珍本丛刊》第672册、《戏考》第13册题《御林郡》，《国剧大成》第11集收录，题《榆林郡》。

此剧一名"马芳困城"，《清车王府藏戏曲全编》第13册收录，剧中马芳上场有一段白文："俺姓马，名芳，表字文成。想当年在芦沟桥放响马为生，偶遇国丈李良奸贼，将我拿住，割去左耳。是我万般无奈，投在兵部杨老爷面前，认为螟蛉义子，带领人马，榆林镇守。"隋大业三年（607）改胜州为榆林郡，治所在榆林县（今内蒙古准格尔旗东北黄河南岸十二连城）。辖境约当今内蒙古鄂尔多斯市东北部、呼和浩特市西部和托克托县地。唐贞观三年（629）改置胜州，天宝元年（742）复改为榆林郡，乾元元年（758）复改胜州。① 明朝时为陕西所辖，由此可知，当以"榆林郡"为是，"御林郡"为其音误。

16.《溪黄庄》—《溪皇庄》

剧演花得雨为彭朋所杀，其弟溪皇庄庄主花得雷欲为兄报仇，恰有尹亮、蒋旺前来投靠，为讨好庄主，自请夜入公馆，将彭朋掳至溪皇庄，留下暗记一支。彭朋属下徐盛、张耀宗四处寻访，遇镖客褚彪及贾亮，察知彭朋下落。众人定计，乔装卖艺人，于花得雷寿宴时，混入溪皇庄，救出彭朋，合力拿获花得雷，明正典刑。

此剧据《彭公案》第88回《群贼聚会溪皇庄　苏永禄偷探贼穴》至第93回《审淫贼完结大案　诛恶霸公颂清平》编写。

《清车王府藏戏曲全编》第十四册所收与《彭公案》一致，作《溪皇庄总讲》。

① 参见史为乐《中国历史地名大辞典》，中国社会科学出版社2005年，第2671页。

然《故宫珍本丛刊》第677册收录本作《溪黄庄总本》，剧中有"前面已是溪黄庄，有一黄粮压头，名叫花得雷，最爱结交绿林"[①]语。此剧或因在内廷演出之故，将"皇"改为"黄"。

17.《虎狼弹》—《虎囊弹》

剧演太原府总镇苏元近谓当地百姓刁野，乃于辕门外设下虎囊弹，凡有百姓鸣锣喊冤，先打一百虎囊弹，如若不死，然后准状。赵凯之妻金氏、王氏不畏艰辛，愿接受虎囊弹之苦，状告花子期诬陷赵凯窝藏皇犯鲁达。苏元近只好准了状子，并赠与银两，派兵送两人回雁门县，捉拿花子期、赵凯问案。

本事见《水浒传》第二回和第三回，但"虎囊弹"事件不见于《水浒传》。

《清车王府藏戏曲全编》第九册作《虎狼弹》，《俗文学丛刊》第319册收录本作《虎囊弹》。

清邱园有《虎囊弹》传奇，《忠义璇图》第一本十五、十七、十八出演及此事，剧中人名各本略有不同。此剧取名新奇，以贯穿全剧的物件命名，然虎囊弹具体为何暂不可知，"虎狼"有可能是"虎囊"的音误。

以上所举是较为常见的剧名分歧之例，部分作品在收录时为方便查找，均收录了别名，有分歧的剧名大多在别名之列。以上这些剧名所产生的分歧，主要在字形、字音方面。某些字本身即是通假字关系，如采—彩、当—挡，某些则是同声互代，如疯—锋、板—坂、金—禁、京—荆、叙—絮、皇—黄。部分戏剧可从剧名上看出其流传地域，如囊—狼二者的互代，是在鼻音和边音不分的地域产生的；波—坡，则是在双唇清塞音中送气音与不送气音不区分的地域所产生的。

以上所举，均见于车王府藏曲本，经过辨明之后亦可发现，车王府藏曲本在剧名上多有讹误，这些与曲本多购于书坊及戏曲口耳相传的传承特点有关。值得说明的是，此处所说的"讹误"，在当时的抄写者或演出者看来并不存在误点。本节寻根探源，明晰其本来意义，同时为探讨剧本流传提供线索。

[①]《故宫珍本丛刊》第677册，第147页。

第五节 小 结

晚清戏曲的异彩纷呈与大量涌现的新声腔、新剧目、新演员有关。在此之前，已经出现了两个戏曲演出、创作高潮，一是元至元前后的杂剧，一是明万历前后的传奇。可以说，杂剧与传奇分属于两个不同的剧种，其成熟的创作有着特定的形态，其后的创作者为求突破，将其他剧种的优势融合，最终产生了一些"变体"。一般情况下，前一个时期的艺术积累往往给下一个时期的突破提供基础。在戏曲发展过程中，南北合套、昆乱同演即是戏曲在体制、剧本方面产生突破的表现。

晚清梨园行的术语"风搅雪"形象地反映了处于突变期的剧种融合的情况。当一个剧种发展到较高水平时，容易被其他剧种吸收，这是戏剧发展的一大趋势。剧种融合的内容包括题材、文本的改编移植、音乐的灵活转换等方面，有利于丰富单一曲种的艺术表现力，促进演员素质的提高，对于剧种之间的相互促进、发展以及戏曲的传承极其重要。

明晰了这一点，可以把握住文本、音乐、语言等多方面的细节，了解剧种形成生态和剧种之间的相互关系，梳理剧种之间融合的时间、方式、进程等。此外，还可反过来解释戏曲史上的诸多其他现象，如剧本中的"文不对题"以及部分有题目部分没题目的情况，其实是戏剧在改编时留下的痕迹；再如戏剧中剧名有误的地方，多是传抄、演唱时因音近、形近产生的。

车王府藏曲本为研究晚清戏曲的变革提供了大量的材料。本章从曲种融合的角度，梳理了戏曲发展过程中的几个现象，对于剧种形成初期的情况有了更为细致的了解。

结　　语

　　清代中晚期是古代戏曲发展的新的繁荣时期，不管是戏曲创作还是戏曲理论，都有了较大的拓展。在这一时期，伴随着雅部戏曲的衰落，地方戏（尤其是皮黄）逐渐发展起来，成为称盛于剧坛的新品种。但是，这一阶段的剧目及相关文献历来较难获得，所幸近年出版的一系列晚清戏曲文献如《故宫珍本丛刊》《俗文学丛刊》《清蒙古车王府藏曲本》等提供了相关材料。这些材料均为手抄本，其中存在不少讹误，然仅车王府所藏的戏曲有整理本出版，此外，曲本的收藏时间也以车王府所藏较为明确，大约是道光至光绪年间。车王府所藏戏曲为阅读、研究晚清北京地区的戏曲发展状况提供了方便。

　　在对车王府藏曲本进行校勘、研究的过程中，有两个问题始终伴随：第一是戏曲口传心授的传承特点与从业者普遍文化水平不高并带来一系列问题。"同音互代"是戏曲艺人在处理剧本时的一种方法，如"魍魎"抄作"亡梁"。抄写剧本与依本演出，往往是不同的人。剧本抄录后为艺人所用，遇到字形繁杂的词就用同音字代替，免却了阅读者观其形不知其音的尴尬，此外，戏曲传承往往重模仿、轻启发，一些讹误由此被长期沿袭下来。因戏曲演唱主要是诉诸听觉的艺术，"同音互代"在听者往往能够理解。然而当剧本进入研究视野，作为阅读对象时，却往往不知所云，难以索解。因此在对俗文学抄本进行研究时，要先厘清底本中的这些问题，以词义明了为目的。第二是古代版权意识较弱，戏曲又是歌之于场上的表演艺术，往往与观众沟通，随着观众的偏好随时修改，水平较高的艺人亦可即兴创作发挥，

"曲无定本"成为戏曲史上的另一个常见现象。剧目本事往往来自史传、小说,剧作家据此进行创作,新兴的剧种又常借鉴成熟剧种的内容与表现方式,由此带来有关戏曲版本、戏曲改编等一系列问题。戏曲演出为了适应不同的地区,语言有京白、苏白之分;为适应不同剧种,有曲牌体与板腔体之别;为适应不同的文体,有分折、分出、分场之异;为适应不同趣味的观众,有昆乱合演之状。戏曲改编涉及的不仅是情节的变化,其他各方面也"因地制宜",这是戏曲的生存之道。

清代戏曲演出,既包括文本方面的,如剧目、版本、评点,又包括演出方面的,如演员、剧场、身段等。本书以车王府藏曲本为中心,主要从文本角度出发进行研究。

第一,从曲种融合的角度看皮黄的演变源流。车王府藏曲本中的皮黄剧目占戏曲部分的一半以上,内容丰富,形式多样,虽不能确认每一个抄本的具体传抄、演出时间,但从文本角度可以进行大致的时期分类,从而一窥皮黄的演变经过。在音乐词曲上,一些戏曲(如《梅玉配》《四美图》等)出现了某些出全用曲牌体,而其他出则全用板腔体的情况,显示出皮黄与昆曲早期融合的状况;在文本内容上,《香莲帕》《战荆轲》等可以明显看出皮黄剧本是在昆曲的基础上进行改编。同一出戏里,有多个声腔并存的现象,此称为"风搅雪"。在改编过程中,不同的剧种因体裁有异而要进行相应的处理,分场形式的变化即体现了这一点。

第二,以《清车王府藏戏曲全编》的实践看俗文学的整理校勘。俗文学的整理校勘存在大量与传统经史文献校勘相异之处,且其内容庞杂,其编辑也有一定方法。俗文学整理的标准、体例的确定,中间定需学术理念的支持,绝非简单的技术可解决。《清车王府藏戏曲全编》为俗文学的整理校勘提供了一个范例,有必要明确其整理经过、意义和价值。

第三,以戏曲版本为中心,分析故事的本事来源与戏曲演绎、传奇的流传和改编、京剧对传奇的借鉴和承袭,从个案出发,了解清代戏剧改编的情况。"曲无定本",剧本的每一次变化都有艺人的主动参与,名不见经传的艺人以自己的方式改变着戏曲的演出及发展历史。艺人对剧本进行删减、增补、改窜,为的是适应演出环境。比对不同的戏曲版本,从中可知时代变化、对象差异对戏曲文本的影响。

第四,从单个曲牌、工尺谱研究出发,探讨戏曲音乐程式化过程。选取【点绛

唇】【粉蝶儿】两支曲牌的格律谱为例,分析其产生、流变的过程。从中可看出,曲牌格律、音乐结构渐趋规范化,至皮黄中,其使用的曲牌曲辞也具备程式化的特点,且多用北曲,这些与曲牌声情、表现内容有关。此外,车王府旧藏的乐调本亦是戏曲文本记录的一部分。车王府藏曲本中的乐调本分以下几种:有工尺板眼俱全、有板无眼无工尺、有板有眼无工尺、有工尺无曲词等,既有蓑衣谱,又有玉柱谱,在记录方式上体现出多样性。当然,度曲为口耳之学,并非全体现于工尺谱式,但曲谱为学习者提供了基本的文本范式。将车王府藏曲本中的乐调本与不同时期的记谱方式相比较,一方面可以探究这批乐调本的性质,另一方面也可理清曲谱记录方式的传承与演变。

 附录的两篇文章,主要用文献与文物结合研究的方法,对剧本中的文化现象作出论述阐释,因其内容和方法不同于全书,故附二文于后。

 车王府所藏曲本与晚清戏曲史研究,除了本书所述的源流、校勘、版本、音乐、史论外,仍有不少可以进行拓展的地方。一是京剧的形成的诸种细节。车王府所藏曲本收藏了从道光至光绪近百年的戏曲曲本,因时代风尚的不同,戏曲"凡三十年一变"。在这百年之中,前中后三期的戏剧演出并不完全相同,剧本亦呈现出不同的形态。由于具体的曲本不能完全确定其抄写、收藏时间,在时间定性上有一定的困难,因此,对于京剧形成初期的种种情形仍然不甚明晰。但车王府藏曲本提供了丰富的材料,从文献出发,总结戏曲发展的一些规律,再依据规律反过来对不甚明晰的曲本进行定性,当不失为一种方法。本书粗略商讨了京剧与昆曲的互动、京剧形成早期与晚期剧本的不同等问题。除此之外,京剧折子戏的形成亦是一个比较重要的问题。与传奇一开始创作全本戏,后析出折子戏不同,京剧的全本戏较少,一开始便有大量的折子戏创作,且后期基本以折子戏的形式存在。同一个故事系统的折子戏又可以前后互串,形成类似于连续剧式的演出形式,车王府所藏剧本中在剧末大量的提示"下接"即可说明这一点。从剧本出发,还原当时场上的演出情况,亦是车王府藏本的价值之一。

 二是民间演出与内廷演剧之间的关系。车王府藏曲本大部分购自坊间,代表了当时民间演剧的情况。同一时期较为重要的内廷演剧剧本集为《故宫珍本丛刊》所收录的戏曲部分。将车王府所藏的民间演剧剧本与《故宫珍本丛刊》所收录的内廷

演剧剧本相对照，可以看出二者的不同。收藏曲目上，车王府藏曲本与《故宫珍本丛刊》收录的内廷剧本中重合的戏曲约有270个。内廷所藏多庆赏升平及月令宴庆戏，而车王府所藏的戏曲除《天香庆节》《九星献瑞》等几个例外，基本全是有着较为曲折的故事情节的风俗戏。内廷演戏观剧不仅是休闲娱乐，更是一种政务活动，因此，它在剧目的选择上会与民间演剧有所不同。内廷演剧的剧本来源包括传统演出剧目、大臣创作的连台本戏、民间艺人进宫演剧所带入的剧本。对于第三种情况，出于政治方面的考虑，一般会对剧本进行抽改，因此，在剧本形态上，内廷演剧与民间演剧亦存在差异。此外，还有部分剧本是反向流动，即由内廷流向民间，连台本昆弋腔戏即是其中之一。民间艺人往往对昆弋腔剧本进行改编，使之成为当时民众所喜闻乐见的乱弹。内廷演剧与民间演剧的关系，实是错综复杂且有较大空间的课题。

附 录

中山大学图书馆藏戏剧石雕剧目再探

中山大学图书馆藏有一批石刻文物，共20件。据展区前的介绍，其中18件乃商承祚教授采购于北京的200余件文物的劫余，其余两件，一件是梁发墓碑[1]，另一件题为"民间雕刻"。"民间雕刻"下的解说为"该石雕正面雕刻主要人物一组八身。从人物装束及动作神态看，此场景似乎反映的是戏剧表演，但此件雕刻性质用途不明"。对这件性质、用途不甚明朗的石雕，康保成、姜兴发撰《中山大学藏药槽形戏剧石雕试解》（《文化遗产》2009年第4期，简称《试解》）一文对其作出考证。文中详细阐释了石雕的形制，"民间石雕"更确切地说应是"药槽形戏剧石雕"。通过对演出场景及人物的分析，《试解》认为石雕所表现的是昆曲《六部审》的演出场面，石雕具有碾药和祭祀的双重作用。这一发现为研究中医药和传统戏剧的关系增添了新的史料。但笔者通过对这件文物的重新考察，发现此文有可商榷之处，石雕所演剧目并非《试解》中所提到的《六部审》，以下拟就相关问题展开探讨。

[1] 梁发（1789—1855），系新教第一个中国传教士，广东高明（今佛山市高明区）人。碑中刻"第一宣教士梁发先生墓"，左侧刻"民国九年由萧冈迁此，此乃大礼堂讲坛地点"，见中山大学图书馆所藏文物展区前的介绍。

一

该石雕整体为房屋状,屋脊顶端为药槽,屋脊下为戏台,戏台顶部正中有一牌匾,两旁各有一童子手执标牌,台上七人正在演戏(按,石雕实为一组七身,算上屋檐处的童子,也应是九人,并非解说所言"一组八身",见附图1.1)。

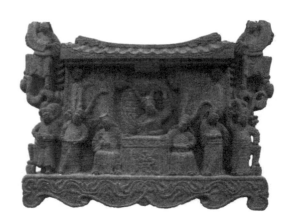

附图1.1　中山大学图书馆藏石雕

石雕所演剧目并非《六部审》的证据之一,就是戏台正中顶部的牌匾。此匾长8.5厘米,宽4厘米,仔细观察,可以发现匾上有字,但所刻之字非常模糊,极难辨认。笔者通过铅笔描摹,得到了匾上文字的阴文图像(见附图1.2),经过辨认,可以断定所刻为"蛇盘寨"三字(见附图1.3),从右往左书写,楷体,因石质粗糙及风化而稍有变形。由此可知,这件石雕文物所演剧目是《蛇盘寨》。

 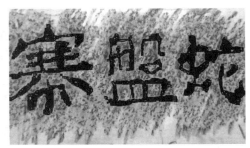

附图1.2　笔者铅笔描摹的石雕牌匾文字的阴文图像　　　附图1.3　笔者描摹的石雕牌匾文字"蛇盘寨"

为了进一步考证这个问题，笔者试图寻找其他的佐证。后发现佛山市祖庙大门上的漆金镂空木雕人物故事中也有《蛇盘寨》一剧（见附图1.4、附图1.5）。祖庙内一共有三道大门，此木雕故事位于中间大门左扇中部。人物上方同样有一个牌匾，呈飘带状，从右往左刻"蛇盘寨"三个楷体大字（见附图1.6）。匾下共有木雕九人、一桌，桌高齐人肩，四周用桌围，中有印花，两旁各一根飘带。简要分析一下这个木雕中的人物图像：

桌上一人为武将打扮，蟒服，腰系玉带，头戴王盔插翎子，髯口为慘扎（露口），双手向上挽住翎子，头略向左上方抬起，眼睛向上直视。

紧靠桌子左边一位，头戴乌纱帽，外面穿袍，文官装扮，一手捋须，一手掌心向外，挡至胸前，面部朝右，似不同意他人意见。

文官左后方站的一位，头上裹巾，穿窄袖衫，扎腰带，腰配长刀，一手按佩刀，一手半握在胸前，头向右方注视着桌上之人，似是带刀侍卫。

带刀侍卫前面的一位为武将，着靠，盔头插翎子，嘴上无须，脚呈八字迈开，一手挽翎子，一手剑指，头略往上抬，神情威猛。

紧靠桌右边的一位与紧靠桌左边的一位穿戴相似，左边帽翅脱落，双手扶腰带，面部略朝左，似与桌左之人交流。

桌子右后方的一位着窄袖衫，扎腰带，八字须，一手举斧，一手护于胸前。

举斧之人前方站立的一位武将装扮，里面穿靠，外面穿蟒，头戴乌纱帽，帽上双翎，腰系玉带，脚呈八字迈开，头向左偏，一手挽翎子，一手扶玉带。

最前方左边一位，着太监衣，戴玉佩，背后插一拂尘，一手指着左边之人，一手放于身后。

最前方右边一位，着窄袖衫，一手捋须，一手扬杵，抬起一脚，似与插拂尘之人有激烈的冲突。

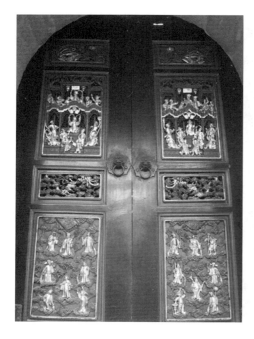

附图1.4　佛山祖庙大门上的漆金镂空木雕（源自佛山新闻网）

附图1.5　佛山祖庙大门上的漆金镂空木雕人物故事（源自佛山新闻网）

附图1.6　佛山祖庙大门上的漆金镂空木雕"蛇盘寨"牌匾（源自佛山新闻网）

将佛山祖庙木雕与中山大学图书馆所藏石雕作比较可知，在结构布局及人物形象方面二者有不少相似之处。比如，两雕塑均呈对称分布，以桌为对称轴，中间一人头戴王盔扎翎子，身穿蟒服，扎髯，应该是同一个人物形象。不同的是石雕此人坐于桌后，一手挽翎；木雕则坐于桌上，双手挽翎。另一个可以确定身份的人为手持拂尘之人，石雕中此人坐于桌左边，左手执拂尘，面部向右倾斜；木雕中此人站于场景最前方，拂尘插在身后，右手指着身左执杵之人。除此之外，两幅雕塑中均有一位穿靠无蟒，头戴瓴子之人，石雕为最右边，木雕位于左边，均现威猛神情。

石雕和木雕场上之牌匾均题为"蛇盘寨",其中三个重要人物身份相符,显然属于同一故事。当然,两件雕刻中的人物数量、形象、动作、表情等无法完全对应,这与所用材质及艺人们对戏剧的理解不同有关,两者所演述的也有可能是同一故事的不同场景。

二

《蛇盘寨》讲述的是南宋绍兴年间岳飞平定杨么(么又作幺、夭、妖)起事的故事。关于这件事情的具体经过,《宋史·岳飞传》中即有记载:

> (岳)飞遂如鼎州。黄佐招杨钦来降,飞喜曰:"杨钦骁悍,既降,贼腹心溃矣。"表授钦武义大夫,礼遇甚厚,乃复遣归湖中。两日,钦说余端、刘诜等降,飞诡骂钦曰:"贼不尽降,何来也?"杖之,复令入湖。是夜,掩贼营,降其众数万。么负固不服,方浮舟湖中,以轮激水,其行如飞,旁置撞竿,官舟迎之辄碎。飞伐君山木为巨筏,塞诸港汊,又以腐木乱草浮上流而下,择水浅处,遣善骂者挑之,且行且骂。贼怒来追,则草木壅积,舟轮碍不行。飞亟遣兵击之,贼奔港中,为筏所拒。官军乘筏,张牛革以蔽矢石,举巨木撞其舟,尽坏。么投水,牛皋擒斩之。飞入贼垒,余酋惊曰:"何神也!"俱降。飞亲行诸寨慰抚之,纵老弱归田,籍少壮为军,果八日而贼平。浚叹曰:"岳侯神算也。"初,贼恃其险曰:"欲犯我者,除是飞来。"至是,人以其言为谶。获贼舟千余,鄂渚水军为沿江之冠。诏兼蕲、黄制置使,飞以目疾乞辞军事,不许,加检校少保,进封公。①

杨么起事影响范围相当广,"数内杨么见今拥众数万人,在湖南两界,东至岳

① 脱脱:《宋史》卷365,中华书局1985年,第11384~11385页。

州，西至鼎、澧州，南至潭州，北至荆南府，幅员数千里，悉为盗区。"①

由于处在洞庭湖区这一特殊的地理位置，此次起事采取了"分置寨栅""陆耕水战"等作战方法。据《鼎澧逸民叙述杨么事迹一》载：

> 钟相余党，多是龙阳县市井村坊无赖之徒，杨华、杨么、杨钦、刘诜、周伦、全琮、杨广、夏诚、刘衡、黄佐、杨二胡、高癞子、田十八十余辈，各为头领，占据龙阳县，分布于所居村，分置立寨栅。②
>
> 至十一月初，江湖水浅，天气凝寒，程吏部（程昌寓）乃称宜发兵进讨，王四厢遂举起王师，水陆俱下。先过德山大溪口，破高癞寨。次至龙阳县界泛州村，破杨钦大寨。次至黄店，破全琮寨。次至县对江北，破杨么大寨。③

可见，当时钟相、杨么等人建立了高癞寨、杨钦大寨、全琮寨、杨么大寨等一系列寨址，与南宋朝廷对抗，除此之外，还有黄诚寨、夏诚寨、刘衡寨、武口寨、阳口寨、周伦寨、莲塘寨、伊店市寨、鸡翁寨等诸多寨址。④虽然未见"蛇盘寨"一名，却应是蛇盘寨故事得名的重要原因。

杨么的根据地最后被附会成"蛇盘寨"，则是小说家们敷演岳飞故事的结果。这些小说采用纪实与虚构相结合的手法，各具特色，如《大宋中兴通俗演义》《说岳全传》《后水浒传》《二十四史通俗演义》等。其中，最早现出"蛇盘寨"踪影的是清初《说岳全传》的第49回："这蛇盘山在千万山深处，一路多是乱山高岭，深篁密箐，路径丛杂，极难识认。山中有一洞，名为藏金窟，乃是杨么的巢穴。"⑤如学者所言："《说岳全传》所依据的是说话人的底本，而非《大宋中兴通俗演义》一类以史传为框架的小说"⑥，所以其虚构性较强。将"杨么的窠穴"说成在"蛇

① 李纲：《宋丞相李忠定公奏议》卷35《乞发遣水军吴全等付本司招捉杨么奏状》，《续修四库全书》第474册，第680~681页。
② 岳珂：《金佗续编》卷25《鼎澧逸民叙述杨么事迹一》，《文渊阁四库全书》第446册，第718页。
③ 岳珂：《金佗续编》卷25《鼎澧逸民叙述杨么事迹一》，《文渊阁四库全书》第446册，第722页。
④ 参见陈士谔《钟相杨幺部将诸寨及其他遗址考》，《武陵学刊》1998年第1期。
⑤ 钱彩等：《说岳全传》第49回，上海古籍出版社1979年，第383页。
⑥ 邓骏捷：《岳飞故事的演变》，《明清小说研究》2000年第3期。

盘山"中，又因杨么在洞庭湖区多置立寨栅，由"蛇盘山"进而变成为"蛇盘寨"，是蛇盘寨一名由来的大致过程。

上文所提的石雕和木雕所反映的均为戏剧表演，除了小说以外，戏剧是敷演岳飞征杨么故事的另一通俗文学形式。比如朱佐朝就曾以岳飞故事为蓝本写下《夺秋魁》传奇，其中第18出《洞庭大战》即写擒杨么一事。① 地方戏剧进一步将这一故事情节敷演得较为周密，如京剧、邕剧、湘剧、昆曲等剧本皆有之，现将所见列之于下：

京剧，《春台班戏目》及《庆升平班戏目》著录。《缀白裘》第六集收录乾隆年间花部演出剧本，全剧四折：《安营》《点将》《水战》《擒么》。又，据陶君起《京剧剧目初探》，此故事分《金兰会》《洞庭湖》《碧云山》《五方阵》四段，又名头本、二本、三本、四本洞庭湖。②

昆曲，《侯玉山昆曲谱》录有《洞庭湖》一剧《点将》《水战》两出，《点将》解题下有言："《洞庭湖》作者不详，传本亦未见。清昇平署有抄本《洞庭湖》题纲一册（只记有每出角色，无宾白、无工尺）。共四出。第一出'杨幺点将'，第二出'奉命起兵'，第三出'洞庭大战'，第四出'弃营擒幺'。"③

湘剧，有《岳飞传》，其中第四本《擒杨幺》一共有十四场：宜城三醉、脱罪谢恩、杨幺点将、祭旗登舟、水战杨幺、牛皋打网、宗府谢恩、牛皋习礼、宗府饮宴、牛皋挡煞、花烛团圆、查点使臣、雁岭尽忠、计陷莲姑。④

另外，祁剧、辰河戏均有此本，衡阳湘剧列入第二本内。内有《宜城三醉》《水擒杨么》等折。⑤

秦腔，题名《水战杨幺》，别名《洞庭湖》。陕西省艺术研究所藏徐德喜口述

① 此本所据为《古本戏曲丛刊三集》所影印的清抄本，日本天理图书馆另藏有一个清抄本，擒杨么故事为第二十一出，名为"灭寇"。详参黄仕忠《日本所藏中国戏曲文献研究》（高等教育出版社2011年，第250～251页）。另，上党古赛写卷中有岳飞征南故事，亦写杨么事，但未出现蛇盘寨一名。
② 参见陶君起《京剧剧目初探》，中国戏剧出版社1963年，第268页。按，刘有恒撰《昆曲剧目发微补遗：北方昆曲武戏〈洞庭湖〉出自朱佐朝〈夺秋魁〉考略》一文，对相关问题论述详尽，并指出笔者错误，在此致意。
③ 侯玉山口述，关德全、侯菊整理：《侯玉山昆曲谱》，中国戏剧出版社1994年，第340页。
④ 《湖南戏曲传统剧本·湘剧第六集》，湖南省戏剧工作室1980年，目录第2页。
⑤ 文忆萱、江沅球、乔德文：《湖南高腔剧目初探》，湖南省戏曲研究所1983年，第52页。

抄录本。①

不过，这些剧本都不以"蛇盘寨"命名。真正以"蛇盘寨"命名的戏剧现知只有邕剧和粤剧两种，邕剧《蛇盘寨》收录于《广西戏曲传统剧目汇编》第28集，共32场②；粤剧《岳飞私探蛇盘寨》见于《粤剧剧目初编》③。总之，岳飞征杨么是一个常演剧目，以《洞庭湖》为常见剧名，另有《水战杨么》《擒杨么》《蛇盘寨》等名，各个剧种在讲述这一故事时存在细节上的差异。在这些剧目中，仅有粤剧和邕剧标明是"蛇盘寨"。

这一情况也与木雕和石雕文物所在地域相符。中山大学图书馆所藏石刻文物介绍虽并未说明药槽形戏剧石雕的来源地，但此石雕左侧上部童子手中所持标牌上有"大比当流花玟石铺　信士萧秀发□男庸福庸安送"的字样，道光《广东通志》中载"流花桥，在广州城北，南汉时期所建"。④直到现在，广州仍有多处景点建筑以"流花"命名，如"流花湖""流花中学""流花车站"等，"流花玟石铺"可能也位于广州城北。至于祖庙，位于广州西南的佛山禅城区，距广州仅20公里，而且佛山正是粤剧的发源地。因此，中山大学图书馆藏的这件石雕［刻于道光乙巳年（1845）］和祖庙大门木雕［刻于光绪二十五年（1899）］⑤应当都受到粤剧或邕剧的影响。⑥

因各种原因，粤剧剧本笔者暂未见。邕剧则有众多出场人物，而以岳飞、杨么、伍尚志、王佐、姚赛花等为主角，基本剧情如下：

> 北宋末年，金兵入侵，汴京沦陷，赖韩世忠岳飞等，保康王建都杭州，才支持了半壁河山，与金对抗。

① 陕西省艺术研究所：《秦腔剧目初考》，陕西人民出版社1984年，第372～373页。
② 参见广西僮族自治区戏曲工作室《广西戏曲传统剧目汇编》第28集，广西僮族自治区戏曲工作室1961年。
③ 参见梁沛锦《粤剧剧目初编》，香港：学津出版社1979年，第245页。
④ 阮元：《（道光）广东通志》卷153，上海古籍出版社1990年，第2799页。
⑤ 中山大学所藏的戏剧石雕右侧飞檐处有一个童子，童子手执标牌，上刻"道光乙巳孟夏吉旦竣"的字样；祖庙大门右边一扇门木雕画下面刻有"光绪二十五年孟冬吉旦"的字样。这些年份应该是雕塑完成的年代。
⑥ 笔者案，有研究者认为邕剧亦源于粤剧，参见曾宁《邕剧原是广府戏》（《戏剧艺术资料》第8期）。

当时义军蜂起，洞庭湖杨么霸据蛇盘寨，即属其中之一。杨势力日强，命将攻陷檀州，并分兵姚家庄夺粮。有伍尚志者，乃庄主姚万年护院，知力难胜杨，保姚全家逃走。在战乱中冲散，尚志被擒降么，姚全家被杀，仅女赛花为么收为义女而得幸生。

康王为了王朝的延续，命岳飞挂帅，征剿杨么。但以地势险恶，未易攻克。杨部下首领王佐与飞有旧，飞设宴延佐至营叙旧。么疑佐有异心，迫佐请飞上山赴宴，埋伏以待。佐以非大丈夫光明磊落之行，且复为飞预防脱险，愤而以山中详图赠飞，背杨离去。飞按图攻入后寨，虽生擒杨父而归，但为伍尚志火牛击退。么见伍英勇善战，即以姚赛花配之。洞房之夕，姚见伍乃旧日护院，特将忍辱伺机报仇心志告伍，并劝伍弃暗投明。伍因力微势孤为虑。姚原为飞表妹，请伍持书见岳，定下内应外合之计，飞果大破水寨，么亦战死。蛇盘寨天险，全为王佐所赠地图断送。伍尚志夫妇成为功首，康王当予优奖了。①

将剧中人物和剧情与戏剧石雕上的七个人物作一比较，大致可以确定，石雕中最左边一位是杨么，因为他戴有手铐，反映的是他被擒的场景。邕剧中对此是这样描写的：

（公冲头上白）不好了，人马叫杀连天，待我请出菩萨，帮助于我。（请神排场。皋冲头上，杀死公。凡、么、花开边、大边上、岳飞人马小边追上。飞白）杨么还不投降，等到何时。（么白）要我投降，万万不能。（飞白）你不肯投降，你父亲被擒去了。……（飞白）执迷永不悟，即刻把刀开。（杀杨头。么众飞众会战，全部被杀）②

另据湘剧《岳飞传·擒杨么》第六场"牛皋打网"所述，杨么被擒之后坚决不肯下跪投降，而石雕中戴手铐者也是直立不跪的，恰好可以印证。石雕中杨么右边站立的武将头上有翎子，此人应是牛皋，因为前引《宋史·岳飞传》已经提到，

① 广西僮族自治区戏曲工作室：《广西戏曲传统剧目汇编》第28集《蛇盘寨》剧目简介，第208页。
② 广西僮族自治区戏曲工作室：《广西戏曲传统剧目汇编》第28集《蛇盘寨》，第232页。

擒拿杨么的正是此人。石雕中坐在桌后的武将自然是岳飞。虽然邕剧中没有写岳飞升帐审杨么，但日本双红堂文库所藏戏曲第100种《大封侯》①（清抄本）写到，岳飞升帐挂帅，征杨约（么）旗开得胜，石雕所表现的应当就是这个场面。至于石雕中左边第三个手持拂尘者，可能为传旨封赏岳飞的太监。《大封侯》一剧提到，户部尚书张九成差人报捷，未见圣旨下，因一束邀岳飞相会。适丑来颂圣旨，岳张及各将俱有封赠。据此可以推定执拂尘者应为颂圣旨的太监，而拂尘恰恰也是太监最常用的砌末。

在剩余的三位中，有一位作文官打扮，居右边第二。此人手持地图，显然就是邕剧中提到的王佐，因为正是他向岳飞献图，才令岳飞顺利进入蛇盘寨并取得最后胜利。当然，献地图、擒杨么、颂圣旨三个场面不可能在戏剧中同时出现，但石雕是另一个载体，艺人们可能选择具有冲突性的戏剧场景集中体现。最后两个石雕人物是武官，均戴雉尾，王佐右边一位为伍尚志的可能性较大，他也是剧中的一位重要角色，而且由杨投岳，与同是由杨投岳的王佐站在一起是很适合的。还有一位武官与太监平起平坐，虽难以辨认其具体身份，但在擒杨么的过程中，唯有韩世忠的身份较高。此武将有可能就是韩世忠。

总之，根据邕剧剧本内容，参考湘剧《擒杨么》、梆子戏《大封侯》等剧本，大致可以确认石雕文物中的戏剧人物如下：舞台正中间一位是岳飞，其身份为武将，戴雉尾；最左边戴手铐的是杨么，着布长袍，与农民起义军首领身份相符；左边第二位即杨么右边站立的是牛皋；左边第三位坐着、手持拂尘的一位是传旨太监；最右边的一位是伍尚志，为最后协助岳飞取得胜利的武将；右边第二位是王佐，手持地图；右边第三位可能为韩世忠。

三

最后探讨一下这件戏剧石雕为何与药槽结合在一起。《试解》一文的第三部分

① 黄仕忠、大木康：《日本东京大学东洋文化研究所双红堂文库藏稀见中国钞本曲本汇刊》第15册，广西师范大学出版社2013年，第275～287页。

曾作出解答，认为药王庙中常设置戏台，在药王诞辰或其他节日举行戏曲演出活动，另外，"药王"与"乐王"也可能由于音近而混淆，使得在祭祀时将两者混为一体。因此，这件石雕很有可能是置于药王庙中，具有加工草药和祭祀的双重作用。通过本文分析，已确定石雕所演剧目为《蛇盘寨》而非《六部审》，也为进一步解决这一问题提供了线索。

如前所述，《蛇盘寨》讲述了岳飞南征杨么的英勇事迹，然而在宋绍兴十一年，岳飞以"莫须有"的罪名被宋高宗下令赐死，直到宋孝宗时诏复官，谥武穆，宁宗时追封岳飞为鄂王。为了纪念岳飞，各地广建岳王庙。岳王与药王二者音相近。《王力古汉语字典》"乐"的第三个读音为"五教切，去，效韵，疑。药部"①，将"乐"归于"药"部。而唐陆德明《经典释文》释"智者乐水，仁者乐山"云："乐，音岳，又五孝反，注及下同。"② 这里，"乐"又与"岳"音同。因此，"乐""药""岳"三者在读音方面近似，这使得后人常对这几个字混用。

据《姓氏词典》"药"姓第四条注载：

【药】系改姓。南宋岳飞被害后，其同族惧株连，改姓药。岳飞昭雪后，其同族又恢复本姓。也有一些人仍坚持姓药，用意有二：一是用药医治岳飞之愚忠；一是用药医治皇帝之昏庸。③

由此可知，岳姓与"药"存在着密切的联系。在古代，由于外界环境的逼迫，为求得生存，古人通常通过改姓来避祸。岳飞的后人亦经历过这种遭遇，当时有以其封号（鄂王）改为"鄂"姓者，有调整用字部件的位置改为"岊"（音亚）姓者④，当然也有采用近音字而改用"乐""药"姓者。"岳"与"药"混称的情况还可以举一例予以说明，在上党地区发现的《唐乐星图》内有一篇《迎寿讲山祝水赞》，其中提到："药孔目有仙分借尸铁拐，汉钟离十八年一梦黄粱。"⑤ 所谓"药孔目"，

① 王力：《王力古汉语字典》，中华书局2000年，第519页。
② 陆德明：《经典释文》卷第二十四，中华书局1983年，第348页。
③ 王万邦：《姓氏词典》，河南人民出版社1991年，第473页。
④ 参见范建国《"避忌改姓"现象论略》，《中南民族大学学报（人文社会科学版）》2003年第3期。
⑤ 李天生：《〈唐乐星图〉校注》，《中华戏曲》第13辑，山西古籍出版社1993年，第58页。

说的就是元人岳伯川所作杂剧《吕洞宾度铁拐李》中的郑州孔目岳寿。

"药王"与"乐王"音近形似，这在《试解》一文中已辨析得较为明确；"药王"又与"岳王"音近，这使得本来毫无关系的三者具有了某种内在联系。"药王""乐王""岳王"三者的微妙关系在这件药槽形戏剧石雕上得到了集中展现。

两位信士都赠送以《蛇盘寨》一剧为题材的木雕和石雕①，因而可以看出岳飞征杨么故事在清代中后期广东地区的传演之盛。另外，"岳""药""乐"三者因音近或形近的原因而经常被混称，这对于了解某些地域民俗的形成也有所帮助。

① 佛山祖庙大门左扇木门画下刻有"沐恩八步来安号敬送"的字样。据八步来安号后人介绍，其外太公在广西贺县八步镇开了一间"来安号"杂货店，外太公回佛山进货，当货船到达肇庆水域海峡时，恰遇风雨，同行船只纷纷翻船沉没，唯有其外太公的船没有沉没，避过厄运。外太公平安返回"来安号"后，觉得那是北帝（佛山祖庙内的主神）的保佑。光绪二十五年（1899），外太公拿出一百两白银，以"来安号"名义认捐了三道门中的这对漆金木雕大门，以谢神恩。

"飞熊入梦"考

《诗经·大明》宣扬了周王朝的开国历史,其中有"驷騵彭彭,维师尚父"一句。"尚父"指的是辅佐周文王、周武王的姜尚,俗称"姜太公"。孔子称"太公勤身苦志,八十而遇文王"①;史家称其"兼有三材,三材皆备,其德足以厉风俗,其法足以正天下,其术足以谋庙胜"②,坎坷穷困的遭遇、老来得志的经历,使得姜太公成为中国古代文人关注、钦羡的对象。文学作品中屡见其身影,单是戏剧作品就有《姜子牙卖面》《姜子牙钓鱼》《绝龙岭》《黄河阵》《三山关》《万仙阵》《战潼关》《摘星楼》等。车王府藏曲本收录《渭水河总讲》《渭水河全串贯》,讲述周文王于渭水河聘请姜子牙出山辅政事。其中有一个情节即为文王夜得一梦,请散宜生解梦:

(姬白)孤昨夜三更,偶得一梦。(散白)我主得何梦兆?(姬白)孤见一飞熊入帐,将孤左背伤了一爪。(散白)此乃大吉之兆。(姬白)怎见得?(散白)主公郊外射猎,不得贤臣,定收良将。(姬白)如此,与孤传旨。(散白)请驾回宫。(姬白)夜梦飞雄入帐中。(散白)君臣郊外访英雄。(众领只下)③

① 孔鲋撰:《孔丛子》,中华书局 1985 年,第 31 页。
② 刘邵著,王玫评注:《人物志》,经旗出版社 1996 年,第 43 页。
③ 《清车王府藏戏曲全编》第一册,第 31~32 页。

后文王姬昌遇见姜子牙，姜子牙自我介绍时，说自己"姓姜名尚，字子牙，号飞熊"，文王自忖与梦兆相应，遂请其辅政。姜子牙名号甚多，关于这一点，清人崔述在《丰镐考信录》卷八对其有所考证，认为"望其名也，尚父其字也，吕其氏也，姜其姓也，师其官也，公其爵也，太公，齐人之追号之也"①，历数姜氏名号，但没有涉及其道号——非熊。洪迈在《容斋随笔》中谈到了有关姜子牙道号的问题：

> 自李瀚《蒙求》有"吕望非熊"之句，后来据以为用。然以史策考之，《六韬》第一篇《文韬》曰："文王将田，史编布卜曰：'田于渭阳，将大得焉。非龙非彲，非虎非罴，兆得公侯，天遗汝师。'文王曰：'兆致是乎？'史编曰：'编之太祖史畴，为禹占得皋陶兆。'"《史记》云："吕尚穷困年老，以渔钓干西伯，西伯将出猎，卜之，曰：'所获非龙非彲，非虎非罴，所获霸王之辅。'"后汉崔骃《达旨》，云"渔父见兆于元龟"，注文乃引《史记》"非龙非彲，非熊非罴"为证。今之《史记》，盖不然也。"非熊"出处，惟此而已。②

非熊，原出自文王田猎前的卜语，然而《文韬》《史记》等均作"非虎非罴"，后汉的崔骃《达旨》注文则作"非熊非罴"。《宋书·符瑞志》卜辞亦作"将大获，非熊非罴，天遗汝师以佐昌。臣太祖史畴为禹卜畋，得皋。其兆如此"。可见，在汉代就有"非虎"与"非熊"两种版本。古人早已注意到这个问题，并对其进行剖析，宋代叶大庆著《考古质疑》，其中有关于"非熊"一词的考查：

> 吴氏《漫录》云："豫章《渔父》诗：'范蠡归来思狡兔，吕公何意兆非熊。'又'岩居大士是龙象，草堂丈人非熊罴。'按《六韬》、《史记》：'非龙非彲，非虎非罴'。无熊字，恐豫章别有所本。"大庆观李翰《蒙求》云："吕望非熊"。徐状元补注且引《后汉崔骃传》注云："西伯出猎，卜之曰：'所获非龙非彲，非熊非罴'。所谓非熊，盖本于此。"然《六韬》及《史记》本是

① 崔述：《丰镐考信录》，中华书局1985年，第150页。
② 洪迈撰，孙凡礼点校：《容斋随笔》，中华书局2005年，第847～848页。

虎字，唐人多作非熊。杜诗："田猎旧非熊。"又《夔府秋日书怀》云："熊黑载吕望，鸿雁美周宣。"《白氏六帖》于熊部、猎部、卜部皆作"非熊非黑"。盖虎字乃唐太祖讳，所以章怀注《东汉书》虽引《史记》之文，特改非熊之字。杜甫、李翰、白居易皆唐人也，故相传皆作非熊，而豫章亦本诸此而已，何必更别求所本哉！或谓汉桓宽《盐铁论》云："起磻溪熊黑之士。"则汉人固尝以"熊黑"为言。岂必因国讳而改？……至于特改"非虎"为"非熊"，实起于唐也。若夫李善注《文选》，其于《宾戏》则引《史记》曰："所获非龙非虎，非熊非黑。"于《非有先生论》则引《六韬》曰："非熊非黑，非虎非狼。""非虎非狼"，其实非《史记》、《六韬》之文，特仿佛记忆为之注尔，不足为据也。①

《〈考古质疑〉校正》对这段话作了集证：

> 梁玉绳《史记志疑》卷十七有"非虎非黑"条，并引《初学记》卷六所引《史记》文也作"非熊非黑"。张衡《东京赋》有"仪姬伯之渭阳，失熊黑而获人"句，沈约《隐侯集·王太尉碑》有"卜非熊黑，惟人是与"句。因而认为"今本《史记》作'非虎非黑'，误也。"又引《竹书纪年》沈约注、《宋书·符瑞志》、《艺文类聚》卷六十六、《文选》东方朔《非有先生论》、李康《运命论》、刘琨《重赠卢谌》，李善注所引《六韬》，文也都作"非熊非黑"。因而认为《容斋随笔》所据《六韬》应是讹本，并可证《史记》这个引文错误从宋开始，但宋初以前不误，唐人《无能子·文王说》还作"西伯筮之，其繇曰'非熊非黑，天遗尔师。'"《太平御览》卷八百三十一引《史记》文也作"非熊非黑"。又说："《考古质疑》谓唐人避讳改'虎'为'熊'，殊不然。"按《史记》《六韬》所记西伯卜文，李善在《文选》引以为注，互有出入，李贤注《后汉书·崔骃列传》所引也略有不同，《能改斋漫录》和《蒙求》注引又有小异。《崔骃列传》李贤注"螭"，上述二书则引作"彲"。可见

① 叶大庆著，陈大同校正：《〈考古质疑〉校正》，广东高等教育出版社1989年，第55～56页。

李善注《文选》引文歧异，其原因在文本，并非仅由模糊记忆所致。梁玉绳谓"殊不然"，是。①

众家围绕"非熊"讨论的主要有以下几个问题：第一，《六韬》《史记》作"非龙非彲，非虎非罴"，而后汉书《崔骃传》注及后代使用者均用"非熊非罴"，梁玉绳认为《六韬》《史记》所录"非虎"者误，且从宋初开始。宋代赵必瓛《夏日燕黉堂·和竹磵韵寿匜峰使君》："魁宿耀三雍。曾归车共载，非虎非熊。"宋代李曾伯《醉蓬莱·癸丑寿吕马帅》："渭水归来，非熊非虎。""非虎"确多出现于宋代文献中。第二，将"非虎"改为"非熊"并非因唐代避太祖讳，唐以前相关文献已出现"非熊"，但自唐以后，"非熊"一名遂定型，广泛出现于文献、文学作品中。第三，罴为熊的一种，古人多有连称者，并与上文"非龙非彲"（彲为龙的一种）相对应。《盐铁论》写"熊罴之士"，并未说"虎罴之士"，可见《崔骃传》并非孤证。梁玉绳虽说《史记》误、《六韬》为伪书，但在不能完全确定的情况下，可认为"非虎"与"非熊"并存于汉代文献中，两者所据或为不同版本。

不可否认的是，汉代文献虽有"非虎""非熊"等文字上的差别，但文王出猎前的卜筮是作为一种历史事实而存在。自《蒙求》有"吕望非熊"后，"非熊"已成为姜太公的代称。如李白《大猎赋》就有"载非熊于渭滨"之语，李峤《雾》："倘入非熊兆，宁思玄豹情。"陆游《雨中卧病有感》诗："非熊老子不复见，谁吊遗魂清渭滨。"汤显祖《紫钗记·高宴飞书》有"非熊奇貌，卧龙风调，绿鬓朱颜荣耀"句。不过，亦有用"非罴"的，如李商隐《咏怀寄秘阁旧僚二十韵》"图形翻类狗，入梦肯非罴。""非熊"或"非罴"不仅表示姜太公，还可引申表示贤人。

至元代《武王伐纣平话》，这一故事则进一步细致化：

却说西伯侯夜作一梦，梦见从外飞熊一只，飞来至殿下，文王惊而觉。至明，宣文武至殿，具说此梦。有周公旦善能圆梦。周公曰："此要合注天下将相大贤出世也。梦见熊，更能飞者，谁敢当也？合注从南方贤人来也。大王今

① 叶大庆著，陈大同校正：《〈考古质疑〉校正》，第56～57页。

合行香南巡寻贤去也。贤不可以伐。"周公说梦，深解其意："昔日有轩辕皇帝梦见天凤，而得封后先生，为特灭于蚩尤在涿鹿之野。轩辕皇帝又梦见上天，后至百日，果然升天。又有尧王梦见升天，得帝王。有汤王梦见用手托天，亦得帝位。大王梦见飞熊，必得贤也。"①

梦中所见能对未来发生的事作出某种预示，《武王伐纣平话》中列举了轩辕、尧、汤的所梦对后来得贤、升天、称帝的预示，为文王梦"飞熊"亦将得贤者这一结论找到了合理的解释。刘献廷《广阳杂记》卷五："今人称隐士见用，多曰'渭水飞熊'，盖用吕尚事，而不知飞之为非也。《史记》：'西伯将出猎，卜之，曰所获非龙非鹂非虎非罴。'后汉崔骃《达旨》云：'渔父见兆于元龟，注引《史记》"非龙非螭非熊非罴"为证。'然《史》实无'非熊'，独见于此注。杜诗：'田猎旧非熊。'孟诗：'罴猎有非熊。'则往往循用，而李瀚《蒙求》，亦有'吕望非熊'之句，特无有用飞字者，且熊又安能飞？俗士可笑，一至于此。"刘献廷认为将"非熊"改为"飞熊"是俗士所做的可笑行为，对其不齿。那么，卜辞中的"非熊"又是如何变为周文王梦中的"飞熊"呢？原来，"非"的本义为"飞"，《说文解字》释"非"为"违也，从飞下翅，取其相背"，《汉晋西陲木简》中，有一首咏塞外的诗："日不显目兮黑云多，月不可视兮风非沙。""非沙"，张凤读作"飞沙"②，魏《三体石经》中，"非"字像鸟儿张开的两只翅膀。敦煌残本《昭君变文》："三边走马传胡命，万里非书奏汉王。""非书"即是飞书。另，汉《梁相孔耽祠碑》："天授之性，飞其学也。"此处"飞其学"实为"非其学"。由此可知，在文献中，"非""飞"二字可通借。"非熊"通借为"飞熊"即在情理之中。

此外，因话本是讲话人的底本，其记音作用是首位，至于是否是正确的字，则不太重要，这种方式尤其体现于人名、地名。如《武王伐纣平话》中的乌文画即《封神演义》的邬文化。"此种例《三国平话》与《演义》尤多，例如朱葛是诸葛，玄得是玄德，马大是马岱，梅竹梅芳是糜竹糜芳之类。"③ 直至清中后期的戏曲抄

① 《武王伐纣平话》，中国古典文学出版社1955年，第57～58页。
② 张凤：《汉晋西陲木简汇编》，有正书局1931年，第51页。
③ 赵景深著：《中国小说丛考》，齐鲁书社1980年，第101页。

本，仍有此现象，如《金锁阵》中提到"帐下有张句、吉林"，其实应为"张勋、纪灵"。这是俗文学尤其是讲唱表演文学中的一个通例，即记音以代字。因此，"非熊"转化为"飞熊"，极有可能是在口传过程中产生的讹变。这一变化使得"非熊"脱离了卜辞原有之意，变为"可以飞的熊"，并由此衍生出一个新的故事。

从"非熊"到"飞熊"，经历了由历史事件到民间传说的转变，而"飞熊入梦"这一民间传说使得文王聘姜太公的故事更具传奇性，并广为人们所接受。其所具有的奇幻色彩及怀才得用的意蕴，成为小说戏曲中经常出现的一个典故。如元代郑光祖《王粲登楼》第一折就有"有一日梦飞熊得志扶炎汉"句。明代戏曲《东郭记》中亦有"把先齐豪杰还援比，钓竿儿飞熊渭涯"。明代薛旦甚至直接创作《飞熊兆》传奇，东村学究亦有《熊罴梦》传奇（《传奇汇考标目》别本著录，注云："姜尚事"），惜今皆无传本。京剧中有"飞熊衣"，为姜子牙的专门之服，其衣"式如箭衣，两边带两翅形，扮飞熊用之"①。俗文学的广泛使用，使得飞熊本为附会之事，后来竟亦成了姜子牙的道号。这一道号与文王夜梦飞熊的梦境相契合，并进一步引申为隐士见用，"飞熊入梦"遂成为一个典故。

作为民间传说的"飞熊"，其实有实体载物存在。在发现的出土文物中，殷商时期已有一座熊玉器，但熊背后两侧并没有刻出翅膀，未呈"飞熊"之态②，至汉代，则出现了带翅膀的熊的出土文物。1984年江苏省扬州市邗江甘泉老虎墩东汉墓出土了一件辟邪玉壶（见附图2.1）。壶通高7.7厘米，最宽6厘米。玉料呈乳白色。圆雕，内空，由盖和器两部分组成，上部有一银质盖，器形用玉作一飞熊张口卷舌，背有双羽翼，右前肢托一朵灵芝，呈蹲坐式。③ 这件文物现藏扬州博物馆。

有趣的是，学者之间有"非虎""非熊"之争，

附图2.1　扬州博物馆藏辟邪玉壶

① 齐如山：《国剧艺术汇考》，辽宁教育出版社1998年，第174页。
② 常庆林、常晓雷《殷墟玉器：安阳殷墟艺术博物馆藏玉》（上海大学出版社2009年）中有虎、熊玉器，但均无翅膀。
③ 参见扬州博物馆、天长市博物馆《汉广陵国玉器》，文物出版社2003年，第144～145页。

或认为"非虎"误，或认为"飞熊"从"飞虎"转变而来，在民间关于"飞熊入梦"故事的图像中，描绘的却是一只虎的形象，如明代竹雕飞熊（见附图2.2），从其爪尾来看，实为虎的造型；木版年画"飞熊入梦"也是"飞虎"。而在《封神演义》第23回《文王夜梦飞熊兆》中，文王"梦见一只白额猛虎，胁生双翼，望帐中扑来"。① 此中有两点值得注意，除了所梦为虎，并非熊之外，还有为之解梦的是散宜生，并非周公。散宜生为文王解梦曰："昔者高宗曾有飞熊入梦，得傅说于版筑之间；今主公梦虎生双翼者，乃熊也。"查《史记》卷三，商高宗（武丁）得傅说的情节如下："武丁夜梦得圣人，名曰说。以梦所见视群臣百吏，皆非也。于是乃使百工营求之野，得说于傅险中。是时说为胥靡，筑于傅险。见于武丁，武丁曰是也。得而与之语，果圣人，举以为相，殷国大治。故遂以傅险姓之，号曰傅说。"武丁所梦为不知名姓的圣人，并未有散宜生所说的"飞熊入梦"。散宜生所说"虎生双翼者，乃熊也"，实指文王所梦，与高宗所梦有相同的意蕴，虎与熊同作为吉祥物出现。周公为民间解梦智者，能预测吉凶，因此，用周公来解文王之梦更符合民众的心理。

附图2.2　明代竹雕飞熊（《故宫博物院50年入藏文物精品集》，紫禁城出版社2005年，第154～155页）

① 子弟书中有《飞熊兆》，其中亦写："见一只白额猛虎身如雪练，胁生两翅左右咆哮。……这圣人细思梦景多奇怪，要辨吉凶衍六爻。三卜金钱排八卦，细推动静献了根苗。说飞熊飞熊应得霸王之佐，见龙在天利见大人的乾坤一条。"见中国曲艺工作者协会辽宁分会编《子弟书选》，中国曲艺工作者协会辽宁分会1979年，第286～287页。

总而言之,"飞熊入梦"这一典故,比喻帝王得贤臣的征兆,同时也指被帝王重用,源自文王出猎前的卜辞"非虎非罴",汉代亦有版本作"非熊非罴"。因"非"与"飞"可相通借,"非熊"变为"飞熊",并进一步变为长着翅膀的熊飞入文王梦中,使文王聘姜太公的故事更为传奇化。"非虎"(飞虎)与"非熊"(飞熊)在汉代文献中就有两个版本存在,而在民间文学作品中,这两个版本亦相并存。自唐至清,"飞熊入梦"的故事广泛出现于诗歌、小说、戏曲、子弟书等作品中(见附图2.3),体现了文人对怀才见遇这一境遇的普遍感受。

附图2.3 飞熊入梦,24厘米×26厘米,木版套印,天盛画店,上海鲁迅博物馆藏(《中国木版年画集成·朱仙镇卷》,中华书局2006年,第154页)

参考文献

一、古籍影印本

王秋桂主编：《善本戏曲丛刊》，（台北）学生书局 1984 年

续修四库全书编委会编：《续修四库全书》，上海古籍出版社 1995 年

首都图书馆编辑：《明清抄本孤本戏曲丛刊》，线装书局 1996 年

首都图书馆编辑：《清车王府藏曲本》，学苑出版社 2001 年

故宫博物院编：《故宫珍本丛刊》，海南出版社 2001 年

"中央研究院历史语言研究所"俗文学丛刊编辑小组：《俗文学丛刊》，（台北）新文丰出版公司 2001 年

北京大学图书馆编著：《不登大雅文库藏珍本戏曲丛刊》，学苑出版社 2003 年

吴书荫主编：《绥中吴氏藏抄本稿本戏曲丛刊》，学苑出版社 2004 年

黄仕忠、金文京、乔秀岩编：《日本所藏稀见中国戏曲文献丛刊》，广西师范大学出版社 2006 年

殷梦霞选编：《郑振铎藏古吴莲勺庐抄本戏曲百种》，国家图书馆出版社 2009 年

王文章主编：《傅惜华藏古典戏曲珍本丛刊》，学苑出版社 2010 年

中国国家图书馆编：《中国国家图书馆藏清宫昇平署档案集成》，中华书局 2011 年

哈佛燕京图书馆、国家图书馆出版社编：《哈佛燕京图书馆藏齐如山小说戏曲文献汇刊》，国家图书馆出版社 2011 年

中国国家图书馆编：《原国立北平图书馆甲库善本丛书》，国家图书馆出版社

2013年

黄仕忠、大木康主编：《日本东京大学东洋文化研究所双红堂文库藏稀见中国钞本曲本汇刊》，广西师范大学出版社2013年

北京大学图书馆编：《北京大学图书馆藏程砚秋玉霜簃戏曲珍本丛刊》，国家图书馆出版社2014年

朱强主编，北京大学图书馆编：《未刊清车王府藏曲本（北京大学图书馆藏）》，学苑出版社2017年

古本戏曲丛刊编委会编：《古本戏曲丛刊》（《初集》《二集》《三集》《四集》《五集》《九集》），（上海）商务印书馆等1954年等

万树编著：《词律》，上海古籍出版社1984年

许之衡著：《曲律易知》，饮流斋刊本1922年

阮元修：《（道光）广东通志》，上海古籍出版社1990年

张海等修：《当涂县志》，《中国地方志丛书·华中地方·第619号》影印乾隆十五年刊本

王正祥纂曲：《新定十二律昆腔谱》，古典文学出版社1958年

沈璟编著，沈自晋重定：《南词新谱》，中国书店1985年

沈乘麐著，欧阳启名编：《韵学骊珠》，中华书局2006年

二、古籍整理

陈寿撰，裴松之注：《三国志》，中华书局1982年

脱脱等撰：《宋史》，中华书局1985年

张廷玉等撰：《明史》，中华书局1974年

江淹著，胡之骥注：《江文通集汇注》，中华书局1984年

陆德明撰：《经典释文》，中华书局1983年

王应麟撰：《困学纪闻》，上海古籍出版社2008年

洪迈撰，孙凡礼点校：《容斋随笔》，中华书局2005年

叶大庆著，陈大同校正：《〈考古质疑〉校正》，广东高等教育出版社1989年

朱权著，姚品文点校笺评，洛地审订：《太和正音谱笺评》，中华书局2010年

抱瓮老人辑，顾学颉校注：《今古奇观》，人民文学出版社1957年
罗贯中著，毛宗岗评改：《三国演义》，上海古籍出版社1989年
沈德符著：《万历野获编》，中华书局1989年
王济撰，张树英点校：《连环记》，中华书局1988年
唐英撰，周育德校点：《古柏堂戏曲集》，上海古籍出版社1987年
刘献廷著：《广阳杂记》，中华书局1957年
昭梿撰：《啸亭杂录》，中华书局1980年
钱德苍编撰，汪协如点校：《缀白裘》，中华书局2005年
钱彩等著：《说岳全传》，上海古籍出版社1979年
郭庆藩撰：《庄子集释》，中华书局2004年
蒋瑞藻编，江竹虚标校：《小说考证》，上海古籍出版社1984年
李斗撰：《扬州画舫录》，中华书局1960年
葛元煦著：《沪游杂记》，上海古籍出版社1989年
崔述著：《丰镐考信录》，中华书局1985年

三、戏曲史料

中国戏曲研究院编辑：《京剧丛刊》，新文艺出版社1954年
北京市戏曲编导委员会编辑：《京剧汇编》，北京出版社1959年
纯根编：《戏考大全》，上海书店1990年
黄仕忠主编：《清车王府藏戏曲全编》，广东人民出版社2013年
孟繁树、周传家编校：《明清戏曲珍本辑选》，中国戏剧出版社1985年
中国戏曲研究院编：《中国古典戏曲论著集成》，中国戏剧出版社1959年
蔡毅编：《中国古典戏曲序跋汇编》，齐鲁书社1989年
王芷章编：《清昇平署志略》，商务印书馆2006年
学苑出版社编：《民国京昆史料丛书》，学苑出版社2008年
王利器辑录：《元明清三代禁毁小说戏曲史料》，上海古籍出版社1981年
张次溪编纂：《清代燕都梨园史料》，中国戏剧出版社1988年
吴晟辑注：《明人笔记中的戏曲史料》，江西人民出版社2007年

傅谨主编：《京剧历史文献汇编》，凤凰出版社 2011 年

费玉平、王若皓编著：《裘派唱腔琴谱集》，人民音乐出版社 2005 年

沈玉斌编著，沈宝璐整理：《京剧群曲汇编》，上海文艺出版社 1989 年

侯玉山口述，关德全、侯菊整理：《侯玉山昆曲谱》，中国戏剧出版社 1994 年

中国人民政治协商会议北京市委员会文史资料研究会编：《京剧往谈录》，北京出版社 1985 年

中国人民政治协商会议北京市委员会文史资料研究会编：《京剧往谈录四编》，北京出版社 1997 年

四、辞典

齐森华、陈多、叶长海主编：《中国曲学大辞典》，浙江教育出版社 1997 年

王森然遗稿，《中国剧目辞典》扩编委员会扩编：《中国剧目辞典》，河北教育出版社 1997 年

万叶等编：《中国戏曲剧种大辞典》，上海辞书出版社 1995 年

上海艺术研究所、中国戏剧家协会上海分会编：《中国戏曲曲艺辞典》，上海辞书出版社 1981 年

王文宝、盛广智、李英健编：《中国俗文学辞典》，吉林教育出版社 1990 年

吴新雷主编：《中国昆剧大辞典》，南京大学出版社 2002 年

曾白融主编：《京剧剧目辞典》，中国戏剧出版社 1989 年

吴同宾、周亚勋主编：《京剧知识词典》，天津人民出版社 2007 年

曲彦斌主编：《中国隐语行话大辞典》，辽宁教育出版社 1995 年

《中国大百科全书·戏曲　曲艺》，中国大百科全书出版社 1983 年

史为乐主编：《中国历史地名大辞典》，中国社会科学出版社 2005 年

马紫晨主编：《中国豫剧大辞典》，中州古籍出版社 1998 年

王力主编：《王力古汉语字典》，中华书局 2000 年

王万邦编：《姓氏词典》，河南人民出版社 1991 年

五、目录

胡士莹编：《弹词宝卷书目》，上海古籍出版社1984年

车锡伦编著：《中国宝卷总目》，北京燕山出版社2000年

李豫、李雪梅、孙英芳、李巍编著：《中国鼓词总目》，山西古籍出版社2006年

李修生主编：《古本戏曲剧目提要》，文化艺术出版社1997年

郭精锐等编著：《车王府曲本提要》，中山大学出版社1989年

孙楷第著：《戏曲小说书录解题》，人民文学出版社1990年

阿英编：《晚清戏曲小说目》，上海文艺联合出版社1954年

庄一拂编著：《古典戏曲存目汇考》，上海古籍出版社1982年

陶君起编著：《京剧剧目初探》，中国戏剧出版社1963年

梁沛锦编：《粤剧剧目初编》，（香港）学津出版社1979年

文忆萱、江沅球、乔德文编写：《湖南高腔剧目初探》，湖南省戏曲研究所1983年

陕西省艺术研究所编：《秦腔剧目初考》，陕西人民出版社1984年

傅惜华著：《元代杂剧全目》，作家出版社1957年

傅惜华著：《明代杂剧全目》，作家出版社1958年

傅惜华著：《明代传奇全目》，人民文学出版社1959年

傅惜华著：《清代杂剧全目》，人民文学出版社1981年

六、戏曲史

周贻白著：《中国戏剧史长编》，人民文学出版社1960年

张庚、郭汉城主编：《中国戏曲通史》，中国戏剧出版社1992年

青木正儿原著，王古鲁译著，蔡毅校订：《中国近世戏曲史》，中华书局2010年

陆萼庭著：《昆剧演出史稿》，上海文艺出版社1980年

胡沙著：《评剧简史》，中国戏剧出版社1982年

胡忌、刘致中编著：《昆剧发展史》，中国戏剧出版社1989年

郭英德著：《明清传奇史》，江苏古籍出版社1999年

于质彬著：《南北皮黄戏史述》，黄山书社1994年

王芷章著：《中国京剧编年史》，中国戏剧出版社2003年
李昌集著：《中国古代散曲史》，华东师范大学出版社1991年
许之衡著：《中国音乐小史》，上海书店出版社2011年
海震著：《戏曲音乐史》，文化艺术出版社2003年

七、研究专著

吴梅撰：《顾曲麈谈》，上海古籍出版社2011年
郑骞撰：《北曲新谱》，艺文印书馆1973年
周维培著：《曲谱研究》，江苏古籍出版1997年
俞为民著：《昆曲格律研究》，南京大学出版社2009年
郑孟津、潘好男、马必胜等著：《中国长短句体戏曲声腔音乐》，上海社会科学出版社2007年
高航著：《〈九宫大成南北词宫谱〉声调寻绎》，天津古籍出版社2009年
徐元勇：《明清俗曲流变研究》，东南大学出版社2011年
余从著：《戏曲声腔剧种研究》，人民音乐出版社1990年
陈小田著：《京剧音韵概说》，学林出版社1984年
庄永平、潘方圣著：《京剧唱腔音乐研究》，中国戏剧出版社1994年
丁惟汾著：《俚语证古》，齐鲁书社1983年
周振鹤、游汝杰著：《方言与中国文化》，上海人民出版社1986年
张涌泉：《汉语俗字丛考》，中华书局2000年
孙楷第著：《也是园古今杂剧考》，上杂出版社1953年
钱南扬编著：《戏文概论 谜史》，中华书局2009年
赵景深著：《中国小说丛考》，齐鲁书社1980年
徐扶明著：《元代杂剧艺术》，上海文艺出版社1981年
涂秀虹著：《元明小说戏曲关系研究》，上海三联书店2004年
郭英德：《明清传奇戏曲文体研究》，商务印书馆2004年
徐朔方著：《晚明曲家年谱》，浙江古籍出版社1993年
陈为瑀著：《昆剧折子戏初探》，中州古籍出版社1991年

郭精锐著：《车王府曲本与京剧的形成》，汕头大学出版社1999年
梅兰芳述，许姬传记：《舞台生活四十年》，中国戏剧出版社1961年
齐如山著：《国剧艺术汇考》，辽宁教育出版社1998年
齐如山著：《京剧之变迁》，辽宁教育出版社2008年
吴藕汀著：《戏文内外》，中华书局2008年
潘侠风编著：《京剧艺术问答》，文化艺术出版社1987年
柴俊为主编：《京剧大戏考》，学林出版社2004年
丘慧莹著：《清代楚曲剧本及其与京剧关系之研究》，花木兰文化出版社2012年
刘慕耘编著：《戏学顾问》，中央书店1938年
北京市戏曲研究所编：《京剧史研究》，学林出版社1985年
黄仕忠著：《中国戏曲史研究》，中山大学出版社1997年
张影著：《历代教坊与演剧》，齐鲁书社2007年
康保成著：《佛教与中国古代戏剧形态》，东方出版社2004年
曾永义著：《戏曲源流新论》（增订本），中华书局2008年
赵山林著：《中国戏曲传播接受史》，上海人民出版社2008年
陈芳著：《晚清古典戏剧的历史意义》，（台北）学生书局1988年
王芷章编：《清昇平署志略》，商务印书馆2006年
金登才著：《清代花部戏研究》，中国戏剧出版社2006年
李畅著：《清代以来的北京剧场》，北京燕山出版社1998年
丁汝芹著：《清代内廷演剧史话》，紫禁城出版社1999年
刘烈茂著：《车王府曲本》，春风文艺出版社1999年
刘烈茂、郭精锐等著：《车王府曲本研究》，广东人民出版社2000年
朱家溍、丁汝芹著：《清代内廷演剧始末考》，中国书店2007年
陈芳著：《乾隆时期北京剧坛研究》，文化艺术出版社2001年
么书仪著：《晚清戏曲的变革》，人民文学出版社2006年
范丽敏著：《清代北京戏曲演出研究》，人民文学出版社2007年
孙书磊著：《明末清初戏剧研究》，社会科学文献出版社2007年
卢前著：《读曲小识》，商务印书馆1940年

任半塘著：《唐戏弄》，上海古籍出版社 2006 年

吴晓铃著：《吴晓铃集》，河北教育出版社 2006 年

倪莉著：《中国古代戏曲目录研究综论》，知识产权出版社 2010 年

李豫、尚丽新、李雪梅等编著：《清代木刻鼓词小说考略》，三晋出版社 2010 年

孙崇涛著：《戏曲文献学》，山西教育出版社 2008 年

黄仕忠著：《日本所藏中国戏曲文献研究》，高等教育出版社 2011 年

傅谨著：《草根的力量——台州戏班的田野调查与研究》，广西人民出版社 2001 年

马春生、李红梅主编：《二人台文化艺术研究》，中国戏剧出版社 2005 年

陈登原著：《古今典籍聚散考》，商务印书馆 1936 年

谢兴尧著：《堪隐斋随笔》，辽宁教育出版社 1995 年

常庆林、常晓雷著：《安阳殷畿艺术博物馆藏玉》，上海大学出版社 2009 年

王国维著：《王国维戏曲论文集》，中国戏剧出版社 1984 年

郑振铎著：《郑振铎古典文学论文集》，上海古籍出版社 1984 年

吴晓铃、薛宝琨编：《通俗文学论丛》，北岳文艺出版社 1986 年

傅惜华著：《傅惜华戏曲论丛》，文化艺术出版社 2007 年

胡忌著：《菊花新曲破——胡忌学术论文集》，中华书局 2008 年

孙崇涛著：《南戏论丛》，中华书局 2001 年

作家出版社编辑部编：《元明清戏曲研究论文集》，作家出版社 1957 年

中国艺术研究院戏曲研究所、山西省文化厅戏剧工作研究室编：《梆子声腔剧种学术讨论会文集》，山西人民出版社 1984 年

安徽省艺术研究所编：《古腔新论·青阳腔学术研讨会论文集》，安徽文艺出版社 1994 年

中国戏曲学院编：《京剧的历史、现状与未来》，中国戏剧出版社 2006 年

杜长胜主编：《京剧与中国文化传统·第二届京剧学国际学术研讨会论文集》，文化艺术出版社 2008 年

八、论文

郭精锐：《"车王府曲本"及其版本》，《古籍整理研究学刊》1989 年第 4 期

仇江：《〈清蒙古车王府藏曲本〉遗珠（一）——日本双红堂文库所藏车王府曲本简介》，《中山大学学报（社会科学版）》1998 年第 6 期

丁春华：《中国艺术研究院藏车王府曲本真伪探析》，《海南师范大学学报（社会科学版）》2013 年第 3 期

丁春华：《顾颉刚与孔德学校的车王府藏曲本》，《文化遗产》2009 年第 4 期

丁春华：《中山大学车王府藏曲本考略》，《图书馆理论与实践》2013 年第 3 期

晏闻：《〈清蒙古车王府藏曲本〉遗珠（二）——中山大学图书馆藏车王府曲本漫谈》，《中山大学学报（社会科学版）》1998 年第 6 期

郭精锐：《车王府曲本"子弟书"编目梗要》，《古籍整理研究学刊》1986 年第 4 期

仇江：《车王府曲本总目》，《中山大学学报（社会科学版）》2000 年第 4 期

丁春华、倪莉：《车王府藏曲本目录发展评述与前瞻》，《图书馆建设》2013 年第 4 期

雷梦水：《车王府抄藏曲本的发现和收藏》，《学林漫录》第九辑，中华书局 1984 年

关德栋：《石印〈清蒙古车王府藏曲本〉序》，《文史哲》1993 年第 2 期

苗怀明：《北京车王府戏曲文献的发现、整理与研究》，《北京社会科学》2002 年第 2 期

黄仕忠：《车王府曲本收藏源流考》，《文化艺术研究》2008 年第 1 期

王政尧：《〈车王府曲本〉的流失与鄂公府本事考》，《历史档案》2010 年第 1 期

郭精锐：《车王府曲本的抄录年代》，《中国文化报》2000 年 7 月 13 日 003 版

仇江：《车王府曲本藏本数量及分布》，《中国文化报》2000 年 7 月 13 日 003 版

田仲一成：《关于车王府曲本》，《中国文化报》2000 年 7 月 13 日 003 版

刘水云、车锡伦：《清代说唱文学文献》，《文献》2003 年第 3 期

李舜华:《清代戏曲文献简述》,《广州大学学报》2006年第2期

昝红宇:《清代子弟书编撰出版述评》,《太原师范学院学报》2010年第4期

耿瑛:《满汉民族的曲艺遗产——读〈清蒙古车王府藏子弟书〉》,《中国图书评论》1995年第6期

宜尔根:《满族说唱艺术的瑰宝——读〈清蒙古车王府藏子弟书〉》,《民族文学研究》1995年第4期

皮光裕:《民族古籍〈清蒙古车王府藏子弟书〉问世》,《民族文学研究》1994年第4期

陈祖荫、郑更新:《读〈清蒙古车王府藏子弟书〉》,《北京工业大学学报》2001年第3期

刘烈茂、郭精锐:《车王府曲本子弟书评述》,《学术研究》1992年第4期

刘烈茂:《论车王府抄藏曲本子弟书的文学价值》,《中山大学学报(社会科学版)》1998年第6期

陈锦钊:《论〈清蒙古车王府藏曲本〉及近年大陆所出版有关子弟书的资料》,《民族艺术》1998年第4期

陈锦钊:《论子弟书的整理与研究》,《满族研究》2003年第4期

黄仕忠、李芳:《子弟书研究之回顾与前瞻》,(台北)《中国文哲研究通讯》2007年第1期

贾广瑞:《车王府曲本〈三国志鼓词〉中除暴母题的文化蕴涵》,《沧桑》2009年第3期

崔蕴华:《从说唱到小说:侠义公案文学的流变研究》,《明清小说研究》2008年第3期

中山大学"车王府曲本"整理组:《"车王府曲本"中的史诗式作品——〈封神演义〉》,《中山大学学报(社会科学版)》1990年第2期

谭美芳:《车王府鼓词〈西游记〉述评》,《魅力中国》2009年第22期

孙英芳:《清蒙古车王府曲本〈三国志〉略考》,《沧桑》2008年第6期

苏寰中、刘烈茂、郭精锐:《车王府曲本"管窥"》,《中山大学学报(社会科学版)》1988年第3期

欧阳世昌：《"车王府曲本"〈梅玉配〉》，《中山大学学报（社会科学版）》1990年第2期

石育良：《〈车王府曲本〉与民众的人生理想》，《中山大学学报（社会科学版）》1999年第6期

佘芄琥：《车王府曲本〈奇冤报〉》，《中山大学学报（社会科学版）》1986年第1期

王亚静：《浅析车王府曲本〈铁弓缘〉中陈秀英人物形象》，《北方文学（下半月）》2012年第6期

石继昌：《说车王府本〈刘公案〉》，《读书》1995年第5期

丁春华：《〈琼林宴〉故事流变考》，《宁波工程学院学报》2009年3月

张红：《〈五彩舆〉连台本戏研究》，《中山大学研究生学刊》2007年第3期

于曼玲：《宝瓶〈玉堂春〉——谈"车王府"一曲本》，《中山大学学报（社会科学版）》1991年第4期

陈伟武：《车王府曲本语词选释》，《古籍整理研究学刊》1989年第4期

陈伟武：《车王府曲本札零》，《中山大学学报（社会科学版）》1990年第4期

陈伟武：《车王府曲本中的清代汉语若干语法成分》，《语文研究》1996年第1期

王美雨：《车王府藏子弟书满语词研究》，《绥化学院学报》2012年第5期

王美雨：《车王府藏子弟书满语词意义范畴研究》，《芒种》2012年第4期

杨世花：《〈清蒙古车王府藏子弟书〉在汉语词汇史上的研究价值》，《文教资料》2008年第13期

刘烈茂：《车王府戏曲与花部乱弹的兴盛》，《中国文化报》2000年7月13日第3版

王安祈：《关于京剧剧本来源的几点考察——以车王府曲本为实证》，《中华戏曲》2002年第2期

刘海燕：《〈鼎峙春秋〉与早期京剧中的关羽形象》，《萍乡高等专科学校学报》2004年第3期

郝成文：《京剧〈四郎探母〉与〈雁门关〉之关系辨》，《戏曲艺术》2012年第1期

伊藤晋太郎：《关羽与貂蝉》，《成都大学学报（社科版）》2005 年第 2 期

李玫：《民歌在清代花部小戏中的作用——从〈小放牛〉谈起》，《文史知识》2006 年第 9 期

叶慕秋：《论京剧之工尺问题》，《戏剧旬刊》第 10 期，上海国剧保存社出版 1936 年

解玉峰：《近代以来京剧研究中的几个问题》，《戏曲艺术》2005 年第 1 期

陈左高：《明清日记中的戏曲史料》，《社会科学战线》1982 年第 3 期

桑咸之：《论京剧与晚清文化》，《中华戏曲》第 19 辑，山西古籍出版社 1996 年

洛地：《关于昆班演出本》，《戏曲艺术》1986 年第 1 期

石增祥：《京剧发展史散论》，《艺术百家》1990 年第 3 期

廖奔：《论四大声腔之传播》，《戏剧艺术》1991 年第 2 期

刘勇强：《明清小说中的涉外描写与异国想象》，《文学遗产》2006 年第 4 期

刘先普：《二人台天下一绝"风搅雪"浅析》，《曲艺》2010 年 01 期

洛地：《宋词调与宫调》，《西华师范大学学报（哲学社会科学版）》2012 年第 1 期

周来达：《宁海平调三支曲牌与诸宫调渊源探微》，《文化艺术研究》2008 年第 3 期

迟景荣：《京剧曲牌源流及运用》，《戏曲艺术》1981 年第 2 期

程从荣：《〈元刊杂剧三十种〉【仙吕·点绛唇】斠律》，《戏曲研究》2003 年第 1 期

黄仕忠：《车王府曲本收藏源流考》，《文化艺术研究》2008 年第 1 期

朱恒夫：《论戏曲剧种的定义与明清以来的剧种》，《南大戏剧论丛》2014 年第 2 期

刘心化：《话说〈大·探·二〉》，《戏剧之家》2003 年第 6 期

徐扶明：《昆剧〈蝴蝶梦〉的来龙去脉》，《艺术百家》1993 年第 4 期

王蓁蓁：《抄本〈蝴蝶梦〉的文学价值》，《名作欣赏》2013 年第 12 期

周杰：《从双红堂藏〈大劈棺〉看神仙道化剧的"世俗化"》，《安徽文学（下半月）》2013 年第 10 期

饶道庆：《〈羊角哀舍命全交〉本事考辨》，《文学遗产》2006 年第 5 期

饶道庆：《明话本小说〈羊角哀舍命全交〉本事辑录》，《温州大学学报（社会科学版）》2007年第1期

党超：《"羊左"传说在汉代流传的新证据》，《历史研究》2008年第3期

王毅：《长乐郑氏藏抄本〈连环记〉中的两段道白所提供的明清剧目》，《武汉师范学院学报（哲学社会科学版）》1982年第6期

钟林斌：《传奇剧〈连环记〉作者及创作年代斟疑》，《苏州大学学报》1997年第3期

孙崇涛：《明人改本戏文通论》，《文学遗产》1998年第5期

徐扶明：《试论昆剧苏白问题》，《艺术百家》1989年第1期

陈士谔：《钟相杨么部将诸寨及其他遗址考》，《武陵学刊》1998年第1期

邓骏捷：《岳飞故事的演变》，《明清小说研究》2000年第3期

范建国：《"避忌改姓"现象论略》，《中南民族大学学报》2003年第3期

王安祈：《关于京剧剧本来源的几点考察——以车王府曲本为实证》，《中华戏曲》2002年第2期

汪龙麟：《清代戏曲目录学的建立》，《戏剧》2005年第1期

李舜华：《清代戏曲文献简述》，《广州大学学报》2006年第2期

王永宽：《清代戏曲的雅俗并存与互补》，《东南大学学报》2008年第3期

丁春华：《车王府藏曲本专题研究》，中山大学2008年博士学位论文

黄蓓：《清代剧坛"花雅之争"研究》，武汉大学2010年博士学位论文

张惠思：《文人游幕与清代戏曲》，北京大学2011年博士学位论文

刘超：《昆曲对京剧的影响研究》，河北大学2013年博士学位论文

张勇敢：《清代戏曲评点史论》，华东师范大学2014年博士学位论文

杨慧：《民国时期私家藏曲研究》，山西师范大学2014年博士学位论文

黄心珏：《车王府藏昆曲演出本研究》，广西大学2014年硕士学位论文

聂碧荣：《清代禁毁戏曲与礼乐教化》，华东师范大学2010年硕士学位论文

王晓梅：《清代〈二度梅〉鼓词与小说之比较研究》，山西大学2007年硕士学位论文

杨小兰：《清代刘公案系列鼓词刘墉形像之演变》，山西大学2007年硕士学位论文

后　　记

　　此书稿是在我的博士学位论文基础上修改而成的。

　　之所以选择以车王府藏曲本为中心写作博士学位论文，与2012年参加导师黄仕忠教授的课题有关。其实在此之前已经参与整理过明代传奇与清代俗曲，这为我比较明清戏曲差异、梳理戏曲史发展进程打下了一定的基础。然而，由于前期工作的不足，在写作博士学位论文的过程中仍有些许吃力。黄老师建议，可以采取组稿的方式进行写作。"稿"是写出来了，但"组"得并不是很成功，幸有导师及参加预答辩和答辩的各位老师提出多种解决方案，才使论文进一步完善。

　　车王府藏曲本既是论文的研究对象，又是论文的主要资料来源。研究过程中，需要不断比对同时期的不同版本、不同时期的作品流转情况，工作细碎，有时看上好多天都没有任何发现；而只要解决些许问题，哪怕是更正一个误字、找到一句有来源的话就足以令人欣喜，更别说某一版本的存在印证了一些原有猜测的情况。写作之辛苦十之八九，但是只要有一二发现，就足以支撑研究者继续往下走了。

　　从仅知道接受知识的学生到可以发现问题、解决问题的研究者，是需要捅破中间那层纸的。为了促进我们走出这一步，黄老师可谓用心良苦。从一开始规范化的学术训练到小论文写作的指导，我接受了老师无数次的"训话"。文章表述、标点符号、逻辑思维、材料补充、观点形成，每一个细节老师都悉心指导。不仅如此，为人处事、接人待物更是老师强调的重点。与老师交流时，心里时常既感激又羞愧。为人、为学，这几年从老师身上所学甚多。然而学生不才，仍有很多做得不尽

如人意之处，老师也在静候我们成长。

自 2009 年至中山大学读研究生，硕士导师黎国韬教授便指引我进入学术之门，师母亦常常关心我的生活并慷慨相助。生病时黎老师和师母赶到医院看望，答辩时二位更是在旁鼓励支持。2017 年我重回中山大学，黎老师又变成我的合作导师，工作上的交接处理，学术上的讨论引导，生活上的关心照拂，于我而言，老师师母更像是不可多得的亲人和朋友，得遇他们，是我之幸，在此深表感谢！

中山大学博士生的讨论课以导师组的方式进行，研二时我便旁听，博一时参与讨论。这几年承蒙黄天骥老师、康保成老师、欧阳光老师、宋俊华老师教诲，使我开阔了学术视野，让我能领略到不同的教学风格与思维角度。平时即多受各位先生的启发指教，预答辩的过程中，各位老师为我论文的修改提出了诸多建议和意见，令我受益匪浅，铭感于心。除此之外，亦衷心感谢答辩组的刘晓明老师、程国赋老师、董上德老师和盲审的诸位老师。

在进行全明戏曲和车王府曲本整理时，诸位同门得以一起交流。在这里可以列出一长串名字，志勇师兄、宣标师兄、熊静师姐、婉澄师姐、培忠师兄、秋溪师兄，师弟师妹亦众多，铁锌、妙丹、刘蕊、笛芦、继明、丹杰、巧越、诗洋等，大家在文科楼校点、争论，甚至聚餐、游戏，其乐融融。整理车王府曲本的日子虽然紧张，但并不枯燥，反而是我四年中最美好的回忆之一。另外，办公室的文凤、滕静静老师均为我们提供帮助，在此一并致谢。

衷心感谢一直陪伴的同窗好友。艳君、杨波、黄纯、德怡、钢伟兄、德全兄、田雯姐常在一起讨论，对我的论文提出意见，尤其是钢伟兄、德全兄，在写作有关中山大学石雕剧目的论文时，对于我不确认的部分再三勘查，最终提供了相对完善的证据，论文发表时未能直接致谢，谨在此谢过。室友俊忻陪我走过这四年，因我身体较弱，俊忻一直悉心照顾，生活上予以扶持，而我在精神交流上获益更多。俊忻亦是购书迷，由于她学的是史学，方法上更加严谨，讨论的问题也更多样，我经常"偷"她的书看，从中汲取养分。二人作息一致，又常相互交流，品尝岭南美食，得此一室友，实乃我大幸。大学室友森渺后又顺利考上中山大学攻读博士学位，与我同住一栋楼，两人又得以有机会重聚畅谈。森渺的新室友富霞常指出我生活上的不足之处，对我而言是一畏友，我也因此不断进步。在此感谢诸位的陪伴。

马岗顶太极班是另一个令我铭谢于心的组织。在太极班我结识了仇江老师、徐镜昌老师、林伟老师夫妇、钟东老师等诸位前辈，他们宽和温厚、睿智深邃，不仅教会了我一套锻炼身体的方法，还让我在精神上、思想上有所获益。此外，还有一大批志同道合的拳友，如倪胜、小小范、范娜、翁老师、镜希、黄小纯、严诚、小敏、王隽师姐、钱永平师姐、刘煜师兄等，现在虽各奔前程，但能于太极班相识，即是缘分。

中山大学图书馆及中文系资料室藏书丰富，肖少宋师兄提供的大量电子文献为我的写作提供了方便。我的电脑曾在论文写作关键时期几近报废，在这种情况下雄雄主动借给我电脑，让我得以安心写作，在此均表示衷心感谢。

本书部分章节已在《文艺研究》《文化遗产》《戏曲研究》《戏曲艺术》《戏剧艺术》发表，谨此敬向诸编辑表示谢忱。

博士毕业后，我先是赴南华大学任教，在那里结识了一帮友好的同事和朋友，因此虽然只有短暂的一年半时间，但是印象深刻，回忆也很美好。重回中山大学工作，又得以有机会重受中山大学诸位老师的提点，并结识了一帮可爱的师弟师妹，不知不觉我也成大师姐了。犹忆刚进大学时的青涩，本科母校中南民族大学的诸位老师和同学给了我很多关爱，让我有充实而美好的四年时光，谢谢你们。

最后，感谢我的父亲母亲、姐姐姐夫、妹妹妹夫、我的先生和各位亲友，自读研以后，他们便不太能明白我的生活状态了，总是带着诸多好奇、不解，然而，当我学业、生活遇到不顺，他们总是在旁鼓励开导。不管我如何选择，他们均给予莫大的支持，家人淳朴的关爱和无言的期待一直是我前进的动力，唯有更加努力，才能不负父母老师之恩！

<div style="text-align:right">赛州
2019 年 12 月于郁文堂 410</div>